第二版

百年
台灣電影史

Century of Taiwan Movie Industry

徐樂眉 著

序‧千里歸雁

　　四百年前的台灣，從政經中心的台南輾轉開墾到台北，其餘仍是瘴癘之地。這期間的艱難，雖有點滴記錄，但長期被忽視。1860 年左右，台灣被迫通商開埠，揭開近代歷史，可憾；中原文化在每個殖民期，形成斷裂及異文化移植。但頑強的民族基因，對文化傳統極盡修補與堅持，至今，堪稱完善之炎黃正統。台灣自國民政府專權到現代民主，教育重點的轉化，除了承繼正統根源之外，更加強本土認同心理。選舉時刻，族群議題常成為操縱分化的手段。事實上，台灣民眾早已麻痺惡性循環的生態，形成像香港回歸前「馬照跑、舞照跳、飯照吃」的社會現象，只見台灣人在政治紛亂與自由民主的夾縫裡，展現強韌生命力。

　　父輩血緣來自中原，台灣人稱外省人，些許的戲謔和敵意，小小心靈怎能理解大時代謬劇……

　　解嚴後，兩岸熱絡又超越吾輩想像，或許大環境下的子民，永遠如棋子般被左右，無法反彈。幸而黃金時期的台灣電影……喜劇片、武俠片、愛情文藝片、黃梅調電影、歌舞片、動作片、鄉土片、勵志軍教片等等，渲染出童年、青少年時期彩色的夢。早期台灣社會民風純樸、娛樂類別單純，不是電影就是電視，在全民總動員下，造就台灣電影的輝煌成績。流傳至今的歌曲、優秀的歌手、璀璨的明星，更讓全球華人念念不忘，電影底蘊更得見中華文化的根與魂。

　　然而風水輪流轉動，曾創造經濟奇蹟，「亞洲四小龍」之一的台灣，光環隨潮流動盪逐漸暗淡，加上西元 2000 年的政權輪替，令標榜炎黃文化的國民黨失勢，政局變天，民間蔓延著焦慮意識，開始變賣家產遠走

四方。兩岸雖處對峙，中國大陸適時發揮鏈接作用，回歸榮民一波波湧向對岸，接下來是求存的各行各業。跨過淺淺的海峽，遼闊無邊的大地是最佳選擇，同文同種的情懷，彷彿是葉落歸根的依歸，激發出尋找生機的鬥志。然初來乍到，融入與消解是必然過程，中國銳不可當的發展勢頭，不光台灣人前仆後繼的湧入，全世界的托拉斯企業，莫不趨之若鶩。

台灣本土電影《不能沒有你》在 2009 年第四十六屆金馬獎評選中脫穎而出，贏得最佳影片、最佳導演、最佳原創劇本、最佳年度台灣電影、最佳觀眾票選電影等五大獎項，也獲得角逐 2010 年奧斯卡最佳外語片的機會。台灣電影沒落二十年，此片大獲全勝後，贏回沉默許久的尊嚴和自信，可謂風光一時。1989 年《悲情城市》獲得威尼斯金獅獎已屆滿二十年，侯孝賢導演曾說：「十年風水輪流轉，但國片已轉了二十年，怎麼還沒起色，真令人憂心！」話畢，戴立忍即從四位殿堂級導演大師李安、侯孝賢、關錦鵬、杜琪峰之手接獲大獎，傳承意味甚濃，給青黃不接的台灣電影打了劑強心針。

百年台灣電影因時沒落，很難歸咎於某些因素，總之就是產業衰退。

可細化為：娛樂重心轉移、影片粗製濫造、製作經費短缺、人才流失、政府輔導不利、好萊塢大片侵入等原因。當一項產業從巔峰墜落時，所有隱憂及缺點，都攤在陽光下，無所遁形。當代電影人面對亂象，不是堅持便是棄守，但空窗期出現濫竽充數與惡性循環的電影生態，宛若洪水肆虐，令人措手不及。可想見台灣影業在九〇年代遇到的撞擊，至今元氣仍在恢復中。

台灣經過政局洗禮，仍匍匐向前，只因歷來悲情，早已沉潛在豁達知命的血液裡。衰退的經濟，人民緊衣縮食，草根本性依然樂活著。而台灣影業的前途，仍在苟延殘喘。每年金馬獎盛會照樣舉行，場地從北台灣，移向中、南台灣，在南北平衡聲浪中，達到全民參與的嘉年會。參展影片擴大成兩岸三地的範圍，但台灣片數量越來越少，得獎也越來越少。

在惡劣環境中，仍披荊斬棘拍攝量少質精的電影，讓全球影人不時關注台灣佳片。

　　力找出路是目前電影界當務之急，看似停滯的狀態，實則奮力搏鬥前程。一直堅持本位的片商、導演及從業人員，在缺糧斷炊之際，都咬牙堅持下來了，如今更不能棄守。這批菁英份子，本於理想與執著，不僅守護著台灣電影，也成為兩岸三地不可或缺的電影推手。

　　政經的穩定與否，在在影響國家文化的興盛，尤其當政者往往決定意識形態面向。如唐太宗興禮樂、宋徽宗重詩詞。今之執政者，如以己私，興政舉策，莫不為鞏固私權、攏絡民心。如李登輝親日，處台灣文化與日本文化的隙縫，力行去中政策。陳水扁重客家與原住民族群，設立客家電視台、原住民族電視台等措施。表面上順應民意，實則推動政治效應。不論背後動機為何，少數族群在這股尋回本土尊嚴的聲浪中，已然擁有發聲管道，占有一席之地，否則恐是永遠無言的弱勢群眾。

　　中華文化的悠久浩瀚，寸寸黃土地，蘊涵數千年沉澱，思古幽情是面對千山萬水的喟歎聲。

　　對於島嶼子民，崇山峻嶺的壯闊，大江大海的洶湧，是難以體會之情。然而；對比近十四億人民的大國，二千三百萬的人口，儘管無法抗衡，但彈丸之地輻射出的驚人能量，曾創造炫目的經濟奇蹟，在兩岸通商、通郵、通航前，台商已在大陸創造可觀的市場經濟，台灣已然西下的影視產業，在交流刺激下，依然吸引先鋒電影人前往彼岸，再掀璀璨風雲，使兩岸電影益加聯繫緊密。而台灣電影經驗輸入中國的案例不勝枚舉，例如 2009 年《刺陵》、《雲水謠》、《風聲》，2010 年《大笑江湖》，2011 年《麵引子》，2012 年《愛》，2013 年《逆光飛翔》，2014 年《等一個人咖啡》，2015 年《大喜臨門》、《風中家族》、《刺客聶隱娘》等片。

　　新世代的台灣電影，經歷繁榮與蒼白過後，積累豐富的人文資源，正面臨傳統與創新的局面。

　　經歷明、荷、西、清、日本、國民黨、民進黨的統治，數百年的歲月，台灣人民樂觀知足的天性，融入各期異文化，雜揉出精粹的文化精神。二十世紀的先輩奠定基業，台灣電影綻放蓬勃創作，讓歐、美凝視台灣電影人的非凡思維。走過滄海桑田，走出低谷深淵，政府投入資金帶動文創產業。2008 年的《海角七號》及後續的電影，乘風破浪的聲勢被稱為「後新電影」，甚或被謳歌為「台灣電影文藝復興時期」。這些輔導金電影，發揮新生代巧思，電影風格和鏡頭語言已非傳統樣貌，而是反映當代台灣人民的呼吸。世代更迭的足跡，賦予各時期電影情感，自「新電影」、「新新電影」後，以零距離貼近真實處境，每寸膠片裡，領略本土文化共鳴，而非隔空對話或歌功頌德。

　　新生代電影人在民主與混亂政治中成長，力求在多國文化滲透後，保留傳統又創造新貌。電影如果是歷史、文化、思維的傳遞，那麼舊世代的台灣電影承載幾許吶喊與悲壯，新世紀的台灣電影又將呈現何種文化語境？藉此撰寫機會，重新探索中原母文化及異文化對台灣電影的影響，及如何在兩岸三地處境裡，尋找適當位置，以特有的文化創意挑戰華語電影市場。並在當代熱門議題──「兩岸經濟合作架構協議」（ECFA）的護航之下，看如何能為台灣電影架起兩岸橋樑。

　　十年前，吾輩離開台灣到大陸來學習，十年後，以審視情懷重新探究台灣人文與影視產業，生發新解與感悟。

　　只是離開越久，感受越深刻；蕞爾台灣，吶喊出猶如巨人吼聲，不能小覷！

徐樂眉

2014.10.10 於北京／台北

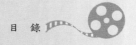
目　錄

台灣電影之誤

1

台灣歷史及電影娛樂產業之溯源

關於台灣歷史／跨越黑水溝的傳奇

台灣政府訂立「原住民族日」即重視及還原台灣歷史正源[1]。歷史與文化來自族群風俗習慣的傳承，涵養出敬畏天地與人文關懷，經過神化形成圖騰標記，成為易於辨識密碼。當代台灣的宗親、族群、黨派，爭先做寶島墾荒者，唯獨遺漏守護崇山峻嶺的「山胞」。如今還原歷史脈絡，賦予光環稱謂：「原住民」。

六〇年代，考古學家進行南北台灣的遺址挖掘後，八里「大坌坑」比對大陸華南、東南沿海的「大坌坑文化」，逐漸建構出台灣史前人類影像[2]。中外語言學家在調研南島歷史時，推台灣為南島之首。據文，只有四百年歷史的台灣，被視為南島語族分布起點，擴散出南太平洋群島的臍帶關係[3]。「語言學家循著古語線索，找尋台灣各個原住民族群在島內遷移的足跡，推測出原住民的祖先自六千年前來台，可能以中部山區為據點，逐步向全島擴散，當中可能也有人繼承未了的跨洋旅程，相隔千年

[1] 為紀念 1984 年 8 年 1 日憲法增修條文將「山胞」正名為「原住民」，台灣行政院於 94 年修法，明定每年的 8 月 1 日為「原住民族日」。盼促進各族群間的尊重與和諧。此立憲顯示台灣重大改變，亦是多元主義的象徵。而《原住民族自治法》亦在醞釀中。

[2] 〈台灣史前人〉，《經典》[J]，台灣：慈濟文化中心，1998-8 月創刊號期：58。考古學家張光直在台北八里「大坌坑」與高雄林園鄉鳳鼻頭進行遺址挖掘、中研院研究員臧振華進行澎湖考古。印證從一百八十萬年至一萬多年前，冰河重現，海水面下降，台灣海峽消失，台灣與大陸相連，先民追逐著動物來到台灣，寫下人類在台灣數萬年的歷史。

[3] 〈台灣史前人〉，《經典》[J]，台灣：慈濟文化中心，1998-8 月創刊號期：56。南島總人口近三億，語言總數約一千二百多種。南島語分為四種類別；台灣涵蓋三種亞群—泰雅語群、鄒語群、排灣語群，另外是原馬來—波里尼西語。1895 年與 1991 年，語言學家羅伯‧布勒斯特與考古學家彼得‧貝魯伍德，相繼指出古南島語族尚未分化之前的居住地是台灣，而時間距今約五、六千年前。

後，才又輾轉回到台灣[4]。」因此觀點，專家們進一步探究南島族群的血緣關係，繁如星點的島嶼與脈絡，短時間內無法論斷其結果。

2011 年 12 月的考古資訊顯示[5]，在兩岸相關單位協助下，台灣中研院在馬祖軍事管制區「亮島」，發現到距今約七千九百年的骨骸，命名為「亮島人」。其骨骸完整，能清楚鑑識身形，為古代常見的「屈肢葬」方式。此發現重寫多項考古歷史，不僅是台灣發現最早的人骨，也是閩江流域最早的新石器時代人骨，更有可能是南島語族所發現最早的人骨。

1970 年代成為熱門顯學的「南島起源論」；不論海洋起源論或是大陸起源論之說，至今雙方人馬爭論未休，但不管證實何種論述，台灣確是不可或缺之地。原住民族群先後來到台灣，生性堅毅、驍勇善戰，卻逞凶鬥狠、馘首成列，惡習雖不可取，卻成為山林勇者。經遺跡及線索串聯，數萬年前的台灣可能即有人類蹤跡。「亮島人」的出現，讓起源論有了新依據，也把五、六千年粗具原住民部落樣貌的印記，再推前將近兩千年。

地理面積僅 36,006 平方公里的台灣，經板塊移動、造山運動、冰河時期的竄移[6]，形成低、中、高海拔的混合型氣候。得天獨厚之境，儲有活化石魚類、台北赤蛙、綠蠵龜、水鹿、山羌等稀有野生動物。外國記者曾述；「整個島內的山脈兩側長滿樟樹，這些土地主要歸原住民所有，因此中國人必須向部落酋長獻上貢品才能開採……除了福爾摩沙的美名外，

[4] 〈台灣史前人〉，《經典》[J]，台灣：慈濟文化中心，1998-8 月創刊號期：57。

[5] 台灣中研院研究員陳仲玉發現「亮島人」，約 30-35 歲男性，有 Y 染色體，身高 160-165 公分，手臂強壯。

[6] 〈台灣史前人〉，《經典》[J]，台灣：慈濟文化中心，1998-8 月創刊號期：60。近一億年前，地表陸塊自海中隆起。五百萬年前，歐亞大陸板塊與太平洋板塊的夾縫中，地殼上升，連綿山脈屹立在歐亞大陸最東緣的太平洋上。二百多萬年前，菲律賓海板塊不斷向歐亞板塊擠壓，在台灣東南方出現連串火山島隨之北移，終於撞上五百萬年前自海中崛起的高山島嶼，與之結合成今日台灣地貌。累世板塊移動影響海洋流向，封住通往北冰洋的暖流，北半球冰雪日漸惡劣，更殃及南半球。

它應該可稱為中國海上物產最為豐富的蓬萊仙島[7]。」此文句為美麗寶島與原住民形象，做了最佳注解。

　　十七世紀初期，台灣居東亞商業貿易圈，仍屬自主空間，地理位置恰是明朝倭寇走私路線，葡萄牙先占為點，因此展開歷史新頁。荷蘭、西班牙相繼來到。荷蘭在台南建立安平（荷蘭文 Tayouan，即台灣之稱），1627 年改為安平古堡（舊稱熱蘭遮堡）。1642 年驅走在基隆、淡水的西班牙人，據島為殖民地。其影響是鼓勵漢人渡台開墾、傳布基督教與教授文字[8]。荷蘭人與原住民互動下，至 1650 年編製「番社戶口表」，人口數約有六萬多人，占全島 40-50%。荷蘭統治末期，漢移民開始建立社會架構，約有五萬漢人之譜。明朝鄭成功據台，漢人口已超過原住民人數，多達百萬之譜。1683 年，明敗於清康熙，台灣始納入中國版圖。

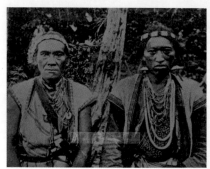 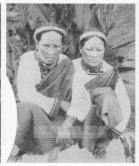

攝於 1912 年的台灣原住民族群影像

《台灣蕃族寫真帖》，遠藤寬哉，1912；台大總圖書館

[7] 〈發現南島──中國海上的蓬萊仙島〉，蘭伯特・凡德拉斯伏特（美），楊銘郎翻譯，《經典》[J]，台灣：慈濟文化中心，2001 年 71 期：33。艾德華・葛利（Edward Greey）寫於 1871 年 9 月在《法蘭克・萊斯里圖解新聞報》發表系列短文〈台灣──福爾摩莎〉。

[8] 周婉窈，《台灣歷史圖說（史前至一九四五年）》（二版）[M]，台灣：聯經出版社，1998：56。「新港語」是荷蘭人以羅馬拼音文字，是台灣南島民族文字之始。現存有一卷以新港語、荷蘭文對照的《馬太福音》，是荷蘭牧師倪但理翻譯。

　　十九世紀的清朝由盛轉衰，1858 年英法聯軍戰敗後，簽下「天津條約」，兩年後簽下「北京條約」，台南府、淡水被迫開埠，此為台灣躍升國際商港之前奏。傳教士、冒險家、海關人員、人類學者陸續登上海島，宗教、醫學、科學、教育亦傳輸島內。西方文明在蠻荒地域撞擊出乖謬情境，萌生異文化種子。茹毛飲血的「山番」，面對文化差異，雖有雞同鴨講之窘，質樸性格在西風漸進下，愚智漸開。

　　蕞爾小島孕育原住民族群及文化雛形，繼漢（閩、客）移民先後湧入，更深化族群複雜脈源。大陸漢人終以強勢團隊，把拓荒、耕種、漁獵、買賣等工商型態，移植島上建起街坊規模，並以槍炮彈藥建立權威，脅迫「山番」交出土地，迫於無奈，山胞另覓生機。山野子民經優勝劣敗篩選後，面向山海之擇，布農族、魯凱族、排灣族等居住深山，阿美族等據地臨海，勢頭終於底定，各霸一方。山胞生性天然，雖然時代驟改，仍保留族群傳統儀式。行之有年的捕魚祭、豐年祭的勞動慶典，演繹成歌舞祭禮，最具民族文化特質。

　　現代原住民是少數民族的傳人，背負蓽路藍縷的前史光環，繁榮昌盛的 E 世代，充斥科技文明，誰會回望祖先的墾荒野史？漸被吞噬的身影，是現代社會給予的回報。在全球原生態及環保議題下，本土文化成為國際語言，頓時，沉寂的原住民成為鎮國之寶。基於台灣溯源趨勢，促使發揚原民文化與爭取權益，「原住民族日」即政府尊重本土 2% 少數民族的修法。原住民族陸續申請正名，已擴至十四族，每個部落印記更為鮮明 [9]。

　　幾個世代前，山胞歷經數代殖民，以抗爭事件維護自主 [10]，以義勇

[9] [E] 維基百科。台灣原住民十四族為泰雅族、太魯閣族、撒奇萊雅族、噶瑪蘭族、阿美族、卑南族、雅美族、賽夏族、賽德克族、邵族、布農族、鄒族、魯凱族、排灣族等。

[10] 周婉窈，〈台灣歷史圖說（史前至一九四五年）〉（二版）[M]，台灣：聯經出版社，1998：130。1930 年，馬赫坡頭目莫那魯道起義霧社六社，抗日剝削勞役不公，前後歷時兩個月，共造成六百四十四名原住民喪生，莫那魯道亦自決身亡。後稱為「霧社事件」。

隊之血澆灌壯烈石碑[11]。不可切割的歷史緊密度，與島民並肩進入現代社會。文字記錄的台灣，只有屈指四百年，沒有文字記錄的年代，是不可數的幾萬年。漢化過程中，他們戮力保存部落文化，在遙遠荒涼的曠野，泥濘腳印蹣跚卻穩健。原住民驍勇的身影，見證孤島的史前歷史，也見證台灣島成長過程。現今正名定下節日，還予尊嚴與認同，彰顯原住民存在價值，體現人文關懷與道義，是台灣民主社會刻不容緩之事。

第二節　關於台灣民眾的娛樂和電影初啼

一、台灣殖民地與電影的初接觸

日出日落的農耕生活，敬天地祭四方的儀式，隨子嗣及節氣更迭進行。娛樂形式以感恩為懷，藉故事情節、角色歌舞，傳達世代虔敬。明、清（十七至十九世紀）隨移民潮進入的南管、北管、傀儡戲、皮影戲、歌仔戲等民間藝術，使村民們在節慶時期，拿著板凳，群聚廟堂、野台、戲棚下，體驗悲喜。純樸慶典儼然是帝王級娛樂，凝結台灣子民的情感，更是漢移民根深蒂固的家鄉記憶。日殖「皇民化」前的台灣，保有中原漢文化和本土庶民娛樂，展現出民俗曲藝的蓬勃發展。

農村記憶尚未褪色，十八世紀歐洲的工業革命，是無法抵抗的改革潮流。台灣殖民地位是跨越傳統的橋樑，在倉皇難解中邁向現代文明。

溯源台灣建設應該始於明朝漢移民，鄭成功建立政府雛型，鄭經與

[11] [E] 維基百科：2009/5/2。高砂義勇隊為第二次世界大戰期間，日軍動員台灣原住民前往南洋叢林作戰之組織。「高砂義勇隊」是一總稱，個別梯次的派遣則另行命名，如「薰空挺身隊」等等。「高砂」一語為日本古籍對台灣之稱呼。據報導在 1942 年 4 月 1 日台灣正式實施志願兵制度之前，在 1942 年到 1943 年間派出七次，總數約在四千人左右，戰後並未獲得任何官方賠償。

「登瀛書院」於 1898 年改為「淡水館」　　　日殖時期的「淡水戲館」

翻拍自《日治時期台灣電影史》

鄭克塽接替續營，完善鄭氏政權體制，直到降清。早先葡萄牙、荷蘭、西班牙占台，並無擴展南北建設。清光緒元年（1875 年），船政大臣沈葆楨上奏清廷建設「台北城」，後超越台南城，成為台灣首府。1880 年，清朝設「登瀛書院」於台北府後街，1890 年遷於書院街（今長沙街）。1895年「馬關條約」後，台灣割讓給日本，成為亞洲首個殖民地[12]。日本把「登瀛書院」改「淡水館」，作為官方俱樂部與招待所。據史料，日本人領台之初，台北城四分之一為房舍，餘為田地，日本人續建台北城，銜接上現代化藍圖。

　　台灣被日本殖民五十年，漢文化在半甲子裡切割成殘，凡政治、經濟、教育、法律、建築、信仰、語言等，起著翻天覆地的變化。日本潛移默化的滲透，套用「明治維新」概念，改造台灣成為海外小日本。「基本來說，這是一個轉手的西化，近代化不是日本化，而是文明化[13]。」二戰

[12] 楊孟哲，《台灣歷史影像》[M]，台灣：藝術家出版社，1996：17。朝鮮「東學黨」之亂，向清朝請援。日趁機以保護日僑為由，在朝鮮布署兵力，1984 在農民暴動下，引發日本與清朝的「甲午戰爭」。

[13] 周婉窈，〈台灣歷史圖說（史前至一九四五年）〉（二版）[M]，台灣：聯經出版社，1998：144。

時期，日本推行「皇民化」運動，催促台灣軍隊征戰，加劇根除漢文化[14]。

　　殖民地身分加速台灣躋身現代化體制，工業與商業模式覆蓋農業，中產仕紳家族成為社會支柱，融入資本主義潮流。因通商便利，攝影在十九世紀中期傳到台灣，故民間風俗照片於 1860-1890 年之時已見作品[15]。攝影技術的演變，改變大眾娛樂形式，亦為電影鋪路[16]。據文：「1896 年 8 月，有日人在台北建昌街販賣西洋鏡的新玩意，後來轉至文武街及祖師廟前，這種生意是臨時租個房子，而西洋鏡非常笨重，是由海路運到淡水河上岸來的。此『西洋鏡』就是愛迪生於 1888 年發明，並於 1894 年開始推廣到全球各地，因此台北看西洋鏡，是電影在亞洲最早的活動紀錄，其影片有《大力士桑多》、《特技表演》、《理髮店》、《蘇格蘭舞蹈》等十部，最早期的紀錄片，每片約一分鐘[17]。」為因應需求，1894-1900 年間美國愛迪生公司約製造一千架西洋鏡行銷之事，雖非完全可信，如無更新史料出現，憑此可瞭解當時情況。如文屬實，此次初試啼聲的非正式演出，對台灣電影發展貢獻甚巨。

　　日本移民帶動新娛樂與場所興建，挾著帝國與資本主義的權威，享

[14] 周婉窈，〈台灣歷史圖說（史前至一九四五年）〉（二版）[M]，台灣：聯經出版社，1998：165。「皇民化」運動在台灣始於 1936 年年底，終於日本戰敗的 1945年。主要項目為：(1) 國語運動（指日語）；(2) 改姓名；(3) 志願兵制度；(4) 宗教、社會風俗改變。

[15] [E] 維基百科。日治時期攝影師林壽鎰的〈光復前後的攝影師〉一文中提到：1901年在鹿港已有第一家店號為「二我寫真館」設立。另有攝影師林草於 1901 年在台中頂下日人荻野新町的寫真館改為「林寫真館」，都算是台灣本地人最早開設的寫真館之一。

[16] 葉龍彥，《日治時期台灣電影史》[M]，台灣：玉山社，1998：18。1860 年美國機械工程師薛勒斯（Coleman Sellers）首先用攝影方法，將照片連續轉動於活動畫鏡上的電影機。1870 年美國工程師海爾（Henry Pemmo Heyl）在電影機上裝設一個放射形像的鏡頭，並配合薛勒斯設計的活動幻燈裝置，成為現代電影的雛形。1884 年美國柯達公司創辦人伊士曼（George Eastman）發明了連續性長條膠片。1888 年美國科學家愛迪生發明西洋鏡（即活動電影放映機）。

[17] 葉龍彥，《日治時期台灣電影史》[M]，台灣：玉山社，1998：51。

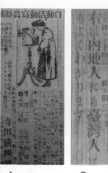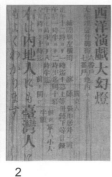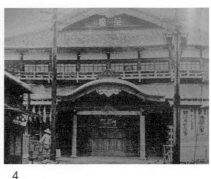

1　2　3　4

1／1894 年西洋鏡活動宣傳單

2／1899 年 8 月 4 口《台灣日日新報》刊登「西洋演戲大幻燈」廣告，為台灣首次出現「電影」的名稱

3／1900 年 6 月 21 日《台灣口日新報》刊登「法國電影協會」幹事大島豬市的電影放映活動廣告

4／1902 年樂座劇場於西門町開幕

1-3 翻拍自《台灣電影百年史話》（上）；4 翻拍自《台灣老戲院》

受差別待遇與種族隔離的優勢。初期專為日本人打造的電影院，因社會需求在全島興起。大正年間提升國力，策劃交通、衛生、治安、經濟等都市計畫，城鎮建築有土地調查、街道改革、城市建設等，當年街道現已成為百年老街：如大溪、新竹、三峽、鹿港等地皆可窺其風貌。總體看，建築以西洋風的政府廳舍、電影院，與日式神社、宿舍為兩大分類。戲院從二○年代的木造房，到三○年代歐化劇院的演進。「三○年代，台北西門町已成為現代休閒的映畫街（電影街）……真正造成映演業發展進入新階段……是 1935 年日本領台四十週年紀念台灣博覽會，電影界先後完成『第一劇場』、『台灣劇場』、『國際館』、『大世界館』的興建，台北電影從此進入全盛時代……[18]。」當年巴洛克風格的電影院建築，至今已毀損或拆建。「其中 1933 年建立的新竹有樂館，是台灣第一座有冷氣的歐

[18] 葉龍彥，《台灣老戲院》[M]，台灣：遠足文化出版社，1993：44-52。

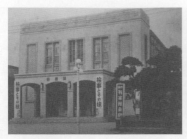
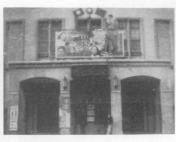

| 新竹有樂館 | 新竹國民大戲院 | 新竹電影博物館 |

<div align="center">翻拍自《台灣老戲院》／《台灣戲院發展史》</div>

化劇場，1946 年改為國民大戲院，1998 已改裝成新竹電影博物館 [19]。」不論何種樣式，古建築改裝新貌，益顯懷舊美感。

　　中國電影源起 1896 年，盧米埃的助理先到香港，後到上海徐園「又一村」，放映盧米埃的「西洋影戲」，這是中國首次放映電影的紀錄 [20]。傳到日本大阪約在 1897 年，故此年視為日本電影開端。而 1899 年可視為台灣電影起源的「西洋演戲大幻燈」，在大稻埕登場 [21]。電影隨殖民權登上海島，西式娛樂刺激庶民感官，亦正式展演百年發展史。日本電影業與歐洲緊密聯繫，陸續從歐洲帶回新資訊 [22]，經由日本人大島豬市為媒介，在「淡水館」[23] 九號室看到「法國電影之父」盧米埃兄弟的《水澆園丁》、《火車進站》等片，後輪流在各地放映，這是台灣最早巡迴放映

[19] 葉龍彥，《台灣老戲院》[M]，台灣：遠足文化出版社，1993：29。1933 年新竹有樂館是第一家有聲電影院，擁有美國 R.C.A 放映機、JVC 發聲機，日製銀幕配有字幕與旁白。

[20] 葉龍彥，《台灣老戲院》[M]，台灣：遠足文化出版社，1993：22。

[21] 黃仁、王唯，《台灣電影百年史話》（上）[M]，台灣：中華影評人協會，2004：4。時在「大稻埕蘆竹腳街六番戶七番戶」放映，「演師」廣東人張伯居放映由「福士公司」引進愛迪生的紀錄片《美西戰爭》。

[22] [E] 維基百科。1900 年日人橫田永之助從巴黎萬國博覽會之後，帶回百代影片《巴黎博覽會》、《英杜戰爭》在新富町放映，首開由銀幕前方放映電影的先例。

[23] 三澤真美惠，《殖民地下的「銀幕」》[M]，台灣：前衛出版社，2002：51。淡水館不是電影院，也不是劇場，是上流紳士的娛樂場所，每月一回的月例會為了娛樂夫人們特別設置的。

電影的紀錄[24]。而後電影活動絡繹展開，據載，首次官辦電影放映會，1901 年在新竹廳北門「竹陽軒」主辦活動幻燈會，除了官方屬員出席外，特邀新竹富紳參與，內容是北京義和團事變、八國聯軍侵略北京的戰爭紀錄片。1904 年，台灣第一個放映師廖煌，從東京買電影機與影片，在台北、苗栗巡迴放映，稱為「活動寫真」。「1906 年日人高松豐次郎攜帶《兒玉大將寫照》（日俄戰爭內容）、《英國皇室訪日》、《法國巴黎人物》、《風景》等片在淡水館義演，賑災嘉義大地震[25]。」

經過美國「西洋鏡」與法國「電影機」先後到台，民眾認識了「電影」。「但是電影是從何時開始受到社會注目呢？……其幻燈以仁川、旅順的海戰，關於日俄戰爭的寫真及兩國將士的肖像以及其他新奇的寫真數百種。」……「一名記者說，該片上映會大客滿，觀眾無立錐之地……軍艦的擊沉……強力推薦一定要看。」……「《日俄戰爭》影片的上映，仍使得社會認識到電影並不是只有娛樂功能，也具有可以報導生動實況的媒體功能。因此，《日俄戰爭》影片的上映成功，對台灣電影的認知，是件劃時代的大事件[26]。」日本戰勝俄國的實況，藉影片傳達訊息，民眾心生崇敬，印證民眾觀影後的心理，會產生社會認同效應，達到間接的文化殖民。

值得記述的是日人高松豐次郎，其奠定台灣電影基業的過程[27]；這

[24] 葉龍彥，《台灣老戲院》[M]，台灣：遠足文化出版社，1993：54-58。盧米埃兄弟（1862-1895，1864-1948）於 1895 年 12 月 28 日在巴黎卡普新路十四號大咖啡廳的印度沙龍公開放映「電影機」，被認為是世界電影的開端。因為「電影機」不僅攝影與放映兩用，且比「西洋鏡」攜帶及操作方便，於是很快風靡世界各地。1900 年台灣迎來美國愛迪生改良後的「擴大鏡」與由日本放映師松浦章三攜帶法國盧米埃的「電影機」陸續在「淡水館」放映。而後 6 月 21 日大島豬市在「十字館」放映盧米埃的電影。

[25] 黃仁、王唯，《台灣電影百年史話》（上）[M]，台灣：中華影評人協會，2004：16。

[26] 三澤真美惠，《殖民地下的銀幕》[M]，台灣：前衛出版社，2002：274-276。

[27] 黃仁、王唯，《台灣電影百年史話》（上）[M]，台灣：中華影評人協會，2004：116。高松豐次郎（1872-1952）日本福島縣人，少時在紡織廠不慎被機器截斷手臂三分之一，傷癒成為殘疾人。後大學期間曾學習相聲，適法國電影入日，成為默片「辯士」，外號「吞氣樓三昧」。後因台灣總督府後藤新平邀請，赴台放映電影，期間建構出台灣電影的發展藍圖。1917 年結束影業返日。

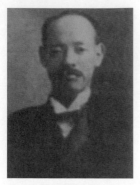

高松豐次郎

位挾帶殖民威權的日人，在電影萌芽到茁壯的過程，意外地在台灣興起觀影風氣。他勇於經營與開發通路，建立完整的發行制度，並關注觀眾口味，以類型商業片為市場導向[28]。為響應大正政府的教化策略，以電影號召人才投效，在北、中、南各地建設八家電影院，開設演藝培訓班[29]。高松豐次郎背後有政治支持，擁有拓展優勢，因其眼光獨特、深謀遠慮，歷時十四年（1903-1917年）的經營，電影版圖地位穩固。

「電影」的誕生，處於世界政經變動之際，體質孱弱如它，在各國的際遇與養分各異。挾殖民氣勢到台灣，血液不純粹，電影在大正年代（1914年）成為「通俗教育」工具，昭和年代（1931年）帶有全島洗腦的「電影教育」使命。初期用紀錄片宣導軍國主義和皇室形象，如：「《文明的農藥》、《天文台及天文學》、《汽車競賽》是在宣導近代文明……《動物園》及《京都保津川順流而下》是介紹日本風情……《軍艦下水儀式》、《國家典禮閱兵儀式》是宣揚日本軍事能力及近代天皇制等影片。」日殖掌控台灣資源，發揮媒體利器，並藉此改造台灣百姓愚昧落後的國民性。到後期作用是「讓電影這個媒體，用更大的架構收納入『國家體制』中，並將之一元化時，用來當作理論基礎而準備的概念。換言之，

[28] 黃仁、王唯，《台灣電影百年史話》（上）[M]，台灣：中華影評人協會，2004：4。高松豐次郎於1903年攜帶一部放映機及十幾部西洋影片來台。1907年，攝製台灣首部紀錄片《台灣實況の介紹》，至1908春季，高松豐次郎在「朝日座」放映一批號稱彩色印刷的人工著色影片，都是由法國進口的新片，觀眾非常著迷。而且影片內容廣泛、適合大眾口味，經常客滿。

[29] 黃仁、王唯，《台灣電影百年史話》（上）[M]，台灣：中華影評人協會，2004：17。高松豐次郎於1909年設立「台灣正劇訓練所」培養台灣本地青年，達到同化台灣人的目的。次年1910年7月推出《愛國婦人》及《可憐之壯士》，巡演台灣各處，乃台灣新劇之肇始。同年又設立「台灣演藝所」，招訓台灣本地少女，教導奇技並開始巡迴表演建立演藝王國。

1《丹下左膳》　　2《鞍馬天狗》　　3《白蘭之歌》

1-2 翻拍自《台灣老戲院》；3 翻拍自《台灣電影百年史話》

即正統化、獨特化、特權化、並能嚴加管理[30]。」娛樂電影已摻雜帝國主
義侵蝕的血液，降服之效不言而喻。

　　高松豐次郎及其他電影業者，除了放映主流的日本電影外，亦引進
豐富的歐美影片，造就台灣成為國際電影的傾銷地[31]。日本電影公司開始
到台灣取景，製拍機制已顯雛形[32]，台灣人得以參與工作。無論何種形式
與機會，啟蒙台灣電影之路。

[30] 三澤真美惠，《殖民地下的銀幕》[M]，台灣：前衛出版社，2002：127-160。

[31] 黃仁、王唯，《台灣電影百年史話》（上）[M]，台灣：中華影評人協會出版，
2004：4。葉龍彥，《台灣老戲院》[M]，台灣：遠足文化出版社，1993：66。當時
受歡迎影片，外片《孤星淚》、《悲慘世界》、《卡門》，日片《丹下左膳》、《鞍
馬天狗》、《忠臣藏》、《宮本武藏》、《愛染桂》、《白蘭之歌》、《支那之夜》。
1933 年台北第二世界館上映第一部進口有聲電影「忠臣藏」。

[32] 黃仁、王唯，《台灣電影百年史話》（上）[M]，台灣：中華影評人協會出版，
2004：18-19。1922 年日本松竹浦田電影公司的導演田中欽拍攝劇情片《大佛的瞳
孔》，是台灣劇情片之始。劇中演員劉喜陽與黃梁夢是台灣演員之始。1923 年台
灣日日新電影部製作劇情片《老天無情》，李松峰是台籍人士參與製片之始。1925
年台灣電影研究會製作《誰之過》，全部由台籍人士擔綱，編導劉喜陽為台灣電影
導演的鼻祖。

　　由於民族血緣、歷史、地理位置緊密連結，日殖時期的上海片、粵語片、廈門片，撫慰台灣人的思鄉悲情。三○年代的上海片，「《火燒紅蓮寺》、《漁光曲》、《關東大俠》、《野草閑花》、《娼門賢母》、《失戀》等皆很受歡迎，不論反復公映多少次，每次都是客滿[33]。」電影使觀眾感到奇妙新鮮，這股效應帶動年輕人鑽研電影技能，紛紛往日本及上海取經[34]。台灣總督府基於文化自衛，實施進口影片的控管，1916 年制定電影法規，「關於取締戲劇及活動寫真（電影）之案件……將總督府地下室海軍武官室的一部分改為辦公室，電梯操縱的等候室的一部分改為放映室，用無聲片機器來開始檢查。這即是台灣電影檢查的開端。到 1926 年執行活動寫真（電影）film 檢查規則……為了檢查電影設有『屬』一人、雇員一人，工作量非常繁重……以 1927 年被剪掉的比率，日本片 0.028%、歐洲片 0.26%、美國片 0.08%、中國片 0.45%。此資料顯示，中國電影被剪掉的比率比其他國家的電影高出許多[35]。」日方主張「檢閱」管理的態度，顯示電影文化的強烈煽動性。更從「1927 年後，台灣的日片輸入每年達一千部以上（包括劇情片及其他），平均占總進口量的四分之三，其餘才是以美國片為主的外語片[36]。」可見力阻中國片登台，又積極布署日片入島的雙軌動作。

　　當歐美、中國、日本的電影已臻創作階段，台灣人民只能當被動接收者，毫無自由空間。台灣青年熱衷電影事物，少數仕紳家族的青年，可

33 葉龍彥，《台灣老戲院》[M]，台灣：遠足文化出版社 1993：66。

34 葉龍彥，《日治時期台灣電影史》[M]，台灣：玉山社，1998：126。1925 年上海電影發展進入第一次高潮，邵氏、聯華公司成立。三○年代中國電影發展進入第二次高潮，1930 年《野草閑花》首先用蠟盤配合影片，進入有聲年代。1932 年《桃花泣血記》輸台，促成台語流行歌曲風行。1934 年蔡楚生《漁光曲》國際獲獎，於是更多的台灣青年到上海來尋夢。上海電影對台灣的影響一直持續到戰後 1949 年淪陷後，及戰後初期的台灣與香港發行業。

35 三澤真美惠，《殖民地下的銀幕》[M]，台灣：前衛出版社，2002：100-103。

36 葉龍彥，《日治時期台灣電影史》[M]，台灣：玉山社，1998：208。

到外國深造，養成電影藝術專業。學成歸國後，規劃電影之路，設立影棚、成立劇團、演員培訓等，開始參與日本及上海電影公司的攝製[37]。

二戰爆發後，台灣捲入戰爭，初期並不影響影業發展，後來日本為建立「大東亞共榮圈」，實施「陸軍特別志願兵」往南洋征戰，「海軍特別志願兵」、「高砂義勇隊」赴菲律賓，才間接影響觀影人口，電影的安撫宣傳性亦轉為強制同化性，中國片禁止進口，但民間還流通部分受檢的上海片。然而戰爭主控著電影興衰，「日殖末期，台灣電影市場由日、德、義三軸心國獨占……日本投降後，只讓國產片和美、英、蘇、法、德、義等國影片入台，日本片受禁[38]。」電影市場因日本投降及製片業衰退，戲院蕭條了。接收台灣的國民黨，為穩固政權急欲清除日本文化，包括日本電影。但電影藝術會因政治而消失嗎？諷刺的是二戰後，走了日本殖民文化，美國文化便堂皇地來到台灣。

二、殖民無痕──電影成為日本文化催化劑

十八世紀殖民主義的擴張，開啟二十世紀東方主義的探討。「東方主義[39]」替帝國主義解碼，引起後殖民理論派的評論，成套文論直指「後殖民理論」是為了實現全球資本主義，而出現的侵略理論。「東方主義研究

[37] 黃仁、王唯，《台灣電影百年史話》（上）[M]，台灣：中華影評人協會出版2004：52-60。何非光（1913-1997）曾在日本學習電影拍攝，1933年到上海拍片，參加卜萬蒼導演的《母性之光》、《歧路》等電影，後成為聯華公司第一男主角，是當時在大陸發展最好的台灣演員。後執導起電影《氣壯山河》等片。另外著名電影學者、導演劉吶鷗，發表軟性電影美學。張天賜導演作品有《夜未明》、《黑臉賊》、《林沖夜奔》。另演員鄭超人、羅朋，都有傑出表現。

[38] 葉龍彥，《光復初期台灣電影史》[M]，台灣：國家電影資料館，1994：89。

[39] [E] 維基百科。1978年以色列理論家薩義德提出「東方主義」為世人所知，指出十九世紀西方國家眼中的東方世界沒有真實根據，是憑空想像的東方，西方世界對阿拉伯─伊斯蘭世界的人民和文化有一種強烈偏見。薩義德認為，西方文化對亞洲和中東長期錯誤又浪漫化的印象，為歐美國家的殖民主義提供藉口。這本書已成為後殖民論述的經典與理論依據。

自身變成知識的表達和技術的控制，變成政治軍事及經濟強權延伸的手段 [40]。」古中國的千年神秘與封建，勾起歐洲探索之欲，中歐歷史記述甚豐，貿易如唐朝的絲綢、瓷器輸出；軍事如成吉思汗的三次西征 [41]；宗教如明朝時天主教傳到中國肇慶；文化如清朝時對新疆、敦煌文物的掠奪。「東方主義」的熱潮，美化帝國殖民野心，對照迭加的外交紀錄，皆不如日本帝國的殘暴侵略，台灣逃不開歷史浩劫，淪為戰爭祭品。

　　日殖的接收、過渡與「皇民化」運動的階段中，台灣社會被迫轉型。「在日據台灣，『國民性』是日本人教育台灣人的口號。在日本人眼裡，台灣人是愚昧落後的，只是透過『涵養國民性』才能達到『文明』的

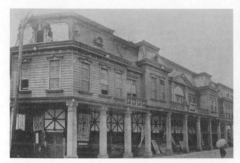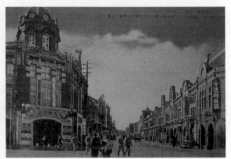

| 1897 年「浪花座」，1907 年改歐化「朝日座」 | 日殖「榮町」，今台北衡陽路 |

翻拍自《台灣老戲院》

[40] 趙稀方，《後殖民理論與台灣文學》[M]，台灣：人間出版社，2009：149。

[41] 心緣，〈華夏歷史：擴大歐亞交往的統一王朝／元朝〉[E] 維基百科：2005-9-26。蒙古三次西征，大批外國官員和工匠被擄東來，又有大批中亞商人、旅行家相繼來到中國，有回回人、西域人、大食人等。他們在中國從政經商，帶來阿拉伯的科學和文化。在元朝，波斯、阿拉伯天文立法、數學、醫學、史學等書籍大量傳入中國。同時，蒙古人和漢人也遷往中亞、西亞各地。當時，中國在技術上領先世界一千年。火藥、紙幣、印刷術、瓷器、醫藥、藝術等在此時經過阿拉伯傳入歐洲，影響歐洲歷史進程。

日本人的地位[42]。」幾番折騰消蝕，中國及漢文化的記憶，幾近褪色，但殖民地的抗爭，仍不敵強敵環伺，同化加壓下，台灣深陷泥淖，進退失據。

但凡人群聚集之地，便有蓬勃商機。因為娛樂電影的放映，使大街小巷店鋪林立，早市、夜市的買賣晝夜不絕。還有各種商販及攤子叫賣，增添城市的熱鬧氣氛。如北宋之夜市集結，提供百姓溫飽與精神娛樂而生。「西門町」的出現，熙來攘往的榮景，呈現歌舞昇平的殖民表象。也使露天野台的放映轉進電影院，鄉佬村婦成為紳士淑女。二〇年代木材結構的戲院，榻榻米座席分為日本人上座及台灣人一般座。三〇年代有聲電影出現[43]，造就歐化劇場成為社交場合而大為興起，但殖民意識使戲院座位階級仍是涇渭分明。

「西門町」源起與日本人習性大有關連性，除了酒館與妓院，傳統與時尚娛樂的寄席（說唱藝術）、歌舞伎（舊劇）、義太夫（手操木偶的歌唱藝術）、能劇、支那戲、新劇、雜耍、電影接踵而至，夜夜笙歌，使西門町繁榮持久不衰。但至今稱謂未改，要記取日殖教訓，或為紀念？可印證「殖民統治不僅僅限於在軍事和政治對有形世界的控制，同時也經由敘事在象徵層面的控制。殖民者通過敘事，比如以宗主國的地名、人名來命名殖民地，將陌生空間變得可以理解[44]。」其位於日本人居住的台北城，隔離大稻埕、艋舺的台灣區，日殖初期的傳統庶民娛樂，與日人大相徑庭，直到電影到來，才漸改變。

[42] 趙稀方，《後殖民理論與台灣文學》[M]，台灣：人間出版社，2009：193。

[43] [E] 維基百科。1927 年美國華納第一部有聲劇情片《爵士歌手》，1931 年上海明星拍出第一部蠟盤發音的有聲故事片《歌女紅牡丹》，在新光大戲院公開上映，中國第一部有聲電影由此問世。1936 年，卓別林出品最後一部無聲片《摩登時代》，標誌無聲片的壽終正寢。

[44] 趙稀方，《後殖民理論與台灣文學》[M]，台灣：人間出版社，2009：182。

　　一座座娛樂場所聳立在西門町街頭[45];「東京座[46]」、「浪花座[47]」、「台北座[48]」、「十字館[49]」是日本人早期專用的四家劇場。而後台灣各市鎮興建劇院;如台北「榮座[50]」(1902 年)、台南「台南座」(1906年)、台中「娛樂館」(1931 年)、新竹「有樂館」(1933 年)等,皆提供多樣化演出。都市／鄉下的「地域差異性」,分為日本人／台灣人的電影院,鄉下以露天和混合型戲院為主。

　　電影作為商品,已在全世界發酵。強大的日本殖民帝國,此刻已在東北布署就緒。1937 年 8 月,「偽滿洲國」宣布在首都新京(長春)成立「株式會社滿洲映畫協會」,簡稱「滿映」。由「南滿洲鐵道株式會社」與「偽滿洲國」政府共同出資成立電影公司,號稱是亞洲最大的電影製片廠,連日本的松竹或寶塚的規模,都無法比擬,因為是由權力最大的關東軍主導。成立到結束,短短八年,記錄日殖東北的特殊時代歷史。

　　曾經在「滿映」當過演員的張冰玉女士,演藝成績輝煌,是目前碩

[45] 黃仁、王唯,《台灣電影百年史話》(上)[M],台灣:中華影評人協會出版,2004:36。1922 年日殖台灣總都府進行同化政策,街道全改用日式町名,將台北市劃分為六十四町十九部落,西門町由此而來。當時有五家一流日式電影院,故有電影街之稱。光復後,居住人口、影院、電影公司激增,片商公會、戲院公會設立於中華路,至此西門町成為台灣影業中心。

[46] 葉龍彥,《台灣老戲院》[M],台灣:遠足文化出版社,1993:10。1896 年台北第一家戲院,有寄席(說唱藝術)演出。

[47] 葉龍彥,《台灣老戲院》[M],台灣:遠足文化出版社,1993:11。日本人集會及娛樂之地,供歌舞伎、魔術等演藝活動。

[48] 葉龍彥,《台灣老戲院》[M],台灣:遠足文化出版社,1993:11。建於 1897 年,是西門町戲劇活動之始,以新劇為主,反對歌舞伎,是市民階級反對明治政府的民權運動。

[49] 葉龍彥,《台灣老戲院》[M],台灣:遠足文化出版社,1993:13。十字館是 1900年第一個民間公開放映盧米埃電影的混合戲院。

[50] 葉龍彥,《台灣老戲院》[M],台灣:遠足文化出版社,1993:18。屬日、歐式混合劇場,節目有歌舞伎(舊劇)、義太夫、能劇、支那戲劇團,是台灣最重要戲劇演出重鎮。1910 年的新劇《不如歸》,複雜道具、寫實舞台設計,其氣勢磅礴是舞台藝術的一大革命。

果僅存的「滿映」演員,如今已屆耄耋之年[51],憶起當年:「進滿映時,我才十三歲,擔任童星或演一些不重要的路人角色。公司有安排培訓課程。通常晚上會看公告,劇組會分派角色安排。早上六點報到,九點開拍。廠裡面積好大,溜冰場、游泳池、籃球場、排球場都有,中國演員都有男女宿舍,照顧很周到。每天上班時,要走一大段路,因為公司太大了。」

「那時外頭兵荒馬亂,但公司裡面卻絲毫感受不到戰爭火藥味⋯⋯導演都是日本人,課長、處長、職員也是日本人,只有演員是中國人。」

「我的薪水很低,只有十八塊。李香蘭薪水是最高的,大概有二百元的月薪。」當時的溥儀皇帝也住在「新京」,在重要場合,「他經過時,大家都低頭以示尊重,我年紀小,偷瞄了幾眼,因距離稍遠,只見他瘦弱的身軀和模糊的臉龐。」

電影旗幟插在烽火連天的土地上,「滿映」成就一段虛幻與現實交錯的歷史。懷柔政策是日殖慣用的技倆,中國演員與電影的連結,看似貌合,實則神離,充其量為美化藝術的棋子而已。按此情狀,所有設置無非就為政治宣傳與侵略。

東北如火如荼地展開拍攝,台灣也早在潮流中發酵。從二〇年代起,電影製片業就沒消停過。因為電影廣受民眾歡迎,連帶電影院的建築也必須完善。「1935 年(昭和 10 年)在台北連續新建最新式電影院,即說明台灣電影界由順利發展所得到的利潤所產生的設備投資[52]。」雖然戰火蔓延,台灣也不能倖免,但日子得過,電影照看。幸運的是,「1945 年時,美機對台灣城市的轟炸更為頻繁,中南部有些戲院被炸毀⋯⋯但台北

[51] 張冰玉女士於 2014 年 11 月 4 日病逝於台北,享年 88 歲,一生貢獻影視工作,塑造角色顯明,以慈禧太后與滅絕師太最為人稱道。曾獲第七屆金馬獎最佳女配角獎及金鐘獎特別貢獻獎。2014 年 5 月及 7 月曾接受本書作者採訪兩次。

[52] 三澤真美惠,《殖民地下的銀幕》[M],台灣:前衛出版社,2002:292。

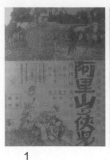

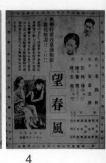

1　　　　　　　　2　　　　　　　　3　　　　　　　　　　　　　4

1／1927 年《阿里山俠兒》宣傳單

2／《沙鴦之鐘》李香蘭（右）扮相

3／《望春風》製作組。中座者出品人吳錫洋，後立者是安藤太郎導演，二排左一是李臨秋

4／《望春風》宣傳單

1.2.3.4 翻拍自《台灣電影百年史話》（上）

西門町的戲院絲毫未受損壞，日本投降後，西門町又開始營業了[53]。」

　　1922-1943 年的日殖台灣，拍攝約有十六部劇情片，可分三期作品；二〇年代有《大佛的瞳孔》（1922／日本松竹浦田／田中欽）、《老天無情》（1923／台灣日日新報電影部／不詳）、《誰之過》（1925／台灣電影研究會／劉喜陽）、《情潮》（1926／文英影片公司／川谷）、《阿里山俠兒》（1927／日本活動寫真株式會社／田阪具隆）、《血痕》（1929／百達影片公司／張雲鶴）。三〇年代有《義人吳鳳》（1932／日本合同通信社電影部台灣電影製作所／安藤太郎，千葉泰樹）、《怪紳士》（1933／日本合同通信社電影部台灣電影製作所／千葉泰樹）、《嗚呼芝山岩》（1936／國粹電影社／靜香八郎）、《君之代少年》（1936／不詳）、《翼之世界》（1936／日本航空輸空會社，日活多摩川／田口哲）、《南國之歌》（1936／日本東京日活電影公司／首藤壽久）、《望春風》（1937／第一電影製作所／安藤太郎，黃梁夢）、《榮譽的軍夫》（1937／第一電影製作所／安藤

[53] 葉龍彥，《日治時期台灣電影史》[M]，台灣：玉山社，1998：278。

太郎）。四〇年代有《海上的豪族》（1942 ／台灣總督府，日活京都攝影所／荒井良平）、《沙鴛之鐘》（1943 ／日本大船攝影所／清水宏）[54]。由這些作品可解構出日本權力變化，二戰時登台的日片，皆有軍國主義成分，如《員警官》（1934）、《燃燒的天空》（1937）、《警察挺身隊》（1938）、《瞭望塔的決死隊》（1942）、《你已經被盯上了》（1943）、《皇民高砂族》（1943）、《戰爭與訓練》（1943）及 1940 年之後《防諜》、《防犯》紀錄片。此態勢符合「在番地進行電影拍攝的本身，可說是『對台灣統治成功』、『高砂族對戰爭的貢獻』等口號的一種宣傳。過去藉由威嚇手段，此時已成為可透過電影來宣傳之溫順的場所及人們[55]。」除此，日本滿洲電影協會提出「台灣的電影政策」，設立「共榮會」，使日本南進策略如虎添翼[56]。

　　日殖台灣電影，「只有兩部完全由台灣人自己掌控製作，其他十四部影片則是日人主導並擔任重要職務。主要原因是日本人掌握電影器材，與藝術、技術的絕對優勢，而台籍人士卻顯得嚴重貧乏[57]。」無法改變的劣勢，使台灣電影人力克艱難，兩部純台灣電影是《誰之過》（1925）與《血痕》（1929）。「《誰之過》是台灣電影研究會出品，劉喜陽是台灣電影導演的第一人，攝影師是李松峰。因為是初次試作，所以沒有引起觀眾和社會的注意。出資製作《誰之過》的台灣電影研究會，在失敗中解體了[58]。」

[54] 整理自黃仁、王唯，《台灣電影百年史話》（上）[M]，台灣：中華影評人協會出版，2004：19-30。

[55] 三澤真美惠，《殖民地下的銀幕》[M]，台灣：前衛出版社，2002：212。

[56] 三澤真美惠，《殖民地下的銀幕》[M]，台灣：前衛出版社，2002：323。共榮會是1938 年 6 月皇軍占據廈門時成立的組織，為促進台灣、華南及南洋文化之文化機構。以電影為宣傳武器，在各地定期巡映，安撫住民及兵士，收效良好。

[57] 黃仁、王唯，〈台灣電影百影年史話〉（上）[M]，台灣：中華影評人協會出版，2004：30。

[58] 三澤真美惠，《殖民地下的銀幕》[M]，台灣：前衛出版社，2002：343。台灣電影研究會（又名台灣映畫協會）於 1925 年由台灣影人成立，是台灣人最早的電影製作研究機構。會員有劉喜陽、李松峰、鄭超人、李延旭、姜鼎元、張雲鶴、李竹麟、楊承基、陳華階、連雲仙等人。

日本電影宣傳單，中照為李香蘭，被神明化的殖民地日本警察

翻拍自《台灣老戲院》

《血痕》是百達影片公司出品，編導是張雲鶴。「攝影場所在台北市雙連火車站前的田圍，是曬米粉的場所，架著粗糙的裝置，苦心地用著不完全的照明燈，和僅有的 1921 年式的環球愛摸牌電影攝影機，拍攝了一萬英尺的影片。他們從開始到完成，經過了三個星期……此片在台北永樂座首映三天，獲得破紀錄的盛況，是台灣自製片首次賣座成功[59]。」日台合作影片則有《情潮》、《義人吳鳳》、《怪紳士》、《望春風》四部，其他十部影片由日本人製拍完成。

　　這十六部日殖影片是歷史見證者，由於年限已久，影片保存不易，台北電影資料館僅存黑白有聲片《沙鴛之鐘》（1943），政宣化情節在模糊影像中，傳達出效忠天皇、警察恩惠、和番情感。《沙鴛之鐘》開頭即標示山番乃化外之民，日本警察辛勤身兼教官、老師、木工，山番在日本皇恩下，幸福地在福爾摩沙島上生活著。山地少女沙鴛與三郎相戀，三郎接獲軍令成為高砂義勇隊，沙鴛捨小愛含淚在大雨中送行，不慎黑夜失足掉落河裡，族人豎石碑紀念。片中篝火儀式具原民文化特色，日語歌曲〈月光小夜曲〉及「萬歲」口號，激動人心。全片日語發音，軍國主義如置入

[59] 三澤真美惠，《殖民地下的銀幕》[M]，台灣：前衛出版社，2002：347。

性廣告，無處不在。

　　值得一提的是日台合拍片《望春風》（1937），是李臨秋自台灣民謠取材填詞，編成舞台劇，鄧雨賢譜曲，鄭得福改為電影劇本，吳錫洋的台灣第一電影製作所出品，日人安藤太郎與台灣人黃梁夢聯合導演。「台灣電影事業從日本殖民時期的《誰之過》建立，但真正建立基礎則是在《望春風》之後。原作是李臨秋，動人的愛情故事加上哀怨淒美的主題曲〈望春風〉，受到全台歡迎[60]。」這批結合台灣電影人與音樂人的作品，反應出日殖時期藝術文化的茁壯期，雖無法見到影片，但歌曲魅力無限綿延。

　　大正年代的電影製拍是部分的台灣人參與，隨著國際情勢緊張，後期的昭和年代，日本人主導性漸為強勢。初期題材以家庭倫理、追求愛情為主，中期以日本文化認同、族群融合為多，後期捲入二戰及皇民化，強調政治性主題。「在台灣製作的十六支電影中，僅由日本個人出資或是由日本民間集資完成的電影，一支也沒有。相反地，在台灣製作的十六支電影中，由民間主導的，幾乎全是靠台灣人的資金為後盾而製造[61]。」雖有雄厚資金，但人才與技術不足，影院不能固定回收與運轉，長此以往，資金已漸游離。七七事變後，台灣人不敢貿然投資拍片，投資者轉向其他商業管道。

　　1936年後的政治電影，存在一體兩面的效應，它鼓勵台灣電影起飛趨勢，但每寸膠片如子彈，穿透台灣人民胸膛，不見血淚只有催眠。政治壓抑下，題材受限不能發揮創意，電檢制度使影片行銷雪上加霜。「台灣總督府警務局的電影審查制度很嚴格，凡是要在台灣放映的電影，事前都須經過審查……比日本內務省更加嚴峻[62]。」台灣資金、日本技術的合作

[60] 黃仁、王唯，《台灣電影百年史話》（上）[M]，台灣：中華影評人協會出版2004：26。

[61] 三澤真美惠，《殖民地下的銀幕》[M]，台灣：前衛出版社，2002：370。

[62] 葉龍彥，《日治時期台灣電影史》[M]，台灣：玉山社，1998：170。

路線，儘管可行，電檢沒有彈性空間，日方仍操控主權。二戰前的台灣，已成國際電影市場，但日殖的封鎖高壓，使本土電影無法與國際接軌，直到殖民結束，台灣電影仍處於懸浮中！

第三節 ## 初期電影在台灣的時代容顏

一、日殖時期對台灣電影的影響

電影製作技術的輸入與見習

1922 年田中欽導演《大佛的瞳孔》開始，台灣人接觸到電影製拍核心，劉喜陽、黃梁夢擔任演員，李松峰擔任製片。1936 年《嗚呼芝山岩》是日台合拍片，導演靜香八郎、攝影李松峰、演員陳寶珠。該片彰顯教育性及政治性，是台灣第一部發聲片。原住民演出的《阿里山俠兒》、《義人吳鳳》、《海上的豪族》、《沙鴦之鐘》等片，在台灣取景拍攝，使台灣電影人觀摩和學習，才能拍出《誰之過》、《血痕》。「工欲善其事，必先利其器」，長期摸索電影技術，熟悉作業流程，打下堅固基礎，故每部電影皆有特殊意義。

而台日電影之間的互動深遠，可謂影響百年，即使國民黨時代亦放下政治恩仇，致力於電影藝術的提升，如中影與日活合拍《金門灣風雲》（1962）、中影與大映合拍《秦始皇》（1962），台製廠與東寶合拍《香港白薔薇》（1965），在電影合作的背後，台灣人不斷學習所有電影相關技術，致使中影出品第一部彩色電影《蚵女》（1963），榮獲第十屆亞洲影展最佳影片獎，使日本人驚奇於台灣電影的突飛猛進。除了官方單位外，民營公司交流更為頻繁，如國光影業、大東影業，不論是發行、合拍，陸續增產，由此而奠定電影發展的實力。

建設現代化電影院

日殖時期於「1914 年成立台灣最早的電影機構『台灣教育會』，設置『活動寫真部』，目的在推行日本化教育，宣傳日本文化、普及日本語，巡迴放映開始製拍本土教材 [63]。」1928 年「活動寫真」正名為「映畫」，確立定位。觀賞電影要齊備電影院、放映機器及諸多設備。高松豐次郎建立電影院，培養民眾觀影習性與美學養成，無形中提高國民素質。「1941 年止，全台灣的電影院計有四十九家，其中台北十六家最多，基隆四家，台中、台南、高雄各四家，嘉義、新竹各三家，其餘州屬。以混合戲院（電影、戲劇）及演劇戲院居多，日人及台灣人經營，互執牛耳。後至 1945 年有一百六十八家，此時經營權多在日人手上，尤在 1942 年之後，片源困難一切依賴日人配給。放映影片以松竹、日活、東寶、新興等公司出品為多，但之前進口的尚在民間流傳 [64]。」至日本投降，台灣電影事業已普及化，澎湖、台東都設有電影院。光復初期，台灣電影院的密度，超過上海及江蘇省，居全國之冠。

演員訓練班的設立

新劇傳到台灣，等同傳遞新型態舞台理念，以劇本對白、現代舞台裝置、寫實表演的形式，與舊劇傳統模式對應出差異。自古戲班有師徒制，但新劇以科學理念訓練為主，遵循寫實精神，著重生活觀察與體驗，提升表演內在與層次。日本演劇界要求專業人才，演員必須上課培訓，而「台灣正劇訓練所」的設立，開啟台灣新劇訓練之先，激起民眾對舞台表演新知的追求。光復後的台語演員訓練班，即受此模式的影響，萌芽發展，培育出許多好演員。

[63] 葉龍彥，《台灣老戲院》[M]，台灣：遠足文化出版社，1993：94。
[64] 葉龍彥，《台灣老戲院》[M]，台灣：遠足文化出版社，1993：66。

台灣與中華漢文化的拉距

1895 年為抵抗日軍入台，義勇軍成立「台灣民主國」之時，唐景崧逃回大陸，使政局陷入群龍無首之困。日本統治五十年，漢文化不斷被消磨，後期「皇民化運動」，戕害最大。民族文化根源被侵蝕，造成民族集體記憶的淡化。久之，產生心理隔閡與認同困難。

全能的電影辯士

黑白默片時代，觀眾靠簡易說明書和字幕，瞭解劇情。但歐美默片的英文字幕，對觀眾或文盲而言，困難重重。台灣人學習日本說唱藝術，產生講解行業。日、台稱為「辯士」，上海稱為「解畫人」，香港稱為「宣講員」，經過法規、國語、歷史、地理等考試，取得執照才能執業 [65]。電影大量放映，辯士需求增多，成為風光職業，電影《多桑》的辯士解說，再現日殖電影的情景。能言善道、身兼數職的辯士，日後多成立電影映畫社，對台灣電影有重大貢獻，如「台灣影人王雲峰是第一個以台語發音的辯士，亦主持雲峰映畫社 [65]。」同時，辯士從本土角度解說，抵制外國文化侵入，是台灣民族運動先驅。《天馬茶房》（1999／青蘋果／林正盛）即演出辯士詹天馬對本土影劇文化的貢獻。

邁向資本主義的台灣社會

清朝時，台灣雖已開埠商港，整體社會屬性仍沿習傳統型態。日殖後，全面西化建設，「除了人民的政治權力和議會組織外，日本在台灣可以說進行了一場小型的明治維新 [67]。」革新纏足、斷髮、易服、教育、司

[65] 葉龍彥，《日治時期台灣電影史》[M]，台灣：玉山社，1998：24。1899 年，駒田好洋是日本第一個電影辯士。直到 1921 年，王雲峰成為台灣第一個電影辯士，與香港辯士同期誕生。

[66] 黃仁、王唯，《台灣電影百年史話》（上）[M]，台灣：中華影評人協會出版，2004：32。

[67] 周婉窈，《台灣歷史圖說》（二版）[M]，台灣：聯經出版社，1998：142。

法、法院等，一切以殖民母國利益為依歸，把台灣建成模範殖民地。1935年《日本統治下的台灣》紀錄片，台灣已轉向工業之途，日月潭發電第二廠竣工，奠定工業基礎的台灣成為南進基地。「1935 年『台灣博覽會』後，日本電影界拓展幅度，讓美國八大『派拉蒙』、『環球』把台灣納入東京總公司的管轄範圍 [68]。」外國電影陸續進入台灣，視野與思維的潛移默化，使躍身為資本化的國際化都市，做了最佳導引。

 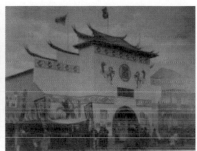

1935 年台灣博覽會宣傳單／電影院宣傳單／博覽會的大稻埕演藝館外貌

翻拍自《台灣老戲院》

二、中國電影在日殖台灣的情感遺留

 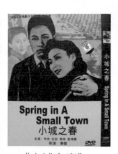 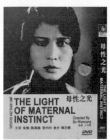 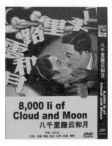 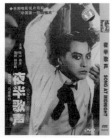

《漁光曲》　　《小城之春》　　《母性之光》　　《八千里路雲和月》　《夜半歌聲》

圖片資料參考北京中國藝術研究院圖書館

[68] 葉龍彥，《台灣老戲院》[M]，台灣：遠足文化出版社，1993：52。

　　十六世紀前台灣歷史自主，之後風波更迭不斷，異文化纏繞成台灣本土的多重基因。日殖時期，上海片的歌舞昇平、情愛仇恨的畫面，安撫台灣人心靈，化為故鄉思念……。

　　中國電影自「北京豐泰照相館在 1905 年時，拍攝中國第一部京劇藝術紀錄片《定軍山》之後，便蓬勃發展起來。1919 年商務印書館成立『活動影戲部』（後改電影部），自行拍攝時事片、教育片、戲曲片、新劇片，就是中國電影自主階段的開始[69]。」日殖台灣從首次放映中國電影，到太平洋戰爭被禁入台，歷時十四年過程，正是世界電影茁壯期，也是台灣人認知電影的懵懂期。台灣身處國際政治的變幻高峰，昨日影像成為記憶；今日鏡頭見證歷史，電影實體成為文史參與者。

　　1923 年，張秀光帶四部上海片至台，在「新人影片俱樂部」巡映，《古井重波記》、《孤兒救祖記》、《探親家》、《殖邊外史》為放映影片之嚆矢。1924 年，廈門聯源影片公司的孫、殷二氏，輸入《古井重波記》、《蓮花落》、《大義滅親》、《閻瑞生》[70] 四部國片，造成轟動。之後興起十多家巡映公司，如美台團映畫巡業團、良玉映畫社、天馬映畫社、銀華映畫社，紛紛輸入上海片，有《火燒紅蓮寺》、《野草閑花》、《紅樓夢》、《漁光曲》、《故都春夢》等片[71]。鑑於放映國片，可喚醒民族意識，士人便棄西片就國片，巡映解說蔚成風氣。台灣人民被統治二十多年後，再看到中國片，即使是默片，亦有別後重逢的興奮。「美台團」是「台灣文化協會」以電影宣揚中華文化的組織，選映上海片外，尚有丹

[69] 葉龍彥，《日治時期台灣電影史》[M]，台灣：玉山社，1998：54。

[70] [E] 維基百科。《閻瑞生》是中國電影發展史第一部劇情片。由陳壽芝、施炳元、劭鵬創辦的「中國影戲研究社」攝製，根據 1920 年發生在上海的謀殺案改編而成。

[71] 黃仁、王唯，《台灣電影百年史話》（下）[M]，台灣：中華影評人協會出版，2004：353。1924-1937 年，由於大陸中國片在台灣大受歡迎，台灣影人紛紛成立影片發行公司，進口大陸中國片。一般有兩個管道：到上海直接向出品公司購買新片，成本大；或向廈門片商或南洋片商購買舊片，成本低。

麥農場生產技術、西班牙戰爭、北極動物奇觀之類的影片。多位士人、技師、樂師、辯士參與。

「皇民化」運動禁止與台灣人精神連結的上海片入台，使中台切割再度深化，1924-1937 年二戰爆發前，估計約有三百部影片入台，多半在露天或混合館放映，不登報紙廣告。二戰期間日本警察查禁很嚴，只有日屬「華影」、「滿映」影片，可來台放映[72]。大局勢不穩定，放映社生存不易，不是面臨解散就是要改映西片、紀錄片，日本文化來勢洶洶，運用移植手段，「將台灣流行歌曲改為日本語歌曲，如〈月夜愁〉改為〈軍夫之妻〉……[73]。」二十一世紀的今天，耳熟能詳的歌曲，仍傳唱不止，正是殖民地人民被強迫的記憶……亦是時空凝固的痕跡。

淪陷的孤島上海（1941-1945 年），代表中國電影過程發展，影響所及帶動香港與台灣電影的律動。日本頒布影片禁令，終止兩岸聯繫，反而策動台灣征戰部隊，與中國為敵，悲劇源於動盪時代的兄弟鬩牆，是荒謬無解的鬧戲，至此全世界電影已變形為戰爭道具，政治議題的電影，已無法在娛樂及藝術品質上多做要求了。

台灣光復後，卸下殖民恥辱，重回祖國懷抱，1945-1949 年間，蔣政府接管台灣，中國片再度活躍，電影業者又到上海進口孤島時期舊片，兩

[72] 葉龍彥，《日治時期台灣電影史》[M]，台灣：玉山社，1998：280-281。日本在中國建立電影基地後，有新京（長春）、北京、上海、昆明四地。長春的滿州映畫協會簡稱「滿映」，日軍川喜多成立「中華電影股份有限公司」，簡稱「中電」。當時張善琨把上海民營公司的明星、聯華、天一、藝華、新華等十二家公司，組成「中華聯合製片股份有限公司」，簡稱「中聯」。1943 年 5 月，日本為加強對上海電影事業的壟斷，指使汪精衛傀儡政府頒布《電影事業統籌辦法》，把「中華聯合製片股份有限公司」、「中華電影股份有限公司」及「上海影院公司」合併，成立「中華電影聯合股份有限公司」，使製片、發行、放映一元化，簡稱「華影」。從成立到 1945 年 8 月日本侵略者投降這一期間，共拍攝了 80 部故事片（1943 年 24 部，1944 年 32 部，1945 年 24 部）。從題材內容看，這些影片都以家庭倫理、愛情糾葛為主題。故台灣輸入「中聯」《木蘭從軍》、「滿映」《鐵血慧心》、「華影」《西遊記》的影片到台灣，還有有關戰爭宣傳的紀錄片、文化短片。
[73] 葉龍彥，《台灣老戲院》[M]，台灣：遠足文化出版社，1998：209。

岸電影公司、劇團紛紛展開交流，並計畫到台灣取景拍片。不料，國共政權爭霸與台灣內亂，牽制兩岸影事，如「1946 年，電影和戲劇大師歐陽予倩，應台灣長官公署之邀，率『新中國劇團』來台參加台灣博覽會，演出《鄭成功》、《牛郎織女》、《火桃花扇》等劇大受歡迎。正要南下演出，發生二二八事件，因而取消轉往香港。」長官公署本要藉「新中國劇團」培育台劇新人，卻因種種阻礙作罷。又如「1948 年，西北電影公司龐大外景隊來台，拍以山胞為主戲的《花蓮港》……」、「崑崙影片公司和史東山來台建電影廠房的計畫，也擱淺了……」、「1949 年，國泰公司先後派《長相思》、《假面女郎》、《阿里山風雲》等片外景隊來台。影片尚未開拍，總公司已受中共控制。後繼經濟來源斷絕，在台改用萬象公司名義拍攝……[74]。」接二連三的亂象，是措手不及的倉猝！

遺憾的是，台灣電影始終有難以伸展的宿命，正要展翅之際，局勢又混沌逆轉。「1949 年雖然局勢緊張，仍有《小城之春》、《一江春水向東流》、《萬家燈火》在台灣上映。1950 年兩岸交通斷絕，已申報入台的上海影片《深閨疑雲》、《母親》、《人盡可夫》、《諜海雄風》還可從香港來台……。」待蔣氏政權正式撤到台灣，為杜絕通敵，全台實施「戒嚴」，楚河漢界，人人自危；「政府公布戡亂時期國產片處理辦法，明令禁映附匪公司出品和附匪影人主演或導演影片，兩岸電影交流才完全斷絕[75]。」短短數年，台灣電影榮景近乎夭折，需在殘留基礎上重新耕耘。

三、電影外一章——熱血的「新劇」與社會運動

日殖台灣除了政權高壓，社會各界都步入現代繁榮。「台灣、日本於 1935 年通航，直接幫助台灣影業的迅速起飛。除了握有日本新片的首

[74] 黃仁、王唯，《台灣電影百年史話》（下）[M]，台灣：中華影評人協會出版，2004：359-361。

[75] 黃仁、王唯，《台灣電影百年史話》（下）[M]，台灣：中華影評人協會出版，2004：360。

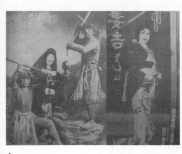
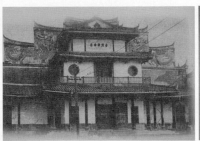

1 2 3 4

1／日本舊劇舞台樣貌　2／1915 年的新舞台
3／築地小劇場劇碼《三姊妹》　4／台灣話劇推動者張維賢
翻拍自《台灣老戲院》、《日治時期台灣電影史》

映權,派員在台北設立張所(聯絡處或特派員辦公室),百貨公司、大旅館、劇場、咖啡廳、唱片行陸續吸引台灣的知識份子,積極參與文化活動,諸如新劇演出,西洋古典音樂會欣賞,本土的歌仔戲、布袋戲也四處紅火地演出,民眾們也視為生活的娛樂[76]。」外來文化「新劇」,與傳統戲劇表演蓬勃景象具特別意義。「1901 年《台灣慣習記事》一卷三號的〈俳優與演劇〉,是台灣最早的戲劇調查與報案。台灣戲劇有大人看的亂彈(北管樂曲)、四評,少年戲有九甲戲與白字戲,布袋戲及車鼓戲是受歡迎的劇種……本土歌仔戲在 1912 年前後是雛形階段……受到社會大眾認定應在 1925-1926 年底間[77]。」1915 年辜顯榮購「淡水戲館」改名「新舞台」,引進上海福州京劇,出資成立「新舞社歌劇團」售票演出,是台灣第一個興盛的歌仔戲班。台灣混合屬性的移民社會,各類戲劇來自原鄉,多是根深蒂固的觀賞習性,不易受新文化影響。工業革命的影響,娛樂文化益增多元。電影與新劇是表演藝術的雙胞胎,光有機器,沒有演員,內容會大為失色。新劇與日殖電影的關連,甚是重要,新劇培植的演

[76] 葉龍彥,《台灣老戲院》[M],台灣:遠足文化出版社,1993:52。
[77] 葉龍彥,《日治時期台灣電影史》[M],台灣:玉山社,1998:61-116。

員，為電影人才做完善儲備，特別對光復後的台語電影言。

　　台灣在殖民時期接觸到新劇文化，據載，「台灣話劇推動者張維賢直接受著日本明治開化時期的政治劇的新演劇（新派）的影響……1911年，日本新演劇始祖川上音二郎劇團，帶著社會悲劇來台北朝日座上演[78]。」日本明治維新之際，戲劇藝術受西化影響，興起戲劇改良運動，主要人物川上音二郎 1887 年組織書生劇，角藤定憲在 1888 年組織壯士劇。新劇在藝術形式上是種改良歌舞伎，內容反映時政及社會問題[79]。1909年吸收西方戲劇要素及革新觀點，鞏固新劇舞台新貌[80]。到 1927 年，日本新劇逐漸成熟，傳到台灣是自然之事，當時新劇約有十五多個團隊，作家們也著手編寫劇本。中國留學生於 1907 年組織「春柳社」[81]，帶動中國話劇興起，「1921 年上海文明戲班『民興社』也首度進入台灣公演……喜劇開場、接正劇、北平話發音、有劇情說明書。『民興社』由鄭正秋的『新民社』蛻變而來……此時期演出，受外來影響移植性格的戲劇內容與演出形式，改良戲有表現漢移民的《周成過台灣》，及抗日民間英雄《廖添丁》形象。但受日人支配，並沒有因戲劇形式的轉變，承載當時台灣在

[78] 楊渡，〈日據時期台灣新劇運動（1923-1936）〉[M]，台灣：時報文化出版社，1994：42。

[79] 邱坤良，《舊劇與新劇：日治時期台灣戲劇之研究（1895-1945）》[M]，台灣：自立晚報社文化出版部，1992：306。

[80] 邱坤良，《飄浪舞台：台灣大眾劇場年代》[M]，台灣：遠流出版社，2008：226。1909 年，小山內熏和第二代市川左團次創立自由劇場。坪內逍遙的文藝協會先後出現排練西方劇本，奠定新劇（話劇）的基礎，以語言、動作為表演手段，用分場、分幕的現代編劇方法，寫實性化妝、服裝、照明、舞台裝置等形式，表現當代生活。理念是追求劇場表演藝術及宣傳改革的理念。1924 年小山內熏與土方與志創辦「築地小劇場」，象徵日本新劇運動到成熟階段。

[81] 邱坤良，《舊劇與新劇：日治時期台灣戲劇之研究（1895-1945）》[M]，台灣：自立晚報社文化出版部，1992：306。1907 年留日學生李叔同、曾孝谷、歐陽予倩組織「春柳社」，在東京演出《茶花女》、《黑奴籲天錄》。曾留學日本的王鐘聲，領導「春陽社」，開始以分幕形式在上海劇場演出《黑奴籲天錄》，演出時京劇鑼鼓，唱皮黃、念引子和上場詩，揚鞭登場，西服全新，舞台燈光在當時都算首創，被認為是中國文明戲的開場。

殖民統治下的生活社會面貌，多以休閒目的演出，但被視為社會運動的開路先鋒[82]。」經過時日發展，文明戲已成強弩之末，已無初期新意，為求商業利益，戲劇中穿插滑稽橋段，迎合觀眾趣味，傳到台灣，民眾對此新鮮戲劇，仍感興趣。

同一時期，國外學潮悄然釀起，留日知青掀起台灣民族運動，第一波是「1918 年台灣東京留學生組織『六三法撤廢期成同盟會』，要求撤廢總督專制政治的『六三法』未果……1920 年創刊《台灣青年》月刊，成為日殖時期台灣人最重要的新聞媒體[83]。」時東京留學生達二千四百人之多，感受日本民主思潮及新資訊的啟發；「當時一戰結束，美國威爾遜總統強調民族自決原則，許多殖民地紛紛要求獨立。而同樣受日本殖民的朝鮮，於 1919 年爆發抗日獨立運動，同年，中國發生五四運動[84]。」這些國際事件帶給海外留學生極大衝擊，眼看日殖政府欺壓台灣人，開始集結成社凝聚力量，是台灣本土反抗運動之始[85]。

1921 年，林獻堂等一百七十八人向日本國會提出「台灣議會設置請願運動」請願書，廢內地延長主義，開放台灣民主議會政治制度，但被駁回。學人返台後繼續請願，這批文人手無寸鐵，唯一武器就是熱血與理想。請願名單有蔣渭水、蔡培火、林獻堂、楊肇嘉等人，意識到新劇倡導功效，糾集同志於 1921 年在大稻埕創立「台灣文化協會」，冀以軟文化

[82] 楊渡，《日據時期台灣新劇運動（1923-1936）》[M].台灣：時報文化出版社，1994：45-48。

[83] 邱坤良，《舊劇與新劇：日治時期台灣戲劇之研究（1895-1945）》[M]，台灣：自立晚報社文化出版部，1992：291。

[84] 邱坤良，《舊劇與新劇：日治時期台灣戲劇之研究（1895-1945）》[M]，台灣：自立晚報社文化出版部，1992：292。

[85] 楊渡，《日據時期台灣新劇運動（1923-1936）》[M]，台灣：時報文化出版社，1994：33。不可忽視的力量是留學中國大陸的台籍學生，有「北京台灣青年會」、「上海台灣青年會」、「廈門台灣尚志會」、「閩南台灣學生聯合會」、「廈門中國台灣同志會」、「中台同志會」。

啟蒙台灣民族意識。「以非武裝的社會與文化運動反抗日本統治，爭取台灣人民的自主權，除了議會設置請願運動及農工運動，發行報紙、啟發民智、舉辦講習會，新劇運動隨著當時環境興起[86]。」新劇演出吸引大眾興趣，促使抗爭運動白熱化，「台灣文化協會於1923年增列『改弊習、涵養高尚趣味起見，特開活動寫真會（即電影會）、音樂會及文化演劇會』[87]。」首度將藝術列入文協活動，演劇已成改革社會之利器。

新劇初到台灣，曾有水土不服的障礙，有改良戲、流氓戲[88]、文明戲等階段性稱號，原因是不專業、素質差，社會觀感不佳，難發揮文化力。但「文協」使戲劇大變革，吸引一群無政府主義青年，投入民族運動，新劇成為改革教化的「文化劇」[89]。「文協」藉新劇諷刺社會現狀，激發民族情操，抗日活動四起，成果巨大。「文協」迅速在各地成立分部，展開戲劇與政治結合的政宣劇[90]。「文協」成效斐然，卻因理念不同而分裂，繼而無政府主義與共產主義的左翼份子加入，成為左、右的三個派系[91]，分散組織團結力。新劇團如星星之火，燒遍全台灣，造就戲劇活

[86] 85 邱坤良，《舊劇與新劇：日治時期台灣戲劇之研究（1895-1945）》[M]，台灣：自立晚報社文化出版部，1992：295。

[87] 葉榮鐘，《台灣民族運動史》[M]，台灣：自立晚報社，1971：49。

[88] 邱坤良，《舊劇與新劇：日治時期台灣戲劇之研究（1895-1945）》[M]，台灣：自立晚報社文化出版部，1992：372。1912年日人退職警員莊和與「朝日座」主人高松豐次郎組織台語改良劇團，聘高野氏為導演，因演員多為遊手好閒之徒，被稱為流氓戲。

[89] 葉榮鐘，《台灣民族運動史》[M]，台灣：自立晚報社，1971：95文化劇是在新劇範疇中，指日據下，包括文化協會、農民組合工友總聯盟、台灣民眾黨等，以政治運動抗日團體運動為主體，展開文化運動的一環，是有社會目的性的新劇。

[90] 邱坤良，《舊劇與新劇：日治時期台灣戲劇之研究（1895-1945）》[M]，台灣：自立晚報社文化出版部，1992：295。引發的運動潮與蔗農有關的二林事件、三菱竹林事件等，全台農民成立「台灣農民組合」，向日殖政府暴動抗議。

[91] 邱坤良，《舊劇與新劇：日治時期台灣戲劇之研究（1895-1945）》[M]，台灣：自立晚報社文化出版部，1992：296。1926年底，「文協」已有三個派系：(1)以林獻堂為中心的地主及資產階級，堅持合法民族運動；(2)以蔣渭水為代表的全民主義派，從小資產階級立場，希望聯合工農推進全民運動；(3)以連溫卿、王敏川為代表的社會主義派，主張工、農無產階級解放與民族解放結合。

絡景象，意外收穫是培育戲劇人才，奠定台灣電影根基。「中國早期電影
（無聲影片）在表演方式上，有著舞台式誇張的表演，多少受到新戲影響
[92]。」至此，移植新劇約在 1923 年結束，經改造、融合、創新後，已複合
成台灣性格的話劇，1927 年是新劇運動興盛年，寫下以劇改史、以劇創
史的熱潮，社團發展果實豐碩，如彰化「鼎新社」是個中翹楚[93]，是文化
與戲劇運動的先鋒，演出劇目《社會階級》、《良心的戀愛》，以階級批
評、革新意識，造成轟動。台北「星光演劇研究會」[94]由張維賢組織，在
「新舞台」演出《終身大事》、《火裡蓮花》等劇，鼓吹自由戀愛、人權
至上。「炎峰青年演劇團」由張深切負責編導演，公演《舊家庭》、《改
良書房》、《小過年》等劇，批判封建、倡導新觀念。

　　「文協」效應後，成立有約五十多個新劇團，達上萬人數，人多是
中等教育的文人雅士，使「文化劇」劇目賦予時代意義，立意深遠，但曲
高和寡，科白艱澀，民眾不易理解。因政治訴求強烈，引起日殖政府注

[92] 邱坤良，《飄浪舞台：台灣大眾劇場年代》[M]，台灣：遠流出版社，2008：128。
台灣新劇分純棉及壞把（fiber）兩種，純棉分文武場、文場（軟派）。多由歐美、
俄、日文學名著改編，以家庭倫理、文藝愛情劇為主，演員表情、動作、念白講
究自然，如星光、鐘聲劇團。武場（硬派）演出受日本新劇派影響，動作誇張，
口白抑揚頓挫。如日治時代的高砂、東寶，受城鎮觀眾及文化人員歡迎。「壞把」
是外來語，意謂各種纖維雜編織的替代衣料，指日治末期的歌仔戲劇團轉型。仍
保留戲劇色彩的劇團。因應皇民化戲劇出現，結合歌舞、特技形成大雜燴表演。
如大台灣、新台灣，受鄉間觀眾歡迎，異於文化劇、文士劇、演劇研究會。1950
年全台約有二十至三十個職業新劇團。大都屬於壞把，現文獻極少。

[93] 葉榮鐘，《台灣民族運動史》[M]，台灣：自立晚報社，1971：59。1923 年周天
啟、楊松茂、郭炳容、吳滄洲等人組織，成立彰化「鼎新社」。「鼎新社」由中國
學生運動及「廈門通俗教育社」影響組成。鼎新社屬無政府主義思想，反總督統
治，改善人民生活與戲劇為標榜。

[94] 葉榮鐘，《台灣民族運動史》[M]，台灣：自立晚報社，1971：95。1924 年張維賢
與陳奇珍、陳凸等人組織，追求代替落伍陳腐、不合潮流的一種新戲出現。1930
年，張維賢的民烽演劇研究所發展出「民烽劇團宣言」，追求「人類所以應有的真
正的生活為目的」，雜採托爾斯泰的藝術論文、克魯泡特金的無政府主義及理想
主義，是日殖時期最具分量的劇團宣言。張維賢對新劇努力不懈，改革創新的態
度，被喻為「新劇第一人」。

意，常有劇本審核及演出刁難之擾。故逮捕異議人士、造成嫌隙是常有之事。例如無政府主義團體「黑色青年聯盟」曾被逮捕入獄二十餘人；「孤魂聯盟」摻加工運色彩，引發日人搜查。

「文化劇」鼓吹民眾抵抗日殖政權，爭取生存尊嚴，不屬「文協」體系的張維賢，以政治熱情領導「星光演劇研究會」外，還致力實踐戲劇革新，曾多次赴日本「築地小劇場」學習劇場藝術。當年以業餘能力落實藝術水準者不多，在劇團擔任辯士者，具闡述電影經驗，是現成的戲劇指導，如詹天馬指導「星光」排練，戲劇效果佳。其他劇團若無指揮者，面臨欠缺環境、劇本、演員，草率上場，導致票房冷清，劇團解散之運。張維賢曾說：「在既無監督、亦無導演的環境裡，能夠拼湊成戲，實在不是易事[95]。」

二〇年代的「新劇」，是台灣的文化新苗，但民眾熟悉的歌仔戲、亂彈、布袋戲、車鼓戲的傳統藝術早已紮根深厚。「新劇」啟蒙台灣戲劇與人民政治之路，翅膀沒長硬，就飛跑起來，日殖政府對此種煽動戲劇，防備至極，學者認為「1920 年中期以後台灣歌仔戲的勃興，是日本政府怕文化戲深得民心，不易駕馭，反而暗中獎勵現在的歌仔戲，取而代之，所以歌仔戲才有今日的成就[96]。」歌仔戲到底有多興盛？「歌仔戲在台灣興起之後，也傳入中國大陸的閩南……也流傳至東南亞，成為新加坡最重要的福建戲……歌仔戲以嶄新的姿態，反映日治時期民眾的生活經驗，迎合一般人口味，其猛烈攻勢，風靡台灣全島……尤其是青年男女產生巨大影響[97]。」歌仔戲被衛道人士評為歌詞淫蕩、表演猥褻，力主禁演，但仍無

[95] 邱坤良，《舊劇與新劇：日治時期台灣戲劇之研究（1895-1945）》[M]，台灣：自立晚報社文化出版部，1992：323。

[96] 邱坤良，《舊劇與新劇：日治時期台灣戲劇之研究（1895-1945）》[M]，台灣：自立晚報社文化出版部 1992：325。

[97] 邱坤良，《舊劇與新劇：日治時期台灣戲劇之研究（1895-1945）》[M]，台灣：自立晚報社文化出版部 1992：202-205。

法遏止熊熊之火。這把火延燒到電影，之後與歌仔戲產生土、洋結合，其草根養分的生動性、適應性，成為特有的電影類型片。

到 1930 年「文協」中期，陳崁、周天啟等人與台共掌控的「文協」不和而退出，成立「台灣勞働互助社」，轉移至電影，組織「旭瀅社」電影團，在各處放電影，希望影響民眾思想[98]，形成新劇與電影互動局面。台共與左翼人上因爆動被日方盯梢，連累其他劇團的領導人士，以違反治安法被偵辦。數年間急遽變化，「文化劇」趨於衰弱，殘喘到 1937 年，達二十多年的民族運動戛然停止。1921-1934 年間的「台灣議會設置請願運動」終止，可喜的是「1935 年台灣地方自治舉行第一屆市、街庄議員選舉，投票率近95%[99]。」「文化劇」跟電影一樣地干預台日政治，娛樂與社會運動互為運轉，它落幕了，台灣人民政治訴求也如願了。

日殖政府為防台民滋事，七七事變後，電影及新劇全部禁演。1942年成立皇民化「台灣演劇協會」[100] 對抗「台灣文化協會」，但民眾興趣缺缺。此刻新劇已變為皇民劇，以教條內容，強加殖民教育，灌輸南進侵略政策。然各地台灣劇團趁機藉「皇民化」名義，集結中、日、台的演員，編排符合皇民情節的戲劇，分別以日語、台語取得審核後演出。「成立劇團有『台灣新劇團』、『國精劇團』等……劇目有《　死報國》、《故鄉之土》等[101]。」在合乎日殖政治條規下，「禁演的新劇如雨後春筍般

[98] 邱坤良，《舊劇與新劇：日治時期台灣戲劇之研究（1895-1945）》[M]，台灣：自立晚報社文化出版部 1992：300。

[99] 邱坤良，《舊劇與新劇：日治時期台灣戲劇之研究（1895-1945）》[M]，台灣：自立晚報社文化出版部，1992：400。

[100] 邱坤良，《舊劇與新劇：日治時期台灣戲劇之研究（1895-1945）》[M]，台灣：自立晚報社文化出版部，1992：331。其職員都是日本督察或情報人員，獲准加入該會，新劇有七團，歌仔戲歌劇團有三十四團、布袋戲有七團、皮影戲一團，共計四十九團。其餘有十一團由歌仔戲脫胎的新劇，因內容太差被解散。當時政令規定非經該協會認定領有會員證，不得在台灣演出任何戲劇或音樂。

[101] 竹內治，〈台灣演劇志〉，濱田秀三郎編，《台灣演劇の現況》[M]，日本：東京丹青書房，1943：96。

成立。戲劇沒有內容、演技拙劣。不久又趨於消沉，僅存銀華、星光、鐘聲、國風四團。新改劇團只是舊瓶新裝，內容低俗猥褻胡鬧、腐敗難堪的劇情。惜民眾反應冷淡[102]。」1943年的「厚生演劇研究會」，是日殖後期重要的新劇團，《閹雞》是張文環小說、林摶秋編導的劇目，反應台灣人悲慘命運，永樂座大爆滿，為新劇寫下美好句點。

歌仔戲團也因應「皇民化」，劇情全都改弦易轍，遑論是否合理。歌仔戲文武場取消，以新劇演出變種皇民時裝戲。呈現「內容低俗猥褻，古代變現代，換湯不換藥，文武場改以留聲機代替[103]。」唱日本軍歌、呼喊天皇萬歲，是奴役在地文化的四不像演出。

 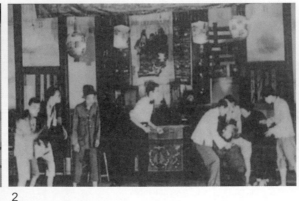

1／「厚生演劇研究會」節目單
2／永樂座演出林摶秋編導的《閹雞》
3／戰後布袋戲海報，日本風味濃

1.2.3. 翻拍自《正宗台語電影史（1955-1974）》

[102] 邱坤良，《舊劇與新劇：日治時期台灣戲劇之研究（1895-1945》[M]，台灣：自立晚報社文化出版部，1992：330。

[103] 邱坤良，《飄浪舞台：台灣大眾劇場年代》[M]，台灣：遠流出版社，2008：223。

　　布袋戲班苟延殘喘地迎合，保留生存實力。「小西園、五洲園、新興閣、日本人形時代、新國風、小美座、旭勝座挑選加入『台灣演劇協會』的七團[104]。」電影《戲夢人生》反映其荒謬殖民情景，李天祿回憶道：「當時的時代布袋戲，就是將庄仔穿上日本服，講日本話，配樂用唱片放西樂，木偶拿著武士刀在台上砍來砍去，我們台灣的支那戲完全被禁演[105]。」

　　非常時期入選的新劇團或歌仔戲團、布袋戲班，皆是台灣人民逆境求生之勢。「皇民化運動」以雷霆之勢，強迫台灣人改姓氏，棄信仰，禁鼓樂，先輩藝人出於無奈，順應潮勢，也讓傳統技藝生命延續下來。

　　日殖時期的抗日事件，多如繁星，可歌可泣，但少有記載藝術工作者以藝救國的行為。在萬人參與的殖民戰場，傳統戲劇與新劇人士，多是未入榜的無名英雄，他們無法料知犧牲性命換來今日台灣民主果實，更使傳統文化成為台灣電影的資源。

　　有趣的是台灣光復後，所有藝術工作者及劇團，「如雨後春筍般紛紛出現在大城小鎮，彷彿皇民化運動從未發生一般[106]。」台灣戲劇藝術與新劇，吸納東西文化元素，走過風雨歲月，猶如浴血鳳凰展翅新生。經過強權篡改的震撼訓練，生命力更為強勁，舞台風格更開放。故光復後迅速復甦，生龍活虎地站在舞台上，與民眾共享劫後餘生的喜悅。

　　二十世紀的新劇和電影，在帝國主義日、德、義聯盟下，不啻變身殖民工具，用電影滲透侵略野心。當日本與中國電影齊放映時，可謂民族情節的對峙。台灣電影如嬰兒被日殖壓抑著，未見成長，從黑白默片到有

[104] 邱坤良，《舊劇與新劇：日治時期台灣戲劇之研究（1895-1945）》[M]，台灣：自立晚報社文化出版部 1992：331。

[105] 李天祿，《戲夢人生》[M]，台灣：遠流出版社，1991：97。

[106] 邱坤良，《舊劇與新劇：日治時期台灣戲劇之研究（1895-1945）》[M]，台灣：自立晚報社文化出版部，1992：340。

聲電影、從辯士講解到立體聲響，兩者始終抗衡，不妥協的是日殖政府，妥協的是人民。1925 年台灣青年組成「台灣映畫研究會」，舉辦電影座談與展覽，屬本土電影研究會之始。日殖政府在二戰時的殺手鐗，架構「台灣興行株式會社」（1940 年）與總督府「台灣映畫協會」（1941 年）的組合，「前者是為控制民間既存的電影界，把民眾看電影的範圍縮小，急遽加速統制……而後者是以總督府情報課的下屬組織身分，擔任全島性的活動，包含民間組織無法普及的地域在內，可說是電影的宣傳製作的先遣部隊。這兩個組織從上下把台灣電影界全體，依照政府的意向重編[107]。」二戰前，城市到鄉村，電影院到露天廣場，中國片始終紅火。日本片來了，暗藏說教同化，但現實面是「『滿映』的電影不怎麼受歡迎，沒有觀眾。『大東亞共榮圈』要這樣做、要那樣做，誇大宣傳的味道很濃厚，誰也不想看[108]。」民眾沒有選擇權，頂多不應理。日殖政府要台灣人民遠離支那電影的技倆，表面上政策成功，實際上中國片仍是台灣人的最愛。根據「1947 年出版的《台灣年鑑》文化篇，提到中國片放映後對台灣社會的影響；引發台灣青年思慕祖國，到祖國留學。引起青年學習演員興趣，投身上海電影界。引起女人羨慕祖國服裝，學穿旗袍[109]。」這些現象說明，強迫性的日本文化，只能在特定時空發酵，等期限已到，一切化為烏有。電影無遠弗屆的魅力，不只是新潮玩意兒，更是深植台灣人民生活的精神食糧。

[107] 三澤真美惠，《殖民地下的銀幕》[M]，台灣：前衛出版社，2002：332-336。

[108] 三澤真美惠，《殖民地下的銀幕》[M]，台灣：前衛出版社，2002：396。

[109] 黃仁、王唯，《台灣電影百年史話》（下）[M]，台灣：中華影評人協會出版，2004：354。

小　結

　　文明化成桂冠，戴在殖民地身分上，原始台灣躍為海島明珠。異國置入科技文化，電影暈眩純樸島民，即使無法明辨光怪陸離的銀幕，只求安處於殖民悲情裡。

　　回溯二戰期間，北朝鮮與台灣同為日本殖民地[110]，跨越歷史後的今天，北朝鮮孤行社會主義，拒絕資本主義，仇視日本，國內拒絕日、美產品，甚至以兩者為假想敵，從國民教育抓起，灌輸國民愛國主義與軍事主義，雷厲風行的政策，期許後代子孫牢記父輩受過的殖民恥辱。姑且不論改朝換代後的新政府[111]，允許西方文明入侵北朝鮮，開始放行小資生活，但嚴謹的軍事備戰，仍是全國人民的首要之務。對於一個差點瀕臨滅亡的國家，以草木皆兵的戒備，來應對全世界眼光，如履薄冰的警覺狀態，不言而喻。

　　1945 年，八年抗戰光復後的國際裁決，蔣中正「以德報怨」的寬容理念，助長日本生息、也鬆懈台灣人思維。現代台灣，崇尚民主自由，奉行資本市場經濟。經過一甲子的歲月洗禮，當年飽受殖民苦難的台灣人民，烙印已逐漸褪色，新世代子民哪管歷史動亂，只願浸淫在時尚哈日風的殖民文化裡。仇日情結，溶解在台灣人近視的海島性格及健忘的記憶。只有在日本首相祭拜「靖國神社」時，才會引發朝野若有似無的抗議。這

[110] 1910 年朝鮮被日本吞併，朝鮮全境成為日本的殖民地。日本吞併朝鮮後，試圖消滅韓國的文化和傳統，掌握工業、商業、貿易、礦業和農業等經濟命脈。同時，禁止朝鮮人民使用朝鮮語，學校不能教授朝鮮語和朝鮮歷史，又發動創氏改名，令人民使用日文名字，歷史文物亦受破壞或轉移至日本。

[111] 朝鮮是由首任領導人金日成所提出的主體思想主導國家政策，由朝鮮勞動黨一黨執政，其政治經濟體系則由先軍政治所主導，堅持計劃經濟、個人崇拜的獨裁國家。朝鮮最高領導人歷經金日成、金正日，2011 年推舉金正恩為朝鮮勞動黨第一書記，成為朝鮮金氏家族第三代的領導人。由於強調先軍思想以強化政府和國家力量，朝鮮約有一百二十萬名軍人，是全球擁有武裝部隊第四多的國家，也是一個擁有核武器的國家。

彷彿是種循環的戲碼，日方動靜得咎，卻氣定神閒，國際僅能發出輿論，
又能奈它如何。

面對同樣的殖民心結，因著國家文化及時代環境變遷，各有所異。
不變的是那一代人的悲慟，直如鬼哭神號的煎熬，是萬代人都無法改變的
殘酷真實。縱使他國可以敵愾千年，不忘警惕初衷。然而，台灣人寬厚的
民族性格，要傷感地療癒過往，不如選擇寬恕。或許只因世代的殖民情節
太過繁複，無力記憶方是平和之道。

但四周環海的台灣，不論戰略位置或豐厚的海洋資源，都引發他國
覬覦。基於近年來層出不窮的國際占島事件[112]，讓台灣飽受欺凌，正義
難以伸張。為保護國家主權，加強民族愛國意識，教育與軍備，刻不容
緩。深信，自助而後天助。因為殖民歷史不會僅止於過往教訓，「它」依
然會重現。雖然國際呼籲和平地球村，放棄武力侵略，恐只是一種假象的
理想。以儒家哲學為核心的台灣，大愛慈悲就是護照，但層出不窮的殖民
史，歷歷可數。即使我不欺人，亦會人善被欺。在無法要求他者自律的情
況下，只能捍衛自保。

如果最基本保家衛國的理念，都無法根植民心時，家國一如危樓，
搖搖欲墜。現實最殘酷的是當失去主權時，「民主」只能成為印記，而非
一種執行能力。

[112] (1) 日本政府「購買」釣魚台事件，源於日本東京都知事石原慎太郎的施政政策，
他為了獲得東京都政府對釣魚台的直接性管轄和管理，發起日本國內民眾捐款，
從私人手中購買釣魚台。2012 年 9 月 10 日，日本政府正式以 20.5 億日元（人民
幣 1.66 億元）從栗原弘行手中收購釣魚台及附屬島嶼南小島、北小島，於 2012
年 9 月 11 日付款支付和登記。此事引發中、美、日、台四方的角力戰，甚至國際
注目。至今主權事宜，各說各話，莫衷一是。

(2)「廣大興事件」是 2013 年 5 月 9 日在巴林坦海峽的中華民國（台灣）及菲律
賓兩國主張之專屬經濟海域重疊區域上，菲律賓海巡署東北呂宋島海巡區暨漁業
及水產資源局（BFAR）公務船（編號 MCS-3001）與台灣屏東縣琉球鄉籍的漁船
「廣大興 28 號」的衝突事件，造成「廣大興 28 號」船上漁民洪石成死亡。事後
菲律賓政府對於該事件處理不當，造成中華民國與菲律賓之間的外交關係緊張。

台灣電影之母

2

台語片時代

第一節　日本殖民的陰影——混血的台灣電影

一、光影乍現的台語電影

「語言」蘊涵族群文化與權勢，族群區域各有語言、文化、習俗，勢均力敵的族群，未必和平共處，「話語權」分出主次，方有制約力量。原住民、閩、客移民共組台灣社會，漢人擊退原住民是物競天擇之果。「日殖」擁有外來強勢「話語權」表徵，掌權控管全島人民。日人西野英禮言：「我以為在日本的台灣殖民地化之中，最受誇耀的教育制度的確立，就是對於住民最為野蠻的行為……比任何血腥的彈壓，還要來得野蠻。」故「皇民化」是種強制性教育，突顯語言權力，「由支配者給予的語言，被支配者若是使用，則變為奴隸的語言……當作社會語言的日本話與當作血所流通的母國話之分開使用，是使思想或思考分裂成奴隸與人性的兩者，而致使格格不入[1]。」大和民族憑藉船艦炮利占領台灣，成為法西斯主義殖民地，思想掌控的前奏曲乃轉換語言頻率。

日本殖民有成，榨取民生物資，有米、砂糖、茶葉、鳳梨、香蕉、樟腦等物料，待無法滿足日本軍事所需時，下個目標是盛產物料的印度、緬甸、中國。「大東亞共榮圈」是日本南進指標，台灣變成軍隊供應地，如法國學者 Henri Michel 所言：「法西斯者的國家是既傲慢而又野心勃勃的；絕無疆土不在其拓展的意圖中；總是有某些條約是他有意重訂的，總是有某些版圖應當收復……以軍隊為後盾……嘲笑羔羊般的和平主義……從蔑視國際聯盟開端；他頌揚冒險、軍人、抗爭；與其協商解決不

[1]　西野英禮，〈殖民地的傷痕〉，鄭欽仁，《台灣國家論》[C]，台灣：前衛出版社，2009：318。

如乘勝追擊[2]。」二戰結束，日本夢幻破滅，中國免去殖民災難，但台灣
五十年殖民歲月，至少同化三代人，去除漢人身分成為日本人，不說漢語
只說日語，不寫漢字只寫日文。如學者言：「『同化』包括對民族身分進行
認同和模仿，流民與他人的關係表現為一種試圖理解對方的模仿關係，這
不僅僅是一種語言和心理的過程，更是一種戒律性的、從肉體上參加聽寫
的嘗試過程[3]。」日帝不斷侵略他國文化與精神，造成民族意識錯亂，如
台灣兵與漢族同胞互殘謬事。故「同化」是強權體制的軟實力，預期達到
統治目的。

　　蔣政權的同化政策，對外讓台灣人敵視彼岸，對內以金融改革，因
應經濟惡化、失業、物資膨脹。新舊幣值的改革，影響娛樂業景氣，社會
資產縮水，幣值縮小改稱「新台幣」，電影票價由萬元變成幾元幾角，如
「1949 年的舊台幣時期，四萬元舊台幣換一元新台幣，票價改為新台幣

濃厚日本風的台語片　　　凄美的文藝愛情片　　　浪人形象的台語古裝片

翻拍自《正宗台語電影史（1955-1974）》

[2]　Henri Michel，《法西斯主義》黃發典譯 [M]，台灣：遠流出版公司，1993：8。

[3]　卡琳・鮑爾，〈沒有反抗的流放—特雷莎・車學敬的《聽之認之》和類法則〉，
　　《精神分析與圖像》[C]，南京：江蘇美術出版社，2008：190。

二元三角。但戲院仍普遍全省約一百五十六家，僅次於上海與江蘇[4]。」民眾因貨幣貶低減少消費，光復初期的電影娛樂，由居冠成為第三的退化現象，但大眾仍嚮往心靈寄託的大銀幕。

台語片的出現，台灣學者有多種聲音，深究為文化心理與社會改革的背景，如「農村社會經濟的繁榮、土地改革與利率政策（抑制通貨膨脹、美援、外資）教育。1955年，新古典經濟學派出台，是一系列的出口擴張措施，外匯貶值、進口原料退稅等，是台灣經濟奇蹟的秘訣[5]。」美援加上官方政經面執行的「三七五減租」、「耕者有其田」等策略，提升社會經濟力。在改革混沌中，台語片見縫插針爭取「話語權」空間，正是積蓄的潛意識行為。

五〇年代，經香港入台的廈語片熱潮到達高峰期，閩語歌仔戲電影引發共鳴。日殖結束後，台灣人對本土母語的渴望，是台語片催生動力，並刺激青年人學習如何拍電影[6]。電影專業的不足，讓台灣人嚮往日本或上海學習電影技能。機緣成熟後，台灣演藝所如雨後春筍興起，有「亞洲影劇人員講習班、華興製片廠、湖山製片廠訓練班、中興台語實驗劇社、中光影劇人員訓練班、NHK電影藝術研究室[7]。」這些開路先鋒，為台語電影開疆闢土，橫跨半世紀至今，台語片電影人仍傳承養分，延續台灣電影發展。

值得關注的是禁演的日片，因台日貿易往來，意外鬆綁。「1950年因中日貿易的台灣香蕉賺取外匯，經日參議會建議開放日片……1951年

4　葉龍彥，《光復初期台灣電影史（1945-1949）》[M]，台灣：國家電影資料館，1994：22。

5　葉龍彥，《春花夢露：正宗台語電影興衰錄》[M]，台灣：博揚文化出版社，1999：56。

6　黃仁，《悲情台語片》[M]，台灣：萬象圖書，1994：4。1949年後，廈門泉州移居香港的戲曲人員，利用粵語片設備來拍攝廈語片，《雪梅思君》是第一部輸入台灣的廈語片。

7　葉龍彥，《春花夢露：正宗台語電影興衰錄》[M]，台灣：博揚文化出版社，1999：242。

底，日片正式恢復進口，每年 24 部⋯⋯須有反共抗俄意識的影片，及合於科學教育宗旨之影片 [8]。」因日片水準高過台語片和國語片，舊世代民眾以看日片為榮。另外，中日貿易擴大，文化交流、就業需求，看日片、學日語人數增多。當時日本片確有過好光景，直到 1972 年中日斷交以前。

　　傳媒娛樂不發達的日殖時期，電影被視為會消失的新玩意，大眾娛樂以傳統戲曲為主。經現代化後，社會普遍接受電影。光復初期，電影業雖稍停滯，電影院仍是時尚新寵與聚集地，其況：「放映電影為主的 35%，以公演戲劇為主的占 35%，影劇雙棲的混合戲院的占 30%⋯⋯電影之中，以西片為主約占 70%、日片 10%、國語片 10%、台語片 10%。戲劇之中，台灣地方戲占 95%，京劇、話劇及大陸地方戲占 5% [9]。」可證電影已占據三分之一的娛樂市場。由於熟悉殖民文化，台灣導演從日片學習的電影知識，遠勝美國片，也促使台語片蠢蠢萌動。按證，自台語片興起後，逐漸取代台灣傳統娛樂模式。

　　由於文化薰陶，台語片不脫日本電影的色彩，包括鏡頭調度、劇情結構、歌曲音律等，初期台語片處於模仿階段，通常是日劇改編後，在「東方好萊塢」的北投拍攝，庭園、樹林、溫泉、日式房屋，自然天成的廠棚，俯拾皆能拍出濃郁日本風。嚴格說，1955-1974 年間是台語片的風光年代，至 1981 年走入歷史，三起三落的高低潮（以 1955-1960 年／ 1961-1970 年／ 1971-1974 年三階段的盛衰之分），約有一千多部產量。1958 年／ 82 部；1962-1968 年高峰期，年產百部；至 1972 年／ 43 部 [10]。如此輝煌紀錄，到後半世紀遭文化遺棄，無人聞問。如今懷舊聲浪中，搶救修復的影片，只剩一百多部，其餘殘片不全。

8　黃仁、王唯，《台灣電影百年史話》（上）[M]，台灣：中華影評人協會，2004：211。

9　葉龍彥，《台灣老戲院》[M]，台灣：遠足文化出版社，1993：104。

10　整理自黃仁、王唯，《台灣電影百年史話》（上）[M]，台灣：中華影評人協會，2004：359。

拱樂社演出宣傳單　　　　　開創台語片之始的歌仔戲電影　　　　歌仔戲電影之末
　　　　　　　　　　　　　《六才子西廂記》、《薛平貴與王寶釧》　　　　《陳三五娘》

翻拍自《正宗台語電影史（1955-1974）》

　　李泉溪　　　　　　白克　　　　　　　辛奇　　　　　　何基明（立者）
　　　　　　　　　　　　　　　　　　　　　　　　　　　　何錢明（攝影師）

翻拍自《悲情台語片》

　　台語片初期曾歷經挫敗，1955 年邵羅輝第一部 16 釐米台語片《六才子西廂記》，拍攝葉福盛「都馬劇團」演出，因設備、經驗不足、品質差，導致三天即下片。1956 年何基明的華興片廠，以 35 釐米攝影機拍攝由陳澄三「拱樂社」[11]演出的歌仔戲電影《薛平貴與王寶釧》，由拱樂社

[11] [E] 維基百科，陳澄三（1918-1992）的「拱樂社」是台灣家喻戶曉的戲劇團體，最盛時旗下統領七個歌仔戲團、一個新劇團：觸角旁及歌仔戲、台語片、新劇、歌舞團等表演領域。第一個拍攝歌仔戲電影、第一個成立歌仔戲錄音團、第一個設立歌仔戲學校，對於戰後台灣歌仔戲的發展影響深遠。

的當家花旦劉梅英、吳碧玉飾演主角薛平貴與王寶釧。影片分成三集上映，票房大獲成功，自此揭開台語片序幕。台語片因本地人娛樂習性而興盛，流行的歌仔戲從野台搬上銀幕，型態更改，知名度易建立。電影與歌仔戲的淵源，早即連結，1928 年（民國十七年），桃園「江雲社歌仔戲」表演時穿插電影鏡頭，台語片即以「連環本戲」[12]形式寄生於歌仔戲。

　　因通俗性深廣，歌仔戲電影是最重要台語類型片，在 1959-1960 年間支援台語片度過低潮，並衍生有古裝片、偵探片、間諜片等。1981 年（民國七十年），楊麗花演出的《陳三五娘》畫下台語片句點。故台語片的誕生－興盛－結束，都與歌仔戲息息相關。

　　橫跨半世紀台灣電影史的資深導演郭南宏認為，台語片進程並非一成不變，而是有世代意涵：「初期以歌仔戲、歷史古裝劇、台灣民間故事為主，內容偏向苦情、哀怨男女愛情悲劇。到了六〇年代，轉變為時裝愛情文藝和社會倫理悲喜劇為主。期間也有歌唱片、嬉鬧片、黑社會警匪打鬥及間諜片等類。到了六〇年代末，則出現異色電影[13]。」如言，台語類型片立基於普世美學上，傾巢而出。除了歌仔戲電影，民營電影公司拍攝現代片，但不論何種類型片，不脫日本、上海、美國的文化影響。台語片發展時，國語片方在 1949 年起步，形成重疊之勢。雙方合作良好，台語片能奠定基礎，外省電影人功不可沒，如官方「中影」給予幫助；「中影扶植台語片，不但供應底片，協助洗印，還提供人才。何基明導演的《薛平貴與王寶釧》就是中影供應底片，才有膠片拍，也協助配音洗印。1956年 1 月上演時造成轟動，台語片自此興起。中影亦開始接受委託代拍台語片[14]。」外省導演的白克、莊國鈞、張英、唐紹華、宗由等人，打破族群界線，齊打造台灣電影藍圖。

[12] 即舞台形式難以表現的畫面，放映影片來輔助情節，達到觀眾易於理解的戲劇效果。如雷電交加、飛簷走壁或騰雲駕霧之類的鏡頭。

[13] 林育如、鄭德慶，《郭南宏的電影世界》[M]，台灣：高雄電影圖書館，2004。

[14] 黃仁、王唯，《台灣電影百年史話》（上）[M]，台灣：中華影評人協會，2004：134。

　　2013 年 11 月 8 日，台灣媒體出現標題「薛平貴與王寶釧半世紀後出土」，引發全台民眾關注。台南藝術大學老師曾吉賢去苗栗拜訪曾經營露天戲院的業者，無意間在老倉庫發現已鏽光的十二卷鐵製影盒，上頭連片名都不清楚。經過驗證後確定為《薛平貴與王寶釧》膠卷，此舉發現猶如發現國寶文物，令電影界、影迷、文化界人士驚喜不已。當年電影院播放的只有廈語片與國語片，這部影片是客語版拷貝，可想見那時影業發達與市場需求。第一集敘述唐朝宰相之女王寶釧與窮小子薛平貴相戀，薛平貴出走西涼，王寶釧苦守寒窯十八年。影片跳脫內台戲模式，多在戶外實景拍攝，但片中不少大遠景，因受限當時技術，用人工繪製而成。第二、三集內容，則將第一集的經典橋段重新編劇衍生。

　　發掘出這批膠卷時，不少畫面缺損、刮傷、油汙、破裂、變形，甚至還有當年放映師加上去的切換記號。經由實體修復、數位修復，將影像與聲音轉為數位格式。現存放在台南藝術大學，不定期舉辦活動，供民眾欣賞台語片風采。

二、精彩紛呈的台語類型片

　　台語片由歌仔戲電影打頭陣，後來發展出多元類型，繽紛演繹台灣在地文化。概略類型如下：

草根性強烈的歌仔戲電影，富含台灣本土氣息

翻拍自《正宗台語電影史（1955-1974）》

歌仔戲電影

　　台語片與歌仔戲間，密如秤鉈，閩人聽不懂國語，使歌仔戲成為台灣民眾的精神糧食。受到廈語片刺激，搬上銀幕乃自然事，題材以歷史古裝劇、神怪戲曲、宮闈戲曲、武俠、民間故事或真人實事改編為主，觀眾熟悉銀幕人物，教忠教孝的內容，符合社會倫理的期待。

　　歌仔戲電影占台語片數量大半比例，歌仔戲劇團演出是主要特色，如李行第一部歌仔戲台語片《金鳳銀鵝》（1962／福華／賽金寶歌劇團），李泉溪的彩色台語片《三伯英台》（1963／華明／美都歌劇團）、《樊梨花第四次下山》（1963／台聯／小南光歌劇團），洪信德的《羅通掃北》（1963／台聯／日月園歌劇團）、《盤古開天》（1962／台聯／新南光歌劇團）等。雖如舞台電影，品質不定，技術不成熟，神仙的變幻鏡頭，不如現代特效而顯笨拙，仍肯定電影人的努力與突破。

《青山碧血》宣傳單

《血戰嘍吧哖》劇照

《愛妳到死》

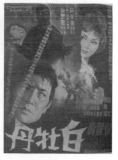
《情報員白牡丹》

翻拍自《悲情台語片》、《正宗台語電影史（1955-1974）》

民族抗日片

　　《青山碧血》（1957／華興／何基明）與《血戰嘍吧哖》（1958／華興／何基明）同是黑白台語片的抗日電影，目前已無影片可看，只能從圖檔找尋痕跡。「兩部影片資本比一般台語片多，臨時演員多達千人，算是台語片

54

空前壯舉。是電影史上難得一見的克難部隊⋯⋯。《血戰噍吧哖》榮獲教育部頒獎，是唯一獲官方表揚的台語片⋯⋯[15]。」兩部電影取自「霧社事件」與「西來庵事件」的抗日事蹟，再現歷史乃寄望民眾勿忘殖民痛苦。五〇年代只有兩部民營出品的抗日片，並無政府支持，或是台灣人民深刻感受，以影像表達痛楚。抗日影片尚有《七七事變的悲慘故事》（1965／中興／田清）、《愛妳到死》（1961／新亞／徐守仁）、《送君心綿綿》（1965／台聯／梁哲夫）、《豔賊黑蜘蛛》（1965／黑松／李泉溪）、《娘子軍》（1969／伍景／林重光）等片，電影多以二戰肆虐，使愛情變調，家庭破碎，怒吼日殖惡行為基調。另有《霧社風雲》（1965／三環／洪信德）再現「霧社事件」原型。

受到潮流影響，導演張英根據大陸陳銓《野玫瑰》小說，拍成國語片《天字第一號》，後改拍成台語片《天字第一號》（1964／萬壽），至1966年共拍五集系列片。因受歡迎，間諜片陸續出籠，如《中日間諜戰》（1965／聯興／金龍）、《特務女間諜》（1965／台聯／吳文超）、《間諜紅玫瑰》（1966／台聯／梁哲夫）等等，到後期已非純粹抗日情節，而是添加007音樂的花俏商業片了。

台語文藝愛情片海報

翻拍自《正宗台語電影史（1955-1974）》

15 黃仁、王唯，《台灣電影百年史話》（上）[M]，台灣：中華影評人協會，2004：182-188。

文藝愛情片

台語片以歌仔戲電影打下基礎後，受到日本及西洋文化的影響，開始拍攝時裝片。台語愛情片題材涵蓋貧窮／富貴、忠貞／奸詐、善良／邪惡、主人／奴僕、門戶階級／自由戀愛、家庭／流浪的兩極元素，創造令觀眾動容的情愛故事。

台語片初期偏重歌仔戲電影，直到邵羅輝導演《雨夜花》（1956／高和），才出現首部時裝台語片。「《雨夜花》根據三〇年代周添旺歌謠〈雨夜花〉改編，也刺激台語流行歌謠的興起[16]。」時裝台語片融合中日文化，台語歌曲模仿日本曲風，哀怨優美。劇中富裕家庭的人物，男角著西服、梳西裝頭，女角著旗袍、梳上海包頭，男女僕穿農村服或村姑裝，亦有「生、旦、淨、末、丑」的組合模式，影片有《月夜愁》（1958／台藝／鄭政雄）、《高雄發的尾班車》（1963／台聯／梁哲夫）、《台北發的早車》（1964／台聯／梁哲夫）、《五月十三傷心夜》（1965／玉峰／林摶秋）、《河邊春夢》（1964／佳成／辛奇）、《安平追想曲》（1969／南國／陳揚）等片。文藝愛情片因女性觀眾擁護，又融合時尚元素，成為主流台語類型片。

台語歌唱片海報

翻拍自《正宗台語電影史（1955-1974）》

[16] 葉龍彥，《春花夢露：正宗台語電影興衰錄》[M]，台灣：博揚文化出版社，1999：250。

尋根文化片

尋根片藉通俗劇情鋪出教化內容，宣傳中華漢文化的歷史淵源與血緣關係。《黃帝子孫》（1953／台製）是首部官方出品的台語片，由白克執導，影片敘述台灣經過日殖歲月，並未數典忘祖，兩岸歷史、文化、風俗、宗教關係緊密，如今重回祖國懷抱，民族團聚。影片節奏緩慢，不脫政宣風。李泉溪導演的《鴉片戰爭》（1963／台聯），敘述林則徐力阻異國鴉片毒害，主毀的抗爭過程。以歷史故事為原型，釋出尋根意義。

此類影片生產不多，可能因台灣民眾與國民政府抗爭不斷，為避免滋事，之後的尋根影片偏向省籍融合為主題，並拍攝國台語混合片，顯示新政權的友好。

台語歌唱片 [17]

歌曲是台語片重要元素，特別是流行歌曲或民謠改編的影片，最能引起共鳴。日本高壓奴化台灣人民，在音樂上積極推動日本音樂教育，1917 年禁唱台灣歌謠，抑制本土音樂，侷限在歌仔戲之類的傳統戲曲，直到西元 1930 年初期，上海電影蓬勃發展，默片電影進口台灣，台灣民謠歌曲也露出生機，如 1936 年流行的本土民謠〈青春嶺〉、〈白牡丹〉。民謠浮上檯面成為流行歌曲，有賴於電影帶動。

民謠風是台語歌唱片根基，《林投姐》（1956／金陵／唐紹華）有嘆身世、苦訴調、尋夫曲等十首歌曲，《桃花過渡》（1956／大同／郭柏霖）有廈門調、恆春調、七字調等十一種曲調。兩片涵蓋多種民謠曲風，唱出廣泛地方性音樂，受到民眾喜愛。

台灣民謠→流行小曲（長歌變短歌，用西洋樂器演奏，如〈十二更

[17] 黃仁，《悲情台語片》[M]，台灣：萬象圖書，1994：50。歌唱片內容寬廣，包括流行歌曲歌唱片、民謠歌唱片、黃梅調歌唱片、歌仔戲歌唱片。

鼓〉、〈雪梅思君〉）→流行歌曲的演化過程，到 1932 年完成。此年上海
華聯默片《桃花泣血記》，由卜萬蒼導演、金焰與阮玲玉合演，台灣業者
請辯士詹天馬和王雲峰，共譜主題曲宣傳此片，造成轟動，引起日人柏野
正次郎的注意，認為符合時代潮流，擺脫以歌仔戲、南管、北管、正音、
採茶的傳統唱片製作，成立古倫比亞（Columbia）唱片公司，將《桃花泣
血記》灌成第一張台語唱片，由紅歌星純純主唱，揭開流行樂之始，也翻
寫西洋音樂教育新頁，旗下培育多位詞曲家，如李臨秋、鄧雨賢、周添
旺、陳君玉、姚讚福、王雲峰、陳秋霖、蘇桐等人，歌手純純、愛愛、林
氏好、青春美等人，共約發行一百多首流行樂，如〈安平小調〉、〈黃昏
約〉、〈四季紅〉、〈月夜愁〉、〈望春風〉、〈雨夜花〉、〈戀愛風〉等，
唱出最早一代的流行樂，曲意多倡去階級、崇尚自由，優美旋律讓人們聆
聽時代新樂風。[18]

　　光復後，音樂創作延伸到電影，起著畫龍點睛之效，電影模仿日曲、
挖掘素材，運用在歌唱片，如郭南宏的《台北之夜》（1962／華明）模仿日
本小林旭的流浪片，在台北上映一個月，氣勢如虹。「《台北之夜》破台
語片全省賣座紀錄，高出三船敏郎的電影[19]。」洪一峰因《舊情綿綿》
（1962／永達／邵羅輝）而走紅，另有《溫泉鄉的吉他》（1966／黑松／周信
一）、《張帝找阿珠》（1969／龍聲／徐守仁）、《再見台北》系列片（1969／
永新／許峰鐘）、《內山姑娘要出嫁》（1966／黑松／李泉溪）、《南北歌王》
（1967／永新／辛奇）等等，皆創下票房好、歌曲紅的紀錄，亦培養出多位
耀眼的台語歌星。

[18] 台灣政府推動文創產業，常向台灣歌謠取材，以電影或電視劇型態，行銷台灣文
化之美，窺見音樂大師丰采，又能展現本土特色的歷史文創。如 2011 年《歌謠風
華》電視劇，即由新聞局與現場整合行銷公司製播。
[19] 林育如、鄭德慶，《郭南宏的電影世界》[M]，台灣：高雄電影圖書館，2004。

渲染戲劇效果的社會寫實片

翻拍自《正宗台語電影史（1955-1974）》、《悲情台語片》

社會寫實片

社會事件易引發大眾關注，如同現今台灣受到香港狗仔文化污染，汲汲窺視他人私領域，滿足眾人偷窺慾。五〇年代的台灣，民風保守、資訊貧乏，故拍攝駭人聽聞的恐怖案件，加以渲染戲劇效果，總能吸引觀眾好奇眼光，創下票房佳績。

取材社會刑案的真人實事，創作出警世主題，已無人在意事件真實性了。如《基隆七號房慘案》（1957／南洋／莊國鈞）、《火葬場奇案》（1957／華安／梁哲夫）、《台南霧夜大血案》（1957／興亞／白克）、《萬華白骨事件》（1958／大茂／莊國鈞）、《台北十四號水門》（1964／中興／高仁河）等片，除了拿下票房成績，亦得到獎項鼓勵。如《萬華白骨事件》的男演員康明，得到第一屆台語片金馬獎男主角獎，歐威在《金山奇案》（1957／華興／何基明）得到最佳男配角，洪明麗因《基隆七號房慘案》得到最佳女配角。導演莊國鈞的《萬華白骨事件》得到特別獎。可證，此種類型片電影，在激烈市場已達藝術與商業的雙重肯定。

文學台語片

台灣文學自日殖即開啟端倪，但受日政府控制，只能地下化發展。

日版《愛染桂》劇照　　　　　　　改編日本文學的台語電影

翻拍自《台灣電影百年史話》、《正宗台語電影史（1955-1974）》

台語片劇本來源五花八門，部分業者只求商業性劇本，不重視文學性。有些電影人嘗試改編國內外文學，拍出文學氣息的台語片。這些影片結構緊密、劇情曲折、戲劇張力強，是禁得起考驗的經典作品。

1. 外國文學：《生死戀》（1958／信達／白克）改編小仲馬《茶花女》；《錯戀》（1960／玉峰／林搏秋）改編日本竹田敏彥《眼淚之責任》；《地獄新娘》（1965／永達／辛奇）改編《米蘭夫人》；《零下三點》（1966／五大，金溪／郭南宏）改編日本三浦綾子《冰點》；《玫瑰戀》（1958／永富／陳影人）及《不平凡的愛》（1964／新光／鄭東山）皆先後改編日本川口松太郎《愛染桂》；《母子淚》（1957／高和／宗由）改編黑岩淚香小說《野之花》。

2. 本土文學：《誰的罪惡》（1957／漢光／李泉溪）改編邵榮福《爸爸的罪惡》；《恨命莫怨天》（1958／漢興／辛奇）改編張文環〈閹雞〉；《嘆煙花》（1959／玉峰／林搏秋）改編張文環〈藝妲之家〉；《武當小劍客》（1962／興南／李嘉）改編王度廬《鶴驚崑崙》；《賭國仇城》（1964／萬壽／張英）改編李費蒙《賭國仇城》；《月夜愁》（1958／台藝／鄭政雄）改編邵榮福《三個媽媽》；《天下父母心》（1958／東華／胡傑）改編劉垠《天倫淚》。

　　除此，由美片《春風秋雨》改編的台語片有《媽媽為著你》（1962），美片《嘉麗妹妹》改編成《姻緣天注定》（1958／環亞／徐守仁），美片《魂斷藍橋》改編成《自君別後》（1965／中光／張青），默片《娼門賢婦》改編成《妙英飄零記》（1957／漢興／辛奇），義大利歌劇《蝴蝶夫人》改編成《寶島櫻花戀》（1965／影都／余漢祥）。

商業喜劇片海報

翻拍自《正宗台語電影史（1955-1974）》

商業喜劇片

　　台語片基於民族尊嚴，拍攝具有國家意識的影片，如抗日、尋根及文學題材。中、晚期的台語片，農村娛樂轉型及美、日商業片影響，逐漸靠攏市場，商業喜劇片於焉產生。

　　喜劇需詼諧養分，處理不妥易流於做作、粗俗。台語喜劇片搏君一笑，添加搞笑元素，但中國人生性拘謹，難有幽默，不脫匠氣，所幸觀眾無要求，在悲情年代算擁有快樂。喜劇片人物造型獨特，如肥胖、瘦弱、矮小、傻氣、老實等，情節以陰錯陽差的巧合取勝，如受託要完成某事，但遇見障礙，鬧出笑話；或男女私訂終身，有省籍情結的家長不同意，在說服過程產生喜劇效果。

　　《三美爭郎》（1957／大茂／申江）是首部台語喜劇片。李行導演塑造

喜劇系列，如《王哥柳哥遊台灣》（1959／台聯／李行，方霞）。喜劇片產量最多的辛奇導演，曾拍「阿西」系列，如《阿西做大舅》（1969／永裕／辛奇）。其他影片有《憨查某哭倒烏龜洞》（1962／大來／李泉溪）、《天方夜譚》（1963／台聯／洪信德）、《一斤十六兩》（1964／台聯／梁哲夫）、《草螟弄雞公》（1964／三環／吳飛劍）、《新烘爐新茶古》（1969／永裕／辛奇）、《康丁遊台北》（1969／萬象／吳飛劍）等片。

除了上列類型片，布袋戲亦搬上銀幕，有黃俊雄導演的《大飛龍》（1967／永裕／黃俊雄）、《大傷殺》（1968／永裕／黃俊雄）等片。

「皇民化」結束後，台灣民眾尚未全面融入「國語」運動，又屢有政治事件。但政府持開放態度，以官方電影機構協助台語片拍攝、沖印、製拍等業務。台語片中期分三種情況：

1. 國語片配上台語發音：《魔窟殺子報》（1960／三元／袁叢美）。
2. 國台語混合發音：《宜室宜家》（1961／中影／宗由）、《龍山寺之戀》（1962／福華／白克）、《兩相好》（1962／自立／李行）。
3. 國台語兩種版本：《一江春水向東流》（1965／中天／張英）、《大字第一號》第四集（1966／中天／張英）、《萬能情報員》（1966／泰和／金聖恩）、《博多夜船》（1980／永達／謝光南）、《哀怨赤嵌樓》（1980／恒生／羅雲瀚）、《最後的裁判》（1964／中興／高仁河）。

可見台語片在政治影響下，去除純本土路線，發展出混合語言的情況。

《阿三哥出馬》劇照和宣傳單

翻拍自《正宗台語電影史（1955-1974）》及影片

　　台語片市場紅火，票價略調高，但稅務過重，實際上片商並無大收益，據載，1957 年，台北市甲級戲院的電影票價為九元，扣除稅捐及分帳，片商只得到一元七角九分六厘……在當時相較於香港、日本、美國的三十元，自然為低。政府對台語片的扶持政策，與國語片、外國片同等待遇，力行電檢制度威嚴，1954 年新聞局成立「電影檢查處」，凡違法畫面，便執行電剪，嚴重影響其發展。如「長河公司首創日本技術支持，聘請日本導演岩澤庸德及工作團隊來台拍攝《紅塵三女郎》（1957／長河），被電檢處剪得面目全非，生意慘澹。……另外湖山片場 林摶秋導演的喜劇片《阿三哥出馬》（1959／玉峰），也被電檢處剪了八刀。」前者寫實描繪酒女生活，後者以諷刺趣味探討選舉與貧富現狀，皆被剪得七零八落，體無完膚。 林摶秋說：「台灣電檢，灰色、黑色、黃色、紅色都不能拍，嚴重戕害創作空間，台語片還能拍什麼[20]？」電檢處雖有法可據，業者仍詬病，認為隨意性高並無認定標準。在電檢後劇情不連，致使觀眾看不懂，形成惡性循環的低票房，業者不敢再投資，造成台語片滯礙，或轉往香港投資，爭取政策優惠。

　　「當年很多台語片電影公司在香港註冊目的，只為從香港買 Film 進口台灣比從台灣買便宜四成。利用香港公司名義進口 Film 在台灣拍片，更可享受香港影人回國拍片的押稅優惠。台語片在香港沒有市場，外銷機會不大……於是可賣出星馬版權，找戲院洽商排片問題……另外在香港註冊目的，是香港政府給予電影創作表演的自由，遠超過台灣政府。也不妨礙影片在台灣的身分，無論參加金馬獎或國際影展，甚至送電檢時，官方仍認定是國片[21]。」

[20] 黃仁、王唯，《台灣電影百年史話》（上）[M]，台灣：中華影評人協會，2004：202-203。

[21] 黃仁，〈1970 年代遊走台港兩地的台灣影人〉，《通訊》[J]，香港：電影數據館，2010（52）：5 月。

策略變通讓台語片打開另一扇窗，除了引爆島內民眾觀影熱潮，並把觸角伸向東南亞市場，延伸台灣電影生命力。

光復後的幾年，電影市場已粗具規模，業者為爭取票房，自有一套生意經。除了打開海外經營，島內也積極尋求門路，「電影院初期的經營方式，初期仍處做生意階段，已表現出強烈的資本主義精神，以逃稅、不對號、不撕票，乃至僱用流氓等等方式，規避重重稅賦課徵，賺取利潤……以企業組織方式實行配片、定價及市場的控制[22]。」初期的電影運作並未臻規範，常見業主集結鄉親及地緣關係，擴張草根勢力模式。另外還要遵守國防部勞軍規定：「每家戲院一星期有兩次勞軍演出……每月六次晚場的臨時演出，畫出三十二個特座，慰勞前方休假官兵及歡迎有功將士。另外還有前線勞軍、公益義演……戲院卻被列為特種營業[23]。」可見，電影被定為娛樂特種行業，應是未肯定其社會地位使然。時下所有電影相關政策，需符合警備司令部的監督與規定，就出現票價低、稅務高、利潤薄之境，無法負擔戲院所有開銷，迫使業者得鑽營非常手段，求取生存。故非法過程是走向合法及市場管理的前奏。

進入六〇年代，台灣電影真正有能力經營海外市場，而非被動成為外片壟斷地。緊張肅穆的戒嚴時期，唯有藝術穿越政治、省籍、國界，又被政治徹底利用，是商品更是催眠工具。台語片何其乖謬，表現力又何其沉著，台語片生命力何其脆弱，草根性又何其強韌，不論政府策略易改，電影工作者仍藉勞動，記錄台灣影像。在夾縫中生存，依靠的是人民渴望與支持，多元類型無非是迎合市場生存規律，只有貼近民眾生活，才能使台語片日漸茁壯。

[22] 葉龍彥，《台灣老戲院》[M]，台灣：遠足文化出版社，1993：98。
[23] 葉龍彥，《台灣老戲院》[M]，台灣：遠足文化出版社，1993：106。

　　最為世界稱許的「台灣經濟奇蹟」[24]並非奇蹟，而是一群辛勤的台灣人，在天時地利的環境下，即學者所謂的黃金關鍵期（1965-1974 年）之際，胼手胝足創造出的高度經濟，讓台灣從太平洋海島躍升亞洲經濟龍頭。這段關鍵期，土法煉鋼的台灣電影工業，力拓海外版圖爭取外匯，台語片走向國際，不再侷限台灣狹窄市場。因為「台語片在 1965-1969 年，日片恢復進口，但不影響台語片產量與市場。主要原因是開拓外銷市場。1965 年賣出菲律賓、越南、星馬版權，與韓國、日本、香港、琉球合作，開拓電影視野，成本降低[25]。」因打開國際市場，增加合拍機會；中日合拍有《太太我錯了》（1957／長河／田口哲）、《寶島櫻花戀》（1965／影都／余漢祥）、《青春悲喜曲》（1967／永裕／湯淺浪男），中韓合拍有《最後的裁判》（1964／中興／高仁河）等片。顯示台語片已獲得國際認可，紛紛訂購影片或與台語片團隊合作，這些合作及交流，提升台語片地位及拓寬國際視野。

林搏秋與「玉峰湖山片廠」　　　　　　　　　　何基明與「華興台中片廠」

翻拍自「台灣戲劇館─資深戲劇家叢書」系列《林搏秋》／《悲情台語片》

[24] [E] 維基百科。台灣經濟大幅成長是在 1960 年代後，之前台灣經濟以農業和輕工業為主，從 1960-1980 年，利用歐美已開發國家向發展中國家轉移勞動密集型產業的機會，吸引外資和技術，運用廉價質精的勞動力，迅速走上經濟發展道路，創造台灣經濟奇蹟，躍升亞洲四小龍之列。

[25] 黃仁，《悲情台語片》[M]，台灣：萬象圖書，1994：19。

　　五〇年代台語片興起後，台灣電影反以民營出品為主，公營機構「中影」、「中製廠」、「台製廠」尚未提升生產力，民間以林搏秋的「玉峰湖山片廠」[26]、何基明的「華興台中片廠」較具規模，其餘尚有十五家以上民營公司[27]。這些民營公司拍攝台語片，外銷到東南亞華人區，閩語是最大通行利器。據載，「台語片 1955 年／ 3 部，國語片 1955 年／ 6 部……台語片 1965 年／ 100 部，國語片 1965 年／ 49 部[28]。」如果初期台語片基於機運而成功，但要持續這股運氣，需靠工作團隊努力。經過時日培訓，台灣電影人從合拍過程中，學習攝影、調色、沖印的技術，但像昂貴的原料（膠片、沖洗藥粉）、攝影機等，投資金額必須細算。膠片以港、日、美為主購地，其中美國價格最合理，需提前一年訂。攝影器材進口稅金高，只能零散購買，無法整批進口。製片環境的困頓，阻礙影業發展，所幸七〇年代台語片票房依然看漲，台灣電影技術改良助因甚大。如 1970 年，「『大都』和『虹雲』兩家彩色片沖印廠成立，台灣彩色片完成一貫作業，不必依靠日本和香港沖印，更節省時間，拍完即可看到毛片，有助改善影片生產。是造成七〇年代台語片進入高峰主因[29]。」

[26] [E] 維基百科。1956 年是台語片第一個黃金時期。當時全台最大煤礦「大豹煤礦」主持人 林搏秋，在日本導演岩澤庸德的刺激下，決心改善台語片製作環境，1957 年籌組「玉峰影業公司」，在鶯歌興建湖山製片廠，開始招生培訓演員及技術人員。 林搏秋親自規劃，仿效日本寶塚製片廠設計的湖山製片廠，號稱是日本、印度之外，全亞洲最大的片廠。

[27] 葉龍彥，《光復初期台灣電影史（1945-1949）》[M]，台灣：國家電影資料館，1994：105。當時民營公司有華僑、中華、四維、遠東、建業、天南、銀星、三元、高和、名妹、新啟明、自由、國際、中一行的民營電影公司，還有香港的新華影業公司（香港來台的自由影人）。

[28] 資料參考黃仁、王唯，《台灣電影百年史話》（上）[M]，台灣：中華影評人協會，2004：359。

[29] 黃仁、王唯，《台灣電影百年史話》（上）[M]，台灣：中華影評人協會，2004：412。

的水準已經甚高，值得雅俗共賞的作品不少。」缺失則是「技術較差的是攝影、音樂、美術、服裝設計及布置……[31]。」

自此後台語片慶典打住，甚至第三次高峰期 1972 年／ 43 部時，也沒再辦過。台語電影的巔峰時期……1965 年／ 100 部、1966 年／ 144 部、1967 年／ 116 部、1968 年／ 115 部，這四年共生產 475 部電影。數字代表成就，台灣本土意識的張揚，或許太高調，面對丕變的政治環境，不能接受也得適應，初期蔣政權上場，一切顯得寬鬆，但政治回歸現實面，社會經濟起飛，全民浸淫「中華文化復興運動」[32]，統一推動「國語」。國語片金馬獎自 1962 年舉辦，熱鬧慶典獨缺台語片，因為「台語片送檢時必須填報『閩南語片』……獎勵電影的金馬獎注明是國語片金馬獎……拒絕台語片，影片中有三分之一講台語就拒絕受理[33]。」台語片逐漸邊緣化，喪失招架之力，黯然身退。國語片急起直追，1970 年後以百部年產量稱霸，當 1974 年／ 226 部時，台語片只剩 1974 年／ 6 部。如此數字記錄，豈是當初意氣風發的台語片所能預料？

「風水輪流轉」似乎是囫圇吞棗的說法，背後必定有原因？最大主因是台語片不再有「話語權」，如前所述，失去主控權便走向「同化」，服膺專權政府。台語片時代結束了，不再有任何聲息，埋沒於時光隧道最底層……業者感於在國內被打壓，市場萎縮，產生自棄心理，多年努力未

[31] 黃仁、王唯，《台灣電影百年史話》（上）[M]，台灣：中華影評人協會，2004：360-367。

[32] [E] 維基百科。1960 年代的中華民國政府推出「中華文化復興運動」被認為是新生活運動（簡稱新運）延續。新運指 1934 年至 1949 年在中華民國政府第二首都南昌推出的國民教育運動，奉《三民主義》為理論權威。內容以親愛精誠、四維（禮義廉恥）、八德（忠孝仁愛信義和平）為綱要。新運雖然標榜新生活，內容卻是舊儒家倫理思想。新運最後因中華民國政府於 1949 年內戰失利暫停，成效不大。蔣介石發起「新生活運動」在思想層面糅合中國傳統禮教、鼓吹以國家利益為考慮，服從唯一領袖的法西斯式觀念、日本傳統的武士道精神及基督教價值觀的元素。

[33] 黃仁，《悲情台語片》（自序）[M]，台灣：萬象圖書，1994。

受政府重視，紛紛棄甲而去，或轉往電視界投石問路。台語片年代似乎是個美麗錯誤，不值一提。試問：若政府持培植政策，或不禁止台語，台語片會消失嗎？為何日殖時期的閩語，指為異族語言，戒嚴時期的閩語又含台灣意識呢？日殖政府的語言迫害，只因閩語是中原漢語。蔣政府推動國語，只因去日化、去台化。政黨都不約而同地把交流的「語言」，強化為「話語權」象徵，讓本土電影藝術不能表達真正精神。

新世紀的懷舊風，眷戀青澀記憶，專家學者高聲呼籲，挖掘台灣寶貴資源，如不及時維護，恐怕石沉大海，歸於沉寂。但是為時晚矣，台語片的搜尋及資料保存顯得困難，「……斷層的原因是業者、政府和文化界都有責任，尤其政府方面，自二二八事變後，為消除台灣情結，強力推行國語，禁用台語……在官方文書中，根本沒有『台語片』這個名詞存在[34]。」

台語片良莠不齊的現象，從稚嫩到成熟，所有成敗都為台灣電影展現一個世代的氣勢。台語片的深刻意義，不單耕耘台灣影視文化的土壤，更是那一代人的聲音，或是機緣巧合冒出頭，又被壓抑下去，只是時代任務結束，隱身而退，但仍供給養分，只為根基深，舊調可重彈，只要弦音調整。正如時下新舊崑曲的命運……。

乾隆喜聽崑曲，後被京劇取代，因四大徽班進京，引帝王心喜，轉聽徽，文武百官便厭聽吳騷，見崑曲起音，眾人哄散而去。崑曲為百戲之母，仍有謝幕之終。然而百年之後，舊文化新創意，今日風華再現，國人趨之若鶩，只因拂去千年塵封，典雅之豔，動人心扉。

[34] 黃仁，《悲情台語片》（自序）[M]，台灣：萬象圖書，1994。

第二節　台灣人民草根意識的覺醒

　　1945-1949 年，戒嚴前的台灣社會百廢待興，電影市場有賴外片輸入，日片到 1946 年禁映。處於韜光養晦的灰色整修期，國語片或台語片皆處於平等起跑點。台灣歷史盡處殖民地境遇，刻苦耐勞是惡劣環境中磨練出的性格，順從無語是漢文化及儒家體制裡，規範出的奴隸本能。軍權帝國爭奪下，蠻荒走向文化，原住民或漢移民在大自然中，寄託宗教、鬼神，心靈嚮往隱士小我，少有自我意識或獨立思維。但為尋求溫飽，搶奪水源、地盤，漢移民如動物覓食般開始械鬥，至清朝更嚴重，閩、客、原住民的利益戰爭，大勢底定後，形成閩族群分布西岸沿海，客族群以東、西岸丘陵地，原住民往高山棲身。直到「馬關條約」把台、澎割讓給日本，才引發台灣人民同仇敵愾，團結抗日。客家族群號召各方義士，驅趕日本。惜「八卦山之役」彈盡援絕，義士壯烈犧牲，結束短暫的「台灣民

舊世代的抗日片　　　　　　新世紀的抗日片
《八卦山浴血記》　　　　　《一八九五乙未》

翻拍自《正宗台語電影史（1955-1974）》／青睞影視公司提供

主國」[35]。這段真實歷史早被遺忘，直到 2008 年電影《一八九五乙未》上映時，台灣民眾才恍然過往傷痕。中日簽署割讓條款時，已啟動台灣人的民族意識，大小抗日事件只是維護族群尊嚴，但仍是炎黃子孫的漢人心態。

　　1947 年因查緝私菸發生暴動的「林江邁事件」，陳儀以軍隊鎮壓，讓台灣人感到祖國官員形同殘酷的日殖政府，「二二八事件」使台灣人在驚慌下，產生朦朧自覺及質疑意識。政要人士雷震隨國民黨來台，見政局膠著，鼓吹台灣走民主政治對抗共產體制，積極創立《自由中國》半月刊，初期「擁蔣反共」立場，逐漸轉變為「民主反共」言論，並籌備組織「中國民主黨」，但受到蔣政權阻斷，1960 年判刑入獄十年。其影響深遠，而後台灣民進黨主幹幾乎出自雷震體系。

　　1979 年台美斷交，總統蔣經國緊急行使憲法「臨時條款」權力，宣布停止選舉活動。在野人士謀反，發表「黨外人士國是聲明」，要求恢復選舉，並力爭民主自由訴求。全台戒備捕捉反動分子，多人入獄停息風波。「二二八事件」以來，肅殺氛圍使省籍分化嚴重。高雄「美麗島事件」讓台灣本土意識逐漸成形，人民開始思考與祖國的淵源[36]。戒嚴時期的軍防與禁忌，使台語片偏往怪力亂神、家庭倫理及文藝愛情的題材，兼具批判與諷刺的電影《阿三哥出馬》，強烈的自我理念，難逃電檢伺候。日殖遺留的民主種子從未熄滅，到國民黨時期，壓抑為潛流而已。回溯日殖台灣知青，赴日本及中國尋找人生出路，使兩地跟台灣電影文化有絲縷牽連。日本國內的反殖民聲浪，使台灣、中國、日本的知青見識到民主潮流，開始探討時事、人權議題，當時有田漢、歐陽予倩、馬伯援、張暮

[35] 周婉窈，《台灣歷史圖說》[M]，台灣：聯經出版社，1998：107-108。台灣紳民為扭轉殖民命運，訴諸公法爭取國際援助，在 1895 年 5 月 23 日宣布成立「台灣民主國」，推舉台灣巡撫唐景崧為總統，年號「永清」，以「藍地黃虎旗」為國旗，台灣各地發起抗日活動，惜寡不敵眾，歷五個月之久，始被日本接收。

[36] 此事件對台灣政局發展有重要影響，國民黨逐漸放棄一黨專政路線，乃至解除三十八年的戒嚴、開放黨禁、報禁，台灣社會實現民主、自由、人權體制，在教育、文化、社會意識等有重大轉變。

年、張芳洲、吳三連、黃周、張深切等人。不論何種類型的留學生社團，已顯示出對政治及電影文化互為消長的關連性，這批文人深謀遠慮，直到光復後仍見其勢力。

　　台灣是延續國共戰爭的接戰地區，為鞏固政治基地，國民黨複製日殖模式，執行「去日化」，恢復漢文認同心理，極權管理人民思維，管制項目日增，如 1946 年台灣省行政長官公署宣布廢除報紙日文欄，積極推行國語運動及宣揚三民主義。1949 年台灣「警備司令部」宣布實施「戒嚴令」，進入軍事統治時期。並通過動員戡亂時期《懲治判亂條例》，台、澎、金、馬四地實施報禁、黨禁，整肅異己，凍結人民自由，所有言論、出版、結社、遷徙、集會等事，納入官方控制範圍。

　　台灣社會各界反應激烈又無奈，文學家擅用現實觀察，訴說哮喘，消極者藉文字舒壓，積極者以批判論事。承襲日殖時期的文學運動，台灣作家紛紛以文字發聲，楊逵最為活躍[37]，發表〈為此一年哭〉（1946.8），

延續台灣文學的刊物

電影《補破網》宣傳單

李臨秋與女藝人丁蘭

[37] 整理自莊萬壽等，《台灣的文學》[M]，台灣：群策會李登輝學校，2004：69-82。楊逵創辦《台灣文學》、《一陽週報》、《文化交流》，這些刊物重在台灣與中國文學的交流，包括創作與譯介。另有鍾肇政集合台籍作家成立《文友通訊》，延續日殖新文學運動。這些是戰後初期重要的文學活動，因為這些作家突破反共文學藩籬，使本土文學慢慢茁壯，經歷六〇年代的「現代文學」，七〇年代發展成具有民族意識與社會意識的「鄉土文學」，八〇年代恢復為主流的「台灣文學」。八〇年代的台灣電影界也興起文學電影的潮流。

文中「這一年……哭起來，哭民國不民主，哭言論集會結社的自由未得到保障……哭寶貴的一年白費了。」作家龍瑛宗以〈從汕頭來的男子〉寫台灣男子周福山置身祖國與日本兩個敵對國，夾縫中卑微心態的矛盾，「我們背著幫凶的任務……可是冀望祖國勝利……！」，其他作家如簡國賢以劇本《壁》反映戰後初期民不聊生的慘況。吳濁流以小說《波茨坦科長》探討台灣人面對新時代的自覺[38]。但反共的時代背景，百姓只得服從，不得異議，也形成日文文學與中文文學斷代，作家多成隱士，默默傳承台灣文學，以吳濁流《亞細亞的孤兒》為代表。五〇年代尚有賴和、鍾肇政、鍾理和、李喬等本土作家著書無數，基於戒嚴，這類書籍流傳不廣。

娛樂業亦納入控管範圍，歌曲需審核才能演出，1948 年由王雲峰譜曲、李臨秋填詞的民謠〈補破網〉，是電影《破網補情天》主題曲，反應百姓心聲過於灰色，經督導改造後，加上象徵人生光亮的第三段歌詞，才通過檢查，順利上映。持續到七〇年代，流行歌曲興盛，約有四百多首靡靡之音的歌曲，遭到禁唱。1945-1955 年的十年間，國民黨進展「同化」策略，成效甚微，國語運動傳播到 1955 年時，情況為「台灣人口 900萬，其中 200 萬是外省人，700 萬人中約有 300 萬人已接受國語教育，400 萬聽不懂國語，就是台語片的基本觀眾，是台語片誕生的主因[39]。」而日片仍受歡迎，原因是熟識語言、懷舊、崇日。此時外片全傾向台灣，電影市場百花齊放，業者見商機湧現，籌資興建電影院，看準電影在戰後台灣會翩然起飛。國語片《阿里山風雲》在 1949 年開拍，1955 年首部台語片歌仔戲電影《薛平貴與王寶釧》拍攝成功，由此發展軌跡看，當時興建戲院，多是外片帶來的繁榮景象。不論是國語片、台語片的台灣電影，此刻遂在興隆市道中，急起直追。按統計：「從 1953 年台北市戲院三百四十七家，1961 年增為四百七十四家，從此年年都有大幅增加，象

[38] 整理自莊萬壽等，《台灣的文學》[M]，台灣：群策會李登輝學校，2004：67-69。
[39] 黃仁，《日本電影在台灣》[M]，台灣：秀威資訊科技，2008：234。

徵電影市場逐漸蓬勃，才會增建戲院。到 1970 年多達八百二十六家，是台北市歷年來戲院數量最高鋒[40]。」

　　七○年代台語片輝煌漸散，戲院票房仍高，可見除了外片，國語片也攀升放映數，重構另一波商機。五○年代的都會戲院，設備雖具規模，但鄉村山區無法建立戲院，只能靠露天電影巡映。1947 年起政府推廣「新生活運動」及配合勘亂起見，多在電影前放映教育短片，晚飯後村民坐板凳看電影的場面，成為集體活動。鄉鎮戲院不純然放映電影，亦做歌舞表演及村民集會地。城市人亦群聚看露天電影；「光復初期，政府在台北植物園、新公園或中山堂，每月定期舉行公務員電影欣賞會，一遇露天放映，民眾亦有機會欣賞，省教育廳也常巡迴各校，實施電化教育。美國新聞處也在台灣各大城市，舉辦巡迴電影放映……電影放映非常普及……[41]。」影片種類繁多，中國片、紀錄片、教育影片、美國好萊塢影片皆有。五○年代是露天電影放映黃金期，六○年代漸式微，逐漸轉向室內戲院。台語片走向重視編、導、演的專業與品質，亦賦予尊貴戲院放映的地位。

　　在萬事嚴禁的年代，台語片還能鑽營發展，印證台灣人民草根意識抬頭的奇蹟，此覺醒來自各種刺激……族群尊嚴、省籍分化、抗爭事件等，最主要是日本與國民黨的政權交替，表面上回歸祖國，無異又落入殖民強權的恐懼與憤恨，藉由電影吶喊出台灣人民的「話語權」。

[40] 黃仁、王唯，《台灣電影百年史話》（上）[M]，台灣：中華影評人協會，2004：301。
[41] 葉龍彥，《光復初期台灣電影史（1945-1949）》[M]，台灣：國家電影資料館，1994：161。

台語片時代的象徵意義

一、台語片提升台灣本土意識

邵羅輝隨歌仔戲劇團巡演時,「常遇到廈語古裝片搶生意,而感到舞台劇的沒落。同樣一齣戲,拍成電影到處可以演,舞台劇卻只能演給現場觀眾看[42]。」震撼省思後,嘗試改變窠臼生態,動手拍起歌仔戲電影,雖出師不利,卻帶動台語片風潮。正是念頭閃現,如巨石丟向湖心,響聲大作漣漪不斷。

今日民主高漲的台灣,每個族群都有發言權,面對不合時宜的律法,民眾透過網路串聯,集體到凱達格蘭大道上靜坐或遊行抗議,直到政府聽到訴求方罷休。反觀半世紀前的台灣,走了舊政權來了新政府,人民心靈被束縛著,天空飄著寂靜氣息。台語片是隔空出世的響雷,喚醒壓抑的靈魂,去除奴化本能,認知自我的本土意識。

二、刺激本土文學的興盛

在八〇年代,「台灣文學」始被列為「文藝學科」,這跟台灣長久受日殖及國民黨控管有關。台灣文化源自中國歷史脈絡,本是古典文學藍本,具深厚文化基礎,再添加本土四百年來的移民漢文化、原住民口傳文學的內容,延至新世紀,轉化為豐富多元的草根「台灣文學」。

日殖時期十六部電影裡,文學與電影的合作,多挪用日本文學為主,如《南國之歌》原著是近藤經一,《阿里山俠兒》原著岩崎秋良。有兩部改編台灣文學的電影,《望春風》原著是李臨秋,《沙鴦之鐘》原著

[42] 黃仁,《悲情台語片》[M],台灣:萬象圖書,1994:5。

吳漫沙，但日語發音不算台語片。台語片可尋的是張文環小說〈閹雞〉曾排成舞台劇公演，後拍成電影《恨命莫怨天》。〈藝姐之家〉拍成電影《嘆煙花》。邵榮福的《爸爸的罪惡》拍成《誰的罪惡》，以及《三個媽媽》拍成《月夜愁》。也有拍攝未果的作品，如徐坤泉 1937 年的長篇小說《可愛的仇人》。

如台灣戲劇家邱坤良言：「以往台灣演戲的劇本幾乎都取自中國，在台灣創作的劇本幾乎沒有，歌仔戲和白字戲才開始有一些與台灣相關的劇目，尚有新聞、傳說之題材，如〈鄭成功開台灣〉、〈甘國寶過台灣〉、〈台南運河奇案〉、〈台灣奇案林投姐〉、〈王阿嫂〉[43]。」日殖時期的文學根基，成為五〇年代台語片養分，這些作家出生於日殖時代，接收世界文學思潮的薰陶，創出活絡作品，如賴和、張文環、楊逵、張我軍等人，以觀察和批判角度，用詩、散文的形式，為社會階級、性別歧視及底層人物發聲，不再自憐「棄地遺民」身分，投入文化抗爭運動。因禁用漢文，作家不願用日文發表，故遺留作品稀少，亦不適於電影或舞台。特殊時空的台灣文學，成為台語片挖掘及拓寬題材的對象，因而刺激本土文學興起，乃至真人實事，拍成電影大受歡迎。

三、振興本土藝術文化的熱潮

台灣本土藝術在日殖萌芽，但被「台灣演劇協會」控制，在國民黨時期又未受重視。1950 年，「中國電影戲劇協會」成立，黨部宣傳部長張其昀致詞：「希望影劇界在反共抗俄的旗幟下，發揮宣傳的力量。」故歌仔戲和布袋戲演出《女匪幹》、《延平復國》、《葬父記》、《大義滅親》等劇。地方性劇團如大台灣劇團、藝友劇團、新藝峰劇團，在政府輔導下，加入反共抗俄宣傳工作。台灣解嚴後，本土意識高漲，許多邊緣性藝

[43] 邱坤良，《舊劇與新劇：日治時期台灣戲劇之研究（1895-1945）》[M]，台灣：自立晚報社文化出版部，1992：219-221。

術，才漸入佳境。多元的本土藝術文化，以歌仔戲、布袋戲、流行民謠與台語片連結最為密切。

歌仔戲是二十世紀初年，真正從台灣本土乞食歌的七字調、哭調，發展成戲劇形式。宜蘭平原是孕育重地，「初時曲調簡單，也無完整的表演形式，而後採用車鼓戲、身段、動作及戲文，在廣場空地即興演出，或在迎神行列中作歌仔陣沿街表演，屬於『落地掃』性質⋯⋯嶄新的劇種，形成約在1911-1930年，這與台灣近代社會變遷和都市發展有密切關係⋯⋯[44]。」除此，並吸收上海、福州京劇的唱腔與舞台技術，終成歌仔戲模式。歌仔戲於1952年成立「台灣省地方戲劇協進會」，與會有歌仔戲、客家戲、南管、掌中戲、話劇等。至1955年是歌仔戲鼎盛時期，約有三百多個劇團，正是台語片發軔之年，電影由情節、人物、場景組成，歌仔戲結構符合條件，台語片以其為發軔之始，取其便利性及商業性，再輔以外景、鏡頭調度即可。邵羅輝與都馬劇團合作《六才子西廂記》，拉開台語片序幕，點出歌仔戲對台灣電影的貢獻。

現在台灣約有兩百多個歌仔戲劇團，如蘭陽戲劇團、河洛歌仔戲劇團、壯三新涼歌仔戲劇團、明華園歌仔戲劇團等，呈現欣榮景象。昔日野台戲亦轉進國家戲劇院演出。

布袋戲約在清朝道光、咸豐年間，從泉、漳、潮三州傳入台灣，1928年民間藝術調查中，以布袋戲班最多，約有二十八團。布袋戲是台灣意向之一，忠孝節義、寓教於樂是特色。台灣雲林縣是布袋戲故鄉，當代計有八十八家，業餘達兩百多家。曾歷經「皇民化」到反共抗俄的木偶藝術，如今終還本土特色。「亦宛然」李天祿在1962年曾以《三國志》開創電視布袋戲先河，黃俊雄繼以《雲州大儒俠》風靡全台。因影響勞動生產，政府下令禁演而蕭條，但布袋戲仍是民間酬神節目[45]。日殖至今的

[44] 邱坤良，《舊劇與新劇：日治時期台灣戲劇之研究（1895-1945）》[M]，台灣：自立晚報社文化出版部，1992：183-186。

「五洲園」、「亦宛然」，其創始人黃海岱、李天祿，子弟兵達幾百人傳承掌中藝術。新世紀的布袋戲走向創新，如台中「聲五洲」布袋戲團，以放大木偶尺寸、舞台加大、聲光效果、科技變化來吸引觀眾。但亦有傳統野台、獨角戲表演形式。

流行民謠不乏底層民眾勞動後的心聲居多，特別是日殖時期的民謠，最具代表性。到台語片時更把民謠精神發揮極致，兩者達到相輔相成之效。

台灣百年傳統藝術，樸質精緻，深刻影響台灣社會，不論真人、木偶或歌曲型態，皆蘊涵台灣精神，是社會俠義、宗教信仰及草根文化的正面投射。

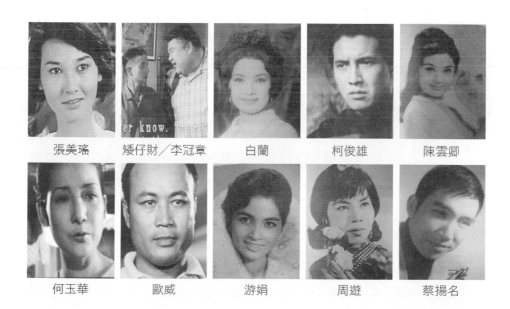

張美瑤　　矮仔財／李冠章　　白蘭　　柯俊雄　　陳雲卿

何玉華　　歐威　　游娟　　周遊　　蔡揚名

45 [E] 維基百科 1970 年 3 月 2 日起，黃俊雄布袋戲搬上電視螢幕，史豔文與藏鏡人的正邪對抗，轟動大街小巷，連演五百八十三集，最高收視率達 97%。據說一到中午，全台沒幾個人在工作，又因同時開機，電力無法負荷而大跳電。

| 小明明 | 陳淑芳 | 王滿嬌 | 石軍 | 柳青 |
| 文夏 | 楊麗花 | 陳芬蘭 | 小豔秋 | 白虹 |

純樸的年代，台語片明星受到民眾喜愛

部分照片翻拍自《悲情台語片》

四、培植電影人才，帶動台語片產業，提升民眾審美習性

　　台語片在艱難中萌芽，靠機運和民族尊嚴，踏出成功第一步，發展仍困難重重，如電影評論家黃仁所言：「台語電影的攝影機是老得不能再老的小型相機，攝影技術落後，器材簡陋……台語片的克難技術人員，不少是由普通照相館的技師或助手充任的，沒有拍電影的經驗和常識[46]。」

　　電影專業技能如缺少任何一項，如攝影、燈光、服裝、化裝、場景、配音、剪接等，皆難成就好作品。故台語片從失敗中吸收經驗，穩健成長，如導演李泉溪、林福地被稱為「無師自通」，各有學習招式，「不是閱讀有關電影的書籍，便是參照外國電影畫面，一格一格模擬畫下研

[46] 黃仁，《悲情台語片》[M]，台灣：萬象圖書，1994：40。

究，久而久之，漸有心得[47]。」以勤勉敬業的精神，培植優異專業，拍出台語片的經濟價值，提升素養美學。

　　拍攝劇情片需要男女演員，當年民風保守，尋角不易，藝姐順勢被延攬演出。「藝姐是日治時期，民間對在酒樓以戲曲悅客的歌伎通稱⋯⋯藝姐擅南管、北曲⋯⋯藝姐曲、藝姐戲的興起，與當時的戲曲環境有關⋯⋯二〇年代之後大陸京班演出較多，歌仔戲也逐漸興盛，女演員在歌仔戲、九甲戲（南管戲）演出占重要地位⋯⋯1920 年代台灣電影剛萌芽時女主角常由藝姐扮演，如 1925 年開拍的《誰之過》及 1929 年的《血痕》分別由藝姐連雲仙、張如如擔任[48]。」另外藝姐金鑾也參加 1932 年《怪紳士》的演出。藝姐與歌仔戲互動，帶動表演風氣，改變男尊慣例與性別歧視，興起女性加入表演行列。

　　台語片著名女演員：張美瑤、楊麗花、小豔秋、陳雲卿、張清清、柯玉霞、洪明麗、陳秋燕、胖玲玲、白蘭、柳青、白虹、游娟、周遊等

李行導演的《兩相好》，在台語片時代集結國台語演員，混音逗趣演出，突破省籍情結。

[47] 黃仁，《悲情台語片》[M]，台灣：萬象圖書，1994：47。

[48] 邱坤良，《舊劇與新劇：日治時期台灣戲劇之研究（1895-1945）》[M]，台灣：自立晚報社文化出版社，1992：107-120。

人。男演員：柯俊雄、歐威、石軍、陳揚、陽明、矮仔財、李冠章、戽
斗、康明、張帝、文夏、洪一峰、石英等人。這些熠熠星光的前輩，拍出
懷舊影像，多人從台語片轉至國語片行列，如張美瑤、柯俊雄、歐威等
人，皆有優異演出。

五、化解省籍情節，促進族群的融合

語言分野讓人產生隔離，五○年代的省籍衝突，是白色恐怖[49]後，
噤聲如蟬的隱憂。台語片努力化解族群誤解，找回族群和諧。政府感於族
群對立，企以懷柔策略釋出善意；「台語片興起的原因之一，是以官價外
匯申購底片的優惠，進口時又能免稅，使減輕三分之一的成本[50]。」官方
「中影」又以硬體設備與技術團隊，協助製拍。攤開台語片名單，初期外
省工作人員超過 80%，如李嘉、宗由、申江、田琛等人，編劇劉芳剛、
趙之誠等人，製片沙榮峰、丁伯駪等人皆投入台語片行列。「台製廠」的
白克導演拍攝首部官方台語片《黃帝子孫》，昭示台灣族群同為炎黃子孫
後代[51]。民營公司亦拍攝國台語混音的《兩相好》（1962／自立／李行），
是族群融合的台語喜劇片，呈現出人類美好的友誼。電影人在不分省籍、
互補互利下，促進台灣電影的業務。

49 [E] 維基百科。白色恐怖一詞起源於法國大革命時期，當時進行大規模鎮壓、槍殺
革命黨與革命份子的恐怖統治時期，稱之為「白色恐怖」。「白色恐怖」一詞大多
用來稱呼中華民國政府在五○年代、六○年代的台灣，對共產黨、台獨和民主改
革等政治運動及嫌疑者的迫害。

50 黃仁，《電影與政治宣傳》[M]，台灣：萬象圖書，1994：6。

51 葉龍彥，《光復初期台灣電影史》[M]，台灣：國家電影資料館，1994：48 來自廈
門的白克是台語片第一代導演、影評人，也是隨內地接收團來到台灣，接收日殖
電影相關事宜的導演。曾任「台灣攝影製片廠」首任廠長，另導演作品有《瘋女
十八年》、《魂斷南海》、《台南霧夜大血案》，著作《電影導演論》是台灣第一本
電影理論書。

六、發展寶島觀光資源

電影畫面呈現劇情背景外,更製造特有氛圍,引導觀眾進入戲劇情境。在日殖時期的台灣,山水景觀藉由電影傳播出去。到台語片年代,明秀美景入境,引發僑界人士對台灣風光的嚮往。

日殖電影《大佛的瞳孔》採實景拍攝,板橋林家花園、大龍洞保安宮、圓山劍潭寺全都入鏡。台語片看見北投之秀及全台景致,如陽明山、九份、阿里山、日月潭、台中公園、赤嵌樓、澄清湖、墾丁、太魯閣、台東海灘,這些景區天然原始,從山巒飄渺到海天一線的奇景,讓人驚豔。因為電影效應,吸引民眾好奇,觀光成為經濟發展的新資源。

七、新劇從革命走向電影文化

新劇隨著日本傳入台灣,卻又成為反抗它的武器,是革命與文化的雙刃器。日殖時代出身劇運的導演、演員、編劇,後來成為台語片生力軍。如張文環與林搏秋合作《閹雞》,未非我參加「民烽劇團」擔任演員,詹天馬擔任「星光」戲劇指導,張深切參加「炎峰青年會演劇團」,編寫《改良書房》、《鬼神末路》、《舊家庭》、《啞旅行》、《愛強於死》等劇。他們爭取自由,為新劇寫下革命劇目,創造歷史光榮。

光復後,隨著國語運動及政治環境衝擊,新劇革命任務漸卸下,「五〇年代的台灣,在各地戲院流動的新劇團,總數估計在八十團左右,演員教育程度低,劇團組織、營運方式、演員生活態度與一般戲曲劇團無太大差異……演出只有幕表,沒有完整劇本,內容多屬家庭倫理、男女愛情、江湖恩怨的通俗情節[52]。」在了無新意下,觀眾流失,閩南語新劇漸隱沒,走向台語電影的拍攝之路。

[52] 邱坤良,《飄浪舞台:台灣大眾劇場年代》[M],台灣:遠流出版社,2008:227。

小　結

後期台語片走向譁眾取寵路線，不見初期的樸拙熱情，雖是「與時俱進」，但脫離土地與群眾，迎向聳動題材，造成挫敗。例如「1971 年的《新婚之夜》的高票房，引起跟拍風潮，紛以兩性題材登場，《愛的秘密》、《美的秘密》等片來吸引觀眾……在這陣歪風中，有些台語片不登演員名字，加上日文譯名，企圖冒充日片矇混宣傳，反而弄巧成拙，引起觀眾譴責……[53]。」、「1971 年斗六鎮光華戲院放映《危險的青春》影片，加插裸女出浴鏡頭……[54]。」全台戲院遊走法律邊緣，私接裸露鏡頭吸引觀眾。1973 年，文化局以查扣准演證及影片拷貝為重罰，仍無法遏阻歪風。

台語片的竄起是個美麗意外，業者從摸索、認知、創意過程，只有少數人兼顧商業、藝術、社會責任，大多以市場好惡為導向。加上處於戒嚴，台語片題材有限，多半是無病呻吟的喜劇、既定模式的情愛、荒謬無由的神怪，少有發人省思的佳作。回顧台語片，它替台灣留住一個世代影像，粗糙亦滄桑。逝去的時代，只能凝眸深望，盡想像能事，來思慮可能畫面……很不真實，但也無法說出該是如何的真實。唯一可循的印記，只有影片和佐證文史。然而那只是記錄角度，還是無法感受當下。只能說，是種依戀，憑著影像……活在已逝的年代。

或是台語片時代的生命價值，可賦予嚴肅探討與研究……

台語片作為文化認同與再現，運用方言共性，展現台灣歷時性脈絡。作為社會實踐，在本土意識下萌芽，承載社會多元文化，這兩股潮流

[53] 黃仁、王唯，《台灣電影百年史話》（上）[M]，台灣：中華影評人協會，2004：358。

[54] 葉龍彥，《台灣老戲院》[M]，台灣：遠足文化出版社，1993：110。

匯聚一起，得以成就「台語片時代」。

台語片的本土文化，繁複多變，其彈性彰顯包容力，凡歌仔戲、布袋戲、歌謠、傳說、民間故事、台語流行歌，並內蘊漢文化與日殖風貌。本土娛樂文化本是族群勞動、茶餘飯後，或是節氣敬天的儀式，因緣際會的操作，納入電影科技。故台灣歷史情境，深刻影響台語片實踐及形式。其表現樣貌及意涵，豐富逐步成熟的台灣電影，並成為銜接兩個政治面的橋樑式電影，此型態突顯草根開放性，但無法成立流派。政權交替的桎梏強壓本土文化，添加脫序與變異，始料未及的天數，發酵經久，化在台語片生命裡。

義大利寫實電影《羅馬・不設防的城市》(1945／羅西里尼)、《偷自行車的人》(1948／德西卡)、《大地在波動》(1948／維斯康堤) 誕生於二戰後，全球處於驚魂未定時，新電影讓人看見生活殘酷，真實穿透性令人震撼。反觀台灣人民尚沉醉於上海軟性電影，只因荒亂步調，未看清生活方向，更遑論台灣電影之路。台語片為國語片做鋪墊，其生命重量與時代意義，自是鏗鏘有力。當〈思想枝〉、〈一顆紅蛋〉、〈舊情綿綿〉、〈孤女的願望〉、〈溫泉鄉的吉他〉的歌曲響起時……就是台語片在新世代的語言，這種跨越年份、無言的交流，柔軟遒勁……。

台語片猶如懸崖邊上的一朵花，自生自滅自堪憐……沒有先天富饒的土壤，更無後天的養分，只能與自然搏鬥，與風霜雨雪為鄰。長成時，花色鮮豔，卻無法採摘……花謝了，亦無人哭泣……只因它是孤立天地間，懸崖邊上的一朵花。

然而，誰也無法否認它是出自土壤中的一朵花。

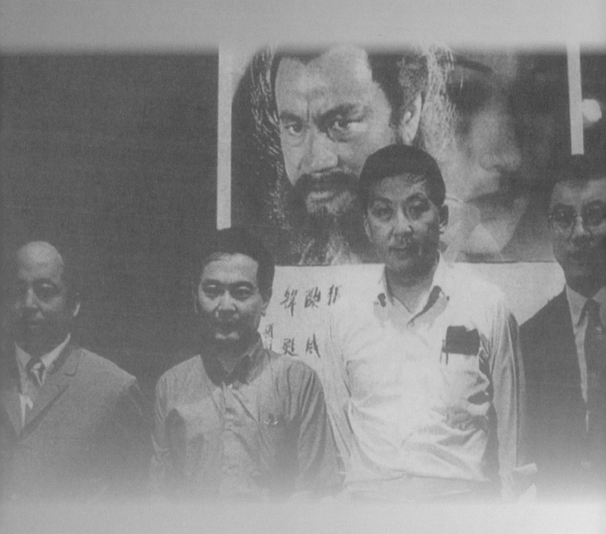

台灣電影之緯

3

戒嚴時期的肅殺與溫柔

第一節　中原文化是台灣電影的文化根源

一、兩岸風雲各立江山──隔離之始

「由於鴉片戰爭以後，清朝不能進入國際社會，因為這個『國家』沒有國名，只有朝代名。梁啟超為寫這個『國家』的歷史，故討論以『中國』為國名，其歷史稱作『中國史』……故在辛亥革命前十年（1901年），才以『中國』為國名[1]。」

據史料，古中原即有立國之名[2]。或許取天地之中，君主在朝之意。雖為「中」，實乃封建階級體制，彰顯朝代之身分地位。東夷、南蠻、西戎、北狄之念，以凸顯出天朝之尊貴，文明與蠻荒之差異，與今日民主體制大相逕庭。故，古名今用，僅是字形雷同，內核差異如天地。

如果沒有辛亥革命，中國是否仍處於封建舊社會模樣？自西元 1912 年建立「中華民國」，舊體制瓦解，迎向「三民主義」新社會。然而不到半世紀，「中國」即面臨分家。1949 年後，毛、蔣各自掌印，「成為王、敗為寇」，為王寇／江山的宿命畫下句點。「中華民國」撤退到台灣已超過百年，滄海桑田，島上子民經過磨難及融合，早化成耕耘的動力，把台灣打造為真正的寶島。遙想當年光景，兩百多萬殘兵入台，面對陌生荒島……入台軍隊及家眷，豈是快活？而台灣人在殖民情結下，惶惶終日……又豈

[1] 鄭欽仁，《台灣國家論》[C]，台灣：前衛出版社，2009：168。

[2] 古人將「中國」、「中土」、「中州」用作中原的同義語，指中原地區或漢族建立的王朝。「中原」是個地域概念，指以河南省為核心延及黃河中下游的廣大地區。「中國」詞語最早出現於西元前十一世紀，西周成王時代的青銅器何尊銘文，記載成王繼承武王遺志，並營建東都成周的史實。直到 1912 年中華民國成立，國父孫中山把中華民國的國號簡稱為「中國」，在中華民國國內的各民族統稱為中華民族，在國際上稱「CHINA」，才首次成為近代廣泛使用，具有近代國家概念的正式名稱。

是心安？蔣政府為安頓軍民，開始興建規模不一的村子，造就了特殊的眷村文化 [3]，也栽培出許多傑出的軍眷子弟。半甲子的光陰，眷村歲月生發出多少鄉愁故事，折射出難解的恩怨情仇，這些風雨後的沉澱，都化成文學、話劇、電視、電影的題材。電影如李祐寧的《竹籬笆外的春天》、虞戡平的《搭錯車》、王童的《香蕉天堂》、《紅柿子》，每部電影皆以宏偉視野，重現國共戰後，在台軍眷子民的成長歷程、清苦與尷尬。

「福爾摩沙」記史以來的美名，對台灣而言只引來覬覦和侵略，層出不盡的抗爭事件，盡是被壓榨的薄弱面貌。國共內戰後，國民黨政黨轉移到台灣，政治生態纏擾民眾衝突，族群意識已然發酵，埋下紛爭導火線。台南耆老憶及 1945 年，國民黨軍隊接收情景，唏噓道：「來台部隊，如此不堪？簡直是潰散軍隊……素質差、行為粗野、語言不通，無法與日軍相較。」或許耆老無法忘懷殖民恩惠，但或許無法比擬的是軍隊精神與尊嚴，懷憂喪志的蔣政權，自是與日帝殖民不同。南境台灣因地理牽制，難逃國共混戰漩渦，迎來潰逃軍民。國民黨暫遷台灣反攻區，未有長治久安之念，但需重備戰力，「去日化」使日殖文明重回草創期，時代悲喜劇又上演，政情矛盾激化成「二二八事件」，造成台灣政治史上的瘡疤，使得台灣人的殖民與省籍的雙重情結，經過新舊世紀的糾纏與磨合，都未能鬆綁。自此後，台灣歷經三次戒嚴，1947 年兩次，1949 年後長達三十八年的戒嚴 [4]。1950 年韓戰，美總統杜魯門派第七艦隊到太平洋防線的台

[3] 眷村是指台灣自 1949 年起至 1960 年代，大陸各省的中華民國國軍及其眷屬，因國共內戰隨政府遷台，政府為其興建或配置的住處。「眷村」超過六十年歷史，全台總計有八百八十六個眷村，十萬八千多個眷戶。時光荏苒，眷村被大舉拆除或遷建，往昔的離鄉情懷，如今已成為集體的懷舊記憶。1981 年，「竹籬笆眷村」正式走入歷史。與之有關的作品：連續劇《光陰的故事》，賴聲川的舞台劇《寶島一村》，文學有朱天心《想我眷村的兄弟們》、袁瓊瓊《今生緣》、蘇偉貞《有緣千里》不等。

[4] [E] 維基百科。「戒嚴」是指國家進入危機，影響國家及人民存亡，國家元首發布限制性行政命令。中華民國政府自 1949 年 5 月 20 日起，在台澎地區實施「台灣省戒嚴令」，至 1987 年 7 月 15 日解除時，共延續三十八年，據知是目前全世界施行第二長的戒嚴時間（僅次金門縣與連江縣），至今對台灣政治與社會有廣泛影響。

灣，劃入反共聯盟，看似國際維安，究其表裡，美殖民文化入台。至此，數百年殖民史的台灣，再次被拱上國際平台。到蔣政權戒嚴時期，「保密防諜」及「反攻復國」，是五〇／六〇年代的教育條規與政治訴求。可從侯孝賢的《童年往事》及楊德昌的《牯嶺街少年殺人事件》，見證歷史痕跡，以省思角度化成影像記憶。

「國民黨統治的時代，以中國史為主軸進行歷史教育……國文及公民的課程內容充斥法西斯的洗腦教育，配合蔣家集團的反共復國政策，台灣被當作回去中國大陸跳板的工具[5]。」蔣政權啟動復國救民的戒嚴令，幻化成全民理念。電影、電視、廣播、勞軍、宣慰僑胞等活動，皆灌輸反共思想。隸屬國防部的「華視」，製拍反共劇，如《寒流》(1976)、《秋蟬》(1982)。愛國藝人鄧麗君到金門勞軍，剪輯節目播放，如《君在前哨》(1980)。「僑委會」派文藝隊到歐美的台灣華僑區，宣慰表演。這些政策性活動，行之有年，直到解嚴後。

蔣政府為爭取海外華人認同，對香港電影界釋出善意，予以業務協助。當年兩岸緊張，「台灣在香港的地下工作人員，便策動香港影人組團到台灣表態效忠……當香港影業大亨張善琨、李祖永先後發生財務危機，台灣政府及時援手，遂自動號召影人回國，成立『港九電影戲劇自由總會』形成自由影人陣線[6]。」積極於政治護權，為近代港台電影交流打下根基，亦增產合拍電影，如「《郎心狼心》(1955／華明／徐欣夫)、《馬車夫之戀》(1956／自由／唐紹華)、《山地姑娘》(1956／自由／莫康時)、《關山行》(1956／中影／易文)、《血戰》(1958／高和／田琛)等片[7]。」雖反應當年政治風貌的電影居多，也留下珍貴的歷史意義。在 20／21 的新舊世紀，對兩岸三地的電影交流，香港電影界均扮演潤滑劑，日殖時期的上海

[5] 鄭欽仁，《台灣國家論》[C]，台灣：前衛出版社，2009：163。

[6] 《通訊》[J]，香港：電影數據館，2010 (51)。

[7] 黃仁、王唯，《台灣電影百年史話》(上) [M]，台灣：中華影評人協會，2004：154-158。

片、粵片、廈門片及戒／解嚴前後的大陸片登台，都經香港單位審批，方能入台放映。這股友誼延續至今，隨香港回歸及兩岸政局互動，情況不似過往嚴謹，但仍居重要地位。

二、劇團生力軍──台灣電影的墾荒者

翻開百年台灣電影史，國營的「中影」、「中製廠」、「台製廠」的貢獻，是不能磨滅的一頁。國民黨政權需要強壯部隊為它發聲，持續全台反共信心，除了鞏固三軍武裝，軟實力就靠政宣電影。蔣經國曾任「農業教育電影公司」董事長，親掌台灣第一部反共片《惡夢初醒》的製拍與宣傳，即可理解電影分量。

電影是「人」的事業，幕前幕後都需要智慧與創意，影片得到欣賞與認可，才算成就之事。但匆忙撤台，編導人員及機器無法入台，大陸的「中電」、「中製」體系全部棄守，台灣電影處於無援狀態。國民黨初期政策是外行領導內行，高階主管需特務出身，來掌控電影事宜，隔行隔山的後果，形成「一切都在摸索中……業者怎麼說，政府就怎麼做……尤其香港自由影人的要求，有求必應……禁映的港片，經業者據理陳情，多能敗部復活……[8]。」力不從心的現象，來自疏於專業。直到五〇年代中期，製拍漸入佳境，業務蒸蒸日上，台灣電影才邁向平坦之道。台灣力求政局穩定，除了社會各界重整旗鼓外，電影界能創下非凡佳績，跳脫娛樂性化為鼓舞人心之器，必提到優秀先鋒部隊，即話劇演職員。這幾支話劇隊隨政府撤退入台，執行文藝工作，從影視、舞台劇、廣播劇，無所不包。二十一世紀的影視世界，仍可看到他（她）們精彩的創作，如王玨、常楓、田豐等人。美好時光遠去，耄耋之年的身軀，見證光影人生的變遷。

1945-1949 年間，國民黨喜憂參半，喜是抗日成功，光復中國及台、

8　黃仁、王唯，《台灣電影百年史話》（上）[M]，台灣：中華影評人協會，2004：11。

澎，憂是國共爭權再陷混戰。這四年，台灣內外無法偏安，對外征軍赴中
參戰，對內執行「去日化」。島內電影發展情勢，「日片放映至 1946 年春
節被禁，中國片及好萊塢片便又浮上檯面與台灣民眾見面。1947-1948 年
中國電影欣欣向榮，屠光啟《天字第一號》、《一江春水向東流》，香港
的大中華、國泰企圖獨占台灣國片市場，但是品質粗糙、水準低下，反造
成國片衰落，美片興盛 [9]。」

　　這段國共內戰期，話劇隊為政宣任務，相繼赴台演出話劇，如「政治
部劇宣隊從上海引進話劇演出，《河川春曉》、《野玫瑰》、《反間諜》、
《密支那風雲》，但因語言隔閡，效果不佳。歐陽予倩於 1946 年率『新
中國劇社』自滬來台，導演四幕歷史名劇《鄭成功》及 1947 年的《牛郎
織女》、《日出》、《桃花扇》。此次演出對台劇有深刻影響。台灣省行政
長官公署本要藉『新中國劇社』培育台劇新人，因同年『二二八事件』中
斷返回中國。之後實驗小劇團、青年藝術劇社便應運而生，並排練歷史劇
《吳鳳》。」

　　「上海觀眾戲劇演出公司」是 1947 年第二個來台的劇團，受台灣糖
業公司邀請，假中山堂演出五幕歷史宮闈名劇《清宮外史》及《岳飛》、
《雷雨》、《愛》等劇，由劉厚生導演，該團下鄉演出，把話劇介紹到台
灣各市鎮鄉村，使能接觸到時代藝術。

　　1948 年台灣省博覽會，盛況可期，遊藝部分邀「南京國立劇專」來
台公演。「即四幕八景歷史劇《文天祥》及《大團圓》與成功中學、建國
中學、師範學院等校觀摩演出，後因徐蚌會戰，局勢日緊，取消第三齣
劇目《大喜劇》演出速回南京 [10]。」時處國共談判時期，兩岸劇團交流演
出，意義甚大，因日殖時期無機會交流，革命「新劇」純屬業餘演出，不

[9] 葉龍彥，《光復初期台灣電影史》[M]，台灣：國家電影資料館，1994：105。

[10] 話劇資料整理自黃仁、王唯，《台灣電影百年史話》（上）[M]，台灣：中華影評人
　　協會，2004：95。

甚成熟，如今三個劇團的寫實風格與多類型劇目，使台灣劇人和觀眾看到專業水準演出。

　　國共會戰，暗潮洶湧、動盪莫測，兩黨歷史改寫，關係著台灣政治前途。「隨著國民政府播遷來台，政治環境丕變，由台灣知識分子所主導的新劇（台語話劇）從此銷聲匿跡。中國的話劇、京劇以及大陸地方戲演員、票友，在軍方或中央公務部門扶植下，開始在台北等都會演出，與台灣本地的戲曲、新（話）劇形成兩個不同的戲劇（曲）生態系統[11]。」

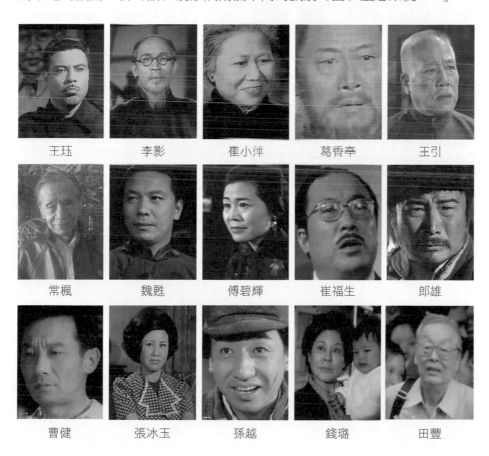

王珏　　　　李影　　　　崔小萍　　　　葛香亭　　　　王引

常楓　　　　魏甦　　　　傅碧輝　　　　崔福生　　　　郎雄

曹健　　　　張冰玉　　　　孫越　　　　錢璐　　　　田豐

[11] 邱坤良，《飄浪舞台：台灣大眾劇場年代》[M]，台灣：遠流出版社，2008：229。1949 年撤台劇團人員名單及影片角色風采，為台灣早期影視版圖立下汗馬功勞及奠定根基。

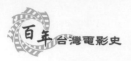

| 盧碧雲 | 黃宗迅 | 鐵孟秋 | 穆虹 | 李行 |
| 葛小寶 | 江明 | 雷鳴 | 吳桓 | 劉維斌 |

為台灣影視版圖奠下基礎的演藝界前輩，功垂青史。

　　1949 年下半年開始，因撤退之故，大批職業話劇團來台居住，這幾支專業隊伍加強演出陣容，使台灣話劇走向新路，替代臨時性劇團，長駐台灣推展劇運。「1950 年代初，在『中國文藝協會』主導下，台灣勵行三民主義文藝政策，宣揚國策的大小劇團紛紛成立，台灣戲劇進入『反共抗俄劇』時代，所有演出劇目主題明顯，強調反共與戰鬥[12]。」當時登記劇團近十五個，如戡建劇團、成功劇團、社會劇團、群聲劇團、辛果劇團、業餘實驗劇社、自由萬歲劇團、東南文化工作團、中央青年劇社、中華實驗劇團、鐵路話劇社、台語劇團等，戲劇人名單有黃宗迅、金超白、劉維斌、徐天榮、葛香亭、曹健、李行、張英、宗由、龔稼農、崔福生、盧碧雲、傅碧輝、崔小萍、張冰玉、穆虹、錢璐、孫越、常楓、李冠章、古

[12] 邱坤良，《飄浪舞台：台灣大眾劇場年代》[M]，台灣：遠流出版社，2008：230。

軍、王珏、王宇、井淼、魏甦、田豐、魯直、魏平澳、李影、丁衣等人 [13]。

　　其中有謂「無甲不成戲」之論，即大部分戲劇人來自五支裝甲兵戰車團，來台後分成小隊散居全島，在不同單位工作。那是個鬥志旺盛的年代，話劇是重要藝文活動，不管是政宣、勞軍或睦鄰的演出，話劇隊像游擊尖兵，上山下海不畏艱辛演出反共劇，達到安定人心之效。這期間，演出達數百部之多，大多是原創劇本，故孕育出許多優秀劇作家，表現主題不單服膺政策，亦傳達儒家思維。可分類為：

1. 反共愛國劇，如《悲歡歲月》（編劇張永祥）、《紅衛兵》（編劇鄧綏甯）。

2. 表達社會與道德問題，如《歸去來兮》（編劇趙之誠）、《家有喜事》（編劇顧乃春）。

3. 再現家庭倫理及文化精神，如《父母心》（編劇丁衣）、《寸草春暉》（編劇陳文泉）。

4. 借古鑑今的歷史題材，《漢宮春秋》（編劇李曼瑰）、《雙城復國記》（編劇鍾雷）。

5. 探討人生、人性之議題，如《一口箱子》（編劇姚一葦）、《第五牆》（編劇張曉風）等等 [14]。

百花齊放下，造就 1950-1963 年的台灣話劇黃金時代。

　　見證台灣話劇、電影、電視成長史的張冰玉女士回憶道：「戰後，北京長安大街上十分蕭條。以京劇演出為主的長安大戲院，也因局勢，時而排演話劇。有段時日，我也經常在這裡表演話劇。」後來，大隊撤退到台灣，陸、海、空軍均設有劇團，其中以陸軍體制為最大規模。除了話劇

[13] 部分資料引自黃仁、王唯，《台灣電影百年史話》（上）[M]，台灣：中華影評人協會，2004：99。

[14] 資料整理自顧乃春，《論戲說劇》[M]，台灣：百善書房，2010：159-160。

隊，分別還有音樂隊、雜技隊等等。三軍除了演出反共劇、選舉話劇，還有舉辦競賽。奪冠對團隊及演員而言，那是至高的榮譽。「當時我任職於空軍的大鵬劇團，就曾獲得最佳女主角獎。」

話劇面對台灣民眾及國外宣慰僑胞，均創下良好成績及迴響。喜劇《美男子》笑果十足，票房亮眼，座無虛席。到菲律賓演出時，由於語言共鳴與文化體現，一飽僑胞的思鄉之情。那是話劇的興盛年代，也是台灣電影黃金期的鋪墊過程。

話劇界的興盛時期，除了政府大力提倡，民眾熱衷演出型態外，與電影界更有密切的連結，因為演出場所提高了密集度，如「新世界戲院改為話劇劇場長達兩年，公演過十六檔職業性的話劇，平均每一檔期達二十天，演期最長一檔長達四十五天……還有國光戲院、大華戲院、大有戲院、藝術館、紅樓、新南陽等戲院[15]。」後因受電影、電視的興起，軍政任務告一段落後，自此話劇熱潮降溫，從業人員轉換跑道發展，「新劇運動低潮後的人才出路，1956 年中央話劇運動委員會結束後，戲劇活動漸漸平息，只剩業餘演出，只有民間小團體在夜晚作餘興演出[16]。」這批戰將轉往影視界發展，在官方機構及民營公司繼續奮鬥，把大陸電影的經驗轉至台灣……這批戲劇人，在萬事不全中，啟動政宣之路，逐步茁壯台灣電影[17]。如張英的《阿里山風雲》打響國片第一炮、李行是健康寫實片的引領者、葛香亭從《養鴨人家》、《秋決》詮釋儒家風範、崔福生在《路》片是懇切的老父親、盧碧雲在《惡夢初醒》傳遞人生之路的悔恨、

[15] 黃仁，《台灣話劇的黃金時代》[M]，台灣：亞太圖書出版社，2000：6-7。

[16] 葉龍彥，《春花夢露：正宗台語電影興衰錄》[M]，台灣：博揚文化出版，1999：64。

[17] 五〇年代的台灣演藝圈，主要以軍隊話劇隊為骨幹架構起來，「228 事件」之後，思想前衛的「新劇」團體，簡國賢等人被屠殺殆盡，宋非我等人潛逃至中國內陸，不再有影響力，這批隨著軍隊來台灣的話劇隊成員，開始成為演藝圈主力，進入電影公司或擔任電視公司「基本演員」。這主要沿襲三〇年代好萊塢黃金期的片廠制度而來，歐美國家的電視台，很少班底制的「基本演員」。

穆虹在《音容劫》是善解人意的大姐、崔小萍是《街頭巷尾》凝聚力量的奶奶……。每部影片塑造鮮活形象，令人難忘。

　　這輩戲劇人來自不同劇團，在台灣共同面對艱難困境，紮實編、導、演的藝術根基，在青春歲月交出電影作品傳承後代，而其第二代子孫，更是耕耘台灣電影文化的青壯力量，如甄珍、王道、葛小寶等人，對黃金電影期有巨大貢獻。劇團活躍散發著藝術美學與社會影響力，促進官方與民間劇團興起，如李曼瑰的「小劇場運動」，吸收西方劇場經驗，使年輕學子掀起話劇狂熱與延續，亦促使教育部啟動影視學校的成立，如 1960 年成立的國立藝專（2001 年改制為國立台灣藝術大學），使戲劇藝術邁向西洋理論與科學化的教學機制，培育出台灣影視界無數的專業人才。

第二節　國語電影──族群融合與文化衝突的驚嘆號

國民黨在台北公會堂（今中山堂）接受日殖政府受降

翻拍自《光復初期台灣電影史》

一、政策片造就黃金時期的台灣電影

　　兩岸政局丕變，除了軍隊外，約有三十六省移民，於 1949 年自大陸來台，日殖政體退出，主流語言尚未建構版圖，倉皇成群的潰軍，以療癒心情面對陌生島嶼。台灣已走入現代社會，反觀大陸軍民久浸烽火，窘迫潦倒，到台灣後稍作安歇，遠離戰火。蔣政權如日殖政權控管台灣，連串整治策略上場，首推「國語」運動。

　　國民政府接收日殖「台灣映畫協會」的器材及底片，派廈門人白克成立「台灣電影攝製

場」。接收初期，景況混亂不利拍攝，以新聞片、紀錄片為主，其間多次改組經營，1948 年改「台灣省政府新聞處電影攝製處」，由省政府主營，後白克又改為「台灣省電影攝製場」，簡稱「台製廠」[18]。另外為處理日殖戲院的映演通路，1947 年成立「台灣電影事業股份公司」，掌管放映美商八大電影及上海片的十七家戲院。原大陸南京的「農業教育電影公司」、「中國電影製片廠」，於 1949 年撤離到台灣，加上「台製廠」，共有四個電影機構。後精簡人事，「農業教育電影公司」與「台灣電影事業股份公司」於 1954 年 9 月 1 日併為「中央電影事業股份有限公司」，簡稱「中影」。故三大國營機構「中影」、「中製廠」（簡稱中製）、「台製廠」（簡稱台製）成為固守政治面的電影堡壘，成形為台灣電影發展的大本營。

電影事業退守台灣，當年萬家爭鳴的上海影業，如崑崙、文華、國泰、大同、清華、中電、嘉年、華星、東亞、大華、啟華、中國聯合、華僑及由港遷滬的大中華等公司，皆無法遷移至台，面臨「電影人才及設備多未撤退，80% 留在大陸、15% 到香港、5% 到台灣[19]」的窘況，現實資源短缺，必須另起爐灶。另一主因是 1945-1949 年間，業者用日殖「華影」及「滿映」遺留的影片賣錢，日片充斥市場，不脫日殖思想，政府見亂象叢生，嚴令禁演。「1950 年代中期，政府開始提升對電影工業的控制，1954 年提出三清運動，掃紅（共產主義思想）、掃黃（色情）、掃黑（內容聳動的新聞）。1955 年電影檢查法，在此法則下，電影成為揭示共匪暴政，宣揚國民政府施政的工具[20]。」

五〇年代的兩岸，表面停戰，但緊張關係下星火頻起，如 1949 年

[18] 黃仁，《電影與政治宣傳》[M]，台灣：萬象圖書，1994：45。1988 年 7 月 1 日起，改組為台灣文化電影公司，簡稱「台影」。

[19] 葉龍彥，《光復初期台灣電影史》[M]，台灣：國家電影資料館，1994：46。

[20] 陳儒修，《台灣新電影的歷史文化經驗》[M]，台灣：萬象圖書，1993：32。

「古寧頭大戰」[21] 與 1958 年「八二三炮戰」[22] 等役。1950 年偏安底定後，台灣政府為掌控反共大業，著手拍攝政策電影。「政府當時輔導國片和獎勵國片，都以主題符合國策、有助政宣為優先，評分表上的各項比例，主題意識占 40%⋯⋯金馬獎初期的評審標準⋯⋯也偏向政宣題材的作品[23]。」緊接著推動國語運動，禁止本省閩南語，台語片逐漸式微，國語電影成為強權政策片。

政策片範圍廣泛，不專指某種類型，服膺政府的政治思想及策略，以軍教片、歷史片、健康寫實片、武俠片、功夫片等形式灌輸給百姓，達到政宣目的。1949-1987 年戒嚴期間，國民黨政策不動如山。曾有政宣案例是 1936 年日殖時期，國粹電影社與台灣總督府文教局合拍《嗚呼芝山岩》，「改編自六名日本教師被台胞殺害事件。當時影片將六名教師渲染為烈士英雄，殺害日人的台胞則成了暴徒。即是為日本殖民教育進行宣傳的影片之[24]。」掩蓋事實與真相，達到愚民目的，可見影片的宣傳力量，不亞於炮彈威力。

順應時代貼近民心，政策片題材亦適度調整。電影草創期的「中影」、「中製廠」、「台製廠」，是僅能拍出 35 釐米影片的機構。五○至七○年代，「台灣電影產業最大特色，是進入民營多元化的製片時代。中影全年產量不到全台總產量十分之一，中影的五座攝影棚，也只有全台灣攝影棚的四分之一，台灣對香港自由影業的輔導，也由聯邦影業取代

[21] [E] 維基百科。1949 年 10 月 25 日至 27 日金門「古寧頭戰役」，國軍迎戰共軍，為國共內戰後期關鍵性勝利戰役。

[22] [E] 維基百科。號稱「第二次台海危機」的「八二三炮戰」，在 1958 年 8 月 23 日下午開打以後，接連四十四天，中共發射近四十八萬顆炮彈，國軍奮戰贏得勝利，在戰史上具重要地位。「八二三炮戰」對台灣發展及台、美、中三角關係互動，乃至中華人民共和國「解放台灣」政策，具深刻影響。

[23] 黃仁，《電影與政治宣傳》[M]，台灣：萬象出版，1994：6。

[24] 黃仁，《電影與政治宣傳》[M]，台灣：萬象出版，1994：4。

中影²⁵。」總數約五十五家民營公司的產量²⁶，以彩色國語片為例，公營 1962-1969 年／ 27 部，民營 1962-1969 年／ 183 部；以黑白地方語片為例，公營 1962-1969 年／ 0 部，民營 1962-1969 年／ 854 部²⁷，數字差距之大，顯示民營公司製片、發行、映演的實力，除了添購新器材，拍攝商業劇情片，還掌握國內外影片發行通路，由於成績斐然，台灣電影穩定發展。

全民運動的政策性電影，影響深遠；中年民眾憶及：「當時中、小學校都包場，校長率領全校師生觀賞《梅花》、《黃埔軍魂》等影片。無形中培養強烈的民族意識及愛國心。」政治性電影蔚成主流，營造兩岸敵對氛圍，約分內、外兩線；對外以反共、抗日題材，強化危機意識；「反共」常用「文革」、諜報、戰爭為素材，以隱喻、反諷、象徵、對比等手法，達到宣傳成效。「抗日」則以抗日事件，激起江山變色的移情作用，轉化為全民參與的聖戰精神。對內倡議民族尋根、族群團結，提高國民素質為宗旨，以儒家文化為教育主軸，達到齊家治國、修身養性、五族融合的公民概念。

多元化的政策片，兼具倡導、藝術、娛樂的內涵，在同仇敵愾氛圍下，皆創收票房產值。政策片產量日增，台灣六○至七○年代成為儲備電影導演的時期，許多導演從衰退的台語片轉向國語片行列，例如李嘉、郭南宏、林福地、李泉溪等人；部分隨部隊或從香港轉來，有李翰祥、宗由、徐欣夫、楊文淦、易文、張方霞、李行、胡金銓、白景瑞、宋存壽、丁善璽、張曾澤等人；還有攝影師、編劇、美術設計，如賴成英、陳坤

25 黃仁、王唯，《台灣電影百年史話》（上）[M]，台灣：中華影評人協會，2004：412。

26 公司名單可參考黃仁、王唯，《台灣電影百年史話》（上）[M]，台灣：中華影評人協會，2004：164-173。

27 數值整理自黃仁、王唯，《台灣電影百年史話》（上）[M]，台灣：中華影評人協會，2004：251。

厚、侯孝賢、王童等人。此輩電影人在政府三大機構或民營公司，拍攝政宣電影外，亦培養出獨特的電影美學。據紀錄，1970 年後國片年產量達百部之多，成就二十世紀的台灣電影黃金期。

二、電影黃金期的多元類型片

雖說藝術非關政治，但台灣電影深受中國歷史滋養，初期以政治性電影為主導，但多變時代下的台灣電影尚存類型片基因；「從 1921 年到 1931 年這一時期內，中國各電影公司拍了共約六百五十部故事片，其中絕大多數都是由鴛鴦蝴蝶派文人參加製作的，影片的內容多為鴛鴦蝴蝶派文學的翻版[28]。」根據當時流派解析與電影現象反應，學者謂：「鴛鴦蝴蝶派泛指晚清以來到 1949 年之間存在的、以市民讀者的趣味為訴求，以市場為導向的通俗文學的寫作……與『五四』新文學不同的中國現代的通俗文學的一個代稱[29]。」中國電影的開端就和「鴛鴦蝴蝶派」有了不解之緣，其明顯趨勢是：「中國早期電影選擇的是與市場結合，與當時的市民觀眾結合的方向……沒有和中國傳統決絕的斷裂，保持傳統價值中維繫社會及個人存在的基本原則……中國早期電影與鴛鴦蝴蝶派的結盟，帶來中國電影類型的多樣化的選擇[30]。」台灣導演前輩們固有的電影概念，多來自大陸電影的薰陶，必強化市場導向的商業思維，故在充斥政治色彩的環境下，隨著自由創作意念，拍攝出商業類型片電影。故政宣電影並非單一模式，按時代進階展現多元，分類如下：

[28] 程季華等主編《中國電影發展史》[M]，北京：中國電影出版社，1981：56。
[29] 張頤武，〈千禧回望：「內向化」的含義〉，〈全球化與中國影視的命運〉[C]，北京：北京廣播學院出版社，2002：251。
[30] 張頤武，〈千禧回望：「內向化」的含義〉，〈全球化與中國影視的命運〉[C]，北京：北京廣播學院出版社，2002：256-257。

《惡夢初醒》劇照

盧碧雲（飾羅挹芬）

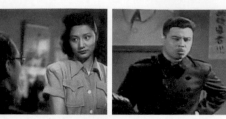
王珏

《歧路》劇照

台灣五十年景象

唐菁（左）穆虹（中）

魏平澳（中坐者）

《音容劫》劇照

反共義士至台

陳燕燕（飾母親）
／劉維斌

穆虹（左）

反共片

物換星移的歷史，造成時代悲劇，兩岸因江山戰亂，百姓遠離故鄉，與親人生離死別。半世紀籠罩在敵對氛圍，親人變敵人的無奈與荒謬，全因政治爭奪而起。反共片現在聽來陌生，卻是時代印記，是一個世代揮之不去的夢魘。反共片以藝術高於現實，化嚴肅為溫馨，使觀賞之餘，潛移默化為效忠思想。

《惡夢初醒》（1950／中製，農教／宗由）由鄧禹平改編自成鐵吾的《女匪幹》，是撤台後蔣經國親自定奪的首部反共片。敘述知識分子羅挹芬（盧碧雲飾）為男友加入共產黨，後來婚姻無法自主及改革失望下，理念

面臨考驗，最終離開祖國投奔自由。此片舞台劇痕跡濃重，創作保守，教條式對白，是戒嚴時期典型的政宣電影。

《歧路》（1955／中影／徐欣夫）主旨為「保密防諜、人人有責」，以三段故事前後串聯，一氣呵成。第一段是匪諜利用姐（穆虹飾）妹倆竊取情報，姐妹倆貪圖金錢誤入歧途。第二段是三個匪徒見事跡敗露，潛入深山，其中兩人頓悟，掙扎後自首。第三段自首匪徒范金城與警察合作，以反間計抓到匪幫首腦。此影片傳達當年肅殺氛圍，電報密函、軍政聯合、爾虞我詐的手法，令人寒顫。可喜的是忠實拍下五〇年代的台灣風情，觀感親切。

《音容劫》（1960／中影／宗由）敘述母親（陳燕燕飾）帶兩個女兒逃至台灣，因思念失散的兒子，眼睛染疾。年青男子（金石飾）被姐妹央求冒充兒子，安慰母親，勸開刀治疾，被母親識破。姐（穆虹飾）妹倆再找話劇演員（劉維斌飾）扮可可，母親在關懷下同意動刀。恰巧香港反共義士要到台灣，姐妹倆從中尋找。輪船上、火車站人山人海，搖旗吶喊歡迎軍隊來台，高舉蔣介石肖像，〈滿江紅〉歌曲為音樂背景，姐妹尋到已是反共義士身分的哥哥。劇終，母親眼疾痊癒，全家歡喜團圓。透過大時代背景，以通俗情節置入國恩家仇的民族意識。

七〇至八〇年代，反共片取材「文革」背景或傷痕文學為多，如《香花與毒草》（1975／中影／徐一工）、《假如我是真的》（1981／永升／王童）、《皇天后土》（1981／中影／白景瑞）、《背國旗的人》（1981／昌江／劉家昌）、《怒犯天條》（1981／中影／白景瑞）、《苦戀》（1982／中影／王童），皆是隨台灣民眾成長的反共片。《日內瓦的黃昏》（1986／中影／白景瑞）是最後一部反共片。台灣解嚴後，政宣電影已成世代記憶。

抗日片

泱泱大中國被小日本侵略，切割東北及台灣等地，倖賴全國抗日，

抗日片題材曾是台灣電影的主旋律

免中國殖民災難。取歷史教訓為題材，激發民眾愛國心，行銷商業市場，穩操勝算。與軍教片不同的是，抗日片以鬥智文戲居多，穿插愛情戲及陰錯陽差的誤解，似娛樂性的007電影。

六〇年代撲朔迷離的諜報片《天字第一號》（台語片）（1964／萬壽／張英）、《揚子江風雲》（1969／中製／李翰祥）、《重慶一號》（1970／台聯／梁哲夫），七〇年代忠貞報國抗日片《英烈千秋》（1974／中影／丁善璽）、《吾土吾民》（1975／馬氏／李行）、《望春風》（1977／中影／徐進良）、《大湖英烈》（1979／中影／張佩成），八〇年代鄉土味的《茉莉花》（1980／新亞／陳俊良）、《戰爭前夕》（1984／中影／李嘉），及抗日五十週年紀念片《旗正飄飄》（1987／中影，湯臣，嘉禾／丁善璽），三個世代的抗日片，透過情節設計，營造緊張敵我，跳脫愛國題材的刻板，融入商業娛樂。

影評人焦雄屏認為：「因拍攝戰爭的技術及部隊支持不足，使抗日或戰爭片傾向家庭倫理的文藝片。」抗日片隨時光淡化，愛國電影在1984年已失勢，「劉家昌以二十五天完成《洪隊長》和《聖戰千秋》，先後慘遭滑鐵盧，顯示愛國政宣電影走進死胡同[31]。」至八〇年代初期的「新電影」，抗日已成為電影背景，主題不在花俏的商業事件，而是大時代人文悲壯與心理尊嚴。

[31] 盧非易，《台灣電影：政治、經濟、美學（1949-1994）》[M]，台灣：遠流出版社，2003：300。

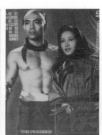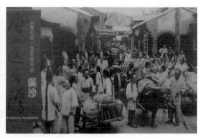

具有原鄉情感的電影，曾是台灣人仰望中國的心情

尋根認同片

台灣光復後，重回祖國懷抱，但因毛、蔣政權分立，台灣再度偏安。蔣氏為營造江山淪陷，促使軍民同心反攻，便大力宣揚民族主義理念，其涵養成分就是尋根與認同。

吳鳳理番的題材，數次翻拍，最早日人於 1932 年拍攝《義人吳鳳》，試圖合法化統治台灣人民。光復後首部黑白片是僅存殘本的《阿里山風雲》（1949／萬象（原國泰）／張英導演／張徹編劇）。敘述吳鳳（李影飾）為破除山番獵取人頭惡習，犧牲自我成為祭禮，後感動山番終成絕響。主題提升族群融合意識，主題曲〈高山青〉傳唱至今。

「台製廠」的《吳鳳》（1962／卜萬蒼）身負化解省籍情節重責，是台灣首部彩色寬銀幕劇情片。之後尋根片熱潮不減，官方、民營相繼拍攝，如《香火》（1978／中影／徐進良）、《源》（1979／中影／陳耀圻）、《原鄉人》（1980／大眾／李行）、《唐山過台灣》（1985／台製／李行）等片，以胼手胝足的奮鬥、濃厚的鄉情，溫暖台灣移民心。

儒家文化片

中原漢文化被視為王道脈絡，孔孟之學傳承到台灣，國民政府大力推廣，儒文化轉化成傳媒資產，維護正統是重要策略，電影是借力使力的表現形式。

 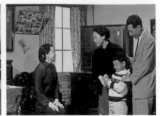

《苦女尋親記》　　　　　　《梨山春曉》　　　　　　《小鎮春回》

　　1963年「中影」改組時，總經理龔弘力推「健康寫實片」策略，主旨提倡人性美德，期望與充斥市場的功夫片、武俠片、愛情片互相抗衡。雖為政策片，儒家精神融於電影文化裡，達到淨化人心、懲惡揚善的思想改造。

　　《歸來》（1957／中影／宗由）敘述十歲孤女小鳳（張小燕飾）寄居舅舅家，舅媽（穆虹飾）因私怨遷怒小鳳，給以虐待。舅舅誤交損友，沉溺玩樂負債入獄。小鳳離家賺錢表孝心，後贏得舅媽理解全家團員。影片以「愛」為主題，彰顯人性包容與諒解。

　　《關山行》（1956／中影／易文）是中影與香港影人首度合作。影片藉長途客車載客穿越山頭，遇到颱風落石，阻礙通行。乘客意見紛雜，莫衷一是。司機與車掌小姐（葛蘭飾）努力找到鄰村相助，經長夜調和，化解每人私心，動員團結移動落石，隔天得以安全行駛。此片隱喻「風雨同舟」，劇情緊湊，細節周到，展現角色多樣性格，堪稱佳作。

　　《苦女尋親記》（1958／中影／宗由）講述女童黃小燕（張小燕飾）的母親病危，囑咐其認祖歸宗，小燕千里尋找爺爺。途中寄宿破廟時，夢到天庭與眾仙嬉戲，歷經萬般苦難後，喜劇終場。本片走通俗苦情路線，運用心理投射片段，具有新意。

　　《宜室宜家》（1961／中影／宗由）由國台語演員首次合作，以喜劇形式淡化省籍鴻溝與族群衝突。

　　《梨山春曉》（1967／台製／楊文淦）敘述習農的家明（柯俊雄飾）與女友雅蘭（張小燕飾）出國留學前，到梨山處理父親遺留的土地，無意中得知小玉（張美瑤飾）的父親，在山上開路爆炸中，捨身救自己的父親，歉疚下想幫小玉母親醫病，但被拒絕。家明在父親遺書上，看到對自己的期許，望能返國發展事業。家明覺悟後，離開志趣不和的雅蘭，與小玉廝守梨山，貢獻所學。影片體現土地改革及族群圓滿。綠野風光及原住民文化，直指國家、土地與人民的關係。

　　《小鎮春回》（1969／台製／楊文淦）敘述寡母（張冰玉飾）與三個性格迥異的女兒（張美瑤、劉明、夏台鳳分飾），對於情愛、價值觀、人生規劃的衝突性。影片以寫實簡陋場景，顯示百姓生活的艱難。三個女兒各有情感故事，雖自主選擇仍以孝為先。母親角色刻劃深層，堅毅慈顏，與女兒情感細膩感人。張冰玉女士以此片獲得第七屆金馬獎最佳女配獎。導演鏡頭略顯簡易，仍瑕不掩瑜。編劇吳桓以巧妙劇情，讓影片突破涌俗家庭劇框架，勵志溫馨具正面意義。

　　李行導演是「健康寫實片」的最佳執行者，貼近現實底層，雖是嚴肅主題，仍引起共鳴。如《兩相好》（1962），以國台語穿插手法，譜出陰錯陽差的愛情喜劇，傳達四海一家的情感。但舞台劇痕跡，未臻生活化。台灣電影學家認為《街頭巷尾》（1963／自立）是健康寫實片之始，描寫違建大雜院裡，一群小人物相扶持的感人故事。後在「中影」支持下，集結製片、文學、演員，拍出蘊涵儒家文化的系列電影，深入淺出闡揚人性美，作品有《蚵女》（1964／中影）、《養鴨人家》（1965／中影）、《婉君表妹》（1965／中影）、《啞女情深》（1966／中影）、《玉觀音》（1968／中影）、《路》（1967／中影）、《秋決》（1972／大眾）、《汪洋中的一條船》（1978／中影）、《小城故事》（1979／中影）、《原鄉人》（1980／中影）等片，在戒嚴年代，拋棄虛假影棚，走入真實環境，以勤儉樸實的人性，優美的田園氣息，化解社會戰慄之氣，倍顯意義非凡。

「健康寫實片」以樸素手法，鋪陳出道德人性美

軍教片

　　七〇年代是外交受挫的世代，1971 年退出聯合國，1972 年中日斷交，1975 年蔣中正去世，1979 年中美斷交。連串打擊使台灣前途茫然；人心惶惶下，反思考個人命運與土地連結性。此時軍教類型片躍為主流。

　　2011 年是「中華民國」建國百年，軍教片已有八十年歷史，約拍出兩百部軍教片。回顧早期「中影」與國防部合拍軍教片，技術雖不完善亦受到歡迎，可歌可泣的史實，是全民珍貴記憶。

　　《八百壯士》（1976／中影／丁善璽）描寫謝晉元將軍（柯俊雄飾）抗日史實，423 人死守四行倉庫奮戰的故事。童子軍楊惠敏（林青霞飾）泳渡蘇州河送國旗給將士，鼓舞士氣。劉家昌的《梅花》（1975／中影）拋頭顱、灑熱血的感人情節與動聽歌曲，是票房保證的賀歲片。《黃埔軍魂》

軍教片激勵著台灣一代人的愛國意識

（1978／中影／劉家昌）改編美片《西點軍魂》，描寫嚴格的陸軍教官投注精神與積蓄在學生身上，發揚黃埔精神。《女兵日記》（1975／汪瑩）首開大堆頭明星之始，描寫中國婦女爭取自由平等的覺醒。《筧橋英烈傳》（1977／中影／張曾澤）描寫空軍高志航（梁修身飾）率部隊擊落日機的事蹟，是中國空軍第一次出擊勝利。梁修身回憶道：「所有空軍飛機作戰的戲，全都在攝影棚裡拍攝，與日本特攝組合作，運用模型、特效完成。」

到八〇年代轉型成軍教喜劇片，曾有十年好光景。「中製廠」拍攝《成功嶺上》（1979／張佩成）擺脫嚴肅風格，走向詼諧，許不了奠定諧星地位[32]。《大地勇士》（1980／佳譽／邱銘誠）票房告捷，是自成一格的政宣電影。《中國女兵》（1981／中製／劉維斌）由一線女星演出，現代感及娛樂性強。金鰲勳的《報告班長》系列（1987-1998 年），解放軍中苦悶，幽默劇情、笑料百出，因票房好，全台戲院重整檔期及排片表，改為整天放映，首開午夜場之例。《古寧頭大戰》（1980／中製／張曾澤）、《血戰大二膽》（1982／中製／張佩成）、《八二三炮戰》（1986／中影／丁善璽）基於史實編寫，得國防部支持，拍攝搶灘、爆破、坦克、軍艦、裝甲車、部隊的大場

[32] 許不了充滿逗趣喜感的表演形式，有「台灣卓別林」的稱號，以六年拍下 64 部電影作品，橫跨影視及秀場，創下高票房紀錄，不下於「二秦二林」的輝煌光景，算早期典型的台灣本土藝人。惜成名後被黑道毒品控制，寫下三十四歲英年早逝的傳奇人生。

面，真實作戰演習，精銳盡出。攝影師與攝影機分組配套，拍攝一氣呵成。

朱延平的《大頭兵》系列（1987-1998 年）以喜劇攻占市場，《號角響起》（1995／朱延平）是一部顛覆傳統的軍教片，編劇吳念真去除老套滲入嘲諷，因太過真實，有醜化軍人之嫌。重要影響是 1997 年後，國防部不再支持拍攝，後軍教片逐漸沒落。

音樂劇「鋼鐵的八二三」海報

軍教片元素有魔鬼班長、菜鳥阿兵哥、福利社小姐、混水摸魚的士兵、不合理的操練、完成任務等。模式雷同，但軍人制度存在，軍教片就有市場，但拍攝需要威武部隊、專業爆破與軍事演習，臨時演員無法拍出質感，失去國防部支持，台灣軍教片不知何時再現光彩？

導演鈕承澤 2012 年電影《軍中樂園》本獲得國防部支持拍攝，後因中籍攝影師持假護照事件登上船艦，受到嚴重輿論壓力，面臨法律責任的問題。雖然失去國防部的協拍，影片仍順利完成，於 2014 年 9 月 5 日台北上映，票房亮眼。並陸續安排在香港、韓國、新加坡放映。影片主景在金門拍攝，故事敘述 1960 年代國共對峙時期，在台海兩岸之間，一個風光明媚的小島上，一群人因著使命而相會在一起，在時代的狂瀾下被簇擁群聚，準備著一場也許永遠不會發生的戰爭。電影帶有屬荒謬史詩喜劇的調性，透過喜劇形式，更可體會充滿民族情懷、笑中帶淚的感人故事。本片共入圍 2014 年五項金馬獎項，終獲金馬獎最佳男、女配角獎。

為紀念「八二三」五十五週年之際，國防部於 2013 年首次大手筆推出音樂劇《鋼鐵的八二三》，以音樂串起時空長廊，轉喚出近半世紀的台灣變化。面對近年來軍中士氣低落，歌舞寓劇的表現形式，不失為提振良策。

歷史片

　　台灣短短四百年，至清朝始納入版圖，正式與中國產生連結，產生民族歸屬感。台灣政策片多以五千餘年的中華文化、歷史故事為題材，不論真實、杜撰或野史，藉由忠孝節義，達成以古鑑今的效應與規範。主旋律電影以官方三大電影機構出品為多。

　　《西施》（1965／台製，國聯／李翰祥）是春秋戰國時代勾踐復國的歷史故事，十年「臥薪嘗膽」之舉，鼓舞國人復興在望。《還我河山》（1966／中影／李嘉，李行，白景瑞）敘述春秋時代，齊國田單臨危受命，組織軍民、建築堡壘、火牛陣大敗燕軍。此主題是團結一心、眾志成城。《緹縈》（1971／中製／李翰祥）改編自高陽小說，以孝道精神達到政宣目的。《雲深不知處》（1975／中影／徐進良）取保生大帝王本懸壺濟世的民間故事，推廣無我無私之精神。

《還我河山》　　　《雲深不知處》　　　《西施》

歷史片深刻烙印著中華民族的文化情感

風格創作片

　　「戒嚴」與政策片劃上等號，意謂人們失去創作、言論自由。意識形態箝制下，導演秉持藝術理念的追求，拍出令人激賞的風格片，如宋存壽、白景瑞、姚鳳磐、李翰祥四位導演，紛留佳作傳世。

《破曉時分》劇照　　　　　衙役（楊群飾）　　　　　《母親三十歲》海報

　　《破曉時分》（1966／國聯／宋存壽）改編朱西寧同名小說，導演以嫻熟手法處理此題材及結構，成就佳片。原作靈感源自明代傳奇《十五貫》，背景搬到清末，敘雜貨店少東（楊群飾）第一天到衙門當差，透過他的視線，理清一樁「姦夫淫婦」冤案。劇情在破曉前的幾個小時裡倒敘……開場從更夫敲打三更銅鑼，越過大街走去，對應片尾少東完成衙差工作，迷惘走在同一條街道回家。

　　導演以無聲背影遠去，朦朧破曉在即，批判政治黑道、草菅人命、官僚無能。全片情節緊湊，不慍不火，急戲緩拍，以衙差第一視線帶領觀眾，從旁審理案件，抽絲剝繭詳述案發經過。在衙門狹長空間裡，時空高度濃縮，大量運用攝影機運動，增加畫面靈活性。種種創新，在六〇年代電影界無疑罕見。

　　《母親三十歲》（1972／大眾／宋存壽）改編自於梨華小說，述兒子幼年時撞見母親外遇，常年誤會與陰錯陽差，積累不滿情緒，造成母子間鴻溝。父親病逝後，母親改嫁。多年後某天，母親決定探視服役前的兒子，在平交道前瞥見兒子長成的身影，下車追趕，意外被車撞死。缺憾的母子情，令人感嘆！導演探討女性在家庭與社會擠壓中的孤寂心境，關懷女性定位，鼓舞從傳統枷鎖走出自我。

　　這兩部影片獲台灣電影人高度好評，吳念真曾言：「《破曉時分》和

《母親三十歲》是台灣新電影之前最震撼我的國片。」影評人言：「宋存壽的作品，是台灣電影人文主義的里程碑；然而宋存壽的際遇，卻是這塊土地電影史的荒涼註腳。他雖然成就過多部經典，個人卻從未獲得金馬獎，這是『過去』慣把主題意識是否『正確』列入首要條件的評選方式，消受不起他的傑出[33]。」

《家在台北》（1970／中影／白景瑞）改編自孟瑤小說《飛燕去來》，由三條敘事線構成，探討七〇年代台灣出國潮，及歸國華人的價值觀，出國是虛榮或是榮耀，牽扯家庭、夫妻、子女間互動。故事從歸國學人開始，人聲鼎沸的機場，乘客與接機親友各懷著期待心情。結尾每個人物經過省悟，決定留下貢獻所學，傳達家在台北的意義。此片鏡頭多變，強調喜劇性，彰顯人物心理動作與事件發展。

《寂寞的十七歲》（1966／中影／白景瑞）探討保守的家庭教育，父母與子女在壓抑環境裡，難有良性互動。敘述少女（唐寶雲飾）在十七歲時，面對異性的朦朧情愫。多樣化鏡頭及虛幻蒙太奇語言，帶精神分析層面，導演表達茫然心靈及欲望出口。

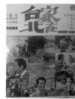

《家在台北》海報和劇照；歸亞蕾、武家麒、馮海、李湘主演

《寂寞的十七歲》海報和劇照；唐寶雲、柯俊雄主演　　　《再見阿郎》劇照

[33] 聞天祥，〈我沒有資格談宋存壽導演〉[S]，台灣：金馬特刊，2008/8/27。

　　《再見阿郎》（1971／萬聲／白景瑞）編劇張永祥根據陳映真小說〈將軍族〉改編，描寫南台灣小鎮女子樂隊的悲歡歲月，反映轉型的台灣社會，底層人物心理。阿郎（柯俊雄飾）是個無業混混，桂枝（張美瑤飾）為他懷孕離開樂隊，避走高雄生活。阿郎無業，謀生困難，覓得運豬車司機為生，桂枝擔心安危，負氣離家，阿郎終因車禍喪命，桂枝產後重回樂隊工作。劇本結構紮實、劇情曲折、人物有型、運鏡流暢，是寫實經典影片。亦贏得國際讚譽；「黑澤明的編劇小國英雄和坎城影展的選片人皮爾‧李思昂都認為，《再見阿郎》是世界性的作品，不但寫出台灣社會的轉型，也成功塑造一個生活在台灣新舊社會蛻變的典型台灣男人[34]。」

　　白景瑞是第一位從「義大利電影中心」學成的電影導演，受國際「新浪潮」影響，鏡頭調度富表現力、層次有致，首度運用寫實風格、喜劇結構、攝影技巧等電影新觀念，強調外景攝製，捕捉自然光。長期合作的攝影師林贊庭功不可沒。喜劇片系列的《新娘與我》（1969／中影）、《今天不回家》（1969／大眾）、《家在台北》（1970／中影），採突破傳統敘事手法，運用分割畫面，集中表現時空及事件，有耳目一新之感。陳坤厚導演憶及當年：「大約在 1968 年左右，我還是攝影助理時，跟白導演拍攝有關台北的紀錄片，真的很震撼，當時深感所謂寫實電影的特質，我的學習過程與後期作品都受白景瑞導演影響。」

　　《喜怒哀樂》（1970／藍天）創空前之舉，以四位電影大師白景瑞（喜）、李行（怒）、胡金銓（哀）、李翰祥（樂）合作古裝片，每段約二十分鐘，各具巧思與哲理。〈喜〉片沒有對白，憑演員眼神、肢體，及鏡頭、音效、配樂，一間破草屋，完善演繹書生與美麗女鬼的情感。〈怒〉片真實和虛假互為調度，精心布置場景氛圍，強調復仇與寬恕的主題，詮釋女鬼報恩的故事。〈哀〉片主景在黑心客棧，一對夫妻打劫過路

34　黃仁、王唯，《台灣電影百年史話》（上）[M]，台灣：中華影評人協會，2004：276。

《喜怒哀樂》白景瑞、胡金銓、李行、李翰祥四位導演

甄珍（喜）張美瑤（怒）胡錦（哀）江青（樂）／《喜怒哀樂》四段女主角劇照

客引發衝突事件。導演在有限空間，拍出緊張懸疑又京劇味道的電影。〈樂〉片老漁夫和水鬼的對話，寓善有善報主題。

四段故事簡潔有力，觀後餘味猶存。

姚鳳磐導演有「鬼片之王」稱號，其鬼片獨步台灣影壇。作品有《秋燈夜雨》（1974）、《藍橋月冷》（1975）、《寒夜青燈》（1975）、《子夜歌》（1976）、《鬼嫁》（1976）、《殘燈幽靈三更天》（1977）、《殘月陰風吹古樓》（1977）、《血夜花》（1978）、《古厝夜雨》（1979）、《夜變》（1979）等，當七〇年代功夫片盛行，姚鳳磐獨拍鬼怪片，取材《聊齋志異》和《太平廣記》兩書，詮釋人與狐仙鬼怪的故事，以現代化

姚鳳磐的鬼片海報

特技攝影及立體環繞音響，營造鬼片的唯美與詩意。最高理想是從鬼神之說提煉出中國哲理，以萬物有靈論將鬼怪人格化，達到警世之效。

李翰祥導演擅長歷史片與生活寫實片，其電影在台灣曾造成風靡，雖非從台灣發跡，但《梁山伯與祝英台》（1963／邵氏）是台灣一代人的美好記憶，締造萬人空巷盛況，帶動台灣黃梅調風潮，據 1963 年電影排行榜，《梁》片居榜首，緊接四年間，榜上前十名皆是黃梅調類型電影，以香港邵氏為大宗[35]。直到 1967 年《龍門客棧》居榜首，才打破局面。李翰祥曾在台創立「國聯」影業公司，拍攝《西施》（1966／台製，國聯）、《冬暖》（1969／國聯）、《緹縈》（1971／國聯）等片，引起良好迴響，是台灣彩色電影推動大功臣，亦不遺餘力培植導演人才，如林福地、郭南宏、宋存壽、張曾澤等人，皆成電影界棟樑。如林福地導演說：「因為有了國聯，才有台灣蓬勃的影業，如果沒有國聯，中影不會那麼積極，彩色片也不會那麼快興盛起來。之前台灣仍多是拍黑白片，自從國聯來了，便很快地轉型，也因為國聯來台的緣故，台語片逐漸沒落，而國語片整個起來[36]。」

武俠片

中國武俠電影是世界獨樹一格的題材，如同歐洲皇室電影、日本武士道電影，同是特殊文化資產。1928 年上海片《火燒紅蓮寺》，開啟武俠神怪片的風潮，後政府南遷至台，帶入此類型電影。武俠電影隱喻中國人俠義精神和中庸之道，各有門派教義，是習武人最高精神指標。武俠的

[35] 黃仁、王唯，《台灣電影百年史話》（上）[M]，台灣：中華影評人協會，2004：300。六〇年代初期，台灣國片市場仍小，一流的首輪戲院都是放映西片，與美國八大公司簽約，受他們控制。國片要上首輪很難。直到 1962 年，《梁山伯與祝英台》風靡台灣後，局面完全改觀，有些西片戲院為爭取上映《梁》片，寧願與八大公司毀約。為此美商八大公司聯誼小組曾採取聯合停止供片的報復手段，不料戲院正好乘此機會改映國語片，使國語片院線，由一條增為六條。使國語片院線占台北市戲院 80%，賣座紀錄直線上升。

[36] 焦雄屏，《改變歷史的五年》[M]，台灣：萬象圖書，1993：245。

武俠片建立儒、道、佛境界的俠義精神和中庸理念

刀光劍影、飛簷走壁，是小說家的靈光乍現，從武術文化衍生的魔幻世界。武俠電影屬於中國文化品種，如發揮淋漓盡致，將是傲視國際影壇的文創資產。如今武俠片以香港與大陸生產為主，徐克、程小東、王家衛、張藝謀、陳可辛陸續拍出新美學武俠片，徐克採先進 3D 技術拍攝《龍門飛甲》（2011）。李安的《臥虎藏龍》（2000／縱橫，哥倫比亞，新力，好機器）讓全世界驚豔不已，實則，上世紀胡金銓的《龍門客棧》（1967／聯邦）打出高票房，《俠女》（1970／聯邦）在坎城影展贏得最佳技術獎和視覺效果獎，令國際矚目，《臥虎藏龍》揚威後，武俠片再度躍上銀幕。

　　戒嚴時代的武俠電影超越年代及政治性，其特有的歷史文化和故事，常被用作聯想或移情功效。胡金銓的武俠系列畫面唯美、剛柔並濟、蘊藏禪理，作品《大醉俠》（1966／／邵氏）、《山中傳奇》（1979／第一）、《空山靈雨》（1979／羅胡聯制有限公司）奠定武俠片大師地位，栽培出徐楓、上官靈鳳、石雋等演員。其他導演也各有特色，張徹的《獨臂刀》冷冽有力[37]，楚原的《流星、蝴蝶、劍》（1976／寶龍）首創三段式武俠片，古龍的

[37] 涂翔文，〈千年武打夢，百年電影路〉[S]，台灣：《cue. 電影生活誌》，2011（01-02）：26。武俠片有南北派之流，胡金銓為北派武俠片，南派則屬張徹，其執導、倪匡編劇的《獨臂刀》是邵氏公司 1967 年作品，劇情緊張，鏡頭緊湊，為邵氏打下武俠電影江山。張徹成為「百萬名導」，男主角王羽一夕爆紅，成為新武俠的第一代巨星。該片融入新奇打鬥場面和花樣，成為香港史上首部揚威國際、票房百萬的電影，之後原班人馬續拍《獨臂刀王》，也稱霸華語賣座冠軍。接著《新獨臂刀》由姜大衛、狄龍擔綱，同樣轟動。

《楚留香傳奇》(1980／寶龍)瀟灑飄逸，郭南宏的《一代劍王》(1968／聯邦)、《鬼見愁》(1970／聯邦)強調忠孝節義、英雄氣節，登上百萬票房，田鵬的《南俠展昭》(1975／香港高升)強調俠義柔情。當銀幕開始放映時，正是每位導演藉著武俠世界的靈動，娓娓道出心目中的世界。

《一代劍王》(1968／聯邦／郭南宏)敘劍客（田鵬飾）為報滅門之仇，輪番尋找五位仇家，過程中面臨恩仇掙扎。導演強調匹夫之責與父權社會的威嚴，但隱喻冤冤相報何時了，以寬恕放下仇恨，表達劍術是仁德及忠恕之道。片尾枯枝滄海，襯托比劍的俠客身影，逆光中，劍俠騰飛，不見殺氣，只有美感。古代以君子決鬥認同存在價值，「一代劍王」的稱號即是決鬥的答案。

功夫片

中國功夫享譽國際，重在赤手空拳，達到制敵之效，闡揚中庸之道。至今仍引國際學習熱潮，綜觀，功夫片外銷功不可沒，1970年王羽的《龍虎鬥》掀起功夫片之始，後狄龍、姜大衛帶動熱潮，七〇年代李小龍電影—《唐山大兄》(1971)、《精武門》(1972)、《猛龍過江》(1972)、《龍爭虎鬥》(1973)、《死亡遊戲》(1973)，暢銷全球兩百多個地區，更達高峰。雖只有四部半的電影，好萊塢確定KungFu一詞，產生功夫類型片。李小龍自創截拳道、雙節棍，經典台詞「中國人不是東亞病夫」，樹

功夫片令全球華人揚眉吐氣

立民族英雄地位，形象鮮明。續有成龍的《蛇形刁手》（1978）、《醉拳》
（1978）等片，李連杰的《黃飛鴻》（1991）、《霍元甲》（2006）等片，現今
以甄子丹為接棒者。

　　早期功夫熱從香港吹到台灣，興起片商及導演投入拍攝，培養出多
位功夫明星，如譚道良、孟飛、王道等人。王道憶及：「當年聘香港武術
人員來台指導，台灣功夫片提供香港影人在職訓練的環境，那時全是土法
煉鋼的拍攝方式，拿生命在搏鬥，沒有監看螢幕，也沒到位的安全措施，
拍後沖印出來，角度或效果不理想，重拍是常有之事。」國片黃金期熱潮
過後，台灣電影功夫片青黃不接，始終未成氣候，只能淪為台港合拍片，
或純粹的發行業務。

　　功夫片《潮州怒漢》（1972／名流／王星磊）展現除暴抗惡的武術精神，
揭發販賣勞工到南洋的惡行，捧出壁虎功的譚道良和銀幕新秀林鳳嬌。
「百萬港幣導演」郭南宏的《少林寺十八銅人》（1976／宏華），「在全球
六十多個國家放映，功夫片在海外市場揚眉吐氣，是難得成功經驗[38]。」

　　電影《葉問》系列（2008／葉偉信）闡述武術宗師葉問事蹟，甄子丹
的演出受到歡迎，奠定功夫明星地位。證實功夫片只要劇本優良、包裝得
宜，能得觀眾青睞，大陸票房過億。另以李小龍為原型，演出《陳真：精
武風雲》（2010／劉偉強），向功夫巨星致敬之作。

　　香港影界重視功夫片市場，2007 年 10 月 12 日在深圳舉行「中國功
夫全球盛典」，由成龍率領功夫明星群參加，主題是「回顧歷史，致敬經
典」，大會表彰王羽的貢獻。他作為香港武俠片的「活標本」，帶領觀眾
回顧中國功夫的歷史長河，其意義是繼往開來與傳承精神。

[38] 林育如、鄭德慶，《郭南宏的電影世界》[M]，台灣：高雄電影圖書館，2004。

文藝愛情片的呢喃，增添台灣電影的浪漫氣息

文藝愛情片

　　情感是人類共生物，特別是愛情，乃異性表情達意的形式，從古希臘戲劇作品、莎士比亞詩句或中國古文學作品，感受到天長地久的情愛，與扣人心弦的癡醉。無解的愛情，是穿越世紀的話題，文藝愛情片讓癡男怨女誓死追尋永恆的答案。

　　瓊瑤小說是打造愛情商品的翹楚，它編織夢幻情境，婉轉清麗，緊扣尋找情感的人們，「瓊瑤電影」已成為台灣電影類型片的專有名詞。1965 年李行拍《婉君表妹》（1965／中影），啟動瓊瑤電影風潮，將近二十年（1965-1983）的電影王國，共拍 49 部電影，約分早、中、晚三期，為保電影品質，瓊瑤兩度自組「火鳥」與「巨星」電影公司，兼原著、監製、編劇、作詞等身分。當年位居一線的港台導演，都拍過瓊瑤電影。作品概約如下 [39]：

　　早期作品（1965-1970）：《啞女情深》（1965）、《煙雨濛濛》（1965）、《花落誰家》（1966）、《幾度夕陽紅》（1966）、《幸運草》（1970）等片。女主角以唐寶雲、王莫愁、歸亞蕾、甄珍為主。男主角以江明、楊群、武家麒、柯俊雄、劉維斌、歐威、凌雲等人為主。

[39] 影片資料整理自黃仁、王唯，《台灣電影百年史話》（上）[M]，台灣：中華影評人協會，2004：303-422。

中期作品（1971-1980）：《庭院深深》（1971）、《心有千千結》（1972）、《彩雲飛》（1973）、《窗外》（1974）、《海鷗飛處》（1975）、《在水一方》（1975）、《女朋友》（1975）、《碧雲天》（1976）、《我是一片雲》（1977）、《人在天涯》（1977）、《彩霞滿天》（1979）、《一簾幽夢》（1979）、《一顆紅豆》（1979）、《金盞花》（1980）等片。女主角以蕭芳芳、胡茵夢、謝玲玲、恬妞、林青霞、林鳳嬌為主。男主角以秦漢、秦祥林、鄧光榮、谷名倫、馬永霖為主。

晚期作品（1981-1983）：《聚散兩依依》（1981）、《夢的衣裳》（1981）、《卻上心頭》（1982）、《燃燒吧！火鳥》（1982）、《昨夜之燈》（1983）等片。女主角以呂琇菱、劉藍溪為主。男主角以鍾鎮濤、劉文正為主。

每期影片各有風采，早期深厚儒家文化與父權體制色彩，呈現傳統與新社會的衝突，男女小愛在革命世代，顯得無足輕重，此階段講究文藝氣息，亦達政策片要求。中期進入風花雪月的「三廳」電影，落入詩情畫意窠臼，但不乏藝術作品。雙秦雙林（秦漢、秦祥林、林青霞、林鳳嬌）的搭配，是票房保證。晚期走夢幻戀情路線，家庭傳統、多角戀與階級差距是戲劇衝突重心，演員展現音樂才華，置入樂器、歌曲與時尚舞會，渾然成為音樂愛情片。

因市場熱門所趨，民營機構爭先與瓊瑤合作，「《船》（1967）與《寒煙翠》（1968）是香港邵氏公司加入競拍瓊瑤小說的電影，亦成為 1969 年開始在台灣投資拍片的先鋒部隊[40]。」瓊瑤電影亦在多元類型片突圍，得到金馬獎肯定。瓊瑤電影陪伴觀眾走過成長歲月，俊男美女的苦戀，刻骨銘心的情愛，是人生成長與投射。雖然光景不再，電影史上仍擁有一席之地。

其他作家有玄小佛小說改編的《白屋之戀》（1972）、《晨霧》（1978）、《沙灘上的月亮》（1978）、《踩在夕陽裡》（1978）、《美麗與哀

[40] 黃仁、王唯，《台灣電影百年史話》（上）[M]，台灣：中華影評人協會，2004：302。

愁》（1980）、《小葫蘆》（1981）、《誰敢惹我》（1981）、《笨鳥滿天飛》
（1982）等片。玄小佛作品改編成電影，雖數量不多，但與瓊瑤、三毛齊
名，穩坐台灣言情小說家位置。華嚴的《蒂蒂日記》（1976），嚴沁的《水
雲》（1975），郭良蕙的《遙遠的路》（1967）、《儂本多情》（1967）、《四月
的旋律》（1975）、《愛的小語》（1976）、《此情可問天》（1978）、《心鎖》
（1986），張曼娟的《海水正藍》（1988），三毛的《滾滾紅塵》（1990）等作
品改編拍攝。此舉帶動文學電影的潮流，到台灣「新電影」時更達高峰，
文學與電影的結合，使台灣電影增添文學質感，深受市場肯定。

除了瓊瑤電影，其他早期的文藝作品，並不成熟，如林青霞主演的
《雲飄飄》（1974／聯邦／劉家昌），是在台灣首部上映的電影[41]。在八十七
分鐘的「劉派電影」中，歌曲十來首，情結轉折處必穿插歌曲，起著抒情
認同之用，插曲〈天真活潑又美麗〉成為經典歌曲，今日看來是「戲不
夠，音樂湊」。目前定居洛杉磯的秦祥林憶及當年盛況：「同時間軋十幾
部電影，快拍是迎合市場生存之道，劉派電影的歌曲就占大半，輕鬆演
出。」對比後期文藝片，歌曲應用漸成熟，影片內涵也較提高。

無庸置疑，瑰麗的文藝愛情，滋潤戒嚴年代的天空，銀幕人物的顰
笑，朗朗上口的歌曲，超越政治色彩，豐盈時代男女的心靈。許多優秀詞
曲家，如左宏元、駱明道、古月、翁清溪、莊奴、林家慶、林煌坤、晨
曦、孫儀、劉家昌……；演唱者，如鄧麗君、甄妮、蕭孋珠、鳳飛飛、鄒
娟娟、銀霞、高凌風、劉文正、鍾鎮濤……共創繽紛音樂天地。至今過半
個世紀，經典歌曲倍添懷舊氣息。在所有華人區，包括大陸，也曾浸淫在
自由飛翔的音符裡。正說明；政治有別，唯有藝術永恆無界。

[41] 黃仁、王唯，《台灣電影百年史話》（上）[M]，台灣：中華影評人協會，2004：
423。《窗外》有兩次拍攝紀錄，第一次在 1966 年的黑白片，崔小萍導演。第二次
在 1973 年，宋存壽導演，是林青霞演出的第一部電影，因版權問題，至今未能上
映。

歌唱音樂片的元素，以音樂融合內容，開啟另一種電影類型片

歌唱音樂片

　　音樂是電影的重要創作元素，從歌仔戲電影、台語片歌唱片開始，延續到電影黃金期，只見多樣化的樂曲隨片而生，到《負心的人》（1969／楊蘇）更見輝煌。此片是第一部以國語歌唱作為敘事形式的電影，曲折劇情、動人樂章，使此片創下可觀成績。當年僅有十七歲的鄒族少女湯蘭花擔任女主角，擁有歌唱冠軍頭銜的她，用好歌喉深情演繹情感大片。她憶起此片：「主題曲源自韓國，照調子翻唱，沒有更換，淒屬的唱腔更顯悲涼，賺人熱淚。」並以此片獲得亞洲影展最佳新人獎。這類片型正好處於甄珍與林青霞的愛情文藝片中間，且延續一陣風潮，創作出許多雋永的歌曲。有動人嗓音的鄧麗君也參與拍攝此類型電影，在《謝謝總經理》（1969／謝君儀）飾演能歌善舞的女大學生，片中演唱了十首曲風青春活潑的歌曲，第二部演出的電影是《歌迷小姐》，此片同樣以歌舞取勝，年僅十七歲的鄧麗君活潑演繹熱愛歌唱的小姑娘，如何成為大明星的故事。劇情溫馨，喜劇結局。另有姚蘇蓉、青山等優秀歌手參與演出的《歌王歌後》（1970／丁善璽）。這類影片的情節簡單，以感人的倫理愛情或輕鬆喜劇調性為主，演出者大多起用具有歌唱才藝的明星，量身打造，更能凸顯影片特色。

血腥暴力的社會寫實片，隱於台灣電影史角落

社會寫實片

社會寫實片約在 1979-1983 年盛行，短短五年產有 117 部之數。戒嚴年代的社會寫實片，又名「黑道電影」，赤裸裸呈現犯罪、血腥、暴力、復仇，大搖大擺地攻占全台戲院，創造驚人票房。題材游離電檢邊緣，內容聳動吸睛。這些電影迅速出現影院，又在「新電影」來臨前，泡沫化消失無蹤。

黑道電影挖掘時代情緒，七〇年代國際局勢受挫，呈浮躁氣圍，為不影響民心，黑道片《教父》「曾於 1973 年禁演，內容涉及黑社會的犯罪行為及殺戮，及藐視法律與道德制約 [42]。」電影人對此類電影的諸多評論，可證其隱諱面。如紀錄片導演侯季然認為；「社會寫實電影表面上是感官發洩，但是這些狂暴的畫面，其實透露當時戒嚴氣氛下，被壓抑已久並試圖尋找出口的集體潛意識。……當年這些黑社會電影透過誇張情節與渲染暴力色情場面，在電影檢查開始鬆綁的幾年間，締造傲人的票房成績。雖然號稱寫實，卻被當時影評人批評為誇張社會的黑暗面，而是社會版寫實 [43]。」學者盧非易言：「台灣主流電影自社會寫實片濫觴《錯誤的第一步》起，即走上所謂的『類型歧途』。但黑道片在社會輕視下淡忘，

[42] 葉龍彥，《台灣老戲院》[M]，台灣：遠足文化出版社，1993：110。

[43] 侯季然，電影紀錄片《台灣黑電影》—被遺忘的封存影史回顧 [E]，台北：《今日報》，2005/6/23。

短暫歷史是台灣電影工業衰敗標點，也是台灣『新電影』黎明前夕。」

多位導演加入社會寫實片潮流，拍出商業片風格。如蔡揚名、陳俊良、楊家雲、王重光、高寶樹等人。蔡揚名成績豐碩，鳴槍之舉《錯誤的第一步》(1979／鴻揚) 及《凌晨六點槍聲》(1979／鴻揚)、《大頭仔》(1988／鴻泰)、《兄弟珍重》(1990／金格)、《阿呆》(1992／長宏) 等片，為黑道片開創人文路線。《錯誤的第一步》以馬沙第一人稱展開，童年在紅燈區把風，青年期誤殺嫖客，入獄十五年，獄中打架鬧事、逃獄尋父被捉回。移送管訓時，遇見身為警察隊長的小學同學，勸導下決心改過。第一個鏡頭男主角馬沙赤腳鐐銬，從監獄走向觀眾的特寫，具震撼性。影片採單線進行，情節豐富，但缺乏人物心理轉折，為商業及趣味性，著重馬沙改過前的好勇鬥狠。

《上海社會檔案》(1981／永升／王菊金) 改編王靖「傷痕文學」作品，原名「〈在社會的檔案裡〉，發表於 1979 年第 10 期大陸《電影創作》雜誌，還沒連載完被腰斬，後轉載香港《爭鳴》雜誌，得已刊完[44]。」全片從調查一起殺人命案展開，在真相呼之欲出時卻終止，公安尚琪認真辦案而入獄，諷刺政權、人民、生活權益的關係。文革女青年李麗芳（陸小芬飾）當兵遭遇非禮，改變其命運，殺人入獄。影片交錯於現實與過去，在推理中尋找答案，具深刻社會批判。風格與嚴肅主題歸類於與社會寫實片，而非反共片，可見觀眾已漠然反共意識，著重感官娛樂效果。

另有《賭國仇城》(1979／樺梁／陳俊良)、《賭王鬥千王》系列 (1980-1983／樺梁／程剛)、《女王蜂》系列 (1981-1990／永宇／王重光)、《夜夜磨刀的女人》(1980／鳳城／張智超)、《瘋狂女煞星》(1980／永升／楊家雲)、《鐵窗誤我二十年》(1980／星鴻／金鰲勳)、《失蹤人口》(1987／龍介／林清介)、《黑市夫人》(1982／富都／徐玉龍)、《怒犯天條》(1981／白氏／白

[44] 管仁健，《我們那被姦污的姊妹們》[E]，(出版地不詳)，2006。

景瑞）、《癡情奇女子》（1981／永升／陳耀圻）等犯罪片、女性復仇片、賭片的電影。

　　這類影片保存不多，學者專家亦少探究其社會意義，彷彿它的毀損、失落，就如它先天陰暗命運，置於廢棄角落無人問津。

校園學生片

　　1975年台灣遠流出版社以《拒絕聯考的小子》打響名號，創十萬冊暢銷。報紙社論言及；「在當年，蔣介石總統甫逝世，社會人心正一片低沉的時代，上焉者移民，一般人浮動，青少年苦悶，而《拒絕聯考的小子》卻倡導自主獨立的思考和勇氣，敢於向台灣聯考制度的桎梏提出挑戰，因而深深地震撼社會人心，被視為青少年反抗文化的代表作。」

　　徐進良取此題材拍攝成電影《拒絕聯考的小子》（1979），上映造成轟動，之後拍《西風的故鄉》（1980）、《年輕人的心聲》（1980）、《不妥協的一代》（1980）、《奔放的新生代》（1981）、《野性的青春》（1982）等學生電影。廖祥雄執導的《女學生》（1975／藝華）應是首部學生片，沒引起太多注意，直到《拒絕聯考的小子》上映，學生電影才加入類型片陣容。林清介導演的《學生之愛》（1981／龍介）、《同班同學》（1981／龍介）、《一個問題學生》（1980／太子）等片，亦涵蓋社會觀察與建設意義，批判風格被

青春的校園學生片，揮灑一代年輕人的吶喊與狂放

譽為台灣「新電影」前驅。阿圖《鐘聲二十一響》（1980）、張蜀生《飛越補習班》（1981／中影）、《危險的十七歲》（1990／中影），陳國富《國中女生》（1989／群龍），皆為學生片佳作。

五花八門的商業片類型

五○／六○年代的電影，有多樣類型片供觀眾選擇，製片公司針對市場操作商業題材。七○／八○年代，尚處於戒嚴，大眾「對於政宣電影的意識形態，不會太過敏感……只要劇情合理，達到感情宣洩的功能，票房就會成功……證明觀眾要看的其實是明星、故事，而不是歷史[45]。」隨著兩岸緊張情勢緩解，加上台灣力拚經濟，政宣片功能漸淡化，大眾早沉醉於滿足感官需求的娛樂片。

商業類型片培育出多位偶像明星；天才童星張小燕、巴戈、謝玲玲表現亮眼

經搜研整理，類型商業片多元分類，輔以片名為例：

俠義片	《忍》（1971／俞鳳至）
偵探片	《午夜留香》（1971／孫浚）
忠義片	《一夫當關》（1972／徐增宏）
喜劇片	《傻大姐》（1972／潘壘）
傳記片	《秋瑾》（1972／丁善璽）
社教片	《洪門兄弟》（1972／羅熾）

[45] 黃仁，《電影與政治宣傳》[M]，台灣：萬象圖書，1994：7。

傳奇片	《古鏡幽魂》（1974／宋存壽）
恐怖片	《鬼琵琶》（1974／屠忠訓）
警匪片	《飛虎神探》（1975／江洪）
神話片	《桃花女鬥周公》（1975／賴成英）
科幻片	《閃電騎士》（1975／林進發）
立體電影	《千刀萬里追》（1977／張美君）
奇情片	《月牙兒》（1978／姚鳳磐）
神怪片	《六朝怪談》（1979／王菊金）
運動片	《勝利者》（1979／黃衍聰）
戲曲片	《鄭元和與李亞仙》（1980／余漢祥）
青春片	《女學生的悄悄話》（1980／李岳峰）
宗教片	《佛祖傳》（1980／徐大鈞）
宮闈片	《風流人物》（1980／姚鳳磐）等等

　　在地狹人稠的台灣，八〇年代「新電影」之前，能欣賞到林林總總的類型片，是件奇特的事，表示民眾口味多變、多元、多包容。郭南宏導演憶說：「1975 年是台灣電影的黃金時期，所有華埠市場，還有日本、韓國、東南亞市場，都可看到台灣電影的放映。當時有各式各樣的影片，供民眾選擇欣賞。」商業片創造主流市場與票房，每種類型電影，各有市場。究其本質，觀眾的觀影心理與期待，仍以獲得身心愉悅為主，「現代電影理論認為，觀眾自願放棄獨立分析影片的自由權利，停止積極判斷和能動批評的心理傾向，是一種『缺失狀態』，它來源於觀眾『自戀式』的『退縮傾向』[46]。」不論是同化或投射的自戀心態，正說明為何商業類型片能獲得觀眾喜愛的道理。

　　在商業片潮流下，戒嚴時期的導演居於特殊氛圍中，需練就十八般武藝，打破傳統格局，反而創造多種電影題材，如郭南宏拍國台語文藝片、武俠功夫片。張曾澤拍文藝片，軍事片也順手。丁善璽居港台多產導

[46] 章柏青、張衛，《電影觀眾學》[M]，北京：中國電影出版社，1994：245。

演，拍軍教片、喜劇片、文藝歌唱片、風月片、港式國際影片等。不重複他人路者；如姚鳳磐專拍鬼片，樹立風格。現實生活與天馬行空的夢幻，成就黃金期的類型熱潮，電影人以創意和勤奮，執著與熱情，成就令國際驚嘆的成績。

第三節　繁華落盡──電影黃金期過後的明天

　　台語片的艱辛耕耘，替國語片孕出肥沃土壤，待樹苗吸收日月精華，便巍然於山頭。從產量與票房看，台語片絕對是個驚奇，讓國片難以望其項背，然政治打壓下，國語片毫不費力就成為市場霸主。曾任《心有千千結》（1973／巨星／李行）場記的侯孝賢，回憶黃金期電影，說：「賣座的電影通常大部分都可能是好電影，我們那個年代只有好電影跟不好的電影，沒有藝術片。」樹立藝術片旗幟的侯導，曾浸淫商業片好光景，理解主流市場規律與特性。

　　郭南宏導演走過台語片榮景，轉往國語片，心情忐忑，論及當年市道：「多位台語電影導演面臨創作瓶頸，轉型拍國語電影，不光語言問題，還要克服黑白小銀幕，轉換成彩色銀幕 35 釐米的技術問題，當年台語片攝影師陳喜樂（作品有《破曉時分》、《夜變》）都認為這是不可能的任務。加上台語片已走下風⋯⋯這諸多因素，導致許多導演或攝製組停滯不前，台語片量銳減。」轉換軌道充滿變數，導演除了掌握電影技術，還有劇組、劇本、票房等因素，雖只是語言分界，世界卻大不同，非迎合心理，但要為投資人負責；「電影應以市場為依歸，至少不能忽略市場，這是非常現實的條件⋯⋯電影畢竟是群眾的藝術，沒有群眾何來藝術？商業電影是為了替老闆把錢收回，才有機會拍攝下一部⋯⋯觀眾的眼睛是雪亮的，影片的勝敗操在觀眾手中，要看你能帶給觀眾什麼⋯⋯台灣市場真的

有限……一定要從製片人、編劇、導演各個方面，找電影賣點……[47]。」

　　台語片與國語片重疊發展，在純樸世代，兩者專業技術落後、演技生硬、劇情俗套，還有省籍、語言的客觀差異，傳統戲劇結構，藉科技登上銀幕，交替創出電影奇觀。「根據 1967 年巴黎出版聯合國科技文教組織的統計年鑑中記載：中華民國於 1966 年共生產劇情長片 257 部，是當年世界十大電影劇情片生產國的第三名，僅次於第一名日本、第二名印度……台灣比香港超前兩名[48]。」按照年份分析，國語電影正萌發，此成績明顯多由台語片拚搏而來。

　　學者們通認電影黃金期是 1961-1975 年，十四年的光榮桂冠，由台語片、健康寫實片、鄉土寫實片到社會寫實片連結而成，每階段充滿奮鬥與創作念想，為何燦爛前途戛然而止？深究原因不外是內憂外患，牽連癥結正是台灣的政治處境。

一、內憂

　　社會寫實片預警宣示；台灣電影將迴光返照，進入冬眠。其殺戮、暴力、血腥的劇情，讓觀眾以獵奇眼光把票房拱起。暴露黑暗、善惡有報的題材，理應育樂並存，然不如期望，製片公司如嗜血鯨分食，遑論良心；「製片界會造成一窩蜂的跟風現象，就是為了投發行商的喜歡，或應發行商的要求……也可委託代理發行，這樣可減少發行商對製片公司的干預，抽取發行費有 10% 或 15%……由於影片生產缺乏發行的正常管道，造成台灣很多獨立製片部門生產萎縮，這是七〇年代後半期製片業急速

[47] 〈郭南宏如是說〉，《文藻之音》半年刊 [S]，台灣：文藻外語學院傳播藝術系，2007(05)：12。

[48] 黃仁、王唯，《台灣電影百年史話》（上）[M]，台灣：中華影評人協會，2004：283。

衰退的主因[49]。」並且為搶檔期，粗製濫造，極盡感官能事，形成限制級
電影大量上映，只為下檔後，在錄影帶市場取得高價。連炙手可熱的瓊
瑤片，為搶春節檔，也發行兩片打對台，完全忽視市場操作，如 1982 年
《卻上心頭》、《燃燒吧！火鳥》同時上映，結果削減競爭力，1983 年結
束瓊瑤王國。雖然此非主因，「冰凍三尺，非一日之寒」，發行因素亦列
入考慮，市場狹隘的台灣，急利近視無疑把往日光環，一時擠入死胡同。

據調研，七〇年代製片界興盛，有 2,150 部商業片上檔，但三家官方
電視台相繼開播，成為分散民眾觀影的內憂。便利小螢幕深入各家庭，原
估計每人每年有十次觀影量，到後來屈指可數了。

二、外患

七〇年代正是社會轉捩點，一來見反共無望，政府積極市場經濟，擴
大建設與內需，1973 年啟動十項建設，發展外銷。二來國際情勢衝激，地
位堪慮，尤其台灣退出聯合國後，1954 年台美簽訂的「中美共同防禦條
例」畫下休止符。外交是國家生存王道，接連國際失勢，朝野難安。

面對境遇翻轉，電影業者依然陶醉，未能覺察時代怒吼，革新創
作，仍續拍通俗類型片，只有「中影」製拍《梅花》（1976）、《筧橋英烈
傳》（1977）、《原鄉人》（1979）、《龍的傳人》（1981）[50] 及民營公司的《碧
血黃花》（1980／大星）等片，揭櫫愛國的民族意識。民眾無法在「國難」
時刻，繼續沉迷於功夫片、武俠片、喜劇片、文藝愛情片裡，尋求麻醉。

[49] 黃仁、王唯，《台灣電影百年史話》（上）[M]，台灣：中華影評人協會，2004：
407-410。

[50] [E] 維基百科。中影出品，李行導演的《龍的傳人》是電影界與民歌界的合作盛
事，具非凡的時代意義，由一線明星共襄盛舉，侯德建與李建復亦參加演出。描
寫出台美斷交時，台灣社會各界的反應，尤是青年一輩的同仇敵愾，力爭民族尊
嚴，是部振奮民心之作。主題曲〈龍的傳人〉及多首動聽民歌傳唱至今。

電影製片方向與觀眾心理預期，首度出現嫌隙與鴻溝……

　　早年國片初期，開拓海外市場，因國際「冷戰」因素，與大陸對峙，當時電影外埠；「市場三分天下為台灣、香港、星馬，香港、星馬都與中共有邦交，戲院不能上映任何不利於中共的影片。1951年《惡夢初醒》，海外版權賣不出去，才開始檢討……將中共人物醜化、刻板化，成了『反共八股』的譏諷[51]。」受到局勢刺激，國片檢討改進，製拍方向務期兼顧海外市場。反觀電影黃金期，早去除國際窘困，市場趨於穩定，眼光短淺的公司，無視行銷危機，低估觀眾欣賞能力，續以錄影帶概念生產影片，導致片量過剩無法上映，終於資金周轉不良停擺，影響後續拍攝。在工業體制不健全的台灣，沒有政府單位、銀行或企業介入，資金調度易陷於滯礙，只能靠電影業者自力救濟。在七〇年代末期，有多家製片公司財務不濟，結束經營。

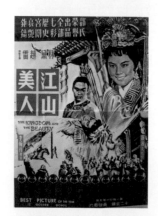

黃梅調電影「江山美人」

　　內憂外患加上影界疏忽，台灣電影步步走向深淵……當電影不能吸引觀眾，出現票房低迷警訊時，1979年香港「新浪潮」襲來，無疑雪上加霜。港台電影向來互動密切，自由港口的優勢，使台灣電影人註冊公司，享有電影業務優惠。台灣特有的文學氛圍，吸引港人合作，如李翰祥與羅蘭合作，成就溫馨寫實的《冬暖》（1969）。優異的色彩、特技攝影，促成台港合拍，如彩色立體功夫片《千刀萬里追》（1977），即台港資金，攝影師陳樹榮完成（作品有《冬暖》、《揚子江風雲》、《喜怒哀樂》）。香港黃梅調電影與李小龍功夫片，更帶動台灣類型電影的熱潮。台灣導演作品在香港備受讚譽，如胡金銓《龍門客棧》（1968／聯邦）外銷香港，創最高賣座紀錄，郭南宏《一代劍王》（1968／

[51] 黃仁，《電影與政治宣傳》[M]，台灣：萬象圖書，1994：9。

聯邦）獲高票房，這兩部武俠片的賣座，吸引港人到台灣投資拍片。可想見，「六〇年代，由於台灣製片環境好，以往台灣片商往香港投資的現象，反轉過來。香港片商紛紛往台灣投資拍港資台片……國聯公司遷台灣拍片外，香港獨立製片常駐台灣投資的至少超過九起……有新華、自由、萬聲、華僑、馬氏企業等影業公司……當年國片業的賣座盛況，遠超過最賣座的西片和港片……也曾在香港壓倒最叫座的西片和港片[52]。」以 1969年港台電影高產量為例，台灣片／ 119 部，香港片／ 72 部，可較出台灣電影盛況。

六〇年代的台灣，戲院增建，1970 年台北市戲院達八百二十六家，民營製片增到一百二十九家，公營仍是三家。六〇至七〇年代台灣電影的榮景，港人占大半投資，創造港台電影雙贏局面，厥功甚偉。惜好景不長，「到七〇年代末期，大陸開放，香港 97 回歸，台灣拍片優勢消失。香港拍片進度快，效率高，外銷方便，在台灣拍片的香港影人，又紛紛回到香港拍片[53]。」風水輪流轉，香港業者接收歐美電影資訊，研發創新，港片擺脫舊習，強烈的風格語言，席捲台灣市場，使電影界倍感威脅，幾乎沒有招架之力。「1983 年港劇流行之際，仍有七百三十六家戲院……後期台灣國產片已進入蕭條時期，乃至逐漸衰落[54]。」

除了港片衝擊，美國片更虎視眈眈緊盯台灣……二〇年代即入侵台灣，二戰後取代歐洲片，稱霸全球，獨一無二的企業量產，為美國賺取大筆外匯，即使在「1980 年代，好萊塢工業在結構上發生重大變革，八大公司有四家被外國人買走，其中三家買者是日本人，但是票房依然持續優勢。另外配額制度的改變，使戲院可自由地向美國片商或台灣片商購片，

[52] 黃仁、王唯，《台灣電影百年史話》（上）[M]，台灣：中華影評人協會，2004：284。

[53] 《通訊》[J]，香港：電影數據館，2010(51)。

[54] 葉龍彥，《台灣老戲院》[M]，台灣：遠足文化出版社，1993：113。

而不用拘於之前所規定的要進口一部好萊塢影片，必須受制於配套政策，如要排定主檔戲院，提供 30% 的廣告費，要放映 10 部好萊塢 B 級影片[55]。」今日回望此勢，美國電影攻勢銳不可當，一來美方早知電影產業魅力，企圖文化滲透各國。二來全世界都低估電影威勢與驚人產值。日本敗於二戰，經濟復甦後改變硬搶掠奪，以軟實力電影操縱世界，故進軍美商八大，瓜分電影版圖。猶記台灣殖民文化移植，少不了電影催眠功勞。七〇至八〇年代初的台灣當局，仍未意識到電影威力，不正視第八藝術，僅以反共片、軍教片、娛樂片相待。相較歐美、日本視電影為高規格文化事業，台灣政府是後知後覺的遲鈍。

台灣政府把「電影」列為「文化」項目，是八〇年代中期之事。諷刺的是，電影黑暗期已悄然到來。

小　結

電影的靈魂並非侷限在方寸膠捲裡，恰恰因著縷縷寸格的轉動，帶領觀者在心靈中，浮想翩翩。「它」的生命在這個世代的跌宕起伏，誠如虛幻光影，捉摸不定。

從偏隅接戰區的反共電影，到黃金國片期，意外走出玲瓏一片天。從台語片與國語片的前後錯位，聲頻切換，解讀到歷史與土地的斷裂。從戒嚴到解嚴的時代滾輪，是冬去春來的揮灑，投射出現實與虛幻的記憶。戒嚴期的台灣電影帶有令人懼怕的肅殺氣息，可又隱含甜美的溫柔氛圍，或許是電影奔放的草根細胞，使民眾在政宣電影下，還能享有多元的娛樂選擇，不管是來自儒家文化的教養、武俠的情義，或是通俗的神怪傳

[55] 陳儒修，《台灣新電影的歷史文化經驗》[M]，台灣：萬象圖書，1993：150。

說……單純的年代，最純樸的記憶，共同堆砌出無可替代的電影熱潮。

　　近三十年的光陰，國片經虛弱、強壯、沒落的層層蛻化，時日的淬煉，都與台灣的政治命運緊緊扣連。「藝術」在時代洪流中，始終是弱不禁風的獨舞者，況論兩岸情勢緊張對峙之際。工作者在詭譎多變的環境中，游離於政／藝的邊緣，在不觸犯禁忌法規之下，以低調的赤誠熱心，亦步亦趨地為台灣電影奮鬥，肩膀上的文化責任，即使只剩一口氣的喘息，豈能任之沉淪墜落。猶如名言：「一個沒有詩人的國家，是悲哀的……！」或者「一個民族沒有堅持，是悲哀的……！」如此言語，當見「文藝」實是民族靈魂的視窗。對於陶冶國民身心，建造歷史文化，百年樹人的過程，不容許斷層。

　　如果台灣電影的身影漸行漸遠，淪為美國大片的文化殖民地，將走入無可言喻的可悲之境。

　　黑暗，不見天日的煎熬，仍企求在縫隙活氧中，能延續前進的動力。處於消聲匿跡的台灣電影，抖落繁華，光芒不再。不論台語片、國語片皆隱沒於美好年代，已逐漸遠去。「話語權」的尊嚴已拱手讓給外片，大環境已褪去光華。

　　舊時期電影人雖然逐漸凋零，但伏櫪老驥之雄心，仍未卸下重擔，交棒給世代傳承的台灣電影人，冀望前景再發光發熱。站立山巔，如悲壯英雄，唏噓回望模糊的足跡，早湮滅在未知來時路，只得從吉光片羽的圖檔裡，品味曾創作的百味人生。

　　時代給與機會，英雄創造世代，面對風雨前的烏雲密布，不驚不乍，只靜待風清雲開，黎明來臨。台灣電影人擁著這份寶藏，無視森林布滿荊棘路，勇敢邁向下個世代的電影之路。

小畢的故事

Growing Up

製片人 徐國良
編　劇 朱天文
　　　侯孝賢

Growing Up

苦戀多情的少年

台灣電影之碑

4

歐美電影文化衝擊下的台灣「新電影」

電影的出走與突破性革新

一、電影「文化」正名的背後

　　西方產物的電影，初為娛樂產品，後逐漸帶起文化效應。發展不到半世紀，即有完整的電影理論，如（法）路易・德呂克《照相術》（1920）、（俄）普多夫金《電影技巧與電影表演》（1920）、（德）克拉考爾《宣傳和納粹戰爭片》（1942）等書籍留傳後世。西方國家視電影為文化產業，作為時政批評之道。相對而言，台灣政府並未看重此項產業，認為它只是國家政宣工具，「中影」、「中製廠」、「台製廠」的設置，是上令下達的發聲平台。初期庶民大眾順從反共政策，久之便淡化為娛樂品，未以嚴肅「文化」[1]正視。

　　「台灣電影發展的困境，已到了行業生死存亡的關鍵時刻。海內外市場賣座不佳、市場萎縮、製作因陋就簡、影片水準低下，觀眾望之卻步，市道更加不景氣。公營的中影公司因投資失利而緊縮經濟，中製廠和台製廠均不以製作劇情片為主力業務[2]。」黃金電影期已成過往，電影界呈現蕭條與無望。時任新聞局長宋楚瑜先生，理解電影的社會意義，擬策扶植，提升競爭力。經過時日呼籲，終在 1983 年 11 月，立法院通過「電影法」，將其定為文化產業，以專業化、藝術化、國際化為宗旨，拍攝商業與藝術兼具的電影，並輔導參加國際影展。經過認證，「電影」登上文化殿堂，在「新電影」潮流之後，認可來的正是時候，對台灣電影起到推

[1] [E] 百度。愛德華・泰勒〈關於文化的定義〉（2008/1/30）。1871 年，愛德華・泰勒提出「文化」一詞。二十世紀二〇年代，英語詞典出現「文化」術語。其定義為：「一個複雜的體系，它包括知識、信仰、藝術、法律、道德、風俗以及其他作為社會一員的人類，從社會中獲取的各種能力與習慣。」

[2] 梁良，《電影的一代》[M]，台灣：志文出版社，1988：96。

波助瀾之效³。

　　電影黃金期之末的「社會寫實片」，已然氣喘吁吁，高票房形似海市蜃樓，使電影人渾然不覺氣數將盡……七〇至八〇年代的台灣，當政府啟動建設機制，發展經濟規模，卻面臨外交失勢，習慣與美、日打交道的台灣，頓時失去大傘保護，美國神話褪色，政府及人民體認國際情勢力不及逮，悲憤化為力量，團結創造經濟奇蹟，使「亞洲四小龍」地位更加穩固。當時社會各界動作頻繁，人民熱血沸騰，聚眾遊行，向國際抗議。音樂界創作本土民歌潮流⁴，唱出年輕人的心聲，羅大佑的黑色時代，使流行音樂從天真走向世故⁵、文藝界「現代詩論戰」、舞蹈界「雲門舞集」⁶、政治界「黨外雜誌」等，唯獨電影界麻木於商業片的嬉鬧、武俠片的刀光劍影、文藝愛情片的無病呻吟、社會寫實片的暴力色情。「中影」再現政宣電影，就是自我宣言及民族情緒的安撫劑，《黃埔軍魂》、《假如我是真的》、《茉莉花》、《源》、《皇天后土》、《辛亥雙十》、《背國旗的

3　陳飛寶，《台灣電影史話》[M]，北京：中國電影出版社，2008：264。1. 首先設立「電影事業發展基金會」，從官方立場協助台灣電影產業。新聞局取消劇本先審制度，改由影片完成時受檢，並制定電影分級制。2. 從 1983 年起，改變金馬獎頒獎形式，強調影片的藝術成就，而非政治宣傳意義，並且聘請學者專家擔任評審委員，不再由政府官員兼任。3. 促成國際影展，開拓創作視野。並支持大學生參與國片，推動「學苑影展」。4. 新聞局長強調金馬獎影片內容，要突顯藝術成就。非單純的政府宣傳。聘請專家學者為評審委員，主辦外片觀摩，引進國外得獎作品，策辦校園影展。

4　[E] 維基百科。七〇年代逢台灣國際地位低落，青年學子自我反思聲浪漸起，厭倦流行歌曲和西洋歌曲後，楊弦嘗試歌謠創作，以余光中詩作〈鄉愁四韻〉譜詞曲。1975 年 6 月 6 日，在台北中山堂發表「現代民謠創作演唱會」後，收入首張專輯《中國現代民歌集》，被公認為是第一張「民歌」專輯。因此楊弦被譽為「現代民歌之父」。

5　[E] 維基百科。羅大佑創作符合七〇年代潮流的歌曲，唱出台灣人怒吼之聲，計發行四張唱片：《之乎也者》、《未來的主人翁》、《家》、《青春舞曲》，營造出黑色時代旋風。

6　小野，《一種運動的開始》[M]，台灣：時報文化出版社，1986：240。1973 年春天，林懷民和年輕舞者，從二十五坪大的房子開創第一個現代舞團，引燃台灣獨特文化的新起點。

人》的時代印記，少了八股教條，多了民族氣節的悲鳴。但是民間或獨立製片公司，仍然兵分三路、各立山頭，各行其政[7]，完全無視大環境猝變及觀眾心理。

二、影展失利及香港新浪潮入侵

「新電影」因應國際影潮，創造台灣電影新高峰，最大貢獻者非「中影」莫屬。話說 1982 年 9 月在吉隆坡舉行第二十七屆亞太影展，「中影」總經理明驥為首，率領五十八人代表團與《小葫蘆》、《大湖英烈》、《我的爺爺》、《原鄉人》、《辛亥雙十》五部劇情片參展，結果全軍覆沒[8]。得獎是政府評估「中影」營運的指標，此行無非是重大打擊，參選影片皆是金馬獎影片，卻不得亞太評審青睞，對已達水準的台灣電影界，真如平地一聲雷[9]。

1979 年香港「新浪潮」如火如荼地展開，電影作品推陳出新，章國明《點指兵兵》（1979）、徐克《蝶變》（1979）、許鞍華《瘋劫》（1979）、余允杭《山狗》（1980）、徐克《地獄無門》（1980）、劉成漢《慾火焚琴》（1980）、方育平《父子情》（1981）、區丁平《花城》（1983）、關錦鵬《地下情》（1986）等片，在 1980 年末陸續至台放映。期間，七位香港新導演大張旗鼓辦講座及研討會。相較於香港影人新穎的拍攝技巧、特殊的敘事風格，其意氣風發之態令台灣電影界大受刺激，瀕臨偃旗息鼓。

面對時代演變，台灣電影界拍攝政宣片及類型商業片，墨守陳規的

[7] 陳飛寶，《台灣電影史話》[M]，北京：中國電影出版社，2008：329。當時有龍祥、新船、樺梁、學者、群龍、飛騰、蒙太奇、第一、永升、三一育樂公司、香港新藝城等公司。

[8] 陳飛寶，《台灣電影史話》[M]，北京：中國電影出版社，2008：319。

[9] 《看電影》雜誌 [S]，四川：峨眉電影製片廠，2009 年 2 月。1968 年台灣生產電影 230 部，其中彩色國語片 20 部，黑白台語片 117 部，位居當年第二，第一為日本，第三印度，第四美國。

形式，無法與國際接軌，保守派影人不解國際影壇風向，自是鎩羽而歸。
時任「中影」企劃組長的小野認為，「一直以來，中影是政策單位，它沒
必要搞什麼藝術電影，甚至沒有拍商業電影的要求，但因為是自給自足，
非商業不可，所以演變到後來有兩種片要拍，一是政策片，賠錢沒關係；
一是商業片，雖然號稱商業，中影本身卻有很多東西不能拍[10]。」因半官
方半民營的模糊定位，「中影」變成無所為，更遑論勢單力薄的民營製片
公司，怎有革新意識，只知道向港片、外片取經，加值加價的不二法門是
跟拍、搶拍、抄襲。

　　影評人黃建業分析當年電影局勢，「事實上，問題出在電影工業遠多
於電影藝術創作，台灣電影發展至今，仍然處於家庭式手工狀態，不單沒
有遠程拓展方針，欠缺包裝行銷觀念，製作上也欠缺詳細精密的分工，製
片人毫不瞭解電影，甚至不懂如何尊重觀眾。跟風、搶拍地把很多原本有
彈性的路線剝削殆盡，可謂自殺式電影工業模式[11]。」然而受到落敗刺激
的「中影」，不敢奢望奇蹟，只能置之死地而後生地創造奇蹟，拋棄沉重
官僚體制及僵化理念，採用小野、吳念真的企劃案及新題材，天時、地
利、人和的機緣，改革腳步適時到來，身為台灣電影界龍頭的「中影」，
決心改革製作方向，於是「新電影」翩然而至。

三、非法錄影帶橫行

　　非法錄影帶因著市場消費趁機而入，盜版四起，導致電影人費時創
作的心血，剎那化為烏有，最終磨滅製片商投資意願。本土電影文化如果
銷聲匿跡，民眾只能淪為他國文化殖民者。眼光短淺者唯利是圖，無心深
入其義，長期盜版加速台灣電影發展困難。

[10] 小野，《一個運動的開始》[M]，台灣：時報文化出版社，1986：268。
[11] 焦雄屏，《台灣新電影》[M]，台灣：時報文化出版社，1988：62。

　　訪談台灣資深發行商陳紀雄，解析錄影帶現象乃來自日本「索尼」和「松下」的影響，早期國人喜愛日本摔角，台灣無此類節目，於是拷貝至台販賣，導致大量空白帶入台。經過 BETA（小帶）盛行，後「松下」研發 VHS（大帶）取代消費市場，直到新科技 DVD、VCD 出現而消失，最終是「索尼」BETA CAM（母帶）專業技術勝出，台灣、包括全世界的影視界多年用此操作節目，直到 HD 高清、BD 藍光出現，始終止。反觀九〇年代初，大陸娛樂業發展是從日本先鋒的 LD 開始，LD 讀取光頭技術版權屬於荷蘭菲利浦五十年，當年全中國約有一千七百萬家鐳射廳（以窮鄉僻壤的村鎮為主），票價兩塊可看整天，類似台灣非法影帶現象，大陸民眾以此管道接受西洋文化薰陶，此時戲院放映 35 釐米膠片，票房亦受影響。

　　非法錄影帶文化改變台灣民眾娛樂型態，也不可思議造就日後影視界大亨出現，甚者成立有線電視台獨霸一方。如年代電視台邱復生、三立電視台林昆海、張榮華，由此可證潮流之盛，堆積出草莽財富。

　　早期台灣娛樂由單一趨向多元，形成三不管的法規混亂，從不合法到合法的過程，錄影帶店四處林立，業主因應政策調整營業方式。盜版幅度寬廣迅速，中外影片、港片每片以新台幣二十至三十元，取得檔期片或未上檔新片。合法後的錄影帶店，大行其道掩護盜版，藏匿私角落，抓不勝抓，此種生態著實改變觀眾進戲院的觀影方式。

　　台灣市場本不大，卻內外臨敵，外被各國影片瓜分，內與新奇便利的電視台（台視、中視、華視）形成競爭，分散觀眾票源。農業轉型工業社會，從廣播劇、野台戲、廣場雜技、廟會、露天電影院的演變，民眾娛樂傾向多樣化，科技豐富視野，是擋不住的新潮流。當年電影與電視台各自為營，並無策略聯盟的行銷概念，電影靠上座率決定票房，電視靠收視率決定廣告量，故電視台五花八門的節目，只為吸引民眾定時開機，久之，電影失去存在價值。非法錄影帶如同電視節目，可在家觀看，無形中助長盜版橫行。兩者為利益爭食觀眾，難免出現不相往來局面。時代性的

電影仍原地踏步，不斷流失觀影族群，非法錄影帶的多樣化與自由場所，舊電影難與匹敵。政府無力取締非法盜版，台灣電影的存亡令人憂心。

四、脫穎而出的台灣「新電影」

接連幾部政宣片，導致「中影」虧損累累，在執政黨預算緊縮下，總經理明驥於 1982 年以創紀錄五百萬新台幣的低價拍攝《光陰的故事》，四段故事由陶德辰、楊德昌、柯一正、張毅主導。實驗電影形式迥異於傳統劇情片，風格耳目一新，上映前行銷宣傳周密，包括影評人觀影等來擴大影響；海報上寫著「中華民國二十年來第一部公司上映之藝術電影」。其實這真是個實驗性的藝術電影，沒有商業元素中的大導演、大卡司、大場景、大爆破，沒有花俏蒙太奇鏡頭，全是靜態的心理敘事。所有人都不看好，甚至質疑四個不經由片廠制度就導戲的新導演。然而上映時反應熱絡，票房跌破眼鏡，奇幻夢想成真，困坐愁城的「中影」及電影界人士莫不振奮，可謂抓到救命稻草了。

1982 年的台灣「新電影」，是與舊電影切割的里程碑，非否決舊傳統風格及美學形式，而是站此基礎點，新生代導演闡述自我創作理念。「一般的認定是平均年齡在三十歲上下的導演，開始得到機會並互相支持，拍出在形式及內容上與當時主流電影較不同的作品[12]。」誠如江山代有才人出，時代轉換就是新舊世代鳴槍交棒之時。

1982 年《光陰的故事》和《小畢的故事》之後，電影語言開始質變，自然寫實、心理敘事、文學特質，劃分新舊電影格局，「新電影」名號不脛而走。1983 年，「中影」改編黃春明小說《兒子的大玩偶》，請侯孝賢、曾壯祥、萬仁分別執導〈兒子的大玩偶〉、〈小琪的那頂帽子〉、〈蘋果的滋味〉，鄉土氣息融於時代氛圍，批判風格異於

[12] 焦雄屏，《台灣新電影》[M]，台灣：時報文化出版社，1988：21。

李行的「健康寫實片」，影評人高度讚賞，謂「第一部反省台灣社會
的電影」。在幾部電影票房大獲全勝後，台灣電影史確定「新電影」
一詞。國際影人亦筆錄：「英國影評人艾德禮，最近以『台灣電影改變
焦點』為題，在五月十四日出版的《國際電影》雜誌上，撰文介紹此
間電影界現況。『近幾個月來，有好幾部製作顯示，電影業者正力圖
甩脫七〇年代通俗愛情劇的柔膩浪漫風格……台灣許多前途看好的導演，
自海外獲取拍片經驗是從美國而非歐洲，但是和香港導演不同的是，他們
並未染患文化精神分裂症或是自命不凡』[13]。」

第二節　新生代電影人的喃喃自語與創作

一、「新電影」自由之風與果實

　　台灣解嚴前後，社會運動最蓬勃，威權到民主，黨外到組黨，街頭
到廟堂，在野到執政，這條奮鬥近二十幾年的民主之路，終因結束長達

嶄新風格的「新電影」，開闢台灣電影國際路線

[13]〈外國影評人眼中國片漸成氣候〉，《民生報》（1983/7/27），《夢幻騎士——楊士琪
紀念集》[C]，台灣：聯合報出版，1983：45。

三十八年（1949.5.17-1987.7.15）的戒嚴而到來。解嚴後，新體制的報紙、政黨、電視媒體紛紛出現，社會運動、集會遊行亦開放，人民可參與政治選舉。政府於 1996 年宣布，總統將由人民意願投票選舉。此舉讓台灣邁向民主新紀元，在這之前，總統是官派上任，人民無權參與，看似突如其來的自由民主，卻是台灣人民以三百多年血汗得到的成果。

在「台灣錢淹腳目」的洪流中，新生代電影人不迷失方向，以自省與感悟拍出這塊土地人民的身影。以回顧及抒懷，尋求文化與身分認同，亦解析疏離的人際關係。總之，這群有志之士以台灣成長經驗為感受，創作出台灣「新電影」，各自運用哲理與視野，打造電影藍圖。

1982-1987 年，是台灣電影界突破性時刻，國際影展開始關注台灣，這股影響力持續至新世紀。他們以極少預算、執著熱情、真誠態度、質樸影像，感動台灣人民，也引起國際共鳴。雖然「新電影」為期短暫、片量不多，但一批批年輕導演跟進，務實革新撼動大眾。如陳坤厚《小畢的故事》、《結婚》、《桂花巷》、《小爸爸的天空》；侯孝賢《兒子的大玩偶》、《風櫃來的人》、《童年往事》、《戀戀風塵》、《冬冬的假期》；楊德昌《海灘的一天》、《青梅竹馬》、《恐怖分子》；張毅《玉卿嫂》、《我這樣過了一生》；王童《看海的日子》、《策馬入林》；柯一正《我們都是這樣長大的》；曾壯祥《殺夫》；萬仁《油麻菜籽》、《超級公民》；楊立國《高粱地裡大麥熟》、《黑皮與白牙》等，皆為經典之作。電影評論家針對此潮，給予肯定與鼓勵，認為跳脫傳統桎梏，提升藝術性語言，創造新氣象。觀眾亦欣然支持「新電影」，票房紅盤就是明證。

台灣電影素以多元類型創造出佳績，也慣用通俗鏡頭語言敘事，七〇年代電影運鏡標準模式，多以特寫、中景、伸縮、搖拍、跟移、加速攝影（overcrank）、推軌等鏡頭語言為主。「新電影」領頭羊陳坤厚導演[14]

台灣「新電影」的先行者：《光陰的故事》導演群
（左起）張毅、柯一正、陶德辰、楊德昌

翻拍自《看電影》雜誌

言：「電影是訴諸於市場的東西，所以它必須是流行的『視覺新轉換、故事新說法』……我們剛好遇到這個機會，當人們對以前的視覺感到厭煩後，前人也不做任何改變，但霸占著位子……終於市場都沒了，才有機會改變。為了明確調子，我們也努力很久，不是突然出現的……這是產生新視覺的機運，我們適時出現，因為前面是虛幻的瓊瑤式電影居多，我們以自己的成長經驗，作為回顧題材與展望，所以就在市場站穩腳步。」因此，「新電影」的改革貢獻在於重新把電影形式帶到中心，類型反而不是關注對象。

電影是複雜的綜合藝術，非個人能成就，在積弱之際，新生代導演以「集體創作」共創新局，延續台灣電影曾有的美好，雖路途曲折險惡，仍義無反顧前行，這是一份使命與榮耀，責無旁貸。走過歷史年頭，回頭看潮起潮落的「新電影」，影片內容、題材、創意曾掀起媒體讚許、爭議與詬罵，但值得記取的是那高峰期的斑斕浪花。

「電影」文化是國家形象，透過「新電影」感受到新穎的創作風格與本土關懷性，現解析佳作，探究與傳統電影之差異。

14 [E] 維基百科。1963 年，中影拍健康寫實主義電影《蚵女》、《養鴨人家》，由賴成英負責攝影，陳坤厚任第三助理。1965 年李行執導《啞女情深》，陳坤厚升任第一攝影助理，從此是李行攝製組基本班底。尚與六〇年代的著名導演合作，如宋存壽、白景瑞、徐進良、張永祥、陳耀圻等人。首部導演作品 1980 年《我踏浪而來》即創寫實新意，其獨特的紀實攝影美學對電影革新貢獻巨大，「新電影」時期有 16 部電影作品，至今仍創作不懈；2008 年作品《孩子的天空》，2011 年作品《三角地》。

〈指望〉　　　　〈跳蛙〉　　　　〈報上名來〉

《光陰的故事》海報

《光陰的故事》——台灣「新電影」奠基之作（1982／中影）

導演／陶德辰、楊德昌、柯一正、張毅

編劇／陶德辰、楊德昌、柯一正、張毅、陳雨航

〈小龍頭〉

　　五〇年代台灣眷村，生活樸素，娛樂單一，看電視及聽棒球廣播就是快活事。壓抑家庭使大人與孩子不融洽。祖父送的恐龍玩具，是小男孩（藍聖文飾）的心靈寄託。一天父親扔掉小龍頭，小男孩心情鬱悶，即將移民美國的鄰居小女孩說：「可以找回來。」於是「尋龍」成為孩童秘密任務，兩人結伴乇垃圾場，摸黑找到小龍頭。劇尾，塗鴉紙上畫著小女孩握住小龍頭的畫面，離別在即，歷險事件是童年的甜美記憶。

　　影片大量用「畫外音」作為轉場、時空，事件連結。夢境裡，恐龍玩具幻化成動物樂園，大猩猩群以擬人化的樂團形象，穿著制服吹奏樂器。男孩與同學嬉鬧及對異性的好奇，均省略對白，以眼神、動作、音樂構成情境語言。導演營造出孩童幻想與成人現實對比的世界。

〈指望〉

　　寡母（劉明飾）獨力撫養兩個女兒，重考大學的姐姐（張盈真飾）及讀高中的小芬（石安妮飾）。姐姐活潑外向，勉強重考符合母親期待，但常常偷玩到半夜，小芬則有少女成長的煩惱。母女三人生活僅靠房租來源，男房客（孫亞東飾）的到來使家庭發生變化，至少對小芬而言，她開始注意男人身體，偶爾遐想，情感壓抑不知如何表達。某次鼓起勇氣想接

近他,卻意外發現姐姐與他曖昧的關係。驚訝的她孤單走在巷弄,遇見騎單車的男同學。她頓悟到單戀荒廢練習,重新練習騎單車,瞬間她重拾歡顏,長大了。

導演運用空鏡頭與長拍鏡頭,醞釀單親家庭的孤寂與壓抑,用旁白陳述少女心境,鏡頭語言細膩冷靜,建構出獨特風格。

〈跳蛙〉

大學青年杜時聯(李國修飾)想在國際同學聯誼活動中,舉辦游泳比賽。過程挫折仍執著前行。學校選拔比賽人選,他得到第二名,未能如願參賽。當天出賽者腳扭傷,他臨陣代打,經過奮力游泳,終得到冠軍。全片透過杜時聯的生活片段、感情觀、父子關係、房東、同學等脈絡來塑造人物性格,但他訴說對象竟是一隻大青蛙,顯示人心靈脆弱空虛。

導演意在探索個人意志,以比賽過程反射主角心理,與大青蛙對話時,觀眾已然理解主角的心情語言。

〈報上名來〉

敘述一對夫妻搬家後第一天發生的事。清晨妻子(張艾嘉飾)上班,先生(李立群飾)下樓拿報紙,返樓發現家門上鎖,進不去的他請求幾個鄰居幫忙,未果。只好借錢打公用電話找太太。太太在公司與警衛吵架,因忘記帶員工證不能進去。夫妻各陷入麻煩事。先生挺身走險,順著水管爬上四樓的家,引起眾人觀看,狗汪汪叫著,鄰居持棍猛打,只聽到慘叫聲,人掉下去了。被圍觀的同時,太太適時趕回,躺在地上的先生無力問道:「鑰匙帶了沒!」

張毅導演洞悉新舊社會的改變,人們信任降低,隔閡嚴重。公寓門窗緊閉,互不往來。八〇年代的台北都會,擁擠匆忙的街頭對比人們的冷漠疏離,整體寫實真切。

　　《光陰的故事》四個片段具年代意義──五〇年代童年、六〇年代少年、七〇年代青年、八〇年代成年人，概括台灣社會進階歷程。〈跳蛙〉則是巧合暗喻，七〇年代台灣外交面臨困境，杜時聯瘦弱身軀獨挑人高馬大的老外，奮力游泳插上校旗，得到冠軍，是種精神鼓舞的象徵。

〈兒子的大玩偶〉　〈小琪的那頂帽子〉　〈蘋果的滋味〉

《兒子的大玩偶》海報

《兒子的大玩偶》──殖民台灣的烙印（1983／中影，三一）
導演／侯孝賢、曾壯祥、萬仁　原著／黃春明　編劇／吳念真

〈兒子的大玩偶〉

　　1962年的嘉義竹崎，民眾在教堂領麵粉，穿小丑服、畫小丑臉的坤樹（陳博正飾）掛著《蚵女》電影看板，搖著撥浪鼓進入人群中。坤樹回到家對太太阿珠（楊麗音飾）說：「教堂在發麵粉，還不快去領。」點出台灣經濟匱乏的年代，接受美援。工作不穩，生存困難，夫妻無法再生育第二個孩子。坤樹穿著廣告服，穿梭街巷替戲院招攬生意，但引起小孩惡作劇、里鄰側目、親友不屑。坤樹境況好轉，穿戴整齊上班，但孩子認不出坤樹的臉而哇哇大哭，坤樹仍得粉墨以對，成為兒子的大玩偶。

　　侯孝賢用長鏡頭調度場面，動作、對話、事件，全在深淺有序的畫面裡游移，兼具景／事件的互動，表達人物心理與故事脈絡。本片以喜劇諷刺大環境失序，流露人文關懷。

〈小琪的那頂帽子〉

兩個年輕人下鄉受訓，販賣日本快鍋，王武雄質疑快鍋安全性，林再發辛勤工作，但兩人始終賣不出鍋子。王武雄注意到戴黃帽的女孩小琪。一天兵分二路，再發到鄰村舉辦烹調會促銷快鍋，武雄讓小琪去豬腳毛，不經意掀開小琪黃帽，武雄後悔不已，原來小琪是禿頭。另一頭，眾人期待烹調的豬腳，剎那間蒸汽往上沖，快鍋爆裂，滾湯碎片齊飛，眾人尖叫亂竄，再發血流如注，重傷送醫。武雄趕到診所，面對生死未卜的好友，憤而撕毀牆上快鍋宣傳單，無語走向海邊。

影片中人物寂寞苦悶，無多交流。曾壯祥導演似旁觀鏡頭，看著人物走向悲劇洪流。敘述語言平實，解析人類在經濟壓榨下的無奈心理。

〈蘋果的滋味〉

工人江阿發（卓勝利飾）撞車，美國使館緊急處理。肇事軍官協外事警察在貧民窟找到江家人，帶往醫院探望江阿發。妻子（江霞飾）與五個孩子坐大車趕往醫院，途中兒子被同學看到坐大車而得意，因早先未繳學校代辦費心生自卑。

妻兒驚奇看著天堂般的醫院，江阿發斷腿導致生活困境，軍官送食物、蘋果，並給安家費、教育費。外事警察說：「這次是你運氣好，撞到格雷上校的車。要是撞到別的車，說不定現在還躺在路邊。」夫妻倆對軍官說：「謝謝……對不起。」江阿發讓妻兒嚐紅蘋果，說：「一粒蘋果可以換四斤米。」全家大口咬著蘋果，開心滿足，斷腿痛苦拋在腦後了。

此片透視台灣仰賴美援，老百姓被控管，愚昧又認命。萬仁導演運用黑白、彩色對比直指主題，以逆光、增格曝光技法，營造撞車前／後及現實／虛幻的心理語言。影片諷刺寓意深遠，如空間（白色醫院、黑色貧民窟）、身分（美國軍官、工人）、金錢（學校代辦費、巨額賠償金）、物質（大車、蘋果）、語言（美語、國語、台灣話、啞語）等文明與無知的反差，引導觀眾理解台灣貧富差距及邊緣位置，喜劇結尾令人省思。

《海灘的一天》海報和劇照

《海灘的一天》──流著淚笑著說的青春往事（1983 ／中影，新藝城）
導演／楊德昌　編劇／楊德昌、吳念真

　　兩個女人譚蔚菁與林佳莉（胡因夢、張艾嘉飾）相逢，經由對話，帶領觀眾進入台灣四〇年代的風貌。藉由旁白，複式倒敘離別之情，過往歷歷呈現。戲中戲中戲的連環結構，交錯現實與過往，完成成長歷程──從鄉村到城市、學校到社會、個人到家庭、上一代到下一代、傳統到現代、日本教育到國民教育、指訂婚約到自由戀愛、父輩情感模式到自身懵懂成長，悠悠歲月，悲喜沉澱，是無法取代的蛻變。觀看影片人物，似自我投射，透過洗禮，身心得到釋放。

　　精緻樸素的畫面，如靜物畫作，回憶空鏡頭的切入，有畫作留白之妙。生活題材富哲理，跳脫劇情片衝突，但片長兩小時四十分，觀眾易失耐心。

《恐怖分子》──潛伏心中的定時炸彈（1986 ／中影）
導演／楊德昌　編劇／楊德昌、小野

　　《恐怖分子》三條主線平行穿插，互為交集，引出爆炸性又玩味的結局。每個人物被生活擠壓，情緒壓抑、焦慮、孤寂。台北都會縮影盡顯夫妻失和、外遇、分居、仙人跳、升遷壓力、自殺、歹徒、偷竊、賭博、情色等負面的工業轉型產物。價

值觀快速變化，令人措手不及，背叛與失意，是脆弱生命打不開的死結。

導演藉中產階級的行為模式，剖析人性的自私功利。看似不經意的畫面，蘊藏多層涵義，如大樓洗窗工人、天橋穿梭行人、延伸的電話線、平民住宅的巷弄、巨大的瓦斯槽、夜晚的西門町等，皆是精雕的鏡頭語言。強調自然光的空鏡頭，殘酷真實取代詩情畫意，場景擺設具巧思，如醫院實驗室、小說家書房、攝影師暗房、報社辦公室、警察宿舍、豪門客廳、公寓、大樓、旅館，皆反應看似寧靜的台北，每個人卻是製造不安的恐怖分子。

導演採音畫錯位（例如自殺送醫的女人，畫外音「我不想活了」，下個鏡頭是少女對電話說話）、物質媒介（文字敘述、割裂照片）、真理與虛幻交替（結尾槍殺與自殺）等，使本片呈現全新美學形式，迫使觀眾冷靜審視，任誰都難逃都市漩渦。

《結婚》——向世俗封建抗議的祭禮（1985／飛騰）
導演／陳坤厚　原著／七等生　改編／朱天文、丁亞民、許淑真

1957 年台灣南部小鎮，貧戶青年羅雲郎（楊慶煌飾）與富家千金曾美霞（楊潔玫飾）自由戀愛的故事。農業轉型工業的保守年代，青年好奇西方文明，如探戈舞，亦勇於對抗門當戶對之念，爭取幸福。守舊大人眼中腐敗的舞蹈，張揚青春與歡樂，節拍韻律為情愛加溫。因男女雙方家庭反對，愛情更迭在淚水中。最後舞步不再歡樂，是向生命的抗議。終於舉行婚事，花轎經過畦畦稻田、劃過靜謐湖水，但不見伊人，雲郎娶的是美霞冥牌。

本片沉穩樸質，娓娓道出愛情／門第差異，由陰鬱轉明朗，再化烏雲落雨。兩位母親的態度鏗鏘有力，門戶之見，各有立場。抒情田園與復古氣息，充滿文學氣息。編劇許淑真說：「凡所及婚喪喜慶內容，皆遵循台灣習俗。」故電影呈現純樸本土文化特色。

《油麻菜籽》──台灣女人的宿命與反抗（1984／萬寶路）

導演／萬仁　原著／廖輝英　改編／廖輝英、侯孝賢

　　影片分前後兩段，前段以母親（陳秋燕飾）生活為敘事點，後段以女兒（蘇明明飾）情感為主。日式屋簷下，夫妻／父女的爭吵，投射強勢父權，日殖文化烙印深刻。導演以女兒的主觀角度，直視母親在婚姻中遭遇桎梏與痛苦。女兒步入社會後，不願淪為母親的影子，自主掌控愛情，形成母女衝突。舊時代婦人無法擁有自我，面對家庭，委曲求全。女兒不願步入後塵，因而造成家庭情感不和睦。母親感於時代轉變，不得不成全選擇。

　　前段日屋主景，在廣袤的村野中，刻意營造與社會人群隔離的孤獨氛圍，混合歐日陰鬱沉悶的風格。鏡頭簡潔有力，對白極少，情感極度壓抑，強調肢體及眼神傳達。融合東西文化元素的《油麻菜籽》，成為一大特色。

《小畢的故事》──「新電影」的金牌軍（1983／中影，萬年青）

導演／陳坤厚　原著／朱天文　編劇／朱天文、侯孝賢

　　恬靜知足的秀英（張純芳飾）帶著私生子林楚佳（鈕承澤飾），下嫁大齡的外省公務員畢大順（崔福生飾）。改姓後的畢楚佳活潑好動，屢犯錯誤險遭退學。某天糾眾滋事，同學失血急救，小畢回家偷錢買血，被母親痛打，畢大順出面緩解，造成衝突。秀英自殺結束紛爭，懵懂小畢因而清醒，重選人生新方向。

　　全片以第三者旁白敘事，著力小畢的叛逆與茫然、親子關係、青澀戀愛、省籍融合、女性意識等內容。鏡頭捕捉真實自然，情緒緩緩流露，如母親辛勤家務，父親教導小畢軍訓，呼應到清早母親準備便當，小孩尚

在熟睡，一切正常安靜，待小畢傍晚回家，門口聚集人群，母親出事了。只見前景風扇轉動，眾人忙於後事在後。全片減低戲劇性情緒，留下淡淡哀愁。不足處是音樂通俗不協調。

《策馬入林》──新寫實武俠電影（1984／中影）
導演／王童　原著／陳雨航　改編／蔡明亮、吳念真

　　唐末五代時，連年旱荒，盜賊四起。土匪擄走村長女兒彈珠（張盈真飾）為人質，交換糧食，遭到軍隊圍剿，大哥被殺，弟兄死傷大半。匪幫發生內訌，何馬（馬如風飾）當選老大，何馬、彈珠間存在微妙感情。盜匪面臨山窮水盡之境，殺死馬匹止饑，唱出生命悲歌。何馬策劃最後一搏，打劫官餉後散夥，卻遭失敗。混戰中何馬為營救彈珠，慘遭殺害。

　　影片人物造型、美工場景獨具特色，增添江湖蒼茫感。導演描繪人物轉折情緒，掌握得宜。本片混合黑澤明形式與中國武俠的精髓，自成一格的新武俠電影。

《高粱地裡大麥熟》──宿命的輪迴與無奈（1984／六鳳）
導演／楊立國　原著／白子于　編劇／小野

　　民國初年，男子（王道飾）離開河北家鄉，和妻子（張艾嘉飾）到東北孫家台做挑夫，希望存錢回鄉買地。兩年後生了小孩，但好景不長，男人在群毆中倒下來，家庭瀕於絕境。迫於無奈，妻子抵押給妓院，分離前夕仍期望還清債務，廝守一起。這個願望因男人染上賭博惡習而破滅了。巡官看上妻子欲納妾，為使妻兒有長期飯票，男人答應要求。飽嘗折磨的夫妻，無奈下，挾張草蓆到高粱地裡，重溫往日美好。

　　導演著力大陸東北景象，講究荒涼氛圍，以及底層階級的夫妻，在

社會壓榨下的心理轉折，具人文關懷。片尾，從二人場景拉成大遠景的高粱地，淪喪天涯的蒼茫感，頗具氣勢。

二、「新電影」的效應與影響

原創或改編──重視電影文學特質

金馬資深編劇張永祥曾言：「台灣電影內涵的貧乏，編劇要負最大的責任。」劇本是電影基礎，基地不完善則事倍功半。講究導演權威及明星制的台灣，劇本是導演支配市場或為明星打造的商品，編劇家只淪為發聲筒或槍手，絕少獨立思維的原創。「假如說歐美的電影界，有一百個題材可以用來拍電影的話，香港電影界最少也有五十個題材可以發揮，而台灣電影界最多只有五個題材可以選了。事實上，現今熱門的題材只有兩個半，那就是一文（愛情片）、一武（武打片），另加半個鬼怪神佛。至於其他如戰爭片、胡鬧片，那只是正餐外的點心而已[15]。」台灣電影畸形至極，改革勢在必行。

「新電影」要求原創劇本要能體現時代意義與現實價值，編劇家開始關懷本土命運與人文心靈。影評人黃建業認為「新電影」之義，「正在全面吸收台灣現代文學與鄉土文學豐碩的成果，並趁機一百八十度地扭轉以往的商品化、庸俗化創作傾向，在純靜藝術信念的堅持，以及積極主動的關心現實的人文視野上，可算是一次高瞻遠矚的再出發……企圖在表現形式上與品質的提升上，豐富商業電影的藝術內容[16]。」《兒子的大玩偶》賣座後，促使第二代鄉土文學流派（例如日殖末期的黃春明、鍾肇政）改編潮流，「好編劇的缺乏，更使得台灣電影在發展上一再受到阻礙

[15] 梁良，《電影的一代》[M]，台灣：志文出版社，1988：77。

[16] 黃建業，〈1983 年台灣電影回顧〉，焦雄屏，《台灣新電影》[C]，台灣：時報文化出版社，1988：54。

和挫折。使得很多電影公司乾脆在於買小說原著版權時，請小說家自己動手編劇[17]。」於是出現黃春明《看海的日子》、楊青矗《在室女》、王禎和《嫁妝一牛車》、李昂《殺夫》、廖輝英《不歸路》、白先勇《金大班的最後一夜》、汪笨湖的《落山風》、鍾肇政的《魯冰花》等文學小說改編成電影的熱潮，迸發出璀璨光芒，但卻是短暫榮景。

後期電影業者高舉「新電影」旗幟，文學改編產生有皮無骨的現象，因「新電影」加持，市場出現參差不齊的「偽寫實」作品，為迎合大眾喜好，扭曲原著精神涵義，如影評人論：「《金大班的最後一夜》被剝削成一齣頭腦簡單的舞女史。強化女性意識的《不歸路》打著少女覺醒口號，實質鼓舞男人竊玉偷香又不用負責。《在室男》被評為文學作品庸俗化，成為商業噱頭……《嫁妝一牛車》是突兀又貧窮的奇觀。」可見，文學改編成電影，是個艱鉅的工程。若是主題與意義不明確，或是不符合原著精神及社會道德之規範，與觀者心理期待差距甚大，如此即影響口碑及票房。

約定俗成的概念；「新電影」歸類為「鄉土電影」，則是籠統說法，深究發現如侯孝賢的自我成長系列、楊德昌的城市系列作品，張毅回歸古典作品、王童的新寫實武俠作品、楊立國的年代性作品；如何總括為台灣鄉土電影？故「新電影」可以是林林總總的題材或類型，但要表達人文精神與內涵，展現出新視野與創作理念，而非抄襲或賣弄。「新電影」帶動作家參與電影行列，探討鄉土文化及風格語言，跳脫狹隘題材，「如果本地對電影題材範圍不要求太窄，或許在許多社會階層中，更能發揮導演理念與藝術，否則在天母別墅或陽明山的洋房裡，永遠隔了一層牆，讓人覺得不是自己腳下所踩的土地和氛圍，而在牆外面的觀眾，偏偏一次又一次接受虛幻矇騙[18]。」

[17] 小野，《一個運動的開始》[M]，台灣：時報文化出版社，1986：159。
[18] 小野，《一個運動的開始》[M]，台灣：時報文化出版社，1986：37。

如所言，不論現代或鄉土文學，劇本原創或二創改編，只要真實感人的好作品，方是文學與電影結合的經典藝術。「新電影」含社會批判與庶民吶喊聲量，政府與大眾能接受影響，起到針砭時弊之效。這種軟實力延續到接棒的下一代，而「新電影」只是個開頭。

電檢制度的從寬處理

1945-1949 年的台灣依賴上海片輸入，大眾陶醉在吳儂軟語裡，在反共前提下，但凡電影都需要電檢。電影公司為自保過關，只拍文藝片、武俠片、神鬼片的商業片，提供百分百娛樂下，遲鈍國際觀視野，直到七〇至八〇年代，電影界仍奉行電檢規定。文化者於 1977 年對電影現象發出呼喚：「在現今矯枉過正的淨化檢查標準之下，愛情片、武打片肩負了什麼社會責任？對社會大眾有些什麼好的影響？[19]」面對政府政策，電影題材日益狹隘。「中影」出品的《光陰的故事》，雖有官方光環，亦難逃電檢命運。

「新電影」的「削蘋果事件」[20]與「玉卿嫂」是敏感案例，「削蘋果事件」隱射台灣民眾與美國資本社會的貧富差距，有醜化之嫌，於是黑函滿天飛，難逃電檢，幸媒體人輿論抗壓，始安然過關。《玉卿嫂》的床戲，被評有失中國婦女形象，被抵制參與金馬獎競賽。莫須有的指責，隨意的電檢剪接，不僅損及觀眾欣賞權益，並嚴重戕害創作自由。

或許前仆後繼的抗議，使政府正視「新電影」力量，終於反映社會邊緣人的《超級市民》，通過新聞局電檢，顯示政府開放性善意。此舉鼓勵創作者以影像挖掘社會陰暗面及弊端。

[19] 梁良，《電影的一代》[M]，台灣：志文出版社，1988：77。

[20] 〈兒子險些失去玩偶〉，《民生報》（1983/8/15），《夢幻騎士──楊士琪紀念集》[C]，台灣：聯合報出版，1986：52。《蘋果的滋味》片頭上注明事件時間，背景是民國五十七年（1968 年），有關單位仍擔心會混淆外人對現代台灣的觀感。黃春明指出：同樣的題材在日片、韓片、義大利和美國片裡屢見不鮮，唯獨我們不能碰，難道國片永遠只能停留在綜藝節目的嬉鬧層面？

獨立電影工作室的成立

電影是資本主義及工業高度發展的休閒產物，插足高利潤的電影市場，不是政府就是財力雄厚的集團，於是二分為官方影業機構與民營公司。電影製片需龐大資金、幕前幕後的人力投入、市場行銷等環扣，非個人能力所及。黃金電影時期，民營公司如雨後春筍般林立，八〇年代末，電影成夕陽工業，支撐者寥寥無幾，消失無影。

細數七〇年代民營機構，素質參差不齊亦反應製片盛況，如李翰祥成立「國聯影業公司」，沙榮峰的「聯邦影業公司」及「國際影業公司」，黃卓漢的「第一影業公司」，賴國材的「台聯影業公司」，周劍光的「華國電影製片場」及「建華影業公司」、江日升的「永升影業公司」、李行與白景瑞的「大眾影業公司」、胡鼎成的「大星影業公司」、瓊瑤的「巨星影業公司」、邱銘誠的「佳譽電影公司」等，對台灣電影貢獻良多。

初期台灣電影缺乏長遠規劃，致使「台灣的工業水準，多年來停留在手工業或輕工業的階段，中小企業一直是工業結構的骨幹，電影亦算其中一環。為數眾多的獨立製片，造就台灣電影業畸形蓬勃，每年超過兩百多部產量，在世界排行榜高居前幾名，但產品大都缺乏品管濫竽充數的貨色。[21]」但不諱言「自由經濟」的道路，造就台灣電影高峰期，民營電影公司是主要的堅固平台。

「新電影」工作者為保障創作自由，不受商業干擾，紛紛成立工作室，再向外採取合作制。1982 年「萬年青電影工作室」由陳坤厚、侯孝賢、張華坤、許淑真成立。1988 年「合作社電影公司」由年代公司投資，詹宏志、楊德昌、侯孝賢、陳國富、朱天文、吳念真、張華坤等人成立。之後出現楊德昌的「楊德昌電影工作室」、侯孝賢的「孝賢電影工作室」、張華坤的「萬寶路影業公司」、楊立國的「家園電影工作室」、黃玉珊的「黑白屋電影工作室」、朱延平的「朱延平工作室」等等。獨立工

21 梁良，《電影的一代》[M]，台灣：志文出版社，1988：104。

作室的成立，意謂導演群堅持創作，拍攝符合理念的電影，如《小畢的故事》就是萬年青與「中影」合拍。

「新電影」氣勢旺盛，合作無間的集體創作，拍出一部部優質電影，多位導演至今未停輟拍片，如陳坤厚、侯孝賢；正逢其時又抱持改革決心，參與八〇年代「新電影」創作，在世代轉變機緣下，見證台灣電影本色，拍出經典作品。

影評體制與專業素養的提升

電影評論是新型態的文化觀點，伴隨電影而生。影評來自西方，日殖台灣電影有零星隻字，並無建立系統的影評理論。

1957 年出版的《電影學報》，是台灣最早的電影雜誌。六〇年代中期，台灣製片業正萌芽，知青對電影認知亦不普遍。「台灣影評人協會」在 1964 年成立，正視影評專業化、制度化，藉由文字賞析，推廣電影文化，領略電影本質。1965 年出版《劇場》，其編者和作者屬六〇年代文化先鋒，設計內容力求西化，側重當代前衛電影和作者電影，這些導演大多首次介紹到台灣。《劇場》共出版九期，翻譯文章占 95% 以上，國人影評共只刊出十三篇，雖無法達到完善，至少帶來文化衝擊。而後出版的電影刊物，趨向多元化、專業化、深度化 [22]。

1978 年後台灣影評全面低落，比起五〇、六〇年代蓬勃景象，顯示天壤之別……可是，「影劇版的主要內容是什麼呢？只是影視明星的緋聞、時尚，和外國明星的介紹，對於知識性與實用性的影片評介專欄，始終採取拒斥的態度。這種對電影的模糊態度，充分顯示出知識分子對電影的輕視心理 [23]。」直到「新電影」出現，又吸引影評人目光，篇篇精彩的

[22] 梁良，《電影的一代》[M]，台灣：志文出版社，1988：35-37。台灣電影專業刊物尚有 1966 年《文學季刊》、1967 年《設計家》、1972 年《影響》、1977 年官方刊物《電影評論》。

[23] 梁良，《電影的一代》[M]，台灣：志文出版社，1988：27。

影評出現，此時歐美的評論體制「戰爭機器」亦傳至台灣，對於電影美學的影響巨大 [24]。對於新導演風格、創作團隊及搶灘國際影展的榮耀，讓影評人再度振奮起來，秉持專業論述來推介電影作品，如焦雄屏、黃建業、小野、吳念真、詹宏志、齊隆壬、李焯桃、張昌彥、賴聲羽、陳國富、王長安、羅健明、劉森堯、周晏子等人，均爭先為「新電影」發言，因聲勢浩大，讓國人注意到這股風潮。

1984 年 2 月，新導演群組成《始祖鳥》刊物，附在《真善美》雜誌內，這個團隊目的在於「機動性支持有關開拍新片之企劃及劇本，甚至未來製作之問題，還有電影評論等主旨 [25]。」特別要提的是聯合報記者楊士琪女士，她並非影評人，但她對「新電影」發展至關重要，不惜與官僚體制對抗，使電影能通過電檢上映。小野言及：「《兒子的大玩偶》被人檢舉說有問題，她發動一連串批評和報導，在當時形成一股強大的輿論壓力，使這部電影得到公正評價，順利上演，並且還能送到國際影展上大放異彩 [26]。」楊德昌《恐怖分子》片頭字樣「此片獻給楊士琪」，即向她致敬 [27]。

[24] 盧非易，《台灣電影：政治、經濟、美學（1949-1994）》[M]，台灣：遠流出版社，2003：317。定名為「戰爭機器」的新電影影評論述隊伍，代表歐美文化批評理論的風潮吹到台灣。台灣電影評論方法出現全新轉折，Christian Mets 稱為「電影學」的外部理論，開始介入電影批評。Mets 將當代西方電影研究分為電影批評、電影史、電影理論與電影學。前三者建立在電影本身的語言與美學基礎上。而電影學則引用政治學、經濟學、心理學、精神病學等電影之外的學科，進行科學研究。

[25] 小野，《一個運動的開始》[M]，台灣：時報文化出版社，1986：95。參與起草者有楊德昌、陶德辰、柯一正、張毅、侯孝賢、曾壯祥、萬仁、陳坤厚、王童、王銘燦、吳念真、朱天文、小野。可惜半年後，因電影市場不景氣而停止。

[26] 小野，《一個運動的開始》[M]，台灣：時報文化出版社，1986：133。

[27] 盧非易，《台灣電影：政治、經濟、美學（1949-1994）》[M]，台灣：遠流出版，2003：310。《兒子的大玩偶》在未上映時，忽傳密告事件。《聯合報》記者楊士琪在報上揭發「影評人協會」內部以匿名黑函方式，向文工會舉發該片描繪台灣落後的不當鏡頭，「中影」畏事修剪〈蘋果的滋味〉鏡頭。該文刊出後，輿論大譁，批判官方、「中影」與影評人協會之聲不斷。《兒子的大玩偶》終能保持原貌出現。「削蘋果事件」，雖只是一、兩個鏡頭的刪存之爭，卻代表電影自由創作的勝利，並為「新電影」奠定輿論基礎。

由此可解「新電影」的成功，與影評人、傳媒之間不但息息相關，影評規模與專業素提升，更是「新電影」進步助力。

　　台灣電影論述因著電影日益專業化、藝術化，其平台逐漸轉移，過去以報紙為主的電影論述，由於閱讀理解的難度，已轉移至專門期刊或學院出版品，也遠離了大眾。「論述電影需要相當的書寫能力、對話能力、知識權力乃至發言權，因使電影論述由過去的愛好者或相關工作者身上，逐漸移轉至學院專業者[28]。」

導演新風格與創作意識的突破

　　新電影成為「另一種電影」，就是與傳統模式切割，老電影強調開頭、中間、高潮、結尾的戲劇結構，民眾也習慣引人入勝的觀影經驗。張佩成的《鄉野人》曾被評論：「音效和配樂流於呆板而無創意，打拳的聲音、馬蹄聲都是誇張而缺乏真實感……國片在音效上如果不改進，則永遠不可能奢談進軍國際影壇[29]。」長此以往毫無改變，難道除了制定模式，沒有選擇了嗎？電影和電視的分野，僅僅造景、投資、銀幕大小的差異，或電影需要買票，電視隨處看得到，或大銀幕的聲光效果，比小銀幕宏偉？兩者如果沒有差異，電影還有優勢嗎？最直接的印證，是觀眾的疑惑讓電影市場漸行萎縮。

　　綜合「新電影」創作元素：反情節、反演員、反燈光、反剪接、反配音、捨蒙太奇，以旁白、倒敘、象徵、隱喻、意識流、畫外音、紀實性、長鏡頭[30]、縱深鏡頭[31]、遠鏡頭、空鏡頭、簡約對白、複式倒敘、去

[28] 盧非易，《台灣電影：政治、經濟、美學（1949-1994）》[M]，台灣：遠流出版社，2003：319。

[29] 小野，《一個運動的開始》[M]，台灣：時報文化出版社，1986：6。

[30]「長鏡頭」作用在於保持生活的「時空連續性」，不造成情緒中斷，又可在較長的段落中，調起鏡頭律動反映行為動作。

[31]「縱深鏡頭」又稱深焦鏡頭，用一個鏡頭前景與後景的相關連性來取代蒙太奇剪出兩個鏡頭，可表現人物、景物之間的關係。

框架意識、綜合語言、開放結尾等形式，運用這些新元素與現實環境緊密結合。觀眾從「寫實」影像中，感受到視覺刺激，從「疏離」鏡頭中，被動轉主動參與，尋找答案。

「新電影」導演群，有的留美返台，有的鍛鍊於本土電影。《光陰的故事》雖屬實驗也備受檢驗。用鏡頭寫文化，以生命理念陳述感悟與蛻變，用真誠態度記錄生長經驗。導演與編劇脫離煽情商業模式，作品更見力度。「新電影」過後二十多年的今天，這些影片仍然觸動人心，印證台灣前進的腳步，而我們的身影也在其中！

第三節　「新電影」使命——繼承與創新的銜接

一、「新電影」是台灣電影的里程碑

「新電影」經過五年撞擊，得以撕裂惡俗糖衣，不再有拗口聲腔，不尊崇封建體制，不以動人歌曲歌頌愛情，不以俊男美女描繪兒女情長，麻痺觀眾思想。電影人丟棄拘謹條規，把鏡頭當長槍，伸向陋街長巷，面向勞動人群，從自然光影觀照真實世界。「新電影」現象引發「觀眾電影」與「作者電影」的爭議與抗衡[32]，使電影除了類型片娛樂價值，更賦予導演個人哲理觀點與時代藝術的文化特質。

台灣「新電影」引起國際影展邀約，是一大突破。據載，法國《電影筆記》的企劃到香港，聽說蛻變的「新電影」，專程來台暸解。影評人陳國富安排欣賞《光陰的故事》和《風櫃來的人》，驚喜之餘，大讚台灣

[32] 盧非易，《台灣電影：政治、經濟、美學（1949-1994）》[M]，台灣：遠流出版，2003：40-46。「觀眾電影」影評以觀眾口味、大眾消費為論片指南。「作者電影」影評主要闡釋導演傳達的意念……並在行文中流露出電影的專業知識。

電影的進展[33]。這批新導演也陸續獲得開拍新片的機會，如陶德辰拍《單車與我》、楊德昌拍《海灘的一天》，柯一正拍《帶劍的小孩》，張毅拍《野雀高飛》，這波苦盡甘來的氣勢，如小野所說：「這一股突發的巨浪，使台灣年輕一代的導演大放異彩，光芒幾乎掩過香港的新浪潮。在金馬和亞太影展上，台灣的電影讓外國影評人開了眼界，也有新的看法。認為台灣電影已走到了一個重要轉捩點，而這個轉捩點的最重要意義，應該在於人文精神的再出發、寫實精神的自覺、創作形式的反動[34]。」

　　然而「新電影」之路並非一帆風順，每位新導演在過程中，有的等待方案審核、有的未有機會開拍新片，更有因為勞資理念不同與超支問題，爆出停拍事件，如《我這樣過了一生》，引發影視界側目及社會質疑，也暴露「新電影」潛在危機，除了資金來源不易，也產生藝術與商業的制衡問題。「當時輿論幾乎是一面倒的狂熱和支持，使得新電影在不完全符合利益下，得到苟延殘喘的延續……但已經有不少投資者，開始抱怨新導演們常常沉溺於藝術的追求……當他們不再新鮮之後，隨時就會成為輿論下的犧牲者[35]。」在商業電影和成龍、洪金寶電影的夾攻下，「新電影」團隊匍匐前進，堅持創作企圖心，不僅金馬獎屢屢得獎，更向國際影展出擊。1983 年是「新電影」的全勝年，囊括金馬獎最佳影片／《小畢的故事》、最佳導演／陳坤厚《小畢的故事》、最佳改編劇本獎／朱天文、侯孝賢《小畢的故事》，最佳男主角／孫越《搭錯車》，最佳女主角／陸小芬《看海的日子》。1984 年金馬獎最佳影片／《老莫的第二個

[33] 小野，《一個運動的開始》[M]，台灣：時報文化出版社，1986：149。奧利維‧阿塞亞斯回法國後，在 1984 年 12 月的法國《電影筆記》中，以「世界電影工業的邊緣」——台灣電影所見所聞，七大頁介紹台灣「新電影」。內容讚揚楊德昌、侯孝賢和萬仁的電影，認為已經可以直追法國新浪潮的大將楚浮、高達等人。另外，《海灘的一天》參加 1984 年的坎城影展，因片長及政治因素未能入選，但已留下好印象，成功搶灘。

[34] 小野，《一個運動的開始》[M]，台灣：時報文化出版社，1986：138。

[35] 小野，《一個運動的開始》[M]，台灣：時報文化出版社，1986：226。

春天》，1985 年金馬獎最佳影片／《我這樣過了一生》，最佳導演／張毅
《我這樣過了一生》，最佳女主角／楊惠珊《我這樣過了一生》。1986 年
金馬獎最佳影片／《恐怖分子》。1987 年金馬獎最佳影片／《稻草人》，
最佳導演／王童《稻草人》等等。

「新電影」的成就來自新銳導演的選材，扭轉以往通俗類型電影的
形式，因著台灣光復後第二代的成長背景，投身於電影藝術行列時，也帶
來舊歷史與新視野的綜合呈現。到了新世紀的台灣電影，這些創作元素依
然潛藏其間，只是被放大或逐漸隱去。

總觀來說分為幾大類，一是取自台灣本土生活素材，如馮凱的《陣
頭》（2012／濟湧／馮凱），釋放本土文化親和力。二是側觀離鄉老兵的思
鄉情懷，如李祐寧導演的《麵引子》（2011／美亞），重現老兵身影，喚起
泛白記憶。老兵在新世代逐漸凋零，牽引兩岸一代人的糾結，仍背負歷史
原罪，隱隱傷痛。黃建亮導演的《燃燒吧！歐吉桑》（2011／亮相館）在感
傷中透著荒謬與諷刺，交錯於現代叢林遊戲與遙遠的真實戰爭之間，為一
群貢獻戰亂的老兵，做個時代見證與總結。三是過度與消解台灣的外省人
心結，如曹瑞原導演的《飲食男女——好遠又好近》，在新世紀講述不同
世代的愛情，匯聚兩岸三地演員，模糊成長背景，純以飲食文化隱喻情愛
觀點。故回望「新電影」的過往歷程，隱約成為台灣電影藝術創作的里程
碑。

「新電影」發展五年後的態勢，迫於電影業者放逐與觀眾忽視，末
期已然欲振乏力，也呈現出先轉戰國際影展，獲肯定後再回台放映的荒謬
現象。「新電影」噤聲結束，但不能否認其是一個時代的定義，亦是奠定
台灣電影國際地位的基石……。據載，1994 年至新世紀初的台灣電影，
淹沒在外片、港片、陸片的攻勢，未再得到金馬獎最佳影片的光環。

二、浪潮低落，暗勁猶在

由於歷史遺留問題與政治包袱，國民黨的「中影」身負傳聲筒責任，不能拍社會陰暗面的「問題電影」。所謂「問題電影」就是面對現實環境，提出反省與自覺。然而「新電影」成功後，「中影」成為培養新導演的搖籃，第一波新銳導演出線後，便按照此模式，從九〇年代末至二十一世紀初，每五年為計畫週期，啟用新導演拍攝影片，再根據個人風格及特色，給與獨挑機會。這段期間培養的新導演，計約有五十位之多。

第二波培育的導演及拍攝影片，計有廖慶松《期待你長大》、《海水正藍》、黃玉珊《落山風》、何平《感恩歲月》；第三波李安《推手》、《喜宴》、《飲食男女》，蔡明亮《青少年哪吒》、《河流》、《洞》，陳國富《我的美麗與哀愁》、《徵婚啟事》，易智言《寂寞芳心俱樂部》，林正盛《春花夢露》、《美麗在唱歌》，劉怡明《袋鼠男人》；第四波李崗《條子阿不拉》，陳以文《想死趁現在》，蔣蕙蘭《小百無禁忌》；第五波是新世紀初楊順清《台北二一》等等。

上世紀的台灣電影，已過胼手胝足的草創期，一路上仍需披荊斬棘，不見優雅轉身只有曲折跌絆，後期「新電影」在市場萎縮中，導演作品少得令人無法得知將會走向何方，曾拍過賣座商業片的侯孝賢，電影業者捧著錢請他拍片，當他走「新電影」路線時，他說：「狀況變了，我的電影不賣座……但我發現了電影是什麼。」他認為觀眾對電影接受度越來越壞，儘管局勢不看好，仍然堅持理念。外國影評人對《童年往事》高度讚揚：「從其視野、獨創性及其美學的純練，此片絕對是中國電影往前邁進的一大步，其重要性絕不亞於《黃土地》[36]。」但台灣觀眾始終無法跟

[36] 〈視與聽〉（Sight and Sound, from Tony Rayns），焦雄屏，《台灣新電影》[C]，台灣：時報文化出版社，1988：421。侯孝賢的《童年往事》於 1987 年獲夏威夷影展的評審團特別獎。

上先鋒腳步，相較兩極反應，不免令人感慨。香港導演徐克亦說：「面對台灣電影的成就，回想三年前香港新浪潮風靡台灣的情形。他承認香港的電影工作者輸了，而最大的失敗在於香港電影缺乏熱情與真誠，只知迎合票房的要求[37]。」

「新電影」獲得國際認同，排除議論聲浪，可證，其身影破除商業片獨斷，藝術片於焉出現。「新電影」高掛文化使命，但仍見市場隱憂，掌握新導演何去何從的就是票房，當商業價值被質疑，無法吸引業者投資時，導演群就休想為夢想拍片。面對毫無規律的電影市場，「新電影」命運乍起乍落，導演群要致力創作，還要辛苦周轉資金，無法等待的導演就投身商業片，不妥協的導演就堅守崗位，等待機會。電影雖立法為「文化」產業，在亮麗桂冠下，政府單位仍在摸索方向，尋求周全法規，振興影業。電影人在惡劣環境及票房壓力下，產生何去何從的疑慮，實難揮動「新電影」旗幟，瀟灑邁步。

詹宏志起草「民國七十六年台灣電影宣言」，提出對政策單位、大眾傳播、評論體制的質疑，帶有期待與決心。短短文章寫著：「就近兩年台灣電影環境所顯示的跡象來看，我們不得不表達若干嚴重的憂慮，因為顯然有一些錯誤的觀念或扭曲的力量，使得創作與商業之間，政策與評論之間，無法得到正常的運作，其結果是台灣四年來發展出的『另一種電影』的微薄生機，就在此刻顯得奄奄一息了[38]。」如言道盡電影人的無奈，卻勇敢維護尊嚴，參與者囊括當代導演、編劇、攝影師、影評人、藝術工作者、文

[37] 〈香港人對台灣電影的反應〉（1984/4/2），《夢幻騎士——楊士琪紀念集》[C]，台灣：《聯合報》出版，1983：132-134。1984 年 3 月 18 日「台灣新電影選」的名義在香港藝術中心展出七天，七天當中戲院內座無虛席，戲院外的活動也進行得如火如荼。其中以學生的反應最為率直和感人。香港新浪潮導演當初瘋狂地把理想投入電影，後來在投資老闆要求高利潤，監製者對電影認知淺薄的狀況下逐漸妥協，由於盲目套用外國模式拍攝最具票房保障的電影，乃至一敗塗地。台港兩地不同的社會環境、文化背景和價值觀念，是造成不同製片現象的原因。

[38] 陳儒修，《台灣新電影的歷史文化經驗》[M]，台灣：萬象圖書，1993：113。

學家、小說家、演員、歌者等，共五十三位人士表達創作瓶頸與建言。宣言刊出後，不啻宣告五年歷程的「新電影」浪潮，淹沒在滾滾紅塵中。

小　結

　　八○年代因為「新電影」出現，得以培育出世界級導演，使國際影壇知道中國、香港電影外，還注意到台灣電影。

　　1989 年侯孝賢《悲情城市》得到威尼斯金獅獎後，不但華人電影揚眉吐氣，亦使觀眾正視「新電影」威力，再引發新舊評論之議[39]，使商業片與藝術片之論，擺在檯面上抗衡。「藝術」的血液本是純粹，然共鳴支持者越多，越顯現出價值性，觀影市場與業者趨之若鶩之下，便形成商業。「新電影」引發的爭論，便是電影語言的晦澀難懂，與觀眾拉扯出距離。所以當一向被歸類為「新電影」的《悲》片，得到國際影壇大獎，自然再度引發電影屬性之探討。「藝術」本無派別，也因著支持者路線迥異，或因著特殊性，區分出電影（人）流派，這說明藝術的歷史進化，到這點上，必須區別出分野，不啻對創作者顯出公平性，也使觀眾容易選擇市場類別。

　　「新電影」異軍突起，如及時雨滋潤大地，驟然清新，但也走進創作胡同，偏離了觀眾市場。電影潮流通常以五年為週期，就得更換題材內容，「新電影」面臨同樣的週期循環，走入頹勢。雖然眾人拾柴火焰高的「新電影」，開始展現台灣本土魅力，迎向國際影展主流。然而也更突顯出電影產業的弱點，當下長年弊病，一股腦兒全湧現出來，包括政府政

[39] 盧非易，《台灣電影：政治、經濟、美學（1949-1994）》[M]，台灣：遠流出版社，2003：313。《悲情城市》獲獎引發新舊評論之爭；為「新電影」與支持評述大出一口氣，與代表舊派的「觀眾電影」影評，重視電影娛樂大眾的功能，常以不在場的觀眾為人證，強調電影需有商業意義。新生代的影評，則直接檢視電影的美學表現與社會意識，無法忍受將乾淨的美學標準與票房成績混為一談。

策、社會環境、傳媒結構等方面，皆使其難逃衰竭命運。

1987 年「新電影」終結，恰是政治解嚴之際，去除歌功頌德的國片印記，以針砭時政的寫實風格為影片內涵，此刻，「以影批政」的功效，不禁置入聯想。

台灣電影產業難有健全工業結構，無法像香港電影工廠，生產商業類型片，或者像中國擁有產業網路，具備龐大的人口消費基數與政治實力為後盾。台灣電影的優勢在於承襲漢文化的人文素養，唯有善用有利資源，才能創造出電影條件。行到水窮處的台灣電影，儘管有人才不足、缺乏資金、外片占據、市場過小、創作自溺，忽視觀眾等問題妨礙發展；但也經由時代的呼喚，這輩才人的本土省思，匯聚出一股前所未有的衝擊，是宿命亦或改革，此刻方未能定論，但可知的是，沒有「新電影」的力量，或許台灣電影已漸匿跡。正是置之死地而後生，沒有縱身躍入火海的飛蛾，怎能有如鳳凰重生之勢。

侯孝賢自嘲在國際影展時的感受：「我拿著獎座的模樣，就像台灣瓜農在推銷農產品。」誠然，自 1975 年《俠女》在坎城影展驚鴻一瞥後，事隔多年，好不容易才又站上國際影壇，重獲掌聲。此片重要意義，深刻加持台灣電影發展的信心。然而，進入新世紀的老將侯孝賢，並未因此而滿足成就，依然鑽研電影命題，除帶領台灣電影人創造「後新電影」威力，個人也企圖尋找作品突破口，從籌備到拍攝完成，歷經七年的電影《刺客聶隱娘》，故事新穎，眾星雲集，獨特的侯式電影魅力，重出江湖，再掀風雲，此片並獲得第六十八屆（2015 年）坎城影展最佳導演獎，揚名國際，為台灣電影增光。

「新電影」已然成為歷史，面對未來，電影人肯定是往前邁進。知己知彼，成群團結，方能克服困難，創造贏面。沉澱後的能量續傳到新世紀，依然強勁發酵中。

「新電影」浪潮，雖低落下沉，暗潮仍湧……

I don't want to sleep alone

the film by

TSAI MING-LIANG

黑眼圈

台灣電影之渡

LEE KANG-SHENG CHEN SHIANG-CHYI NORMAN ATUN

5

台灣電影在二十世紀末的浮光掠影

第一節　光環背後的宿命與困境

一、二十世紀末的台灣亂象

二十世紀末充滿詭異天象及預言，末日玄機漫天散布，使台灣異於往日安靜，社會處於荒謬情境中：(1) 神話傳說；如《聖經・啟示錄》所載，民眾恐懼末日成讖[1]；(2) 傳媒誇大；如電影《世界末日》上映，明示人類末日期限[2]；(3) 大師揣測；如 2000 年時，科學界具影響地位的牛頓著作《丹尼爾預言》和《聖約翰末日預言》，描述世界末日景象；(4) 政治不安；台灣情勢紛擾、政經不濟、身分認同的混沌感，造成焦慮。如 1999 年 7 月 9 日時，李登輝接受「德國之聲」專訪，表示兩岸「特殊的國與國關係」，引起政局緊張；(5) 異常天災：1999 年；台灣發生 921 集集大地震：造成毀滅性損傷[3]；(6) 回歸隱憂；1997 年香港回歸大陸，大量人口外移各國，政局不穩，明顯刺激著台灣民眾。

大自然異象不可逆轉，然兩岸政治糾葛，覆蓋忐忑陰影，彷彿自1949 年來國共爭戰後，半世紀的安穩到了世紀末，欲再掀起波瀾。

台灣歷經日殖、世界大戰、國共內戰、國民黨遷台，專權趨向民主僅百年光景，電影在年輪滾動中，從上海片、香港片、廈門片、台語片、電影黃金期、「新電影」浪潮，來到二十世紀末，光陰翩翩如史，供應電

[1] [E] 維基百科。這段話是：「我很快就會到來！我的報酬就是依據他的工作獎賞給每一個人。」出自《啟示錄》第 22 章 12 節，這些預言是基督教兩千多年以來的文化源泉。

[2] [E] 維基百科。1998 年的《世界末日》是關於一群太空人搶救地球的故事，視覺特效如籃球、車子般大的宇宙塵，掉落地球的壯觀場面，還有精密武器、按鈕、影像及錄影銀幕等高科技布景。

[3] [E] 維基百科。台灣中部發生芮氏規模 7.3 的劇烈地震，主震央位於南投縣集集鎮一帶，造成約二千四百人死亡，超過八千五百人受傷。

影養分，流淌著時代印記與台灣成長歷史。

　　二十世紀末的台灣電影隨著時代蛻化，產生情勢應變，雖說市場亮起紅燈，也意外升騰國際影壇地位，可謂「失之東隅，收之桑榆」。據記錄，1990 年本土觀影人數已流失五十萬人，在台灣失利的《媽媽再愛我一次》[4] 於同年 8 月在大陸上映，吸引五億觀眾／一億二千萬人民幣票房（約六億台幣），打破當年大陸影史票房紀錄。天差地遠的現象透露出強烈訊息，暗示未來兩岸電影的轉化與依附關係；即台灣電影黑暗期已來臨，與大陸電影市場不可預估的潛在性。

　　先天不良、後天不佳的環境，台灣電影只能處在淺薄技術上，零星反映著文化現象與社會觀感。影評人焦雄屏談及台灣電影黑暗期：「是電影界毫無制度，商業法則零亂，缺乏企業觀念，政治政策混亂，加上看管文化的輿論界嚴重失責[5]。」雖然「新電影」的清新脫俗，讓萎縮市場短暫舒緩，但對積弊良久的頹勢，已緩不濟急。世紀末台灣社會的脫序異象，是民眾趨向短期暴利的樂趣，因此房市暴漲、股票萬點、游資充斥、大家樂興盛，靜態電影「文化」早置之度外，意外的是什錦口味的《電影秀》開出高票房[6]，影片貼近現實生活，反應低層民眾心態。可證庶民流連於通俗娛樂，對藝術片是敬而遠之。

　　經佐證，八〇年代末期到九〇年代的電影製片、發行、市場，不憚未加完善，甚是氣血不足；「1985 年 1 月，台灣省戲院工會統計，全省

[4]　[E] 維基百科。台灣電影《媽媽再愛我一次》，由導演陳朱煌執導，是台灣富祥公司於 1988 年攝製的低成本倫理悲劇片，故事改編自台灣民間故事《瘋女十八年》，它是台灣通俗影視產品中，最典型的家庭倫理大悲劇。內地採同一題材拍攝《媽媽再愛我一次》，於 2002 年重拍電影，2006 年重拍電視劇。

[5]　焦雄屏，《台灣新電影》[M]，台灣：時報文化出版社，1988：75。

[6]　[E] 維基百科。1985 年由朱延平導演、廖峻、澎澎主演，影片結合台灣秀場脫口秀、饒舌、綜藝，以橋段形式雜陳解嚴前的社會亂象及大家樂狂飆狀態，受到北中南觀眾鼓噪歡迎，對當年不振的電影市場是大奇觀。

四百餘家電影院有五十家停業；1986 年 12 月，新聞局撤銷六百家已久未製片的空頭公司；1987 年 1 月，再撤銷一百多家空頭發行公司；1989 年 7 月關門的電影院更增至一百九十九家[7]。」荒謬的是，電影於 1988 年實施分級制度，市場興起三級片及錄影帶量產，竟成為電影界救命符。為求利多，搶拍上檔，下檔後再以錄影帶高價賣出，獲利了結。初期低價的錄影帶，後因為有線／無線電視台的電影頻道、錄影帶店需求量增大，身價暴漲，因而電影界的小公司掉入深洞，拍攝粗糙的假電影，虛晃市場。周而復始的得利手段，把台灣電影逼至死角。

始終無法擺脫外片、港片打壓的台灣電影，世紀末陷入膠著時，大陸市場的誘餌形成全民運動，不光是電影界，連社會各行各業都摩拳擦掌欲試身手。但礙於兩岸政策限制，電影業者初期試水溫，透過第三地周轉資金到大陸。電影文化產業，需要政經支撐，更需要工業體制來完善架構，然而台灣市場既沒商業更缺工業，殘酷現實迫使業者逐水草而居，政治因素迫使牧羊人察言觀色，找到絕佳的生存位置。

陸片入台，寓意陽光燦爛!?

為因應時勢發展，台灣政府採取步步為營的形式，出台合拍策略，如 1995 年「行政院陸委會」對兩岸傳播事業作出放寬措施：「台灣地區傳播事業可與大陸人民、法人、團體機構共同採訪、拍片、製作節目及發行。另外台灣在大陸拍攝的電影，可以不必到國際影展即可在台灣上映，解除大陸節目每天播映不得超過 20 小時的規定。」於是陸片《陽光燦爛的日子》在 1996 年先行入台放映，並參加金馬影展，此舉顯示開放時機指日可待，也證實「政治」角力影響深遠，不論是第八藝術，還是三百六十五行。

[7] 盧非易，《台灣電影：政治、經濟、美學（1949-1994）》[M]，台灣：遠流出版社，2003：322。

　　二十世紀末，不論天象或政治，皆牽動人心，天象無法逃避，人類只能企求去除戰亂，改以和平協議。新潮流趨勢終究影響島內各行各業，大陸片來了，敏銳的電影業者在觀望中創造商機，理想主義的電影人承接「新電影」餘漾，堅持創作。不管方向為何，各路人馬在慘澹經營下，仍懷抱鬥志，成為世紀末的接棒者。

二、MTV 視聽中心／第四台／有線電視　成為娛樂主流

　　台灣人的島嶼性格就是與海爭地、與人為伍，有著創意型態的生存鬥志，話說「上有政策，下有對策」，台灣電影瀕臨絕境，錄影帶市場漸失勢下，業者遂轉型經營 MTV 視聽中心，升等為包廂電影院。因服務好、影片多，消費者可看到歐美片及大師作品，良性效應是擴大視野，培養高水準觀眾，惡性影響是嚴重爭食票房，尤其是西片市場。

　　MTV 業者並非異軍突起，早在八〇年代中期即變相營運，到九〇年代，更加熟練操作會員制的商業模式，六成／社會人士、四成／學生的龐大商機，在全台主要縣市迅速建立據點，由於成長快速，年營業額驚人。來勢洶洶的非法營運，迫使戲院工會、業者、片商組織起「反盜會」，到新聞局表達抗議。官方對 MTV 視聽中心到底是公開放映，還是屬於錄影帶出租業？態度莫衷一是，無法確認下，也難有公平裁決。直到八大美商公司意識到盈收虧損，才開始施壓。「1988 年，中美雙方針對智慧財產權談判時，美方強烈要求將 MTV 視聽中心經營形式視為『公開放映』，並受著作權保護。1992 年 5 月，我方在美國（綜合貿易法特別三〇一條款）的報復威脅下，迅速通過著作權法修正案，大幅屈從視聽娛樂產品權利，嚴格限制 MTV 視聽中心生存條件。全省各地視聽中心幾乎在一夕間瓦解 [8]。」在科技工業潮流中，電影界叢生違規之例，無法立即解決，必

[8]　盧非易，《台灣電影：政治、經濟、美學（1949-1994）》[M]，台灣：遠流出版社2003：374。

須靠第三方執行力。諷刺的是長期為版權屬性困擾的台灣當局，藉由外力，終於建立「智慧財產權」的保護條例。但是新世代衍生的經濟板塊瞬息萬變，台灣仍摸索調整中……。

　　遍地開花的無照「第四台」，在 1993 年成為合法「有線電視台」，洪水般的衝擊，徹底讓電影生態重新洗牌，官方電影機構與三家電視台（台視／省政府、中視／國民黨、華視／國防部），被美而廉的「有線電視台」打擊的近乎解體。至 2010 止，在台灣申請執照的「有線電視台」，約有 116 個頻道。

　　七○年代的台灣山區，為改善收視頻率，發展出共同天線與放影系統，「1979 年，媒體首次報導警方在基隆地區，發現業者以自備錄放影機，透過線纜將節目傳送到街坊鄰里的家裡。於是俗稱『第四台』的新興傳播型態於焉展開[9]。」顧名思義，「第四台」就是體制外的山寨電視台，自製五花八門的電視節目，尺度寬廣、通俗有趣，深受大眾歡迎。更甚者，為刺激收視率，擴增頻道，全天候輪播電影，內容有日劇、日片、色情影片、港劇、餐廳秀，接著是盜版電影。政府又一次面臨難題，電影業者與錄影帶業者聯合罷工，走上街頭抗議。

　　政府鑑於壓力，新聞局從 1983 年起即執行全面剪線計畫……從 1979-1988 年間，偵破發射台約 261 次，但成效不彰，原因是「第四台」利潤豐厚，燎原之勢引起更多非法業者加入，訂戶也倍數增加，最後導致黑道介入搶食。情勢益加複雜下，迫使「新聞局於 1988 年宣布開放『小耳朵』衛星電視接收器，『第四台』發展越加快速……新媒介對電影的影響，以及媒介間彼此的牽制與興衰：1990 年，錄影帶店 2,400 家，衛星 31 萬戶，有線電視 54 萬戶，電影院 370 家，台產影片 76 部……至 1994 年，錄影帶業萎縮至 1,750 家，有線電視增為 205 萬戶，電影院餘 255

[9] 盧非易，《台灣電影：政治、經濟、美學（1949-1994）》[M]，台灣：遠流出版社 2003：375。

家，台產影片更跌至 28 部 [10]。」資料顯示，台灣電影處於新舊媒體物換星移的動盪中，每況愈下。

中下階層民眾是商業片的票房主力，與有線電視台的觀眾重疊，無疑產生瓜分窘境。電影業者見江山已去，反而向有線電視台靠攏，幾乎第一線業者，紛紛投資第四台成立電影頻道，掌控新興市場。以往與之對抗的電影人老們，如年代／邱復生、學者／蔡松林、龍祥／王應祥、新峰／楊登魁，如排山倒海之勢傾向商業洪流，國民黨亦成立博新公司，改弦易轍投入有線產業戰場，無暇顧及「中影」的電影產業了。

1999 年，不可置信的電影災難是跌至年產量 16 部，據統計，1991-2000 年的十年間，國片總產量 361 部，等同台語片輝煌期一整年的產量。

第二節 斷層的台灣電影與大陸電影的崛起

從歷史人文、移民族群、風俗習慣，可解讀台灣與內地脈絡的緊密性，即使日殖時期，台灣民眾依舊心向中國。三〇年代的上海片，滋潤著台灣人的悲苦，也灌輸電影文化的養成。隔離六十餘年後的台灣電影，近乎枯竭時，大陸電影適時遞補，成為華人電影的明日之星。下列情況反應兩者在世紀末的對比與發展：

一、台灣電影界資金外移

台灣電影界的內憂，始於市場創造不出利潤，致使資金外移。1946

[10] 盧非易，《台灣電影：政治、經濟、美學（1949-1994）》[M]，台灣：遠流出版社 2003：377。

二十世紀末台灣解嚴後，兩岸合拍的電影作品

年，台美雙方簽定友好條約後，美商八大影業直接在台灣發行影片[11]，初時好萊塢影片占市場 50%，港片、日片占 35%，台產片占 15%，這種割據比率一直不變，台灣電影始終敬陪末座。好萊塢電影滲透著美國文化、速食、服裝、流行音樂、娛樂型態、意識價值，無孔不入地改變台灣民眾生活觀。1984 年，新聞局為保障台灣發行商生存空間，重擬定外片輸入條規；「打破美商八大長久以來壟斷外片市場的程度，及降低好萊塢主要片廠影片輸入配額，以增加台灣發行商進口美國獨立公司影片機會[12]。」立意雖好，但換湯不換藥，只是增加獨立製片的機會，外片比例照舊。現實情況顯示，美片的英雄情節、炫爛科技、亮麗明星的商業元素，已行之有年地餵養台灣觀眾胃口。

　　除了美片、陸片外，早在台語片時期，因政治、稅務問題，港台電影便密切互動，現今求新求變的現實面，更促使港台業者合作無間，歷來約有幾點模式：

[11] [E] 維基百科。八大影業經過洗牌，名字已更動，有兩種說法，早期八大是指環球、派拉蒙、米高梅、聯美、雷電華、華納、福斯、哥倫比亞。但雷電華倒閉，米高梅、聯美合併，所以最早的八大已名存實亡。另一種說法是華納（Warner Bros.）、哥倫比亞（Columbia）、二十世紀福斯（20th Century FOX）、派拉蒙（Paramount）、環球（Universal）、藝匠（United Artist）、MGM（Metro Goldwyn Mayer）、華德迪士尼（Walt Disney）。另有新力、米拉麥克斯兩家外片新勢力。

[12] 盧非易，《台灣電影：政治、經濟、美學（1949-1994）》[M]，台灣：遠流出版社，2003：258。

1. 香港來台投資製片；如六〇年代李翰祥的國聯影業。

2. 香港公司直接在台成立子公司，如八〇年代初期的新藝城台灣分公司，曾拍《台上台下》、《搭錯車》。

3. 台港雙方合作投資拍片；台灣負責製片工作，如八〇年代中期的「中影」與嘉禾合拍《恐怖分子》。

4. 台港雙方合作投資拍片，但香港負責製片工作，如學者的蔡松林與曾志偉合作香港好朋友公司，又與香港永盛娛樂合作永盛電影公司。「學者電影公司於 1991 年投資港片《黑衣部隊——手足情深》後，第四類的台資港製合作模式就十分確立了 13。」

這種垂直模式掌控製片、發行、映演事宜。後來香港成為三地合資站，衍生台資中製（在中國拍攝），或台資台製（在中國拍攝）的合作形式。在偷渡磨合期，「台灣電影業者幾乎全然放棄製作權，僅擔任出資買片的工作。這樣的模式，不僅鼓勵台灣資金紛紛出走，使本土製片缺乏經濟奧援，不得不減免或停工轉業，整體生命力頓挫；同時也為香港增加許多製片機會，強化港片壟斷台灣市場的能力 14。」至解嚴後，核准大陸探親事宜，更加速人才、資金外移。

電影界赴陸拍片，業者得經香港或第三地登陸，並未真正解嚴。台灣政府法規不鬆綁，影藝界人士如熱鍋螞蟻，無計可施。兩岸局勢仰仗體制革新，得以進一步交流；1989 年 5 月，台灣行政院宣布「廢止動員戡亂時期國片處理辦法」，解決大陸政策的基本問題。繼之，新聞局公布「現階段電影事業、廣播電視事業、廣播電視節目供應事業赴大陸地區拍片、製作節目報備作業實施要項」，赴大陸拍片項目終於在 1989 年實現。政府與業者長期協調順利取得共識。中共政府亦釋出善意，「中國電

13 盧非易，《台灣電影：政治、經濟、美學（1949-1994）》[M]，台灣：遠流出版社，2003：333。

14 盧非易，《台灣電影：政治、經濟、美學（1949-1994）》[M]，台灣：遠流出版社，2003：333。

影體制的改革直到 1992 年 10 月中共十四大後才出現，這些措施目的旨在打破中央對電影的發行和行銷的壟斷，以期啟動電影業[15]。」於是兩岸電影之路通暢了。

「同文同種」的情懷與優勢，門戶大開後的合拍初期並不順利，經歷文化衝擊、制度溝通、六四紛亂後，重新再找到適應位置，台灣業者挹注資金與信任，使影片具國際競爭力。大陸電影業此時亦面臨社會通貨膨脹的危機，促成觀影人數下降、票房減少的問題，迫切需要國外融資與合拍策略。兩岸共識之道是欲解放先天複雜的政治，不如追尋純粹的電影文化，故合拍出多部優秀影片。如：湯臣影業投資嚴浩《滾滾紅塵》（1990）、葉鴻偉《五個女子與一根繩子》（1991）、陳凱歌《霸王別姬》（1993）與《風月》（1996），年代影業投資張藝謀《大紅燈籠高高掛》（1991），名威影業投資楊立國《熊貓小太陽》（1993），協和影業投資姜文《陽光燦爛的日子》（1994），龍祥影業投資黃建新《驗身》（1994）、吳子牛《南京一九三七》（1995）等片。湯尼 · 雷恩於 1993 年 9 月 26 日在倫敦《獨立報》表述：「北京和上海的大製片廠很大程度靠的是將自己作為香港和台灣出資拍攝影片的服務中心存活的[16]。」正印證當時兩岸影業的互動密切。

緊抓時代脈動的台灣電影人，基於合拍熱潮，在「中影」支持下，搜索兩岸題材，拍攝反應現實的作品；解嚴後的兩岸政經，看似雲淡風清，實則暗潮洶湧，雙方政府如同在警戒線上，拉扯著一根繩索，攢盡力氣，互為拔河。虞戡平的《海峽兩岸》（1988）；架構出 1949 年之後的匆忙離別，一代人在時代錯置下的悲喜。電影情景如實映照，人民在兩岸時空中的無奈。新世代子孫永遠不會理解那遙遠年代，承載多少風雲變色的

[15] 駱思典，〈狼來了：好萊塢與中國電影市場 1994 至 2000 年〉，《全球化與中國影視的命運》[C]，北京：北京廣播學院出版社，2002：337。

[16] 駱思典，〈狼來了：好萊塢與中國電影市場 1994 至 2000 年〉，《全球化與中國影視的命運》[C]，北京：北京廣播學院出版社，2002：338。

悲凄與離亂。

　　在藝術文化先行的共識裡，台資轉移大陸後，共創優質的合拍電影，揚威國際。世紀末的兩岸互動，不論合拍或引中山新題材，在護航大傘下，暫時找到停靠的臂彎，只是政治搖擺如引爆彈，稍稍不慎，隨時會點燃引信。

二、明星出走與偶像斷層

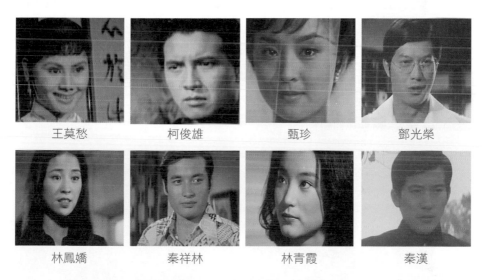

王莫愁　　　柯俊雄　　　甄珍　　　鄧光榮

林鳳嬌　　　秦祥林　　　林青霞　　　秦漢

　　走過半個世紀的台灣電影，無論哪個時期，都曾創造出偶像潮流與明星票房。五〇年代的張美瑤、白蘭、陳雲卿、洪一峰、陳揚等，六〇年代的湯蘭花、唐寶雲、王莫愁、柯俊雄、歐威，七〇年代的甄珍、林青霞、林鳳嬌、鄧光榮、秦漢、秦祥林，八〇年代的楊惠珊、許不了等，都曾留下令人回味的銀幕形象。「明星」是從演員過程裡逐漸產生商業元素和社會效應，引發民眾崇拜或欣賞價值的偶像心理。商業大片為何啟用明星，即因市場發酵之故。八〇年代強調生活寫實的「新電影」，多起用業餘或本色演員演出，以往不可或缺的偶像和專業演員淪為陪襯地位，「反演員」因素導致偶像明星失去舞台，漸從銀幕褪色。

　　寫實藝術片無法堆出高票房，更無法培養偶像光環，「新電影」的演員，如梅芳、陳博正、楊麗音等人，演技再生動也無法成為票房萬靈丹。台灣電影青黃不接，新戲遲滯無法開拍，縱然開放兩岸合拍，機會卻遙遙無期[17]。明星／演員失去展演舞台，青春年華在等待中耗損，眾人面臨去留窘境，於是出現退休（如秦祥林移居美國），轉戰香港（如林青霞），轉入電視台（如蘇明明演出台視連續劇），或轉行商場（如楊惠珊創立琉璃工房），離枝散葉的飄落與無奈，更讓台灣電影失去明星元素的支撐。

　　世紀末至新世紀初之間明星斷層，銀幕上不再出現美歌、美景、靚女、帥哥的夢幻組合。台灣電影產業轉型，生活寫實片與風格電影掛帥，傳統結構、賣座元素逐漸瓦解，觀眾亦漸失去興趣與信心，無法再掀熱潮。八〇年代由朱延平導演的大堆頭明星商業片，已然成絕響[18]。

三、電影老將堅守崗位

　　台灣電影靠著幾代影人，幕前幕後相互扶持，展現非凡成績。到

世紀末電影老將們的作品，類型紛陳

[17] 例如 1988 年，新聞局長邵玉銘分別接見徐楓、林青霞，獎勵她們深明大義婉拒赴大陸邀請。並表示，整體開放有窒礙難行之處，需按進度分次實施赴陸事宜。

[18] [E] 維基百科。當時為抵抗港片入侵，台灣電影綜合受歡迎的類型片，拼裝出色情、暴力、煽情的什錦電影。如《紅粉兵團》、《紅粉大對決》、《七隻狐狸》、《七匹狼》、《大頭兵》等，集結一線大明星參與，締造出高票房。

二十世紀末時期，七〇年代導演群多已退休，八〇年代耕耘有成的導演群，此刻正值旺盛創作的壯年期，如侯孝賢、楊德昌、陳坤厚、楊立國、朱延平、萬仁、王童等人，仍孜孜矻矻守護乾涸園地。經過「新電影」洗禮與分級制度，商業與藝術的分野，更確定每位導演的理念風格。走影展路線的導演，易得日本、法國等國際資金贊助，而商業導演仍是台灣片商的最愛，各憑通路找到資方，續拍下部電影。

總之，老將們守望台灣電影半輩子，面對人去樓空的悽楚，更突顯老將們不離不棄的意志力。九〇年代的台灣電影，雖四面楚歌，畢顯珍貴佳作，如《胭脂》（1991）、《牯嶺街少年殺人事件》（1991）、《巧克力戰爭》（1992）、《戲夢人生》（1993）、《新烏龍院》（1994）、《中國龍》（1995）、《紅柿子》（1996）、《獨立時代》（1996）、《海上花》（1998）、《一一》（2000）等片。反應台灣歷史與社會現狀的內容，仍是題材主力，春光乍現的票房，揚眉於國際影展，算是固守住世紀末台灣電影的地盤。

四、電影新將新血輪

世紀末導演群並非倏地聲名鵲起，幾乎全在幕後磨刀良久，只待機會到來一展身手。例如李安在美沉潛十餘年、蔡明亮長期參與影視編劇、吳念真是資深編劇、陳國富從影評人轉任導演、張作驥任多部影片副導、易智言任廣告導演及編劇、出身電影編導班的林正盛等人。綜觀情形，電影人需積累經驗，積蓄能量，方能大鳴大放。這群新導演此起彼落地在

易智言電影作品《藍色大門》

世紀末交出電影作品，寫實影像引領文化前瞻性，拱起失勢的台灣電影。

易智言談及從影經驗，「我在開始拍電影時，基本上台灣地區已經沒有流行商業電影模式了，在九〇年代開始，商業市場一堆混亂，對於什麼

電影會不會賣座，缺乏了判斷標準。」如所言的困頓，令人卻步。「1992年的台北市十大賣座國片，清一色是港片天下。1994年在台灣發行上映的本土製作只有29部，港片則多達137部¹⁹。」如此懸殊差距，顯出台灣電影注重國際影展，輕忽本土票房的後果。然而因為新血輪的刺激，使台灣電影撐住半邊天，崢嶸於國際影壇。

新聞局自1989年舉辦第一屆電影輔導金開始，功能備受質疑，藝術與商業片更難以找到平衡，弔詭的是無論何種類型影片開拍，全看是否得到新聞局輔導金為依據，而非昔日製片商支持。如果拿到輔導金，「中影」是導演群最期待合作的大本營，因為「中影」的健全體制、每年有固定的電影預算、後製沖印廠、放映院線設備，再則商業與藝術片並重，熱衷國際影展，熟悉行銷管道。對任何導演來說，製片配備齊全，可專心從事創作。事實證明，世紀末的台灣電影，不論培養新秀、影片產量、行銷國際電影通路，仍以「中影」為業界翹楚。

新導演群全靠輔導金栽培出線，獨特的電影美學與藝術風格創作，成為國際影展常勝軍，雖本於大環境的無奈，亦算是輔導金的額外收穫。

五、電影專業人才的流失與轉業

銀幕前的絢爛與榮耀，由幕後英雄的汗水堆積而成。國片輝煌期，工作人員日夜顛倒、趕拍、搶檔期，就是保證片源如期放映。國片黑暗期，因市場停滯，產量減少，衰微的電影工業讓專業人才不是流失便是轉業。台灣電影界除了官方機構有規範體制，大多數民營公司開拍新片，多以約聘制與專業團隊或臨時工合作，通常約三個月期限。

By case的形式，便難有完善保障，工作人員亦欠缺培育環境，自來

19 黃仁、王唯，《台灣電影百年史話》（下）[M]，台灣：中華影評人協會，2004：470。

口耳相傳的師徒制，使經驗法則得以保留下來，如導演對現場掌控與電影理念表達、攝影師的鏡頭調控、燈光師對光線掌握、美術設計師的場景布置，其他尚有服裝、道具、音效、劇照師、電工、陳設等重要環節，皆需時間歷練，方達專業水準。

職場經驗是學校教不了的實踐內容，早期藝術院校畢業生，進入影視圈工作，仍尋求師徒制或找團隊靠航，方占一席之地。許多導演按此制度從場記、副導演，循序漸進到導演位子。如侯孝賢、朱延平、楊立國等人。

八○年代中期，電影工業式微，工作機會銳減，從業人員沒有基本勞工保護條例，生存困難。九○年代，資金外移，電影核心幾近掏空，打工人員陸續轉業，專業人士不是轉到電視台、第四台，就是外移香港或大陸。電影不景氣下，師徒制因人才流失承繼無人。偶有新片開拍，只能勉強湊合新人隊伍，應付龐雜瑣碎的劇組事宜。吳念真憶及 1996 年拍《太平天國》時，言及：「台灣電影工業已接近滅亡，專業人員不足之下，大多數的工作人員都是新人，第一次拍電影的，或者資歷都很淺，我所依賴的『專業』人員只有攝影師和錄音師……至於器材不足或是限於預算，無法從北部運送必要的相關器材南下，只好從限制中尋找最簡單的拍攝方法[20]。」此刻，拍電影只是藝術工作者堅持的理想。

領略過西方先進電影工業的李安導演，評論：「台灣電影基本上還是窮拍，單打獨鬥，電影工業不是很健全的，需要一些推力……台灣其實什麼都有，但電影工業組織不夠，像一盤散沙，無法傳承。」精細的電影工業，繁雜如前置作業或後製的沖印、剪接、調光等程序，若無專業人士操作，何來佳作？台灣電影在捉襟見肘的頹勢下，如大江之浪湯湯而去，電影創作者只能自求多福了。

[20] 焦雄屏，《台灣電影 90 新新浪潮》[M]，台灣：麥田出版社，2002：134。

六、東方紅旗幟飄揚──大陸電影猛然崛起

繼香港新浪潮、台灣「新電影」之後,沉睡已久的大陸電影,終於發出嘆息了。大陸第五代電影導演大出擊,佳作如潮,且頻頻獲得國際影展青睞。對於神秘的東方,「它」的出現擷取世人眼神,這個封閉的古老國家,唯有透過電影世界,才能一探千年滄桑與脈動。「它」的血液,源遠流長,始終讓兩岸三地電影界互為深遠。自此後,它的道路越走越寬廣,甚或到了二十一世紀,由於「它」的跳躍與蓬勃,造就出的影響力,讓國際電影世界皆不得不仰之鼻息。

「文革」後的中國電影,歷經磨難後甩掉包袱,陳凱歌《黃土地》(1984)奠定第五代「新時期」電影基礎,緊接張藝謀、吳子牛、田壯壯、黃健新等多位新導演,作品驚豔世界。直至新世紀第七代電影人才輩出,已分占商業與藝術電影的國內外平台。兩岸三地的電影文化,因長年隔離,藝術交流更加熱絡,經兩岸政策鬆綁,影視合作成為必行之勢,在文化趨同性及藝術理念追求下,三地導演共創電影新頁。回顧中國開放初期,社會產業正處轉型期,力行國策改革;國營機構轉為自負盈虧的民營公司,解放大鍋飯的舊體制,不再依賴共產體制,以「社會主義市場經濟」的遠大目標面向資本主義世界。

地大物博的大陸,給予電影業非凡優勢,特有的東方情境、秀山麗水、濟濟人才、勞工群聚等條件,使製片業益發興盛,成為低成本、高收益的前瞻性產業。「在美國,電影的平均成本近年來已經達到七千萬美元以上,而大陸電影平均製作成本約為四百萬人民幣,不到好萊塢電影的1%[21]。」大陸電影隨著經濟發展與人民年均收的成長,有快速提升趨勢。以國家政策保護電影文化,避開禁忌題材,便能締造動輒幾千萬或上億人

[21] 尹鴻、蕭志偉,〈好萊塢的全球化策略與中國電影的發展〉,《全球化與中國影視的命運》[C],北京:北京廣播學院出版社,2002:129。

民幣的票房，遠遠超過台灣電影市場的概念。

事實證明，「它」的身影從不吝嗇展現恢弘氣度，只要朝聖者能將「它」的精神與內涵發揮得淋漓盡致，甚或拱上藝術殿堂，發揚為民族文化。從小家碧玉轉為大家閨秀的過程中，電影人磕磕絆絆，相濡以沫，抓緊契機，與時俱進，做成一番成績。

果然，2002 年之際，老成持重的大陸電影，褪下中式朝服，換穿西式禮服。張藝謀嘗試新理念開拍古裝片《英雄》，令人驚豔，成績斐然，自此開啟商業片時代，奠定大片玩法。把大投資＋大場面＋大明星的好萊塢模式，搬到中國來。異地移植不但沒有產生排斥現象，反而枝繁葉茂，以全球 1.77 億美元的票房。面子、裡子、銀子，全都掙上了，風光十足。前無古人的市場表現，橫空出世的《英雄》，革新傳統的表現形式，確立「它」的時代價值。

成功案例開了頭，之後便有追隨者。自此，本就站穩山頭的第五代導演，陳凱歌、馮小剛等人，紛紛以大片模式在市場掀起波瀾。新鮮感與無從選擇之下，觀眾成了忠實的信徒。「市場」就是商機風向球，票房長紅，分帳比例節節升高，銀幕數量以每年 35% 的速度遞增……好成績形成電影商業化的催化劑。

呼風喚雨的聲勢，讓大陸電影業者逐漸墜入大片的漩渦，成為製片迷思。中小成本的電影或風格電影，只能自求多福靠邊站。將近十年的光景，《天地英雄》、《黃金甲》、《夜宴》、《無極》等片，羅列成排，均是複製《英雄》模式。

古裝大片的現象，說明中國電影在政策規範下，因著題材種類的限制，而跳脫出來的片型。不尋常的路，行來鏗鏘有力，證實中國電影也有製作大片的環境與實力。這種光景，自然吸引港台電影業者的關注，以潛水艇姿態投石問路，比起之前的保守觀望，接觸更加頻繁，大家都在尋求合作切入口的可能性。

世紀末的兩岸電影，順著政經的和諧關係，不約而同地接軌，邁向順應而生的生機。台灣電影人的文化創意與行銷概念，給予大陸電影軟性刺激，大陸深厚的歷史文化與寬廣版圖，打開台灣電影人的島嶼視野。台灣電影的揚帆出走，代表本土文化的投石問路，也承載開闢疆土的希望與責任，成敗姑且難論，不同體制也需順勢妥協，幕前幕後的電影人，恰與騰飛的大陸電影接軌，期待的是發展契機，得以追求藝術高成就。

第三節　台灣電影人力挽狂瀾──力保華語電影的核心位置

一、新聞局電影輔導金的設立

七〇年代的《俠女》首度走進國際，直到八〇年代「新電影」躍起，國際再度關注到台灣影壇，1989 年《悲情城市》更讓台灣名聲鵲起，此現象讓台灣政府始料未及的是「電影」竟是花費低、高效益的形象使者。國際影展是電影界重要外交盛會，中國政府強勢扶植下，每回參展時，中國電影數量多，團隊聲勢浩大。反觀台灣電影在泥淖中奮戰，「中影」或民營公司產量極為有限，「新電影」藝術品質高，但產量薄弱，實難從中挑出參加影展，或讓僑界凝聚向心力的影片。於是政府仿效中國策略，開始涉入電影業務。

1989 年起，新聞局每年以新台幣三千萬元預算輔導電影界，但真正初衷是「不僅可挽救目前國內電影業之不振，而也可供運用於國際宣傳並可反制大陸電影統戰攻勢[22]。」由此看來，台灣當局設立冠冕堂皇的輔導

[22]〈國片製作輔導金說明〉，《中華民國電影年鑑 1991》[S]，台灣：中華民國電影事業發展基金會，1991：21。

金政策，並未真正尊重電影藝術。當時兩岸雖已開放，所有社會運作未進入體制化，表面看似娛樂功能的電影，仍只是政府迎合國際影展的武器。

　　姑且不論輔導金立意，終究是政府良策，但初期申請限制諸多，條規也一改再改，業者多不感興趣，成效不大。直到第三屆李安《推手》、楊德昌《牯嶺街少年殺人事件》，第四屆李安《喜宴》、侯孝賢《戲夢人生》，第五屆李安《飲食男女》、蔡明亮《愛情萬歲》等影片，接連在國際獲獎，才算真正達到振興國片與政宣宗旨。自此後的台灣電影，雖有輔導金加持，產量依然未增，主因是入選影片還得籌措部分資金，如金援未到位，便未能按時開拍。另不利因素並未消除，如外片、港片仍大量入台，有線電影頻道開放等。沒有完善的配套措施，拆東牆補西牆的窘迫，使輔導金和台灣電影產生予盾現象；即電影頻獲國際獎項，但晦澀調性使觀眾敬而遠之。基於票房回收不易，如無輔導金贊助，業者不輕易投資本土片，於是形成「台灣片商在『力求降低投資風險』的普遍心理下，對輔導金的依賴性已嚴重地扭曲到不正常的程度 [23]。」於是造成電影得獎越多，觀眾越少的奇謬現象。

　　新聞局以政宣前提，企圖短期下猛藥提升國片產量，本來三年為期的計畫，殊不知轉眼到 2011 年時，已過二十二年光景，成績不斐。由於政經問題及調整製拍成本，長年下來金額不斷調升，從新台幣三千萬元調高至近新台幣三億元（2010 年為新台幣二億七千三百萬元）。但令新聞局尷尬的是，「竟然變成『片商依靠拿政府的錢來拍片』的荒謬處境，面對『民意高漲』的政治環境，新聞局的有關官員已從當初『主導創作』的優勢地位，淪落到如今『承辦業務』的弱勢地位 [24]。」換言之，新聞局由初期客卿身分轉為主導單位，早期審核人員由學者參與，後加入專業人士，

[23] 黃仁、王唯，《台灣電影百年史話》（下）[M]，台灣：中華影評人協會出版，2004：470。

[24] 黃仁、王唯，《台灣電影百年史話》（下）[M]，台灣：中華影評人協會出版，2004：471。

但是見仁見智的評審標準,讓輔導金評選難免有遺珠之憾。為扶植新生代導演參與國片行列,已是國際導演的侯孝賢,「已在 1997 年底舉辦的一次輔導金會議上,公開表示他從此不再申請輔導金[25]。」可見競爭十分激烈。

台灣「新電影」後,由於遠離市場,業者急切劃分商業與藝術電影鴻溝,避免觀眾失焦,為平衡眾議,1997 年第九屆輔導金開始,將申請類別區分為「商業電影片類」和「藝術電影片類」,平息多年來類型片的模糊空間。至新世紀的輔導金體制與規模,經常年修正與改革,現已漸入佳境。

但是常年只要影展不要觀眾的要求,已造成商業與藝術失衡的怪象,使新聞局大為苦惱,也令電影業者搖頭嘆息。在官方三大電影機構陸續停產後,已失去生產大本營,「台製廠」於 1988 年擬開放民營,不幸遭遇大地震,又逢凍省[26],重建無望,便結束營業。「中製廠」於 1995 年人事精簡,併入國防部藝工總隊,走進歷史。2006 年 2 月 28 日,「中影」文化城及製片廠宣布停止營運。昔日創造電影光華的重鎮停止運轉,形同斷絕了台灣電影的根一般。支撐棟樑倒塌的結果,更加劇輔導金的重要性,成為電影業者及創作人唯一的救命泉。而眼下更為任重道遠的任務,就是要把觀眾找回電影院。

電影兼具文化與娛樂的產業,故藝術/商業電影可從企劃案、劇本或文案屬性得到初略樣貌,或從導演及演員名單概略區分出風格。再就新聞局輔導金歷年著重點不一:如七十九年度為「鼓勵攝製兼具文化與觀賞之國產電影片」、八十年度為「鼓勵拍攝高水準之國產電影片」、八十一年度及九十年度為「鼓勵拍攝優良國產電影片」、九十一及九十二年度為

[25] 黃仁、王唯,《台灣電影百年史話》(下)[M],台灣:中華影評人協會出版,2004:479。

[26] [E] 維基百科。台灣省政府功能業務與組織調整,簡稱精省、凍省。精省方案源自 1996 年中華民國總統直選後,1998 年,李登輝把省給凍結起來。這個政治舉措,導致時任省長宋楚瑜下台及後來國民黨的再次分裂。

「促進電影事業發展，輔導拍攝電影片」、九十三年度為「促進電影發展，輔導拍攝國產電影片」，可見輔導金評選持開放狀態，對象並未限定輔導商業性、藝術性或某類型之影片。只要是優秀企劃案，不論是藝術性或商業性影片，都有入選可能。

但看實施輔導金以來，台灣電影仍處勢單力孤之境，並未形成社會旋風。原因在於出色的導演、優秀的作品，尚未與觀眾／市場達成契合。偶得國際大獎，只是作為延續台灣電影氣息的籌碼，似乎提醒大眾「它」還活著，還有一群電影人使勁地耕耘貧瘠的園地。翻看新舊導演作品細目，仍鍾情於族群情感的抒發，或自身成長的生活壓抑。這些偏向嚴肅的政經／社會題材，皆投向了人文理念為上的國際影壇，自然也就捨棄通俗的大眾市場。然而試想，台灣電影如果沒有設立輔導金，可能無法產生國際級導演如李安‧蔡明亮等人，也無法寫下世紀末台灣電影傳奇。

二、世紀末導演群的創作風格與理念

被視為夕陽工業的台灣電影，仍不乏奔波的勇士，首當其衝的導演群，競以作品發言。十年的電影產量不多，但皆是展現風格的精品，不再有舊電影的跟拍、抄襲之風。世紀末資金困乏，倍加珍惜機會，反而締造箭無虛發的電影奇蹟，頻獲國際肯定。

除了電影老將領路，被稱為「國片輔導金的一代」的生力軍，在電影沙漠裡嶄露頭角，展示本土文化內涵與生命力。現概括解析影片特質如下：

寫實人文電影

台灣社會的禮教文化，因為傳承孔孟思想，得以固守人文理念。早期薰陶人民的教化電影，自然成為主流類型片的基本養分。時至二十世紀末，這股力量發揮最透徹的莫過於是李安導演。自推出「家庭三部

人文題材是台灣電影的特點

曲」──《推手》（1991）、《喜宴》（1993）、《飲食男女》（1994），到獲得
奧斯卡外語片《臥虎藏龍》（2000）、奧斯卡導演獎《斷臂山》（2006），過
關斬將、步步生風，創造電影生涯高峰。其電影語言引起中外共鳴，東西
方題材隱見儒家哲理，在新時代轉輪中，探究男女情慾與傳統倫理價值的
衝突。論及創作理念之特質，謂：「……要提升國片境界，就得揚棄過去
舊有的制式習慣，新方法就是要在話白和人物關係中混合摻進西方的元
素……。」

　　李安擅用原創或小說改編的通俗題材，以藝術觀點敘事，再輔以商
業行銷。言及：「電影是給人看的，創作者就是要跟觀眾溝通，不應該太
天馬行空，太怪異的個人化風格，就不易被人瞭解，一旦觀眾關機了，
所有精心設計潛藏訊息，別人就接收不到了……不管拍的是好萊塢大片或
獨立製片，就是要找到你要的觀眾，建立自己票房和口碑，電影的價值才

會慢慢彰顯出來[27]。」李安站上國際影壇，仍不懈創作，電影票房雖有高低，仍堅持藝術／商業平衡點，繼《色‧戒》（2007）、《胡士托風波》（2009）後，2011 年拍攝 3D 特效片《少年派的奇幻漂流》，75% 取景台灣水湳機場及墾丁，一行 150 位國外頂尖電影人來台，促進電影技術與文化交流。新聞局大力推動「旗艦計畫」，即以台灣資源爭取到專業團隊，讓台灣電影與國際接軌。此片是繼 1966 年《聖保羅炮艇》之後，再次來台取景的好萊塢電影。

2013 年，李安此部 3D 作品，獲得第八十五屆奧斯卡最佳導演、最佳攝影、最佳原創音樂、最佳視覺效果四項大獎。消息傳來，全球華人共享這份至高榮譽與喜悅。此部電影改編自加拿大作家揚‧馬特爾的魔幻現實主義小說，敘述一位少年派遭遇船難，獨自在海上漂流二百二十七天，與同船的孟加拉虎發展出亦敵亦友的情誼，經歷殘酷現實的困境與衝擊，獲得心靈重生的故事。電影耗資一億兩千萬美元。全球累計票房達六億多美元，其中中國票房五億七千萬人民幣，台灣票房五億多元新台幣。

電影呈現的生命主題，透過科技展現出絢爛迷離之美，但隨著情節展開，逐漸將信仰、宗教與人類連結，整部片子將人文精神發揮的淋漓盡致。電影結尾不提供標準答案，反而形成思想討論的平台。如李安所言：「這不只是海上漂流存活的故事，或許是對人生的隱喻。旅程是抽象的東西，結尾的反轉，有思索與議論，這個才是電影的主題。我不認為電影或是書的主題在於宗教，更重要的是心靈上的追求。」可見，西方的哲學議題，透過東方導演的人文要求與獨特的電影語言來論述，西方國家的觀眾同樣能理解核心價值。

林正盛延續「新電影」寫實氣息，著重人物生活細節，置於簡陋、陰暗、雜亂的環境，長鏡頭補捉即興情緒，深焦鏡頭展現多層次空間，草根演員的台語腔調，具本土樸實身影，再現台語片復古情調。

[27] 摘錄台灣：《自由時報》，2009/10/12(A5) 版。

　　《春花夢露》（1995／中影）關懷底層人物的悲喜，及世代男女的情愛選擇。《美麗在唱歌》（1996／中影）描寫兩位少女同性愛的彷徨與茫然。《放浪》（1998／縱橫）敘述邊緣青年的精神狀態，失準在都會裡，徘徊於姐姐與女友的情感掙扎，壓抑成飄浮的無力感。

　　張作驥《黑暗時光》（1998／葉綠素，張作驥電影工作室）深刻描繪盲人、黑道、盲人按摩院、賭場的連結性，邊緣人在舊公寓艱辛地生活。康宜在暑假經歷短暫戀愛與父亡的變調生活，讓青春銷蝕無形，康宜與弱智弟的親情互動及素人生活原型，自然感人。影片隱射世間冷暖，以魔幻、真實的電影語言對應出生命強韌。

　　張作驥認為愈底層的人們愈有生命力，影片傳達出真摯情感。把「人生總有光明和陰影的交錯」意念，透過《黑暗之光》傳達給觀眾。

　　另有《失聲畫眉》（1992／鴻榮，黑白屋／鄭勝夫）、《無言的山丘》（1992／中影／王童）、《暗戀桃花源》（1992／表演工作坊，龍祥／賴聲川）、《熱帶魚》（1995／中影，稻田／陳玉勳）、《我的美麗與哀愁》（1995／中影／陳國富）、《少女小漁》（1995／中影／張艾嘉）、《飛天》（1996／中影／王小棣）、《愛情來了》（1997／中影，春暉，縱橫／陳玉勳）、《一隻鳥仔哮啾啾》（1997／藝舍／張志勇）、《沙河悲歌》（2000／中影／張志勇）等寫實人文電影。

政治電影

　　台灣電影常以四百年歲月，回看中華民族五千年的臍帶歷史，這種撲朔迷離的心緒／情境成為時代題材。早期借古話今的政治片，培育出子民愛國心，戒嚴時期隨政局浮潛，拍出逃避主義的電影，成為歌功頌德的政宣片和風花雪月的娛樂片。解嚴後，民意思潮如洪水潰堤襲來。《悲情城市》挑戰台灣禁忌話題，成為首部榮獲國際大獎的台灣電影。風光返台後，未遭禁演或刪剪，政治性電影亦風行一時。世紀末大銀幕勾勒悲喜情懷，改朝換代後更張揚台灣本土意識，政治傷痕或歷史議題，浮上塵囂。

台灣人民特殊的政治情感，藉由電影語言顯現

電影陳述心靈語言，導演各自從台灣往事爬梳成長脈絡。

　　吳念真的《多桑》（1994）、《太平天國》（1996）乃描繪台灣受日殖及美文化滲透的經典之作。《多桑》追憶童年記憶的父子情，以第一人稱身分，記述父親戲劇性一生。日殖結束後，父親無法適應新政權，舊情感隱藏於新生活，變調地釋放墮落，造成家庭不和。從金礦轉到煤礦，見證父親風華老去與經濟興起。礦工職業病的詛咒，成為無法躲避的遺憾，父子情繫在濃濃感傷裡。

　　《太平天國》述五〇年代美軍到南台灣軍演，村民空出土地與民房，遷至教室搭帳篷過集體生活。美軍改變村民作息，白天是轟隆戰車演習，晚上是霓虹閃爍的酒吧。村子的大人、小孩，全陷入美國文化。戰車日復一日駛進房舍、碾碎田園，揚塵而去。村民等不到補償，集體偷竊美軍物資改善生活，阿婆終日揮動竹竿，趕戰車，守土地。演練結束後，村民恢復秩序，遠處廣播傳出美軍流行歌曲，彷彿是揮不去的惡夢。《太平天國》特殊時空的事件，反諷時代荒謬感，美國神話與族群尊嚴激盪出戲劇衝突性。

　　兩部電影以平實敘事的寫實手法，拍出往昔美、日文化對台灣的影響。

　　侯孝賢的《好男好女》（1995／侯孝賢電影公司）取材真人真事、置於

歷史跨度下的政治故事，在中台連結的大背景，一群青年為台灣奮鬥的故事。背景從日殖到光復後、韓戰爆發時的台灣處境，涵蓋四〇年代的抗日、五〇年代白色恐怖。片中鍾浩東與蔣碧玉體現出戀愛與革命乃不可分割的生命體。一群留日大學生不願在台被日本統治，到廣東惠陽參加抗日。輔線以現代女演員的心情記事（緬懷已故男友與排練戲劇間），現代與歷史革命兩線交錯而行。戲中戲、現實、過往的交互敘事，探討台灣子民對國家奉獻與自我追尋。

導演以凝重灰色調畫面對應現代鮮麗的畫面；以民族革命情感對比男女情愛的放縱；及時代女性面對情感的執著與勇敢。三段故事年代不同、心態各異，穩健鏡頭彰顯史詩格局。

王童的《紅柿子》（1996）述 1949 年國共內戰，國民黨某司令（石雋飾）的母親（陶述飾）與妻子（王玥飾）帶著十個孩子撤離，擠在船艙渡過海峽到台灣，語言、文化、習俗的差異與經濟蕭條，令全家生計陷入困頓。影片客觀呈現移民生存與掙扎，並穿插反共游擊戰情節。導演運用寫實美學拍出政治悲情，以人文角度記錄兩岸風雲下的移民潮，飄洋過海到陌生土地的驚慌與思鄉。

《超級大國民》敘述二二八慘案中的一樁故事。許毅生（林揚飾）一位在五〇年代參與政治讀書會而被判無期徒刑的老人，在當年抓人過程中出賣好友陳政一，以致陳被槍決。許關滿十六年後出獄，因愧疚而自囚於養老院十多年。他搬回女兒秀琴家中後，開始一一探訪難友。此時，秀琴之夫因賄選而遭羈押禁見，秀琴情緒終於爆發，重提父親因政治而被判終身獄，與母親離婚，導致母親自殺，秀琴自小孤苦伶仃。許對女兒的責難，無言以對。之後許終於尋獲陳之墓地，跪拜燒冥紙求恕後，返回家中已心力交瘁，入門即累倒在地，秀琴扶老父入房，無意中翻見桌上日記，始體會父親多年來對老友、妻女之愧歉，望見床上奄奄一息的老父。

《超級大國民》是台灣新電影人萬仁在九〇年代中期所拍攝的作

品，是「公民三部曲」其中的一部，萬仁用一種窘迫、沉悶的調子，闡述台灣人民飽受壓抑的思鄉情結，以憂患的心態，看待台灣社會發展中的弊病與人性變遷。影片帶有濃郁的政治情結，風格壓抑，是部有思想觀的優秀電影作品。演員林揚以此片獲得第三十二屆（1995 年）金馬獎最佳男主角獎。

女性電影

電影女主角的設置，雖非絕對因素，卻是必要元素。據載，1954 年的黑白片《千金丈夫》（台製，中國文化／陳文泉）是台灣女性電影之始，但止於女性對愛情與家庭的無力。對抗傳統宿命的女性電影，應從台灣「新電影」之後。拜台灣文學之賜，挖掘心靈自覺的女性電影蔚然成風，從早年不食煙火的女子，被離棄的糟糠命，轉化為深層內在的生命歷練。

八〇年代謳歌女性的電影有《油麻菜仔》（1983）、《看海的日子》（1983）、《玉卿嫂》（1984）、《我這樣過了一生》（1985）、《殺夫》（1986）、《桂花巷》（1987）、《不歸路》（1987）、《雙鐲》（1989）、《怨女》（1990）等片。

九〇年代女性積極參與社會生產線，承擔家庭職責，落實自我肯定，如易智言《寂寞芳心俱樂部》（1995／中影）以黑色幽默的嘲諷，探討現代婦女在家庭與工作的情慾掙扎，在婚姻與心靈間，尋求精神平衡。

不同時期的女性電影，影射出女性特質與心靈的成長

《少女小漁》（1995／中影／張艾嘉）以大陸男女青年為綠卡在美國白人社會奮鬥的故事。其他有《美麗在唱歌》（1996／中影／林正盛）、《徵婚啟事》（1998／中影，縱橫／陳國富）等片，樂見女性意識抬頭與成長空間。

先鋒電影

世紀末台灣電影的先鋒派，非馬來西亞僑生蔡明亮莫屬。他曾參與電影《小逃犯》、《策馬入林》的編劇工作，另有紀錄片、裝置藝術等創作，並擅觀察人際關係，揭露真實與隱私，成就淡化情節又張力十足的先鋒派電影。他沒有台灣悲情經驗，也無中、台歷史的負擔，影片常以現代城市為背景，生發千奇百怪的異化調性，攤開人性陰暗面。觀後會有沉重、不解、錯愕、震撼，但滿足人們的偷窺慾。

他深感：「通常電影給人的感覺好像是逃避事物，只是給予慰藉，但不揭真相。可是撼動我的電影都是揭露真相……我也要讓我的電影很殘酷，然而我怎麼殘酷也殘酷不過現實[28]。」在世紀末露臉的蔡明亮，創作力充沛，常在國際影展中奪得大獎，其電影在台灣造成話題，在歐洲備受肯定。他言及：「電影被視為一種工業產品，牽扯到生意、票房，背後必須挹注很大的資金，功能性很清楚，可是電影的本質不見得是這樣的……

冷調性的先鋒電影，深挖人性陰暗面

28 林文淇、王玉燕，《台灣電影的聲音：放映週報 vs 台灣影人》[M]，台灣：書林出版社，2010：169。

電影發展了一百年之後，突然間變成只是一種說故事的工具。為什麼要以『懂／不懂』介入電影？我們應該跳脫這個問題[29]。」風格雖引發爭議，但仍堅持原創，不隨外界起舞。目前已得坎城、威尼斯、柏林三大影展獎項的導演。2013 年以《郊遊》一片獲第五十屆金馬獎最佳導演。影片主要以視覺呈現繁榮背後人心的空洞與荒蕪，描述城市與人的心境，表達城市人苦尋不受拘束的感覺。

《青少年哪吒》（1992 ／中影）是初試啼聲之作，九〇年代的青少年整日精神散漫、行為放蕩，穿梭在西門町的電話交友中心、萬年冰宮、補習班和熱鬧街頭。導演採平行線讓二男一女流連是非之地，深陷茫然的明日，尋找物質與肉體慰藉。「我的電影喜歡用象徵，以神話概念來呈現現實面貌……以哪吒來象徵反叛青少年……以嚴密感的推敲來創造真實感，包括人物相遇、事件衝突。」半紀錄形式捕捉即興情緒，具年代真實感。

《愛情萬歲》（1994 ／中影）捕捉二男一女同處一室的荒謬關係，道盡現代人假理性與真冷漠的空虛。導演讓觀眾隨著三個人物循序進入心理線索，疏離鏡頭慢慢拆解都市人的防衛，反射人類的脆弱無能。

《河流》（1996 ／中影）的青年身染怪病，黑暗角落的父子亂倫，隱射人類無知行為，只能被不可抵抗的命運支配。悠悠河流暗寓人們無節制的放縱，成為污濁之水。

《洞》（1998 ／中影，吉光）解讀人類內心孤寂，因壁洞而有交集，顯示隔離才是人類真正本質。導演藉由色彩歌舞，放大幻想。斑駁牆面、破落民宅、滴滴水珠，皆隱喻黑暗是折損人類神經與毀滅希望的無形殺手。

二十二分鐘短片《天橋不見了》（2002 ／法朵霖）是《你那邊幾點》（2001 ／法朵霖）的延續篇。台北火車站的天橋被拆建，時代軌跡的速變，

[29] 林文淇、王玉燕，《台灣電影的聲音：放映週報 vs 台灣影人》[M]，台灣：書林出版社，2010：166。

強迫人們改變生活慣性。即使為尋求生存，赤裸出賣身體，必捨去尊嚴。長鏡頭語言是殘酷生活與繁複囈語的眼睛。

《黑眼圈》（2006／泫昼霖，France，Austria）述小康在吉隆坡街頭閒逛，遭騙子痛毆受傷，被外勞拉旺救起。茶室女傭琪琪照顧老闆娘植物人的兒子，遇到小康燃起愛苗。復原的小康，周旋在拉旺、琪琪、老闆娘之間……異性戀、同性戀、母子戀交錯著。印尼森林大火出現煙塵暴，像末日世界般侵害城市。棄置大樓是金融風暴後，無力續建的水泥叢林，也是外勞棲息處。康與琪在舊床褥上纏綿，濃烈煙霧令人窒息，其臉上分別掛著塑膠袋和免洗碗做防毒面具，在迷失異境中依偎著。

全片對白精簡，以畫面、動作、場景、音樂、臉孔呈現張力。邊緣人彼此照顧，對比現代人的冷漠無情，注入人性之愛，深究生命意義。經典鏡頭是兩男一女躺在漂浮積水上的床褥，緩緩流動著……彷彿短暫溫暖的夢。

蔡明亮說：「我無意拍政治和社會議題的電影，只想拍身體。受困、生病、孤單、疲倦、寂寞、漂泊，日漸老去又充滿渴望的身體。」《黑眼圈》在平實情節裡，讓親情、愛情、友情，超越民族、性別。香港國際電影節已把此片列入大師級類別。

《臉》（2009／泫昼霖）成為羅浮宮第一部典藏的電影作品，和四十多萬件藝術品一樣，永久珍藏。電影投資新台幣兩億元，由四個國家專業人士聯手打造。這部抽象劇情的電影，反應人生無常與試煉，也引發兩極探討。每一格膠片充滿藝術美及法國情調，凝聚出歷史文化的厚度。名模蕾蒂莎演出「莎樂美之舞」，她說：「蔡明亮導演是唯一直視我身體，卻像是進行藝術創作，而絲毫不感到情色的一位藝術家。」蔡明亮過往作品大膽挑戰性愛、人際議題，演員在鏡頭前「解放」是自然之事。蔡明亮說：「這部影片絕對是電影史上既充滿爭議性，又將感動所有影迷的話題之作。」

專訪蔡明亮論及電影風格之議，他認為「電影不被歸類成某種電

影，能有特殊形式與風格，又被市場接受，創造價值是可喜之事。台灣電
影是種奇蹟，發展成一種主義與運動，確實成為台灣景觀。悲情亦或憤怒
的題材，是常見的宣洩行為。」從第一部《青少年哪吒》到《臉》，蔡明
亮慣用熟識演員詮釋角色，讓觀眾品味延續性理念；他言及：「電影是殘
酷的真實。它記錄青澀……也呈現老去，所以演員在我的電影裡，可以永
遠不停的活著。」並認為，電影並非只靠攝影機「說」故事，而要「看」
故事。故事、記憶需要時間浮現，故擅用眼睛概念的長鏡頭，來改變僵化
「看」的習慣，需要「看久了才會看到」。故蔡氏電影是慢工細活的心情
自畫像，觀眾「看」其電影，需細心品味。

「我從來沒有用過一個特效鏡頭，看上去很特效的鏡頭，其實都是
等出來的，比如一朵彩雲的變化、一隻蝴蝶的飛舞。等的過程很漫長，但
等出來的那種生命力是非常感人的。」或許堅定與執著如蔡明亮，才能塑
造出獨一無二。

娛樂性的商業電影

歐美電影人震撼於二戰悲愴，以勇氣與悲憫，蘊出直觀血淚的「新
寫實電影」，其風潮撩撥影評人撰文宣導新語境。然而喜歡視覺刺激與觀
影麻痺的民眾，難與平實語言對話，電影藝術文化屬金字塔菁英分子，但
娛樂電影的草根力，具舒緩及調解社會壓力，故商業電影必有存在價值。

資深導演郭南宏表示，他拍戲的六○年代，根本沒有藝術電影概
念，電影就是市場及觀眾等同詞，即有市場利潤，才能良性營運。但台灣
電影深陷瓶頸；在「1995 年後，台灣電影持續不景氣，民營公司陸續轉
業經營有線電視，電影部分已幾乎停產，僅有少部分公司如朱延平和獲得
輔導金的公司仍勉強生產影片，但票房皆低落[30]。」

[30] 盧非易，《台灣電影：政治、經濟、美學（1949-1994）》[M]，台灣：遠流出版社
2003：386。

受大眾歡迎的娛樂片，具有身心愉悅的價值性

　　朱延平基於市場信念，在「新電影」翻天覆地的五年裡，仍拍攝商業電影。從《小丑》（1980／鴻揚）到《大笑江湖》（2010／浙江博納），新舊世紀交替仍持續長紅票房，使藝術與商業界線，更壁壘分明。特別在1980-1995 年間，市場充斥外片、港片熱潮，唯有朱延平電影力抗強敵，連續十幾年躍登台北市十大賣座國片之列，堪稱國片擎天柱。「新電影」只有 1983 年《小畢的故事》、1984 年《老莫的第二個春天》、1985 年《我這樣過了一生》賣座進榜，之後便如泡沫般消失[31]。如言：「台灣電影就是一路上大家都在支持藝術電影，商業電影就挨罵……但是如果沒有一個商業機制的話，商業市場就會垮掉……這二十年來一直推崇藝術電影，包括當局給的輔導金，影評方面也都一面倒地推崇……所以就跟觀眾背道而馳。」他認為太多人都想做侯孝賢，這是莫名的危機，偏偏侯孝賢不可複製。

　　朱延平電影與台灣商業片已劃上等號，八〇至九〇年代作品擁有廣大市場；如《好小子》（1986）除了台灣熱賣，日本、東南亞創下票房佳績。1987 年成立「延平影業有限公司」，開始嘗試各類題材，包括軍教片、女性動作片、文藝悲劇、藝術電影等。朱延平深知明星魅力，發展出大堆頭偶像電影，如《紅粉兵團》（1982）、《小丑與天鵝》（1985）、

[31] 資料參考李天鐸，《台灣電影、社會與歷史》[M]，台灣：亞太圖書出版社，1997：264-268。

《大頭兵》（1987）、《七匹狼》（1989）及《異域》（1990）等片；並擅挖掘新人潛質，給予市場定位，如釋小龍、郝邵文的兒童功夫片《新烏龍院》（1994），居當年台北市十大賣座國片第二名，全台票房突破新台幣兩億元，隨後釋小龍主演《中國龍》（1995），成績亦靚。

商業概念讓朱延平穩坐最賣座導演寶座，兩岸開放後，首開先例於 1989 年赴陸拍攝《傻龍出海》，後緊抓合拍優勢，拍攝《功夫灌籃》（2008）、《刺陵》（2009）、《大笑江湖》（2010）等片，頻頻創造佳績。但也曾慘遭滑鐵盧，如《人不是我殺的》（2004）創下台北市總票房新台幣 2,280 元紀錄，換算票價，僅十人觀看。而《一石二鳥》（2005）的經驗讓朱延平感到驚奇，即台北市首週票房僅新台幣 13,830 元紀錄，換算票價，僅五十八人觀看，但大陸票房意外開出新台幣六千萬元紅盤，使朱延平認為內地市場深不可測，他表示：「內地的未來應該是喜劇片獨領風騷……從《十全九美》開始……內地喜劇潛力巨大……喜劇要走高級路線，就像以前的新藝城，它包裝喜劇是最貴的，麥嘉那時又是飛車又是遊艇。」

對於《功夫灌籃》超過人民幣上億票房；而《刺陵》僅七千萬人民幣的票房的差距，訪談時笑說：「這是部『假洋片』，明知拍不出效果還硬要拍，後來調整路線後，重新尋找市場切入點，籌拍最土的《大笑江湖》，讓小瀋陽走許不了路線，會是有梗的賣點，大陸市場還是以喜劇為主，人民需要歡樂的生活。這對我深具挑戰性，也會繼續往此方向邁進。」可見其鬥志來自兩岸文化的巨大差距，廣大市場更見刺激與挑戰，據資料，《大笑江湖》在 2010 年 12 月 3 日大陸上映，首週票房人民幣 6,043 萬，為票房冠軍，至 2011 年 1 月已達人民幣 1.8 億票房（新台幣八億元）。在此佳績下，其後續電影作品及影響值得關注。《新天生一對》（2012）全台票房約三千八百萬台幣，較《大》片全台兩百萬台幣的成績，大為起色。《新》片在大陸賀歲檔同步上映，大賣 1.5 億台幣，因調整策略，降低文化差異，獲得雙贏。

　　大陸電影走過「傷痕電影」與「市場經濟」階段，大眾取得經濟條件後，讓馮小剛的賀歲片贏得青睞，部部春節檔成為商業片基石，究實亦是滿足大眾娛樂口味。反觀台灣商業片的領航者，達三十年影齡的朱延平，無畏外界評論其片的低俗與模仿，仍廣泛涉獵新題材。儘管無緣得到任何獎項，可證的是，台灣電影如無其商業片，恐大為失色。

　　藝術電影訴之白領族群，娛樂片則是面向庶民，撫慰著大眾心靈。朱延平已得到電影業者與觀眾肯定，現今更瞄準大中華市場，以朱式風格與大陸觀眾交流，更與馮氏電影互為切磋，要為台灣電影寫下璀璨的一頁。

第四節　世紀末的孤影——臨界點上的優雅轉身

一、全台瘋政治

　　尋找出路是台灣企業的重要任務，台灣電影界從沒放棄動作……積極增加拍片量，行銷海外華人區或亞洲市場。換言之，就是穩固華語電影

《為人民服務》海報及劇照　　　　　　《國道封閉》有著世紀末的瘋狂養分

的影響力及龍頭位置。

自救後人救，奈何自救者亦如巧婦難為無米之炊……世紀末的十年光景，如上述處境，台灣電影已乏善可陳。如《藍色大門》（2002）導演易智言說：「台灣地區的人當時不看自己的電影，台北最好的戲院也不上台灣地區的電影，都是被擠到比較偏僻冷門的戲院，因為他們覺得是個賠錢的東西，沒人要看的……。」電影定局如此，業者血本無歸，寧可按兵靜觀，由於集資不易，故拍片機會少之又少，如易智言導演的兩部電影，相隔七年才開拍。其他的一片導演呢？還在等待機會嗎？試問，有哪種行業煎熬多年，原地打轉後還保有奮鬥熱情，即使最終夢幻成空也執著不悔……。不可逆轉的一切，令人束手無策，往日璀璨，如大江東去，何去何從？正說明台灣電影的疲憊……。以往紀錄顯示，編、導、演的創作團隊與人文內涵，使台灣電影在華語電影占有重要定位。當一代代電影人凋零，世紀末又遭逢衰退，莫非台灣電影將步入殘年？對藝術家及觀眾來說，如果台灣電影就此消失，將有著情何以堪的不捨。

世紀末的台灣政治正處詭譎之境，如果說日殖、國民黨的替換，是時代簇擁著混沌情勢，那此刻「民主」台灣，人心思慮變革欲掌控主權。「1988 年蔣經國逝世，電影院停業三天以為悼念，隨後李登輝接任總統，大陸政策不變，本土化意識躍升為主流，中原反成為邊緣，台灣開始走向另一個新的局面[32]。」李登輝的「兩國論」引發兩岸緊繃，台灣人口及資金外移，本土人卻視此為信心宣誓，全島陷於解嚴後的政治風暴。國民黨與民進黨重啟爭鬥，重燃省籍分化，陳年「二二八事件」成為討伐白色恐怖的旗幟。

台灣人民除了對世界末日的恐慌，更多來自政局不穩的威脅感。除了理性民眾外，「新台灣人」陷於瘋政治的狀態，中南部尤為嚴重，陳水

[32] 盧非易，《台灣電影：政治、經濟、美學（1949-1994）》[M]，台灣：遠流出版社，2003：299。

扁參與 2000 年總統大選，提出「新中間路線」口號，此是台灣治史近
四百年來，第一次真正由台灣人參選總統，故島內分化情勢嚴重。曾參加
國共內戰的阿美族原住民老兵回憶道：「不論是日本還是國民黨來統治台
灣，都是一樣的⋯⋯不會把我們當人看。」所以解放長年積鬱意識大於政
治意義，民眾不論盲目或清醒，很難不捲入這場政治風潮。果然，在國民
黨輕敵下已先自行分裂，陳水扁輕鬆贏得新世紀大選。

　　2000 年陳水扁就職演說，以「台灣站起來，迎接向上提升的新時
代」為題，提出「全民政府，清流共治」理念，兩岸關係宣示「四不一沒
有」。或許注定台灣災難到來，民進黨執政後，完全沉迷獨派意識，兩岸
政經隔離，甚至推翻已訂條款，侷限往來，形成台灣經濟倒退，失業率攀
高。但不能重來的民主選舉，已徹底被政治消費。台灣電影一向是政治附
屬品，直到「新電影」方掙脫鐵鍊，開始大聲說話，但仍被大環境箝制。
故世紀末中期的台灣電影，因本土意識提升，原本狹窄的電影題材，更加
受限，官方電影機構已無豐富金援，產業日減。此時何平導演的《國道封
閉》（1997／中影）以公路電影型態，置入一種時代心酸與苦悶，高聲吶喊
出人民對政局不安的錯亂。馮光遠導演《為人民服務》（1999）以批判總統
大選和反諷社會病態，直言對大環境的控訴。

　　電影從政宣品變為反政宣，從無聲附屬品變成評論譏諷的發聲器，
經歷百年的台灣電影，此刻身分是從裡到外的大逆轉。

　　解嚴後的民主台灣，社會反而動亂了，台灣電影也安靜了，除了
「中影」及新聞局輔導金的資源，別無出路。然而，島內人民瘋政治的情
況下，市場凋敝，唯一的路只能走向國際大小影展，出人意表的是台灣電
影在島內際遇不佳，反而在國際大行其道並得到大獎，如歐洲三大影展
（柏林、威尼斯、坎城）及美國奧斯卡影展外，尚有加拿大、荷蘭、澳
洲、比利時、西班牙、葡萄牙、義大利、瑞士、日本、英國、莫斯科、捷
克、挪威、瑞典等國家的影展，皆邀約參展。如果說台灣電影真正展現實

力走向國際，就是在民主起飛的亂象中得到機會。

五〇年代倉促來台的電影業，耕耘半世紀後，終於在國際上發光發熱。然而，誰又能看到台灣電影的苦痛呢？得到國際大獎，島內觀眾卻無法領略其中甘美，對創作者而言是扼腕之事！蔡明亮說：「有一個評論家說，我的電影只拍給二十個人看就夠了。」此言明義電影人選擇創作自由還是迎合市場，因人而異；但是拍電影的大投資，回收成本是期待之事，台灣藝術電影的票房，應數《悲情城市》最好，禁忌「二二八事件」加上「金獅獎」桂冠，名列 1989 年台北票房第二名。楊立國的《魯冰花》（1989）走本土雅俗路線，小兵立人功，獲得第四十屆柏林影展「人道精神特別獎」、加拿大國際兒童影展等諸多國際影展的肯定，挾著國外獲獎的氣勢，全台上映時有三千多萬票房。李安的《喜宴》被美國《綜藝週報》譽為 1993 年全球投資報酬率最高的影片。萬中選一的好電影，不見得由票房定讞，藝術電影經得起時光檢驗，然台灣電影體制並不如歐美電影強壯，民眾的審美及哲理觀，仍需時日培養……。

全台瀰漫政治狂潮，各行各業持續徘徊景氣邊緣，民眾消費當以食衣住行為先，休閒消費就多份考慮。只是台灣電影再如何蛻變，再如何力爭上游，再如何談論商業片行銷與藝術片創作，都不敵政治與經濟的一個

《悲情城市》訴說白色恐怖悲情

《魯冰花》向本土文學取材

小噴嚏。台灣電影如秋之樹，搖晃飄落，一葉知秋！

二、台灣電影界自立自強大變身

世紀末的回顧令人嘆息與驚喜。二十世紀科技發展一日千里，廣播、電視、電影等傳媒的普及化，給人類帶來巨大影響。絢爛的電影技術，使全球成就佳片無數。網際網路的興起，建立地球村型態。電腦進入社會領域，改變傳統生活及企業生產面貌。

此時，全球開始檢討戰爭對人類的殘酷傷害，當強權擴張極致，各類主義相繼出現……如日本軍國主義對中國和亞洲國家進行侵略，造成約兩千萬人死亡。資本主義促使經濟修正，對殖民主義國家有如虎添翼之效。共產主義興起與資本主義造成對立，形成美、蘇冷戰對峙。歐洲民族主義傳到亞洲、非洲、大洋洲，致使族群意識高漲。恐怖主義夾雜宗教、政治因素，方興未艾地流竄，透過網路媒體，造成歐美國家的驚惶，並在新世紀初蒙上恐懼陰影。

台灣政治體系受歐美影響，經過島內民眾熱血力爭，逐步邁向自由民主。藝術工作者熱愛台灣的創作空間，蔡明亮說：「台灣民主徹底，雖然有電影分級，但具備深厚文化素養，有文化底蘊滋養創作自由的風氣。」在其電影中，充分傳達出自由環境對藝術片的寬容支持。然而，萬事皆備，只欠東風，此東風就是電影工業體制的整合規劃。空有創作人才卻無良好資源與行銷，急救章行政常年存在電影界，低成本、鑽漏洞的人脈網路屢見不鮮，直到世紀末屢獲國際獎項，把台灣推向最前線，才讓政府正視電影產業。只是亡羊補牢，為時已晚？九○年代國片產量下滑，1991 年國片 81 部、港片 167 部、外片 260 部，至 1999 年國片 16 部，港片 121 部，外片 327 部，大陸片 8 部，國片產量創 1960 年以來最低紀錄，此資料顯示已慘跌深淵。台灣電影對應國際大獎的迷思，讓創作者越走越遠，市場已被外片、港片、陸片壟斷。據 1995 年美國《電影人》雜

誌報導，台灣已取代新加坡與韓國，成為歐美電影業者測試亞洲人電影胃口的指標。只是此說法是因為台灣電影屢獲大獎的內容及題材，引起關注，還是得獎後的市場競爭力薄弱，反成黑暗期的矛盾現象；如屬前項，可證影展給了榮譽桂冠，卻忽略台灣本土市場的回饋，而有此不堪的模稜說法。

外片市場自 1997 年達到空前高峰的三十一億元產值後，也開始下降。1999 年因台灣遭逢「921 大地震」，政經失調，較 1998 年下降近六億。2000 年後，台灣社會因政黨輪替陷入不穩定，經濟持續衰退，致使消費性支出銳減，這些都是客觀條件導致電影市場衰退之因。國片產量減少，電影生態起變化，從演藝人員、片商、發行商、電影院、觀眾分配等環節，皆停滯不前。奇特現象是外片產值受損，但觀眾人數持續上揚，經調研發現，原因是美片輕易瓜分國片、港片及其他電影的市場比例。根據資料；「發行商總數逐年遞減，由一百餘家，減至四十二家，蕭條快速。八〇年代，獲利領先群中，中外片商皆有；但 93 年後，全為外片商……電影院獲利集中度逐年攀升，約由 42% 升至 63%。除了龍頭院線國賓外，多廳院影城獲利表現尤佳。影城較單一戲院更受歡迎。僅華納威秀一家即可占全年總收益之四分之一……台片觀眾量衰落，由二成跌至0.5%，減少近四十倍；港片減少五倍，約占 3.5%；外片則由六成二增至九成五。外片之單片平均收益最高，且超出港台片之比例日增；而台港片則互有高下……港片在 94 年之後表現見疲，97 年後便一蹶不振……台片在 95 年後逐年下滑，單片票房快速失利，賣座片幾乎全無……好萊塢影片市場占有率最強，並逐年增加，已近完全壟斷；日片、歐洲片、港片高低互見；台片則穩定持續低迷[33]。」

由此資料得知台灣電影市場並非沒有產值，而是本土電影產值下降，

[33] 盧非易，〈台灣電影觀眾觀影模式與電影映演市場研究：1980-1999〉[E]，台灣：台灣電影資料庫，2007/9/12。

利潤都均分在其他影片，八大片商獲得高利益，本土片商及電影院則苦哈哈地硬撐。1991 年台灣本土片商便出現兼營外片的趨勢，外片戲院增加數量。1995 年經過片商統計，台灣本土電影市場至 8 月為止，已虧損四億新台幣，全台電影院總數比七〇年代少了四分之三，只剩二百四十六家。殘酷的生存競爭使電影業者思慮改革，因應時代潮流，全面向西方取經，讓電影院大變身。其實早在 1979 年時，台灣已出現多廳制影院，對老式影院形成經營上的壓力，影院因城市、村鎮、鄉里位置不同，經營理念與型態亦各異，未能跟上腳步者，最終營收銳減而關門大吉。如 1997 年曾代理《阿瑪迪斯》、《鱷魚先生》的獨立片商「先鋒影業」，受到院線、戲院兩極化差異，而結束營業。

1996 年多廳電影院終成潮流，靜極思動的「中影」於 1997 年將日殖遺留的「大世界戲院」舊址以新台幣十三億元賣出，用來改建中國戲院，並在天母、內湖、士林等地，覓點興建新影城。美商華納公司宣布在台設立多廳電影院，首家電影院由華納、春暉、三僑合資建設。華納威秀影城於 1998 年在台北信義區開業，走美國複合多廳影城路線，以全台之冠十七廳的聲勢，豪華的現代設施和高科技放映機，帶來人潮錢潮。至 2004 年已在台灣建立九個影城（高雄、台中、台南、桃園、新竹、板橋等地），重重擠壓傳統戲院的經營空間。

電影院改革不光外殼變形，內在亦布置革新，「1993 年暑假，台北市各戲院紛紛進行音響與戲院內部的改裝……座位加寬、間距拉大……多家戲院不約而同打出東南亞第一家採用杜比 SRD 音響系統（英國杜比公司開發的第三代戲院及杜比數位放音系統）的宣傳……觀眾有更舒適的感官享受[34]。」小戲院趨勢銳不可當，令電影團隊上緊螺絲，注重拍攝品質。如侯孝賢監製的《少年吔，安啦！》踏出第一步，到日本製作杜比音效，

[34] 葉龍彥，《台灣老戲院》[M]，台灣：遠足文化出版社，1993：121。

為本土電影的聲音效果,達到國際水準。連環商業效應使各家電影院以進口新機器來吸引觀眾,如「1999 年時,西門町的大新戲院引進全國第一台 SDDS 立體多聲道音響,並且具有日本進口背投式放映機[35]。」電影院用心改革大變身,傳統影院已褪下舞台,新舊電影院的交替成為世紀末台灣電影的特色。

二十一新世紀的台灣電影院,在科技掛帥下,目前觀影潮流已分成 3D 影廳/數位放映廳/一般電影院。裸視 3D 電視的概念已形成,相信在不久的未來,定會成為電影放映的新趨勢。

台灣製片環境長期不佳,新聞局改以積極態度,對內、外出台策略拯救國片;九〇年代初期,評選年度最佳電影時,限定只有台灣製作的影片能報名,電影輔導金只適用台灣工作人員,同時感於外銷市場重要性,出資新台幣三百萬元,租下坎城影展攤位,促銷五部台灣電影。「中影」透過香港仲介公司,主動探詢大陸市場,以《家在台北》試水溫。值得記述的是夾著《媽媽再愛我一次》(1988 /富祥)票房奇蹟,震撼台灣影劇圈

八〇至九〇年代,僅兩部進入大陸市場的台灣電影,賺盡眾人熱淚,風光一時

[35] 葉龍彥,《台灣老戲院》[M],台灣:遠足文化出版社,1993:122。即從銀幕後方投射影像呈現於銀幕前,與一般由觀眾後方放映影像的方式不同。

也帶動前進中國的熱潮。陳朱煌導演的續集《世上只有媽媽好》（1991）尚未拍攝完善，大陸就購買版權，算是低迷中的曙光。雖然此片慘遭滑鐵盧，但曾造就的風光境遇，使台灣電影界人士，預期中國市場的心理，正巧然萌生。

為增進藝術文化的交流，消弭兩岸電影隔閡，1992年第一屆「海峽兩岸暨香港導演研討會」在香港舉行。這次歷史性會議，為兩岸三地電影工作者的交流，定下基調。並決定該研討會每年舉辦一次，輪流以香港、大陸、台灣為主辦地。另外兩岸電影界的熱門話題，即台灣電影人周令剛鑑於大陸影視市場的前景，投下巨資，於1996年在北京籌建「飛騰影城」，此舉意謂兩岸的影視交流，非紙上談兵，而是落實在影視作品的生產線。如同當年台北外雙溪「中影文化城」一樣，可提供影視公司拍攝場景的需求。「飛騰影城」是台灣業者的重彈攻勢，也為未來兩岸三地影視媒體的合作，開啟關鍵性出擊。

不論官方或民營公司執行何種策略，皆是為台灣電影布署出走路線，積極地走向對岸、前進國際，重新尋找新生基地。

小 結

台灣電影行至世紀末，暗無天日下，只能靠雙手摸索曲折路，背上芒刺卻不斷損害贏弱體質，所幸仗著新生代電影人幾部佳作，力挽春秋，穩定頹勢。只見電影之路在民主與政治間搖擺，形成本土題材愈見寬廣，資金愈顯困頓的兩極現象，彷彿要生產出一部電影，是多麼令人驚嘆的神話，不再有信手拈來的自信。但終極的宣判者依然要看政府的臉色。從電影放映循環現象：輔導金－製片商－創作者－攝製團隊－發行商－電影院－觀眾－消費稅收－政府體制－輔導金，如鐵一般的軌跡，真要改善體弱

本質，只有從政策根本調養，方能給台片真正出路。

從世紀末的社會現實面看，所有台灣電影業者的改革，只是屈從外片市場的利益。即使本土電影排上檔期，如果票房不佳，依然會撤片，立即改排搶手的港片或外片上檔。電影發行商手持三面金牌，即台片、港片與外片的雙重院線片，不管政策如何變化，只要手中握有賣埠大片，皆可伺機調整院線，獲得利潤。這對於台片而言，並無實際良效。說到底，還是市場導向為上，片商為尋找生存關鍵，必須掌控有利片源，說到底，他們依然會向國際片商買進大片。故世紀末的業者改革及影城變身，握有美國大片的片商／發行商才是最終利益者。

面對大陸市場及陸片登台，政策急轉彎之下，凸顯許多不能平衡的自然問題。如：兩地不成正比的土地面積及眾多人口。衍生出的良方，會是台灣電影的最後一根救命稻草嗎？或是會造成另一波無形的文化衝擊？眾多疑惑及表象，在測試兩岸文化差異的面向時，商機從何而來？且看兩岸政治對台灣電影帶來新的影響，又將會是怎樣的局面。

如果現階段無法將外片重壓的局勢翻盤，只能強化電影多元樣貌及求存體質，找尋市場出口。故在朝野政黨翻騰、號稱華人民主模範的台灣，電影人不觸及兩岸敏感政治面，在缺糧乏彈的困境中，生就面對歷史風雲與族群競爭的胸襟與智慧，本當自強尋求長久謀略。

居於市場限制及科技貧乏，無法快速謀求解決方案之策。儘管困難，可敬的台灣電影人仍秉持唐吉訶德的無懼精神，或踽踽獨行，或衝鋒陷陣。坐而言不如起而行，如此勇往直前，鞠躬盡瘁，不為別的……只為台灣電影求得一個優雅轉身的弧度！

6

新世紀台灣電影的精神面貌與文化語境

台灣電影在新舊世代的象徵意義

　　台灣經歷漢族及異國文化的改造、拼裝、變體、再生的過程後，逐日揮別拼湊文化的羈絆，找到本土認同的自信，成就新世紀台灣精神。多階段的台灣政體歷史，乃世界少有，回眸軍權喧騰的舊世代，台灣電影承載政治使命與歷史責任，在新世代沉澱後出發，別具意義。台語片與國語片的光影，張揚著中原意識血液，又錯雜殖民悲情……，政宣／通俗電影的題材與內容，始終呼應時代脈動，以主／客身分參與年代變遷，忠實記錄政體轉換與台灣成長歲月。

　　「東方主義」議題，再次促動歐美對亞洲國家的注目，神秘的東方文化無疑是絕佳寶藏，然而背後誘因就是廣大的經濟市場。帝國主義向以科技炮彈為武器，今日形似戰火偃息，但包裝和平軟實力，使接受者改造於無形而不覺，舉凡衣食住行之事，皆見文化滲透，本土傳統莫不消磨殆盡。美國後現代學者詹明信（Fredric Jameson）指出：「後現代後殖民時期，經濟依賴是以文化依賴的形式出現，第三世界由於經濟相對落後，文化也處於非中心地位，而第一世界由於強大經濟實力與科技實力，掌握著文化輸出主導權，可以透過大眾傳播媒介把自己的價值觀和意識形態，強制性灌輸給第三世界。處於邊緣地位的第三世界只能被動接受，他們的文化傳統面臨威脅，母語在流失，文化在貶值，價值觀受到衝擊[1]。」按此論調，新舊世紀交替的國際情勢，位居亞洲的中國、台灣、東南亞等地，皆早淪為文化殖民地，可嘆的是第三世界在強勢覆蓋下，薄弱身軀殘喘不止。

　　百年台灣電影的每個階段，各有歷史文化特質，綜觀而言，外片圍剿局勢始終存在，直到台灣電影「文藝復興」的新世紀，仍無法擺脫此夢魘。百年回顧與前瞻，遺憾的是世紀末台灣電影並不燦爛，甚至是灰頭土

[1]　彭吉象，〈全球化語境下的中華民族影視藝術〉，《全球化與中國影視的命運》[C]，北京：北京廣播學院出版社，2002：3。

臉的落寞，縱有經濟產值，卻是依賴外片支撐。電影業者資金出走，電影院縮減，昔日輝煌的西門町，門可羅雀，骨董級戲院面臨拆除或轉賣，不論商業或藝術電影院，前景堪虞。不可逃脫的殘酷現實，是「中影」的直營戲院也遭拍賣；「在 1997 年後，面對著台灣本土製片業的全面衰敗，中影經營團隊再無力扮演中流砥柱角色，不但再不能像 1980 年代扮演帶動台灣『新電影』浪潮的旗手角色，也無力再接續 1990 年代培養出李安和蔡明亮等國際名導的銳猛拚勁，甚至連協調台灣電影業者，整合團體力量的龍頭角色亦告式微[2]。」態勢至此，情何以堪。

台灣電影面向國際是政府輔導宗旨，但得獎影片，形成與觀眾／市場沒有交集的平行線，至新世紀已斷層二十年的台灣電影，早走向影展不歸路，要呼籲觀眾走進電影院，短期難以奏效。如今，又面臨本上電影公司吹起熄燈號，這內外的夾擊，令人對台灣電影前景感到憂心忡忡。

新世紀政經混亂中，家庭所得值也越來越兩極化。據報，「2008 年位於金字塔頂端 5% 的平均所得為四百五十萬餘元，位於最底層 5% 的平均所得只有六萬八千餘元，兩者相差六十六倍，再創歷史新高。據主計處的家庭收支調查，十一年來（自 1998-2008 年）全體家庭可支配所得成長 4.6%，若以五等分位來看，最富有的 20% 的可支配所得增加 7%，高於整體平均值，但最窮的 20% 的所得則減少 2%。十一年來，最底層的窮人所得不僅沒有增加，反而進一步減少；這項趨勢顯示富者愈富，窮者愈窮[3]。」此現象論證電影危機，娛樂業的競爭越來越緊繃，電影票高價使民眾選擇五花八門的消費時，多份考慮。藝術片與商業片的抗衡，並未因此產生兩極化消費反應，顯示電影業仍處谷底。反觀新世紀初的中國電影，其廣大市場亦有藝術片／商業片的爭議，如北師大周星教授言；「商業主宰的現象對電影藝術而言似乎是時代的進步，從長遠來看卻實際上很可能

[2] 《中華民國 95 年台灣電影年鑑》[S]，台灣：電影資料館，2006。

[3] 台灣：《中國時報》，2010/8/20。

得不償失……2000 年中國電影市場的不理想，卻不能抵擋電影受市場左右的事實，無情的商業市場盤算統轄著從創作到放映的整個過程[4]。」可見，娛樂片已成為兩岸民眾消費心理的第一選擇。1915 年時，美國法院即裁定「電影」涵義：「電影放映是一種純粹而又明確的商業產品，其目的在於賺取利潤。」好萊塢歷久不衰的「類型片」商業電影，深諳民眾觀影需求，提供系統化操作和共性模式，供觀眾明確選擇電影類型，其包裝成嘻笑逗趣、科技奇觀，亦涵蓋古典藝術的文學傳統，及通俗娛樂的普遍性，傳遞美國精神與價值觀行銷全球。在上世紀二○至五○年代即以普世定位滲透各國，獨占鰲頭至今，把藝術片為重的歐洲電影，遠拋在國際市場之後。歐美片代表藝術片與商業片的抗衡，如同盧米埃與愛迪生的影片風格，百年之後，仍深刻影響台灣電影的走勢與發展。

新世代台灣電影宛如新生嬰兒，對世界充滿好奇與探索，嘗試用自我語言與世界交流。所謂「自我」，按照佛洛依德心理學說法是：「個體學習到如何在現實中獲得需求的滿足……從支配人性的原則看，支配自我的是現實原則（reality principle）[5]。」政府的忽視加上官方電影機構停擺、影院地產易主，全然大江東去之頹勢。電影人僅靠輔導金運轉，局面如九牛一毛之微薄，無法普降甘霖。政府策略並非萬能，有心者在現實原則下自力救濟，靠借貸拍片。幸運如《海角七號》（2008）導演魏德聖，在毫無後援下造就奇蹟票房，終於讓台灣電影有回春暖意，因為觀眾願意走進電影院了。後續連著幾部好電影，也創造出驚喜成績，影評人也替國片發聲了……「後新電影」、「台片新高潮」、「台灣電影文藝復興」……齊聲讚歎，無非是衰敗後的振臂高呼。

然而，國片真的脫胎換骨了嗎？觀眾真的接受新世代台灣電影嗎？現階段判讀答案，似乎還太早，現今台灣電影仍如春蠶吐絲，悠悠切切……。

[4] 周星，〈跨世紀中國電影藝術與商業觀念辨析〉，《全球化與中國影視的命運》[C]，北京：北京廣播學院出版社，2002：183。

[5] 張春興，《現代心理學》[M]，台灣：東華書局，1991：454。

電影工業非制式機器生產，仍需靠人腦及手工量產。國片時代曾引領風騷的大公司早已人去樓空，暫停製片，如學者影業；有的買片發行，如龍祥影業。故許多新公司／工作室資金未到位前，均停滯作業，形成近二十年的國片緩衝期。舊傳統亦逐漸消失，取而代之的是科技、專業、創意。

資深影人石雋談及恩師胡金銓時，慨言：「胡導演對新人相當嚴謹，因為他認為他以師父身分帶領徒弟們在工作，不允許有差錯。」紀錄片導演湯湘竹憶及初進電影圈時：「師徒制是當時最棒的一個制度，師父只有不講話和罵人這兩件事情……然而你可以在師父工作時從中觀察、想像個中道理是什麼。」傳統的工作形式，因時空產生改變，也形成續接不上的斷層，師徒制已失去現實意義。但回顧侯孝賢曾任李行的副導演／編劇，張作驥曾任侯孝賢《悲情城市》的副導演，雖未言明師徒制，但相濡以沫的傳承溢於言表。輩份象徵倫理道德的美好，是台灣電影邁進的動力。

從 2000 年開始，新生代電影人陸續投入電影圈，不再依循傳統師徒制，大都轉業而來。從電視轉電影跑道，如《囧男孩》的楊雅喆；從攝影師轉導演，如《練習曲》的陳懷恩；從編劇轉導演，如《九降風》的林書宇；從演員轉導演，如《艋舺》的鈕承澤、《不能沒有你》的戴立忍等等；從紀錄片轉導演，如《刺青》的周美玲。他們不全然是電影本行，但累積多年拍攝廣告、紀錄片、短片及 MTV 的影像經驗，具備成熟思考，且不乏高等學府或國內外電影研究所畢業，長期吸收歐美電影文化及學理，故新人新氣象，盡除舊思維包袱，傳達純粹的自我理念，於是這代電影人咀嚼本土歷史、文化、社會現象，掌握時代脈動，拍出榮華與頹敗，透著清新的人文思索，不再是言不及義的虛假。如《海角七號》的阿嘉，失業回到恆春擔任郵差，呼應 2008 年金融海嘯的百業蕭條。周美玲的《刺青》，網路交友反應虛擬愛情。《練習曲》呈現社會多元面向與寶島之美……，新導演以關懷角度切入百變的社會議題，挖掘被遺忘的真實面，形成焦點提升育樂意義。

台灣電影的回春跡象，可由 2010 年的金馬獎直播晚會來驗證，當晚

約有 240 萬人收看，收視率達 6% 以上，是近年新高紀錄。另國片上映
資料是 2009 年／28 部，2010 年／38 部電影，對應年產量 9 部低紀錄，
顯示市場回暖。台灣「後新電影」趨向年輕化及國際化，如 2010 年金馬
獎最佳紀錄片得主是 1982 年次《街舞狂潮》的蘇哲賢，影片探討嘻哈街
舞的次文化及舞蹈人的辛酸。2010 年金馬獎「最佳新導演」由馬來西亞
籍華人何蔚庭的《台北星期天》奪得[6]，探討台灣外勞議題，透過詼諧基
調，打破勞工悲情印象，呈現國際化多元樣貌。

　　台灣電影各階段的「新」，在時代結構裡各有其意義，它是精神與文
化的脈絡傳承，而非「新」、「舊」決裂。舊電影人紮實根基，或許作品
不甚成熟，無法形成流派，但具備時代價值。新世代電影散發濃郁文藝
氣息，但別於瓊瑤電影與李行的健康寫實片，是與現代生活緊連的人文氛
圍，並力求藝術片與商業片的平衡與市場認可。

　　可記的現象是今日台灣民意高漲，益發重視根源與身分認同，不論
日殖、滿清、國民黨政府，曾給予原住民漢姓、番仔之名，現今正名之
舉，反應台灣人守護族群資產，認定鄉土根源性。例如日殖「熟番」平埔
族人（即平地原住民）的正名運動；1956 年之後曾辦正名登記，但有偏
遠山區、行政不實、正名意識薄弱等客觀因素，未能全面修訂。時空易位
的當代，散居的平埔族人，向政府申請正名，因主觀願望難抵客觀現實，
平埔族人向聯合國告上馬政府，終於申訴成功。另有滅族後的撒奇萊雅
族，一直隱於阿美族內，目前也已族群正名[7]。由這些案例看，尋根溯源

[6] 2010 年金馬獎新增獎項「最佳新導演」，吸引不少新銳導演報名；今年入圍該獎
有《台北星期天》何蔚庭、《決戰剎馬鎮》李蔚然、《有一天》侯季然、《戀人絮
語》曾國祥、尹志文。

[7] [E] 維基百科。西元 1878 年，大清帝國開山撫番，噶瑪蘭族聯合撒奇萊雅族與清
兵對抗，發生加禮宛事件。族中大頭目慘遭「凌遲」酷刑，妻子亦被處以大圓木
壓碎身體的極刑，族人為免遭滅族，流離失所，開始長達一百二十八年隱姓埋名
的流浪旅途。日據時代，日本對台灣原住民進行民族分類，因撒奇萊雅族人怕慘
劇再度發生，選擇隱姓埋名，而被歸為阿美族，世居於花蓮奇萊平原。目前僅有
五百名族人。1990 年即要求正名，經過十七年正名運動，終於在 2007 年 1 月 17
日成為第十三個台灣政府承認的原住民族。

保留族群文化，如民俗節日、豐年祭等，已是台灣民眾急切之願。

故台灣政經／社會的現實面，著實牽動電影人敏銳感動，脫胎於舊世代的沉痾與壓抑，新世紀電影在這波尋根潮流裡，紛紛陳述本土情感與留戀。

第二節　台片文藝復興──台灣電影話語權的復甦

自李登輝掌權後，台灣社會意識悄然生變，本土性企圖昭然若揭，為徹底執行去中化，家家戶戶明定為台灣籍，大陸移民成為隱性人口，後代子孫對原鄉記憶已漸模糊……。可議的是，去省籍表面上化解省籍情結，實則原鄉情結仍隨兩岸三通後持續發熱……。政治操戈、身分轉換……子民永遠是配合荒謬時代劇的演員而已。

全球公民揮別世紀末的驚愕，寄望新紀元的希望，台灣經歷舊世紀的大破大立後，在雷霆萬鈞的民主選舉裡政權交替。民進黨於 2000 年贏得勝利，帶領台灣走向富強安樂之境，沒幾年的光景，無奈與挫敗卻像黑色雲霧籠罩全台。2001 年，經濟成長率出現戰後首次負成長（-2.17%），之後數年，不斷面臨政局紛擾與外交打壓，「一個接一個堪稱駭人聽聞的事件，政治獻金、炒股、賣官、金融內線交易，占據了二千三百萬人民的視野與心思……此刻的台灣人民，其實大多充滿焦慮，大家最想知道的是，台灣的出路到底在哪裡[8]？」族群對立、政黨鬥爭、黑金強勢、價值迷失、社會沉淪等負面態勢，深深傷害台灣民眾及常年建立的國際形象。

誠然，台灣政局變幻無常，不如樂觀預期，經濟大幅衰退，失業

[8] 楊瑪莉，〈台灣停一年，世界進十年〉，《遠見》雜誌 [S]，台灣：天下遠見出版股份有限公司，2006 年 7 月，頁 20。

率、自殺率、離婚率、犯罪率破新高，但社會力量仍如牆垣野草奮力紮根。「2002 年的瑞士世界經濟論壇全球競爭力報告指出，台灣『創新能力』全球排名第八，在亞洲僅次於日本。2004 年的瑞士世界經濟論壇全球競爭力排名，台灣『成長競爭力』排名全球第四，亞洲第一[9]。」2010 年瑞士洛桑管理學院全球競爭力報告，台灣從之前的二十三名升到排名第八，此資料見證民間中小企業是社會生產線棟樑。

2000-2008 年間，或是經濟力衰退，台灣電影已不由官方操控，相對地，民進黨把台灣電影帶入全新局面。利多政策是 1996 年成立「原住民委員會」[10]之後，成立「原住民族電視台」[11]。2001 年成立「客家委員會」[12]，繼之成立「客家電視台」[13]。

新政府異於昔日官方傲然之態，為弱勢族群發聲，據統計，台灣有二千三百萬人口，分配如下：一千七百萬閩移民，三百萬客家人，三百萬外省人，原住民四十九萬人，占總人口數 2%。人口比例自來懸殊，經新政府宣導族群均等，重新審視本土臍帶史。雖是政治考慮，但乏人關注的

[9] 《遠見》雜誌 [S]，台灣：天下遠見出版股份有限公司，2006 年 7 月，頁 72-73。

[10] [E] 維基百科。為回應原住民族人需求，並順應世界潮流，行政院於 1996 年間，籌備成立中央部會級機關，以專責辦理原住民事務，並研訂組織條例草案，用機關成立之法依據。同年 11 月 1 日，立法院審議通過「行政院原住民委員會組織條例」，行政院並於 1996 年 12 月 10 日成立「行政院原住民委員會」，專責規劃原住民事務，成就民族政策史里程碑，對於原住民政策的釐訂及推展，帶動原住民跨越新世紀全方位的發展。

[11] [E] 維基百科。2005 年 7 月 1 日「原民台」正式開播，由台視文化公司與東森電視先後代為經營原民台。2007 年 1 月 1 日，原民台改名為「原住民族電視台」，正式加入台灣公共廣播電視集團，轉型非商業性的原住民族公共媒體平台。

[12] [E] 維基百科。客家委員會為行政院轄下的委員會，於 2001 年 6 月成立，其目標是復興漸流失的客家文化，延續客家傳統文化命脈。

[13] [E] 維基百科「客家電視台」於 2003 年 7 月 1 日開播，是全球第一個唯一全程使用客語（四縣腔、海陸腔、大埔腔、詔安腔、饒平腔）發音的電視頻道，透過精心製作的各類節目，讓客家及非客家觀眾能欣賞客家文化。2007 年 1 月 1 日加入「台灣公共廣播電視集團」後，更突顯「客家電視台」作為族群頻道、少數語言頻道及公共服務頻道的特性。

少數民族,成為電影開發的新題材,原住民及客家電影登上大銀幕。原住民電影有《夢幻部落》(2002 ／綠光全／鄭文堂)[14]、客族電影有《一八九五乙未》(2008 ／青睞／陳坤厚,洪智育)[15]。台語電影更不乏其數,如《海角七號》、《當愛來的時候》、《父後七日》等片,台灣電影雖發展不佳,但族群電影的出現,仍為創意之喜,亦驗證族群語言強弱之表。

反觀新世紀初的台灣電影,仍是最不被看好的行業,儘管產量少,卻不時傳出捷報;李安《臥虎藏龍》(2001)獲奧斯卡最佳外語片,《斷臂山》(2006)得奧斯卡最佳導演獎,《少年派的奇幻漂流》(2013)獲四項奧斯卡獎項,更攀上事業高峰。楊德昌《一一》(2000)獲柏林影展最佳導演獎。但市場冷清使投資業界依然紋風不動,一年一度的輔導金評選,牽扯每位電影人的心情,甚至是台灣電影的未來⋯⋯。

從 2008 年之後,彷彿之前電影業的積鬱或醞釀,如沉入暗坑的氣流,而今,這股低潮從谷底激盪的巨大能量井噴而出,夾著本土文化為內涵的台灣電影,大舉反攻萎縮的市場,霎時橫掃陰霾,猶如台語片榮華再現⋯⋯如 2008 年《海角七號》創下全球 6.4 億新台幣票房,2009 年《不能沒有你》重奪失去二十年的金馬獎最佳劇情片與亞太影展大獎,2010 年《艋舺》創下 2.7 億新台幣票房,2011 年《雞排英雄》贏得過億新台幣票房。舊年代的台語片,是台灣電影的出發點,而本土化的「後新電影」則視為氣焰復甦⋯⋯2006 年本土化電影潮流開始依序湧進,如《練習曲》(2006)、《盛夏光年》(2006)、《最遙遠的距離》(2007)、《流浪神狗人》(2007)、《渺渺》(2008)、《停車》(2008)、《九降風》(2008)、

[14] [E] 維基百科。《夢幻部落》是一部敘述台灣原住民生活的電影,放映時即頗受好評。獲威尼斯影展中的「國際影評人週」的特別獎項。評審認為獲選理由:《夢幻部落》結合夢幻與現實的情境,以簡單方式討論一個全世界正在發生的文化失落、失根的問題,深深打動人心。

[15] 由行政院客家委員會與青睞影視共同投資新台幣六千萬元拍攝,為台灣首部以台灣客家語為主語的電影。電影改編自作家李喬作品《情歸大地》,描述 1895 年乙未戰爭中,客家村義民抗日的故事。

《囧男孩》（2008）、《海角七號》（2008）、《一八九五乙未》（2008）、《不能沒有你》（2009）、《陽陽》（2009）、《聽說》（2009）、《艋舺》（2010）、《一頁台北》（2010）、《父後七日》（2010）、《第四張畫》（2010）、《當愛來的時候》（2010）、《雞排英雄》（2011）、《陣頭》（2012）、《大尾鱸鰻》（2013）、《大稻埕》（2014）、《大喜臨門》（2015）等片，精彩不斷的佳作，幾乎是輔導金運作下的「後新電影」。

學者將此現象譽為「台灣電影文藝復興期」（Renaissance），意謂台灣電影文化的再度興盛。

從 2008 年／ 26 部／ 12.09% 到 2011 年台灣電影票房的所占比率，突破 17.5%，創下十年來新高點，從數字上來解讀，國片似乎回春，比起過往沒落的電影市道，聊以安慰。但這種成績並非直線上升，而是呈現起伏不定的曲線狀，說明現今電影光景仍是多變不穩情狀，以華人電影發展空間而言，仍多需挹注努力，讓這股熱潮在海內外均形成成績與關注。

之後，數部不可思議的高票房熱潮，已成功吸引中外資金參與到電影產業，揚幟攻略華人電影市場。如《賽德克‧巴萊》造就 8.1 億新台幣、《那些年，我們一起追的女孩》（2011／群星瑞智／九把刀）拿下 4.6 億新台幣、《痞子英雄首部曲》（2012／英雄，普拉嘉國際意像／蔡岳勳）風光破億、《陣頭》（2012）驚喜創出 3.12 億新台幣、《愛》（2012／紅豆，華誼兄弟／鈕承澤）鑄下兩岸三地 8 億新台幣票房。台灣電影是否真處於復興勢頭？已引發專業人士關注與業者翹首以盼。學者質疑：「台灣電影的再生看似有形，但不知其名；充滿憧憬但又害怕泡沫[16]。」此意指電影復興純粹是奇蹟，不能看作常態運作。試問；能有幾部電影能有《海角七號》的運勢？這股復興潮流以來，叫好叫座的佳片，畢竟有如鳳毛麟角。其他小品電影大多是氣虛黯然，故這股氣勢仍置於前進或滯後的盤旋中。

[16] 葉月瑜，〈台灣電影文藝復興〉，林文淇、王玉燕，《台灣電影的聲音：放映週報 vs 台灣影人》[C]，台灣：書林出版，2010：13。

　　據統計，2012 年國片票房總計約十億七千萬新台幣，全台票房破億之國片計有 4 部，分別是《陣頭》、《痞子英雄首部曲：全面開戰》、《愛》及《犀利人妻最終回：幸福男・不難》，全台票房破四千萬新台幣之國片計有《女朋友・男朋友》、《BBS 鄉民的正義》及《逆光飛翔》，此外，紀錄片《不老騎士：歐兜邁環台日記》全台票房已破二千萬新台幣，顯見各種類型影片的票房皆有所斬獲。2012 年共計輔導 244 部國片參加國際電影市場展、96 部國片參加國際影展，計獲得 35 個獎項，可說是豐收的一年。2013 年的上半年只有一部《大尾鱸鰻》撐住場面，全台票房約五億新台幣，之後的《總鋪師》2013 票房直衝三億多新台幣，分占台灣華語片 2013 年票房前兩名。2014 年的《KANO》在馬志翔聯于魏德聖打造下，以票房三億一千四百萬新台幣風光下檔，站穩 2014 年台灣華語片票房冠軍，繼之《大稻埕》達二億多新台幣票房，《痞子英雄 2：黎明再起》台灣票房是一億二千萬新台幣（約二千六百零八萬人民幣），人陸票房小直逼二億人民幣，刷新兩岸合拍片票房之紀錄。10 月份上映的青春文藝片《等一個人咖啡》，上映第一天即以一千六百萬新台幣票房刷新紀錄，成功登上 2014 年首日票房冠軍寶座，總票房取得新台幣二億多新台幣。2015 年賀歲片《大喜臨門》成功過新台幣億元票房之門檻，雄心勃勃地於正月十五日元宵節前進大陸市場探試水溫。「後新電影」復甦以來，在影片產業鏈上，雖然不能每部電影都奪得桂冠，除保證產量外，亦增加萬中選一之機率。

　　值得一書的是紀錄片電影《看見台灣》（2013）的放映，吸引台灣民眾的目光，上映第六十六天，票房超過二億新台幣。全民的熱情提振此片元氣，使占上台灣華語片 2013 年票房第三名。本片耗資總計九千萬新台幣，是台灣紀錄片影史以來拍攝成本最高的電影。導演齊柏林花費近三年時間拍攝，累積四百小時直升機飛行時數。全片以航拍鳥瞰視角將台灣以一種從未見過的角度與姿態呈現在大銀幕上，呈現濃重又真實的鄉土情懷。本片獲得 2013 年第五十屆金馬獎最佳紀錄片獎。

面對 2012-2013 年的電影現況，知名影評人焦雄屏在《南方都市報》撰文分析，「台灣片似乎與大華語圈在趣味品味上截然劃分」。著名台灣導演侯孝賢毫不諱言這兩年之間的落差，他說，「2012 年台灣電影處於『疲軟』狀態。」「疲軟」的原因有很多，首先在於台片「地方性」題材的局限。台灣地理因素決定了「地方性」的狹窄。這樣的內容引發全台共鳴都有難度，更不用說與好萊塢大片抗衡。幸而，台灣年輕一代的導演以創作型為主，又不離市場商業導向。「這批以學生為主的新人類電影，呈現的共同特徵是追隨自我感覺，沒有政治社會道德的窠臼包袱。他們拋棄懷舊情調，拒絕關照歷史苦難，只注意現時的感覺，他們清楚地告別侯孝賢、楊德昌的電影年代，停止對新電影正典的反芻，也不在乎與典範對話溝通 [17]。」億萬票房導演鈕承澤更高呼：「我想拍的是屬於大眾品味的電影，非關大師的品味，而是創造真正的電影產業鏈的升級，而非以往的手工作坊的模式……但我仍會以台灣元素為主，因為我對這塊土地深富情感。」新世代電影人奮力站穩方寸之地，誠懇的心態與表達，令人期待高峰再現。

可見的是新世代電影人迎風追趕勢頭，而資深電影人仍不懈於創作，可謂兵分四路：

1. 如侯孝賢《紅氣球》（2007／三三，Margo Films）得到國外資金，拍攝與法國奧塞美術館有關的影片。蔡明亮《臉》（2009／汯呄霖，Homegreen Films (Taiwan)，JBA Production (France)，CirceFilms (Netherlands)，Tarantula (Belgium)）運用國外資金拍攝以法國羅浮宮為主景的電影。
2. 朱延平《刺陵》（2009）採合拍路線，由台灣長宏影視股份有限公司與北京中影集團合作。陳國富《風聲》（2009）在大陸拍攝，由北京華誼兄弟傳媒投資出品。李祐寧的《麵引子》（2012）由兩岸美亞娛樂公司合作，為真實呈現年代場景與情感，在兩岸取景拍攝。

[17] 盧非易，《台灣電影：政治、經濟、美學（1949-1994）》[M]，台灣：遠流出版社，2003：346。

3. 張作驥《蝴蝶》（2007）以工作室與本土中環集團合作，在南方澳
 漁港拍攝。

4. 萬仁導演的《跨海跳探戈》（2013）除了取得輔導金贊助外，其餘
 資金全由民間管道取得。

　　由此情況可解析台灣電影產業面向，新舊導演走輔導金路線，營造
個人資源與展現平台，游離於藝術／商業的中間路線，極力贏得片商支
持，但力保個人創作風格。資深影人取得國際資金，能隨意創作藝術片，
無需擔心票房反應。商業片導演選擇兩岸合拍，積極前進大陸主流市場。

　　台灣電影往年陷於自戀深淵，現正如浴火鳳凰再生，跟香港電影一
樣，不拘泥表達形式，踏出疆界拍片，趨向國際路線。在老、中、青三代
電影人奮鬥下，展現「後新電影」話語權，散播台灣本土魅力。學者龍應
台的「中國夢」意指：「沒有看不到的書，沒有看不到的電影[18]。」兩岸
如能擺脫政治牽制，純以電影藝術站立世界，讓全球人士皆能認知中國文
化與台灣電影，當是終極目標。

第三節　台灣當代人文特質　電影文化新語境

　　1980 年代末，國際政治學大師奈伊（Joseph S. Nye. Jr.）提出軟實力
（soft power）概念；「軟實力即透過吸引力而非脅迫、懲罰，而獲得你所
意欲者的能力。其來自於三：一個國家的文化、政策和政治思想。」硬實
力在奈伊的定義中，是脅迫式軍力及誘惑式經濟力，而軟實力具有「議

[18] E] 維基百科。2010 大陸《南方週末》在北京大學舉行「中國夢踐行者致敬典
禮」，台灣作家龍應台獲華人世界最有影響力作家之一，並首度獲准 8 月 1 日在北
大百年講堂演講「溫柔的力量：從鄉愁到美麗島」，提到「兩岸都要有誠實的勇
氣，共同面對歷史……並提及兩岸絕不能再進入另一場戰爭。」

題設定能力」的建制（institution）和擁有「吸引力」的價值、文化、政策。此理論獲得全球共識，尤是東南亞各國覺醒軟實力功效，放棄核戰改為發展本土文化及觀光資源。

　　管理學大師彼得‧杜拉克提出「社會問題的解決之道，就在於社會裡面……」，「社會部門」（social sector）的意義即在此。它與非政府組織（NGO）、非營利組織（NPO）、公民部門、志願部門及第三部門的理念相通，總括以社會福利議題為宗旨，目前統稱為「第三部門」，舉凡人權、環保、婦女、勞工等，符合人民期許、媒體胃口，容易製造引領政府、企業追隨的發酵議題[19]。台灣民間企業實力堅強，是輔助政府從事社會福利的主幹。因此台灣非營利組織快速成長，超過五成的基金會是在戒嚴後十年內成立，到 2005 年已登記有 26,139 個非營利組織的團體。

　　台灣文明社會處處體現人性關懷，飄散濃厚人文氛圍，電影題材常取材於此，形成電影文化特質，「後新電影」在此基調拍出佳作。故可探究如下：

一、優質軟實力──厚積薄發的台灣精神

　　1987 年政治解嚴後，「台灣研究」成為顯學，海島文化結合商業行銷，產生絢爛的文創產品。台灣多元軟實力基礎，來自殖民／移民的特質融合，形成四百年來的人文素質（humanity）。Made in Taiwan（MIT）的品牌，包括電影文化在內，創造國際市場奇蹟。

傳統儒家思維

　　1949 年後的國民政府推行「復興中華文化」運動，推行堯、舜、

[19] 張經義，〈小國如何躍上大舞台？〉，《遠見》雜誌 [S]，台灣：天下遠見出版股份有限公司，2006 年 7 月，頁 118-214。

禹、湯、文、武、周公之道，教育出奉「孔孟」儒學為圭臬的台灣子民。「文革」後的中國昂然崛起，全球才慢慢興起中文熱，以「孔子學院」發揚道統，美國《新聞週刊》（*Newsweek*）專題報導大陸文化轉型。可證，台灣早就不偏不頗承襲華人遵循的儒家文化，從早期國語片至「後新電影」皆見其影子。李安認為：「從台灣故鄉得到最主要的養分，就是濃厚而正統的儒家教養，奠定了他的創作泉源[20]。」故養成背景使然，電影作品皆含有儒家文化色彩，在《臥虎藏龍》武俠世界中，處處隱見三綱五常之理，如言：「中國最基本的平衡，也就是協調人與自然的關係；這是一個農業文化加上溫帶氣候所發展出來的民族精神。」

重視本土歷史文化

台灣獨特的人文氛圍，包括宗教信仰、飲食文化、建築風格，及特有的台灣語調。中央山脈分成東、西台灣，濁水溪之隔分為北台灣和南台灣，蕞爾小島蘊涵豐富資源和多元文化，每處可見歷史痕跡，如彰化縣芳苑鄉王功村，僅僅兩百公尺的市區裡，含有清朝廟宇、日殖時期的派出所、國民黨時期的活動中心，三個建築物陳述年代軌跡。台灣雖短短四百年治史，但七千年前即有人類蹤影，故底蘊非表象淺薄，民眾皆以環保及保存本土文化為己任。台灣鄰近中國與香港，雖居邊陲之境，政經受到世界關注，正統人文及樸實誠信的子民是最珍貴資產。2008 年電影《一八九五乙未》，記述殖民歷史，讓後輩理解前人的滄桑事蹟。

自由台灣、民主之花

蔣氏政權解體後，1990 年李登輝繼任第八屆總統。1995 年，台北新公園「二二八事件」紀念碑落成，政府向受難者家屬致歉，此舉意謂本土政權建立。1996 年第一屆民選總統產生，重申人民是國家主人，行使選

[20] 游常山，〈李安儒家教養可以讓全球注目〉，《遠見》雜誌 [S]，台灣：天下遠見出版股份有限公司，2006 年 7 月，頁 178。

舉權，總統是人民公僕，民意成為台灣潮流。自此後，全民享有人民團體
法、集會遊行等法規，展現台灣民主素養與理念。但民主過度的現象，致
使質樸台灣成為政治島，省籍分化成為選舉混戰的炒作話題。除了有兩大
黨之爭，約還有 116 個在野黨的競爭，每回選舉，考驗民眾政治智慧，也
由此凝聚台灣政治共識與社會價值。

傳統印象中的總統府、立法院、中正紀念堂、人民廣場、凱達格蘭
大道不再是專權禁區，現今屬於親民園地，除了定期開放參觀，也是民眾
請願抗議聖地。2010 年開放與國際企業結合，化為舞台背景，舉辦時裝
發表，打破僵化形象。電影《蝴蝶》透出台灣殖民的後遺問題，《停車》
顯示台灣民主背景，形成國際網路的生存時空。

寶島新住民的文化融合

大陸移民與客家人、閩南人、原住民同住台灣，多省籍的族群特色
常引發政治議論。經過磨合與日趨國際化，省籍情結已漸淡薄，取而代之
是兩岸浮動人口、外籍人士、東南亞新娘、大陸新娘、外勞人士等新住民
融合，成為本土與外來文化的再次撞擊。

異文化的刺激，使台灣的政經、教育、交通、民生等社會架構，
產生巨大影響與重整。電影《練習曲》、《最遙遠的距離》、《台北星期
天》，描繪台灣新舊族群面貌，及國際新住民文化現象。

人文關懷

早年台灣是偏重經濟追求的「金錢島」，忽視人文藝術與社會議題，
現今人文關懷卻是台灣社會的慈善理念。人民是國家資產，身心素質關係
著國家富強，社會精神與物質的滿足來自國家經濟的平衡。兩者一旦失
衡，即產生社會問題。為解決弱勢族群的生存，光靠政府難以完善，於是
產生民營「非營利組織」，擁有民間團隊與專業志工，非關政治、宗教、
性別、年齡的限制，皆可求助其機構。

「非營利組織」全民總動員的結果，成為社會新顯學。人們以嚴肅態度經營有成，計有晚晴婦女協會、伊甸社會福利基金會、陽光社會福利基金會、喜憨兒基金會、勵馨基金會、天主教曉明基金會、創世基金會、台灣動物協會等等。台灣社會皆有單位輔助弱勢族群，從動物到人類，力保安定生活。

美國匹茲堡工學院院長張信剛所言：「科技只是手的延伸、腦的擴張……科技一定要和人文結合。」電影《不能沒有你》，反諷政績弊端與邊緣化弱勢族群，深刻人文議題，掀起社會改革良效。

文化創意

傳統與創新的台灣文明，在國際的文創平台上，爭先恐相。遙遠的美好是族群之源，新世代創意是台灣前進的力量。端看好萊塢創造龐大商機的關鍵，就是先販賣生活型態，再把這種認同轉成電影產品賣出，創造出強大的文化殖民。

台灣的生活氛圍，有獨特城鎮魅力，相形下，比大陸水準均等，比新加坡有趣，又沒有香港擁擠。七〇年代的台灣，湧現文藝潮，初時引起驚喜，但未得支持。隨著經濟發達與精神鬆綁，豐富的生活經驗與休閒娛樂，成為藝術創意之始。文創軟實力包含在社會各行各業裡，現在「台灣製造」等同「創意台灣」一詞。早先打下基礎的文藝團隊，苦盡甘來成為創意文化的代表，如「雲門舞集」。

目前台灣文藝團隊，分類多元，常以台灣文化使者出國巡演，有明華園歌仔戲團、小西園木偶戲班、亦宛然木偶戲班、霹靂木偶戲、漢唐樂府、蘭陵劇坊、當代傳奇劇坊、雅音小集、電音三太子等等。還有「誠品書店」首創二十四小時不打烊的文化城。

電影劇情取材豐富的軟實力，取得不凡成果，如《經過》、《一頁台北》藉由影音魅力展現台灣文化特質。

大自然的環保意識

人類的家只有一個，就是地球。曾幾何時，它變得千瘡百孔、嗚呼哀哉。2011 年 3 月 11 日的日本大地震與大海嘯，更引發全球驚惶。台灣人民意識自然生態破壞，力行節能減碳、有機耕作、無毒牲畜等方式。政府採取環保措施，全民參與回應，如垃圾回收、資源處理等。台灣經濟部輔導約一百二十三萬家中小企業，與國際綠色供應鏈接軌，生產符合環保功能的產品，外銷歐美國家，增加世界競爭力。

然而台灣石化工業污染與石化廠再建計畫，形成人民與政府的激烈抗爭。經濟發展與生態環保的比重，考驗政府智慧，而台灣人民就是環境監督者。

全球暖化形成臭氧層破壞、冰山加速溶化，地球生態已達危機，世界末日已非聳動謠言。紀錄片《正負 2 度 C》（2010）上映後，加強民眾關注環保及鞭策政府有效控管公共措施。多部「後新電影」到東台灣取景，美麗風光一覽無遺，更提升生態意識。新世紀以來，台灣環保成效相當明顯，電影界的推動，功不可沒。

各門宗教和諧並存

中國人出門靠朋友、更靠神明保佑，移民文化使台灣宗教興盛。特別是福建的宗教信仰，多在台灣落地生根，如東山島的關公、湄州島的媽祖，是傳統信仰之源。佛教在台灣是龐大的宗廟文化，類分四大宗：慈濟證嚴宗、中台禪寺、法鼓山聖嚴、佛光山。美援時期，歐美的天主教、基督教、長老教會入台，另有一貫道、道教等。台灣基於宗教尊重，各宗派和諧並存，民眾亦享有信仰自由。

宗教在台灣分為民間廟宇與財團法人廟宇的形式，扮演強化力量的角色。人民藉宗教力量，追尋福慧心靈，積極參與社會事務。

宗教電影題材，起著教化功能，早期台語片開始，神仙戲劇已出現

銀幕，如觀世音、佛陀、媽祖、哪吒、關公、土地公、八仙過海、目蓮救母等形象，早已深植人心。新世代電影不再沉迷傳統神仙故事，反而探究宗教／人生的相對意義。如《流浪神狗人》深具現實意義。

二、新世紀台灣電影類型與語境

台灣導演輩出，風格蘊涵時代痕跡。新世代意謂價值觀、新思維異於舊世代，亦突顯新電影語境。如魏德聖言：「每一個時代都有每一個時代要突破的事情……差１年就是一個世代，環境完全不一樣了……應該就自己的成長背景去思考說故事的方式……我們要延續上一代的精神，而不是他們講故事的方式[21]。」新世代電影作品類型，解析如下：

人文寫實電影

《當愛來的時候》
When Love Comes（2010／張作驥電影工作室）
導演／張作驥
編劇／張作驥

劇情描述性格叛逆的來春（李亦捷飾），身處三代同堂、恩怨複雜的家庭，某日發現意外懷孕，男友卻失去音訊而崩潰，幸大媽關愛、叔叔陪伴，揮別初戀傷痛，找回家庭之愛，重新生活。不同世代的母女，面對難以扭轉的宿命，在柴米油鹽、送往迎來間，產生驚人變化……。

張作驥首度探討女人對愛情、親情，成長、宿命的電影。純熟凝練的影像技法，羅織出三位形象堅強的女性，如何處理情愛傷痕。這部電影

21 黃怡玫、曾芷筠專訪，〈不曾遺落的夢〉：《海角七號》導演魏德聖，林文淇、王玉燕，《台灣電影的聲音：放映週報 vs 台灣影人》[C]，台灣：書林出版社，2010：103。

深富鄉土氛圍，全片魅力來自性格鮮明的角色，及生活細節堆砌的戲劇氛圍。傳統草根家庭融合文藝氣息，本土台灣味撲面而來。

《囧男孩》
ORZ Boyz（2008／影一）
導演／楊雅喆
編劇／楊雅喆

成人世界／孩童心靈，欺騙／純真成為電影的諷刺對比。兩個小男孩藉由玩具卡塔爾天王轉化為冒險勇氣，各自不完整的家庭並未剝奪單純與天真，堅定友誼使他們遠離現實與冷漠童年。

導演楊雅喆補捉到自然童趣，及萬華區庶民的質樸生活。「異次元」是孩童天堂或科幻世界的意義，讓遠離孩童世界的成人，逃脫壓力找回赤子之心。兒童心理語言輔以動漫畫面表達，增加卡通樂趣，導演認為「它代表一個超脫我們所處現實的領域。」影片配樂有悠揚及嚮往的憧憬感，兩位童星及阿嬤演出精彩。

《幫幫我，愛神》
Help Me Eros（2007／汯呄霖）
導演／李康生
編劇／李康生

本片具有強烈社會隱喻，運用布萊希特的「陌生化」戲劇觀，消解人生百態。三條線索交叉進行，主線是台灣經濟崩盤下的失業男子，吸食大麻逃避壓力，後跳樓解決失敗人生。支線是檳榔西施與生命線輔導員，是自殺男子最後交集之人。

開場鏡頭即物化檳榔西施形象，男子每日精神不振，流連卡拉 OK，並典當物品度日。在尋死過程中，現實與虛幻的歌唱場景交換著，裸露女

子與男子形成性愛語彙。檳榔西施是男子的精神寄託，以愛情之神出現，拯救吸毒的社會邊緣人。「紅衫軍」人潮，諷刺政治氛圍，「樂透彩」是失業注解，更是窮人希望。本片夜景營造頹靡調性，不規則的鏡頭語言，反射人物歪曲心理。

《海角七號》

Cape No. 7（2008／果子）
導演／魏德聖
編劇／魏德聖

　　二戰後日軍撤離恆春，日籍老師遺棄情人在碼頭上。六十多年後的恆春，日本公關友子負責組成搖滾樂團，為日本巨星演唱會暖場。因民代施壓，友子啟用當地不專業的樂團，六個團員從 10-80 歲不等，除了主唱阿嘉有經驗外，其他人根本沒上過台。阿嘉在恆春當郵差，表面送信，但把信件堆在房間，他老收到寫著「恆春郡海角七番地」的郵包，裡面全是看不懂的日文，友子發現這封情書，要阿嘉將郵包送給收件人，但經過六十年變遷，「海角七號」不復存在。訓練過程，阿嘉與友子在敵對中滋生情愫。演唱會即將開唱，友子找到主人地址，也接到日本的工作邀約。破銅爛鐵的樂團組合，順利完成演唱，阿嘉亦送達郵包，可是友子對工作和愛情的選擇，可能成為「海角七號」的翻版。

　　導演運用愛情元素對應今昔，呼應出時代背景，輔以喜劇結構及動聽歌曲，塑造成功的商業類型片。影片雖缺宏觀視野，但劇情曲折、老少咸宜，魏德聖說：「我覺得什麼樣的題材就應該要有什麼樣的風格，而非不管怎樣的電影，都用導演風格來決定一切……不同的類型當然照它的方式去量尺寸，做出來才合身。[22]」故大眾產生共鳴，創造台灣電影前所未見的票房奇蹟。

22　黃怡玫、曾芷筠專訪，〈不曾遺落的夢〉：《海角七號》導演魏德聖，林文淇、王玉燕，《台灣電影的聲音：放映週報 vs 台灣影人》[C]，台灣：書林出版社，2010：102。

《父後七日》

Seven Days in Heaven（2010／蔓菲聯爾創意公司）
導演／王育麟、劉梓潔
編劇／劉梓潔

　　《父後七日》描述阿梅在父親過世的七天內，回到台灣彰化農村，面對鄉里的人情與迷信，飽嘗傳統葬儀的繁文縟節。緊湊密集的儀式，使對父親的回憶與思念，只能在瞬間出現。返鄉守喪的七天，如同一場荒謬旅程，葬禮結束，阿梅封存喪父傷痛，回到城市，在香港機場吸菸室裡，難以言喻的心境想起父親。煙霧瀰漫中，父親彷彿坐在她身邊，父女兩人一同抽菸，在感傷中撫慰好情緒向前邁進。

　　電影沒有出現悲慟或煽情橋段，以猶太人婚禮的歡樂歌曲，營造全片輕鬆幽默基調，呈現父親生前百無禁忌、瀟灑自得的心性，生活現狀並未因父親離世而改變。導演表示，影片取材台灣中南部常見的民俗儀式，陳列出草根本色的宗教儀式，企圖塑造光怪陸離、荒謬氛圍，讓觀眾和電影對話之餘，找到自己的心情故事。截至放映結束，《父後七日》台灣票房約三千七百萬新台幣，居 2010 年電影總榜第二名。

《第四張畫》

The Fourth Portrait（2010／甜蜜生活）
導演／鍾孟宏
編劇／鍾孟宏

　　家庭破碎的小翔（畢曉海飾），自小寄情繪畫抒發憂鬱，每張畫隱藏著秘密……父亡又三餐無繼的他，與老校工一起撿舊貨為生。此時母親（郝蕾飾）出現，要他與繼父（戴立忍飾）生活一起，跟著母親的哥哥早不知去向。小翔遇見一位胖哥哥（納豆飾），逗趣地教他認識世界，相繼出現的朋友，也建構出小翔的成長輪廓，在畫筆下成為一張張肖像。但第四張畫，小翔

將如何畫出生命模樣……。《第四張畫》是深入人性、關懷社會之作，將家庭暴力、失蹤兒童、新住民等議題，以寫實細膩的鏡頭語言扣問觀眾。導演把孩童腦袋描繪成小宇宙，充滿探索可能性……本片呈現風趣與童趣心靈世界。

另有出色的人文電影，如戴立忍的《不能沒有你》（2008）以黑白影像道出底層人民的生命權益。辛建宗的視障電影《阿輝的女兒》（2010），藉影片側寫視障人的生活面向及存在價值，主角由視障人林復生演出，僅靠聲音、肢體溝通，身體雖殘缺，卻擁有樂觀生命力。樓一安的《一席之地》（2009）充滿魔幻寫實和爆炸性搖滾元素，描繪活人、死人為安身立命爭取方寸之地的諷刺。

流浪／公路電影

《練習曲》
Island Etude（2006／縱橫，奇霏）
導演／陳懷恩
編劇／陳懷恩

「有些事，現在不做，一輩子就都不會做了。」明相騎上單車，從南台灣展開七天六夜的環島行，一路遇見的人、景、事、物，交織出生命和弦。他遇到影像工作者、立陶宛女孩、抗議工廠倒閉的媽媽們，最後，停駐外公家，享受親情。旅程結束，十二段偶遇深刻腦海，是珍貴的生命經驗。明相以吉他彈奏起難忘的生命練習曲……。

全片在山海美景中，透著風淡雲清及偶遇的熱情。看完本片會激盪出珍惜當下、努力未來的感恩心態。

導演認為：「公路電影的意義隨時都有新奇意外……就是走到底，但不期待有何結果……《練習曲》是部旅行電影……一百分鐘的歷程中，能

沿著海把台灣走一圈……我一直想做的為台灣兩千三百萬人，在 2006 年留下一個當年台灣的寫實紀錄。任何一段旅行都是人生的一個旅程……從哪裡開始就回到哪裡……。除了拍出情節和景觀，我必須著墨景觀對照於人生的意義[23]。」《練習曲》沒有傳統的戲劇結構，也沒有俊男美女組合，僅是市井小民的生活瑣事，仍贏得觀眾青睞，帶動台灣民眾瘋單車的風潮，是純真感動使然。

《夢遊夏威夷》
Holiday Dreaming（2004 ／活力）
導演／徐輔軍
編劇／徐輔軍

阿洲（楊祐寧飾）即將退役時，常夢見小學同學陳欣欣（張鈞甯飾）死去，但這位小學同學已多年沒見。他一直受夢魘困擾，堅信夢傳達某種訊息……部隊士兵昆河逃走，上級派阿洲及好友小鬼（黃鴻升飾）找回昆河。阿洲趁機尋找陳欣欣，意外的是她因升學壓力住進精神病院，阿洲不捨之餘，帶著欣欣與小鬼來到花蓮。他們頂著陽光、踏步海灘，日子愉快，卻突然遇到昆河，精神錯亂的他，綁架三人到放滿炸藥的小屋，原以為會遭遇不測，卻意外地找回到純真快樂。本片清新的文藝氣息塑造出險惡與無邪的對應。

《流浪神狗人》
God Man Dog（2007 ／威像）
導演／陳芯宜
編劇／陳芯宜

影片三種階級身分：心靈空虛的都會夫妻、貧苦的原住民家庭、一群被丟棄的神像。用拼貼手法諷刺荒誕的社會，各階層面臨生活壓力，形成精神憂鬱

[23] 陳德齡、陳虹吟專訪，〈深情關照一座島嶼〉:《練習曲》導演陳懷恩，林文淇、王玉燕，《台灣電影的聲音：放映週報 vs 台灣影人》[C]，台灣：書林出版社，2010：24-27。

症，屬魔幻創意作品。

手部模特兒青青（蘇慧倫飾）和建築師丈夫阿雄（張翰飾）的婚姻，瀕臨崩解。搏擊好手 Savi（杜曉寒飾）對酗酒的父親充滿憤怒，打沙包發洩。必勇（不浪‧尤幹飾）重建家庭的希望，一再被酒精挫敗。牛角（高捷飾）四處撿神像，並想存錢換新義肢。流浪度日的阿仙（張洋洋飾），收集平安符白求福氣。一老一少，載著神明和平安符，穿梭山林間。農曆鬼門關開的瞬間，流浪狗使三條平行線因車禍而交集，並改變命運……。

本片多線交叉，形成人神對話。故事隱射民眾與宗教的連結，神因人分出等級，如丟棄的神像，殘缺的神像，大小廟的神像。導演欲表現階級人性的心靈世界與草根特色，言及：「台灣人就是有某種拼貼的習性和特質，透過拼貼創造白己的美感、俗豔的東西……在灰暗處開展出具有鮮豔色彩的東西……很能代表台灣的生命力 [24]。」

同志電影

《豔光四射歌舞團》
Splendid Float（2004 ／中映）
導演／周美玲
編劇／周美玲

阿威與阿陽同性相戀，阿陽不告而別後溺斃，阿威深陷痛苦日夜工作，白天是道士，晚上是歌舞女郎。阿威藉招魂儀式與阿陽靈魂交會，彌補悵惘。

電影融化在詭異的魔幻情境裡，白晝海水洶湧與黑夜燈光斑斕不斷

[24] 毛雅芬專訪，〈尋獲心的自由〉：《流浪神狗人》導演陳芯宜，林文淇、王玉燕，《台灣電影的聲音：放映週報 vs 台灣影人》[C]，台灣：書林出版社，2010：56-57。

交錯。人物、場景簡單，對應複雜性別與情感儀式，透析同性戀心態與社會觀感。「像是《豔》的英文片名 *Splendid Float* 一語雙關，因為 float 既是扮裝皇后們用以演出的花車，又同時暗示這群扮裝同志們的漂泊狀態；而皇后們絢麗演出置身的夜間、公路、沙洲、河面等等場景，也透露出她／他們豔光四射（splendid）表面下的滄涼、內裡的不安[25]。」

表演花車四處流浪，在公路上搖晃居無定所。狹窄的變裝後台，是孤寂心靈世界，站在舞台上，卻炫耀出嘉年華會。內外區隔，顯示身分不被認同的自娛與勇敢。黑夜包圍著沙洲舞台，寓意被社會拒絕的族群。導演挖掘邊緣題材，在海邊、漁村、墓園以華服、煙火、花車、歌舞，外化男子落寞身影。

《飛躍情海》
Love Me, If You Can（2003 ／果昱）
導演／王毓雅
編劇／王毓雅

本片以基隆漁港為場景，以梁祝前世今生透視現代同性戀的故事。海港女孩小三工作不定，到處廝混，算命說她是梁山伯轉世，這輩子和前世祝英台是最後相逢，錯過就永遠分離。外地表妹小英，多年不見互動友善，小三沒察覺異樣情感，幾回誤解與巧合，在偶發暴力事件中，小英葬身海洋，注定今生無緣的感嘆。

劇情如偶像劇情節，成功營造海港氣味，主線以小英（林依晨飾）與小三（王毓雅飾）為要，不做作的表演是亮點，素人演出與角色搭配出色。

本片演員即興演出，不預設立場，撞擊出瞬間情感。現場錄音的海港風情，令人身歷其境。小英告白橋段，哀憐吟唱，激烈又舒緩，戲劇感

[25] 趙錫彥，〈豔光四射歌舞團——從慾望花車看同志空間〉[E]，台灣：台灣電影筆記專欄影評，2004/10/1。

濃郁,到小英為救小三的義無反顧,為愛情犧牲生命,令人屏息。

　　社會寫實片帶有浪漫的舒緩節奏,但歌唱形式與影片風格諸多苛絆,雖感突兀,也肯定導演的實驗勇氣。

　　新世代同性戀題材,因時代開放逐被社會接納,並賦予人文心理透視,迴響出弱勢族群的悲傷與囈語,異於七○年代主題嚴肅的《孽子》,與九○年代隱晦的《河流》。此類題材尚有青春物語的《十七歲的天空》(*Formula 17*)(2004／三和／陳映蓉)、與解讀網路戀情的《刺青》(*Spider Lilies*)(2007／三映,鴻遠／周美玲)、《漂浪青春》(*Drifting Flowers*)(2007／三映／周美玲)等片。

城市電影

《一頁台北》
Au Revoir Taipei(2010／原子映象)
導演／陳駿霖
編劇／陳駿霖

　　小凱(姚淳耀飾)總是蹲坐在書店一角,讀著法語教材,思念遠方的女友,並期待到巴黎相聚。書店店員 Susie(郭采潔飾)被男孩吸引。書架前,Susie 和小凱不經意攀談著。一段時日後戀情生變,小凱急忙籌錢到巴黎挽救愛情,準備起飛的前夕,在夜市巧遇 Susie,手上受人之託的包裹引來警察與黑道兩路人馬追逐,小凱牽起 Susie 的手,深夜穿梭在台北街頭、夜市、捷運、森林公園、戀人旅館……躲避追逐。陰錯陽差與巧合後,Susie 和小凱為救好友又陷入莫名漩渦。天將破曉,小凱終於搭上計程車前往機場,恍然悟到 Susie 才是自己的 100% 女孩。

　　《一頁台北》是美籍台裔導演陳駿霖首部編導長片。透過詼諧浪漫劇情,把台灣各社會層面交織一起,組合老、中、青三代演員,巧妙地把

台北城行銷到全世界。截至放映結束,《一頁台北》在台灣票房約三千萬新台幣,居 2010 年電影總榜第四名。

《第 36 個故事》

Taipei Exchanges(2010 /原子映象)

導演/蕭雅全

編劇/蕭雅全

　　　　　　　拘謹的朵兒(桂綸鎂飾)/爽朗的薔兒(林辰唏飾演),是對夢想迥異的姐妹,開設「朵兒咖啡館」用「以物易物」增加特色。在此接觸到形形色色的客人,包括中外各國。姐妹也遇見無法用物品交換的東西,如勞力、歌聲、故事等,理解到「心理價值」與現實價值,是等量齊觀。沒有標價的物品,全憑交換者「心理價值」認定。

　　導演用此故事探討生命價值觀,並穿插街頭訪問、旁白、第三者的介入,以「陌生化」[26]效果點出人生主題。柔美的鏡頭語言,在咖啡、糕點裡譜出淡淡情緒,呈現人們在匆忙與瑣碎中追求存在感。全片定位都會人際關係,經由咖啡館旁觀每人故事。姐妹倆最後因夢想改變理念,奔向不同的生活軌跡。

　　截至放映結束,《第 36 個故事》台灣票房約一千萬新台幣,居 2010 年電影總榜第五名。

26 章柏青、張衛,《電影觀眾學》[M],北京:中國電影出版社,1994:186。俄國形式主義代表人物維克多 · 舍克洛夫斯基提出「陌生化」概念:「把對象從其慣常的感覺領域裡移出這樣一種讀者與文本的關係。」意謂藝術功能使我們平日習以為常的事,經由電影鏡頭表現而使觀眾覺得新奇而引發關注。

《停車》
Parking（2008／甜蜜生活）
導演／鍾孟宏
編劇／鍾孟宏

　　張震因為停車遇到連串詭異事件，經此窺探台北隱藏的特定族群。如果停車格引來的麻煩，反映社會黑暗現象，那麼《停車》算是跳脫《恐怖分子》疏離的城市電影。但深究情節巧合，又顯得荒誕不真實。

　　每個偶遇都有背景，卻又不完整，如大陸女孩到台灣工作，受皮條客控制，被張震救出又無後續互動。妻子（桂綸鎂飾）的情節亦雷同，無法生育影響婚姻，情緒轉折生動，但點到為止。還有香港裁縫師、黑道老大、皮條客，全因停車衍生不可思議的衝突。這些跨國界的人物，全生活在台北某角落，彰顯今日台灣國際都會形象。如導演言：「我發現台灣的生活面或者說整個人類的生活面，事實上已經不再只是以社區、國族、城市為單位，生活面牽涉很廣[27]。」

　　《停車》沒有完整劇情，但提供觀眾另種思維，感應居住環境的轉變與個人身心的異化或成長。正如導演期許；「我不是那麼喜歡觀眾去參與……你可以用比較冷靜的態度，去看整部電影，如果你只是站在其中一個角色觀點去看的話，會失去對整部電影的看法[28]。」

[27] 黃怡玫、林文淇專訪，〈在城市的黑夜撥雲見日〉:《停車》導演鍾孟宏，林文淇、王玉燕，《台灣電影的聲音：放映週報 vs 台灣影人》[C]，台灣：書林出版社，2010：120。

[28] 黃怡玫、林文淇專訪，〈在城市的黑夜撥雲見日〉:《停車》導演鍾孟宏，林文淇、王玉燕，《台灣電影的聲音：放映週報 vs 台灣影人》[C]，台灣：書林出版社，2010：126。

《情非得已之生存之道》

What on earth have I done wrong？！（2008／紅豆）
導演／鈕承澤
編劇／鈕承澤、曾莉婷

　　「偽紀錄片」的形式讓電影游離於現實與虛幻之間，穿梭戲裡戲外，考驗觀眾思想邏輯。前段剪接出跟拍、即興的紀錄片風格，後段圍繞在鈕承澤生活做文章；劇情與現實緊密貼合，屬嚴謹的後設性電影。

　　電影前段敘述導演獲得輔導金，拍「偽紀錄片」反應政治亂象、諷刺現實、調侃八卦。後段解剖導演個人成長歷程……黑道糾葛、吸毒、酗酒、劈腿、墮落、演藝風波，透過解嘲反射台灣趣味，無力於政經的怯弱。「人生如此不快樂？」傳達現代人空虛心靈，什錦內容在「偽紀錄片」護航下，觀者只能冷眼解析電影真實或虛構性？演員本色演出形成戲假情真的荒謬感。片尾導演面臨無演員、無資金、無劇本的危機，如何抉擇誘惑與堅持？開放性結尾，傳達殘酷的人生本質。

青春校園電影

《九降風》

Winds of September（2008／威像，影市堂）
導演／林書宇
編劇／林書宇、蔡宗翰

　　《九降風》以中華職棒「黑鷹事件」為時代背景（1996-1997），透過職棒起落，指涉一個世代逐夢未果的失落。九降風是新竹在農曆九月的東北季風，如同青春吹拂，召喚逝去年少時光。《九降風》掌握生活氣息，年少氣味撲面而來，不安又若無其事。它擺脫經典電影的沉悶，融入通俗情節，又未掉入浮誇。整部電影具強悍溫柔的勁道，其成功在於細緻編織九位角色的

關係網絡，在輕重緩急中讓觀眾產生認同。從緊湊節奏中調出酸楚情緒，在超現實裡感傷解壓，完備成長洗禮。

游泳池裸戲嬉鬧出忘我的少年狂放，對象和場景反覆運用，每次出現皆有新意……call機、機車、酒瓶、簽名球，阿彥房間、屋頂、鐵門、廁所等，承載情感核心，並在關鍵時刻成為意念象徵。廁所「頂罪」的戲迸發衝突張力，不時切入的職棒簽賭醜聞的新聞畫面，襯映青春歲月的無力感。

《九降風》拍出迴腸蕩氣的史詩片架勢，全片自然流暢，歸功於演員開拍前集體生活半年。雖是校園電影，但角色有型，具生活底蘊。港資注入《九降風》，卻能堅持新世代角度，定義九〇年代的時空原型，創作出原汁「台味」。

《不能說的 · 秘密》
Secret（2007／縱橫，安樂）
導演／周杰倫
編劇／周杰倫、杜致郎

高中生葉湘倫（周杰倫飾）出身單親家庭，熱愛音樂且琴藝過人，在父親（黃秋生飾）任教的學校就讀。某日班上來位新同學路小雨（桂綸鎂飾），投緣的兩人形影不離，情感加溫，但神秘的小雨，常彈奏一首未曾聽過又優美的曲子。小倫想多瞭解小雨，她無言地閃爍。某天一場誤會，小雨失蹤了，小倫決心找出不能說的秘密。

劇情雖缺乏深層心靈元素，但商業片結構、明星特質加上幕後陣容，使《不能說的 · 秘密》受到歡迎。對台灣電影界來說，從製拍到行銷，提供示範模型。

校園電影尚有探討高中生性向認同的《藍色大門》（2002／吉光／易智言），追求自我成長的《夏天的尾巴》（2007／驕陽，綠光全／鄭文堂），記錄

青春物語的《那些年，我們一起追的女孩》（2011／群星瑞智／九把刀）等片。

本土台語電影

　　台語電影在新世紀堂而皇之地出現銀幕上，似五〇年代台語電影再現，或許此現象會隨本土親和性而越來越成熟。現代台語電影意謂電影有 90% 以上用台語發音，剩餘 10% 是混搭語言或裝飾環境音，此現象說明台灣語言環境的混合性，及台語話語權提高。除此，與導演習性亦有關連性，如廣東梅縣的侯孝賢，在《童年往事》及多部作品，曾出現客語身影。

《眼淚》
Tears（2009／醉夢俠）
導演／鄭文堂
編劇／鄭文堂、鄭靜芬、張軼峰

　　便衣刑警老郭（蔡振南飾）在六十歲生日前，偵辦一件年輕女孩吸毒的死亡案。上級和同僚虛應案件，想盡速結案，老郭堅持要查清楚。憑著經驗明察暗訪，涉案人指向女大學生賴純純（房思瑜飾）。

　　固執的老郭，成為眾人眼中的麻煩，不僅兒子翻臉，菜鳥搭檔紅豆也若即若離。就在老郭失去依附的同時，一椿隱藏多年的罪行，因檳榔西施小雯（鄭宜農飾）介入浮出檯面。老郭說出愧疚完成救贖，卻也失去雙眼。

　　全景在南高雄取景，95% 採台語發音，炙熱的草根氣息，異於台北的文藝時空。警察行刑時，用蒙面、手銬、灌水、灌尿、毆打等百分百的寫實方式，被動刑的演員黃健瑋（飾紅豆）認為，這是非常難忘的戲劇經驗。導演鄭文堂言：「影片不講虛幻感，去除文藝氣息，力求刑警辦案的真實感。」

療癒電影

《最遙遠的距離》

The Most Distant Course（2006／七霞）
導演／林靖傑
編劇／林靖傑

　　全片是台北／台東、城市／自然的對比，三個
歷經都會擠壓而失魂的人，不約而同到台東尋找深
呼吸。心理醫師陳明才（賈孝國飾）販賣麻醉心靈
的藥，擅用戲劇治療解放情感，自己卻婚姻不和患躁鬱症，決定出走尋找
初戀情人。上班族小雲（桂綸鎂飾）找不到真愛而迷茫，收到前房客錄音
帶，好奇走進小湯（莫子儀飾）的感情世界，決定尋聲到台東。錄音師小
湯走不出失戀陰影，為挽回前女友情感，到台東完成錄音，再寄錄音帶給
前女友。

　　電影主元素是「聲音」，穿梭在城市／鄉村／人之間，因為聲音，三
個人串聯一起。聲音讓觀眾產生想像力，把小湯遇見的人、事、物變成可
感對象，對於小雲出走尋找聲音，具說服力。導演運鏡緩慢柔美，取大自
然沉靜力量，撫平心靈傷痕。大量運用鏡像原理，釋放心理投射。片尾，
小雲與小湯各站海邊一方，開放性結果饒富餘韻，一如遼闊海洋，充滿深
不可測的未知。

《街角的小王子》

In Case Of Love（2010／龍祥）
導演／林孝謙
編劇／林孝謙

　　母親過世後，美術系的小靜（郭碧
婷飾）封閉自己不與外界交會。街角的貓
咪，闖入青春的心，心中秘密一吋吋勾現出來……當她遇上搖滾樂手阿軍
（楊祐寧飾），兩個孤寂靈魂，因貓咪有交會契機……然而，阿軍對往昔

難以自拔，映照出小靜內心痛楚。校園裡交錯這段純愛，兩人對愛情的嚮望，透過小王子，找到療癒傷口的能量。

電影中的貓咪，化作小王子，緩緩足跡串起情緣。一段跨越十多年的生命際遇，充盈浪漫純愛，集眾多新生代演員，寫下依偎和療癒。導演林孝謙說：「這是部恬淡的電影。用貓咪穿針引線，以大學時代的社團生活為背景……也許是段淡淡的友情，或是段難以實現的愛情，這些東西在成長過程，一直陪伴我們……電影快結束時，愛情才正要萌芽，至於會開出什麼樣的花朵，留給觀眾更多想像空間。」

療癒系電影近年勢頭正好，除了關注到人與人之間，現在人與動物間的情感，也都加以描繪。《只要一分鐘》（2013／陳慧翎）即是描繪此類情感。

運動勵志電影

《聽說》
Hear Me（2009／鼎立）
導演／鄭芬芬
編劇／鄭芬芬

本片獲台北市文化局贊助，結合 2009 年聽障奧運會題材而成。《聽說》故事簡單，充滿勵志氛圍。愛情與親情的兩條線，以「手語」為媒介。主線三個角色：樂觀的天闊（彭于晏飾）、工作狂的秧秧（陳意涵飾）、聽障游泳選手小朋（陳妍希飾）。

秧秧為完成小朋聽奧的夢想，努力賺錢支撐開銷，讓其專心受訓。某天遇見送便當的天闊，他主動用手語攀談，兩人留下印象。天闊知道秧秧經濟拮据，送便當不收分文。秧秧堅持日後償還。過程中，天闊與秧秧感情加溫，卻因誤會分離。抵擋不住思念，天闊尋覓秧秧，想恢復往日情感……。

簡單的故事、亮眼的偶像、清新活潑的音樂,《聽說》包含諸多賣座元素;但類似電視偶像劇的侷限,偏重人物與情節包裝,欠缺電影感。但麻雀雖小、五臟俱全,場面調度具輕鬆溫馨的娛樂性。

《陽陽》

YangYang(2009 ／崗華)
導演／鄭有傑
編劇／鄭有傑

陽陽(張榕容飾)的混血外型,使成長期充滿衝突與尷尬……她從未見過法籍生父,也不會法語,後因故放棄體育,踏入演藝圈,外型成為賣點,但必須扮演自小排斥的「法國人」……在連串事件裡,陽陽面對親情、友情、愛情打擊的傷痛。

全片通俗勵志又有青春能量,以人帶戲的敘事觀點,有愛情三角習題、姐妹瑜亮情結、運動比賽／傷害、禁藥事件、色情陷阱等內容。陽陽二小時的精神解放,將愛情遊戲導引到心靈深處。

《陽陽》透過攝影師包軒鳴(Jake Pollock)率性攝影的運動,彰顯出青春心靈茫然地對應社會假象。從婚禮開場戲,奠定跟拍基調,鏡頭的晃動、失焦,考驗觀眾耐心與平衡感,也挑釁美學規律。以逆光、失焦、搖晃鋪陳劇情,如言:「一鏡到底可以說是表現一種真實感,或是表現一種時間感,好處在演員從某個情緒到另外一個情緒之間的轉變不會中斷[29]。」長鏡頭跟拍形成「一場一鏡」特色,挑戰影像鏡頭語言及光源的曝光美學。

[29] 王玉燕專訪,〈自由靈動的影像風格〉:攝影師包軒鳴,林文淇、王玉燕,《台灣電影的聲音:放映週報 vs 台灣影人》[C],台灣:書林出版社,2010:288。

黑社會幫派電影

《鈕扣人》

Buttonman（2008／美亞）
導演／錢人豪
編劇／錢人豪

　　《鈕扣人》是部頹廢華麗的黑色電影，具香港古惑仔電影的風格類型片，劇情敘述替黑幫清理現場的收屍人，其悲喜混沌的人生。還牽涉器官買賣、性交易和暴力等副題，刺激觀眾的感官視覺，也從其理解社會陰暗面，體會人生寓意。收屍人幫死者扣下最後一顆鈕扣，寓含職業道德與人文關懷，強調專業不過問恩怨的冷血。殺手、妓女、暴徒的串聯，如同黑暗、穢亂、低俗的渾濁難解。角色表演與環境造型，突顯市儈墮落。剪輯表達後現代錯置作用，重複畫面強調收屍人的無奈心境。懸疑／拼貼使情節略顯零碎，黑道電影慣用此法，令人有「恍然大悟」之感。

《艋舺》

Monga（2010／紅豆製作，影一製作，青春歲月影視）
導演／鈕承澤
編劇／鈕承澤

　　《艋舺》[30] 敘述八〇年代的高中生蚊子（趙又廷飾）轉校，結識四個男同學後，結夥成為幫派，以他的經歷帶領觀眾進入五光十色的黑社會，旁觀黑道的

[30] [E] 維基百科。艋舺，是台灣最早期原住民聚集地，台北歷史三市街之一，今名萬華，為台北市發源地，平埔族凱達格蘭語是「Moungar/ Mankah」。日殖時，台語發音的「艋舺」，與日語「萬華」（Manka）相似，「艋舺」因此被日政府譯為「萬華」。《艋舺》片尾說明是平埔族語「小船」之意。以歷史意義而言，明成祖時期鄭和下西洋，因政治或商業因素，一群人在此落地生根，衍生出大批住民群體。艋舺，曾是台北市繁盛區域，隨著都市開發而沒落，然今日華西街夜市、龍山寺等景點，依舊是大眾旅遊景點及信仰中心。

是非鬥爭，呈現五個義結金蘭的太子幫，反目成仇的過程。黑幫勢力、公娼寶斗里、幫派利益爭鬥、百人肉搏戰，集結成《艋舺》本土威力。遙望那個快速變遷的年代，各層級的觀眾從電影體會到時代影像。花襯衫、喇叭褲、夾腳拖，正是當前潮流的「台客文化」，復古／時尚並存，形成特殊的文化面貌，這份情感是民眾的集體記憶。

《艋舺》依稀有美國／港片的黑道元素，如馬丁‧史柯西斯的《紐約黑幫》、柯波拉的《教父》、塞吉奧‧李昂尼的《四海兄弟》、吳宇森《英雄本色》等片，轉化成草根文化的展示平台。然而熱血與義氣，彰顯出台灣電影少有的澎湃激情。如台詞：「我混的不是黑道，是友情，是義氣！」表達台灣人的直率性格。本片濃重戲劇情感、角色有型、演技生動、復古場景、偶得詩意、大器鏡頭語言，皆組成商業娛樂片的條件。故事來源不乏紀錄片或真人實事，對於創作者，此片以成長記憶陳述導演的內心世界，帶有天真情懷。站上2010年農曆春節檔期，說明台灣電影界的期待。截至放映結束，《艋舺》台灣票房約二億七千萬新台幣，居2010年電影總榜第一名。

尋根歷史片

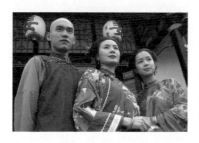

《一八九五乙未》

Blue Brave: The Legend of Formosa in 1895
（2008／青睞影視）
導演／陳坤厚、洪智育
原著／李喬《情歸大地》
編劇／高妙慧

1895年，日軍登上台灣北部的澳底，秋末攻下台南接收台灣。五個多月期間，台灣人群起抵抗，有一萬四千名犧牲，擊斃一百六十四名日本人，四千七百名日本人病死。「乙未戰爭」是台灣的傷痛戰事；但歷史已湮沒，除了台灣前輩外，年輕的子民彷彿無

知於慘烈往事。此片是現代難得的愛國電影，鼓舞台灣人的民族意識。

《一八九五乙未》以客觀角度敘述台日戰爭的英勇與無奈，台灣是日本的戰利品，北白川宮能久親王和醫官森鷗外登台，是正當「接收」，而非「占據」，當客家人吳湯興、徐驤、姜紹祖領導客、閩族群及原住民抵抗時，才驚覺「這不是接收，這是戰爭」的現實。男人前線衛國，客家女人持家守候，抗爭中義士紛紛壯烈犧牲，女人堅強守護家園與撫育下一代，最終台灣仍走入殖民史，當櫻花飄落如泣血般淒美，這場戰爭將青史留名。

《賽德克・巴萊》
Seediq Bale（2011／果子電影）
導演／魏德聖
原著小說／嚴雲農
編劇／魏德聖

此片取材自原住民莫那魯道抗日的歷史故事，描述 1930 年代日殖時期，對台灣原住民採壓迫理番措施，迫使賽德克族「馬赫坡社」頭目莫那魯道率族人群起反抗日警，引發「霧社事件」的始末。其上映喚醒被遺忘的本土歷史，是台灣第一部高成本的史詩電影。影片調動台、日、韓三地的國際創作團隊，除了運用動漫特效、陳設戰爭場景外，並樸素展現原住民文化語言，人文聲息，營造罕見的磅礡氣勢。2011 年 9 月上檔，分上集（太陽旗）、下集（彩虹橋）放映。

《賽德克・巴萊》目前是台灣行銷最盛大的電影，包括電影套票、商品開發、行銷活動、博物館結合、書籍出版，成功激起英雄旋風。夾著高人氣指數的宣傳，上集推出未滿十天，已逼近二億新台幣票房，創下台灣電影快速破億的紀錄。僅台灣票房就擠進電影網站 screendaily 週末版（9/9-9/11）全球電影票房前十五名排行榜。破天荒的紀錄，顯示觀眾對

本土歷史與電影的關注。該片賣出多國國際版權，並獲得 2011 年金馬獎十一項提名，代表第八十四屆奧斯卡最佳外語片競賽。導演魏德聖表示：「不管金馬獎或奧斯卡獎，是種肯定，但最重視的還是觀眾反應。」所言直指民眾乃電影之本，有共鳴才會凝聚市場魅力。

科幻寫實片

「科幻電影」（science fiction film）屬科學奇想的電影類型片。直到 1902 年法國人梅里埃推出《月球旅行記》（*Le Voyage dans la Lune*），才標誌第一部真正科幻電影。

國產片長久受限於資金窘迫，無法突破寫實風格，過去類型驚悚片，迎擊好萊塢的製作規模，往往鎩羽而歸。《穿牆人》帶來新鮮的觀影經驗，利用「穿牆」科幻、詭異美術、攝影技巧，把場景分為真實、虛擬世界，以單純的初戀故事，顛覆科幻國片的刻板印象。

《穿牆人》
The Wall-Passer（2007 ／黑眼睛）
導演／鴻鴻
編劇／鴻鴻

17 歲的小鐵，隨父母離開破敗的舊都，遷往南方新都 Real City。某天戶外教學，認識諾諾並撿到有穿牆能力的石頭。小鐵向戴電子耳的諾諾感情告白後，諾諾要他二十年後再來找她，留下 e-mail 就失蹤了。小鐵決定用魔石尋找諾諾，不過僅見到荒涼世界景象。二十年後，四十歲的小鐵與二十二歲的諾諾再次相遇，一個可能的戀情，又重新開始了⋯⋯。此片靈感來自法國小說家馬歇爾・埃梅的短篇小說，導演鴻鴻說：「我的故事其實只有精神跟埃梅的《穿牆人》類似⋯⋯，是穿越的概念和聯想⋯⋯人生到二十歲之前成長的過程，就好像不斷穿牆過程。主角一直在穿越他覺得阻礙生存的東西。」台灣電影史上沒出現過此種類型電影，視覺、美學徹

底顛覆國片寫實規範。攝影營造未來科幻感的效果,光影恍惚游離,以白灰、鏽黑為基色,人物穿梭在虛擬的荒蕪與實境間。花費二千萬新台幣製拍的《穿牆人》,呈現電影新感受。

恐怖血腥的活屍片

《Z-108 棄城》
Zombie 108(2012／鼎立,黑象)
導演／錢人豪
編劇／錢人豪

　　本片揭露毒品下的物慾橫流,醉生夢死的人類不敵病毒侵蝕,強盛文明毀於一旦,繁榮台北陷入末日終結。政府下令撤離西門町居民,但整晚狂歡的地下幫派毫無所悉。此時,特種部隊執行格殺令,欲瓦解西門町黑道組織。街頭已成血肉橫飛的活屍區,少婦(姚采穎飾)與女兒誤入死區,引出瘋狂咬嚙的活屍及變態人。屋內是變態人魔,屋外是肆虐的街頭。互不信任、勾心鬥角的黑道、警察、特種部隊,要保護民眾逃出西門町,不得不攜手突圍。經過拯救與格鬥,眾人脫離魔掌,西門町也恢復生機。

　　台灣拍攝首部活屍電影,引發各界質疑與好奇,導演打破傳統形式,利用最夯的臉書(Facebook)串聯網友集資,以「電影可以用很簡單的方式接觸到它」為口號,募得資金及免費五百多名臨演參與,共同完成電影。活屍電影突破往日鬼電影唯美或陰森的氛圍,在現代科技元素下,賦予病毒突變的危機,營造世界末日的恐慌。故力求畫面的誇張與猙獰,解構人性的平和感,把觀眾推向緊張糾結的情緒中。由於鏡頭、情節大膽駭人,被列為限制級。成本雖微薄,仍有專業水準。可記錄的是大眾對電影支持而創下類型先鋒,而特效化妝的成熟,令人驚豔,並不亞於好萊塢片。此片入圍 2012 年比利時「奇幻影展」、英國、南韓影展,並賣出七個外國版權,堪稱以小搏大的風光案例。

美食電影

　　中國美食名冠天下，但少有以飲食為主題的電影。自從李安的《飲食男女》（1994／中影）打響中華美食名號之後，自此後，台灣軟實力有過之而無不及地發揮影響力。李祐寧導演的《麵引子》以麵食作為兩岸思鄉情懷的引子，帶領觀眾重回時光隧道，溫存動盪中的離亂。

　　《麵包情人》（2011／李靖惠／麵包情人電影有限公司），本片自 1998 年開始拍攝，經歷十三年完成拍攝。以在台北市安養院工作的菲律賓看護為拍攝對象，一方面探索女性外籍勞工離鄉來台工作，面對生存、貧窮、夢想、親情、鄉愁與慾望等多重難題的心路歷程，另一方面也試圖揭示台灣社會忽略的老人安養議題。現實生活使得這群外勞在麵包與情人之間做選擇，意味人生是被無奈牽扯往前行。

　　《愛的麵包魂》（2012／高炳權，林君陽／得藝國際，明藝國際，文創一號，華研，高雄人），以台灣麵包文化為背景，闡釋男女的情感糾葛與面對人生的態度。麵包師傅糕餅（陳漢典飾）和店長女兒曉萍（陳妍希飾）是青梅竹馬。這天，布萊德（倪安東飾）為了找出母親生前最愛的麵包，來到純樸小鎮。布萊德做的歐式麵包以及浪漫舉止，攪亂曉萍和糕餅的生活。曉萍與布萊德的感情越來越好，甚至要帶曉萍前往法國，為了留住曉萍，糕餅決定與布萊德來場「台式麵包 PK 歐式麵包」為主題的比賽。

　　2013 年，無獨有偶，導演林正盛的《世界第一麭》及導演陳玉勳的

《總鋪師》兩片皆與飲食情節有所聯繫。於是，在類型片之下，美食電影的雛形躍然而上。誠然，作為類型片，它或許偶一為之。但長此以往，亦可兼容並蓄，發展出特有的類型故事片。畢竟，創作無國界，題材無設限。

《世界第一麨》以台灣麵包師傅吳寶春的奮鬥故事為原型，描述自小家境清貧，拜師學藝。經過長年對麵包的執著，及一心想讓全世界看見台灣麵包的精神，帶著故鄉親友們的期許，在一片洋人比賽中脫穎而出，勵志精神十足。

《總鋪師》以台灣辦桌精神作為故事主軸，穿插俚語笑料於其間。二十多年前，台灣辦桌界有三大傳奇「總鋪師」，被鄉民們尊稱「人、鬼、神」三霸，稱霸北、中、南；北／「憨人師」、中／「鬼頭師」、南／「蒼蠅師」。近代辦桌文化勢微，人鬼神匿跡。蒼蠅師想將手路菜（拿手菜）秘訣交給獨生女詹小婉，無奈小婉只想當明星，美美地出現在螢光幕前。因緣際會，小婉從台北跑路回台南後，不但認識了「料理醫生」葉如海，心地善良的小婉，為了達成一對老夫妻的夢想，決定做出一桌「古早菜」。此片票房亮眼，開出二億新台幣票房。

資深女導演黃玉珊的電影《百味人生》（2015／黑巨），將真人實事的創業故事改編為電影題材，結合美食、文化和人性為主題，交織在料理、親情與夫妻關係之間，敘述女性在變調婚姻中努力開拓餐飲夢想，面對事業、婚姻、世代價值觀差異，如何智慧抉擇。影片融入台灣在地美食與經典景觀，從飲食間窺見生命的酸甜苦辣與百態人生。導演以人文舒緩、鋪陳細膩的鏡頭語言，傾訴生命力度。

新移民系列電影

將近四百年的台灣移民社會，到了新世紀，這種調性益加複雜而明顯。根據內政部統計，因婚配關係而來到台灣的新移民女性，已經超過46 萬人。雖然台灣是個強調人文和善之地，然而有些人對此種「第五族

群」，仍因不瞭解而產生偏見和歧視。為消弭此種隔閡，藉由軟實力的電影作為媒介，推廣民眾仁愛與接納的理念，便易達到族群融合的目的。在這種宗旨下，新移民系列電影，於焉產生，若長此以往，也將成為台灣電影的類型片之一。

由移民署、台灣展翅協會、崗華影視與緯來電視網耗時五年共同製作的《內人‧外人：新移民系列電影》四部電影，分別由鄭有傑導演的《野蓮香》、周旭薇導演的《金孫》、傅天余導演的《黛比的幸福生活》與陳慧翎導演的《吉林的月光》打頭陣，內容以新移民女性為主體，描寫不同背景的她們，離鄉背井面對人生「第二個家」的衝擊與挑戰。

《內人‧外人》新移民系列的四部電影，2012 年院線放映後，獲得外界一致好評。台大學者畢恆達稱讚《野蓮香》：「導演以溫柔敦厚的眼光，讓女性的自主意識與同性情誼，加上男性的自省，化解了種族偏見與農村貧窮所帶來的問題。在東南亞籍配偶已超過十萬人的時候，值得深思品味。」影評人陳樂融力薦《金孫》：「優美的攝影，含蓄的定格，寫實的對白，具說服力的演出，讓生命的黑色，透出那麼一絲光亮來。」

移民署肯定系列電影為台灣這群新一代的女性與母親勾勒出新圖像，希望藉由電影演出消弭台灣人和新移民二分為「內」和「外」人的既定印象，一起為「台灣之子女」創造快樂文明、平等健康的成長空間。

　　《金孫》入圍 2012 年台北電影節年度最佳劇情長片，《野蓮香》獲選為 2012 年新北市電影藝術節的開幕片。此成績顯示出；即使是政策片，亦要兼融藝術美學的觀點，更能被大眾所接受。

深刻的「紀錄片」影像

　　紀錄片[31]並非主流影像，在舊年代是替專權發聲的化妝師，彰顯政府功績的催化劑，日殖時期，台灣人從日帝的紀錄片，看到日本內陸驚奇的文明，而日本政府從台灣紀錄片裡，滿意殖民成效。新世紀紀錄片記述歷史或現代生活，融入人文觀點挖掘大眾忽略或無所知的事件，引起震撼與感動。

　　紀錄片屬於導演的自由創作，用影像說出個人解釋權。紀錄片拍攝費時，為取真實感與信任，紮根蹲點是常有之事，比拍電影更費時費力。如《無米樂》，為拍得稻米四季的生長，就必須長期蹲點生活。

　　紀錄片作品常在「公共電視台」播放後，引發大眾迴響或網路效應

紀錄片提供觀眾人生百態的真實視野

[31] [E] 百度。銀海網:〈弗拉哈迪—紀錄片之父〉羅伯特．弗拉哈迪於 1922 年拍攝《北方的納努克》，是一部基於實地觀察愛斯基摩人的生活紀錄，成為紀錄片經典作品。紀錄片（documentary film）是紀錄片學者和導演格里爾遜在二十世紀二〇年代創造的名詞，提出「創造性地處理現實」的基本觀點，強調紀錄片的解釋作用。紀錄片重在藝術真實，與故事片不同，紀錄片作者是通過所發現的事實和材料進行選擇，進而表達自我的思想。

後，再轉向電影院放映，其社會力量異於往日乏人問津之況。1997 年胡台麗的《穿過婆家村》，是首部在電影院放映的紀錄片。繼之《無米樂》（2005 ／莊益增，顏蘭權）、《翻滾吧！男孩》（2005 ／林育賢）躍上銀幕，記錄「九二一」災後重建的《生命》（2004 ／吳乙峰），更突破一千萬新台幣的票房。

新世紀傑出紀錄片有湯湘竹《原鄉三部曲》——《海有多深》（2000）、《山有多高》（2002）、《路有多長》（2009）及《尋找蔣經國》（2007）；郭珍弟／簡偉斯《跳舞時代》（2003）；黃淑梅《寶島曼波》（2007）；楊力州《奇蹟的夏天》（2006）、《征服北極》（2008）、《被遺忘的時光》（2010）、《拔一條河》（2013）；沈可尚《野球孩子》（2009）；黃黎明《目送一九四九》（2009）；吳汰紝《尋情歷險記》（2009）；蘇哲賢《街舞狂潮》（2010）；莊益增和顏蘭權《牽阮的手》（2011）；余明洙《驚濤太平輪》（2012）；華天灝《不老騎士：歐兜邁環台日記》（2012）；齊柏林《看見台灣》（2013）等片。

台灣紀錄片不再邊緣化，常成為政經投射品，達到監督政府，為民喉舌的利器，它亦是培育電影導演的搖籃，如周美玲、林育賢等人。政府開始重視紀錄片的輔導，原新聞局設有紀錄片輔導金二百萬，國家文藝基金會亦供經費申請補助。公共電視台「紀錄觀點」節目提供播出平台，台南藝術學院紀錄片研究所培養專業人才，皆為紀錄片提供成長管道。總觀，紀錄片預算只占電影整體預算 1.43%，電視預算 3.92%，仍是捉襟見肘之狀。時至台灣文化部成立，首任部長龍應台為帶動紀錄片的創作與發展，2014 年推出「5 年 5 億紀錄片行動計畫」[32]，包括培養人才、整合資源、擴大市場、系統行銷等。將提高台灣在國際能見度，建立版權銷售機

[32] 2013 年 5 月 23 日台灣文化部舉行「5 年 5 億紀錄片行動計畫—台灣影視新亮點」記者會，邀請奧斯卡最佳導演李安為台灣紀錄片發聲，李安建議文化部應該拓展紀錄片在電視及新媒體放映通路，增加國人欣賞紀錄片的平台。「5 年 5 億紀錄片行動計畫」的規劃，將於 2014 年開始實行，將擴大補助紀錄片拍攝質與量，邀請各國優秀的紀錄片工作者來台駐村並進行交流，擴大台灣國際紀錄片雙年展規模，打造台灣影展。

制與紀錄片交易平台。同時開拓新媒體映演通路,讓紀錄片進入戲院放映。並使之普遍化,讓觀眾透過網路、電視看到更多優質紀錄片。

紀錄片貴在真實,是劇情片無法取代的精神,人物內在是自然反射,機動性畫面無需粉飾,甚有突發性穿幫畫面,亦傳達必然性意外,因為不完美成就了紀錄片的圓滿。

總括而言,自上世紀黃金電影期之後,商業類型片的運作與規模幾近無聲,新世紀以來,台灣電影的脈搏跳動無力卻頑強……老將們偶有新作,激不起大波浪,反倒是新將們奮勇挺進,用自我語言與世界接軌,飆揚的姿勢漸成大海嘯。隨著時代題材演進,「後去殖民化」的基因蛻變,強烈運用台灣在地文化的養分,發展出本土電影文化的特質,舉凡歷史自省、親情倫理、同性戀情、女性意識、青少年問題等包羅萬象的內容,羅列出台灣社會的縮影,往昔隱晦禁忌的話題紛陳於檯面上,不以譁眾取寵的視野予以透明化,也關注到人性面的心理發展,並力圖提升電影藝術與商業價值。在資金侷限下,題材不脫文藝腔,但輔以時代科技元素的包裝,倒也開創新銳格局,闡述一個時代的影像故事。

三、新世紀台灣電影的特質

兩岸三地合拍

台灣解嚴到兩岸三通前,電影界早已密切往來,台灣資金,香港技術,大陸勞工,是合拍的三贏局面。目前看好的是以大陸為主要市場,輔以行銷推廣海外華人區及主流院線。不過,此類模式尚有發展空間,礙於政治考慮,電影很難不成為夾縫中的競技場,許多台灣製片公司及導演尚未參與此類型合作,故政局安穩與政策利多是影響合作的關鍵因素之一。新世紀合拍影片有姚樹華《白銀帝國》、朱延平《大笑江湖》、陳國富《風聲》、王力宏《愛情通告》、鈕承澤《愛》等。

台灣政府領導電影成長

文化部設電影輔導金政策，在新世紀發揮百分百的功能，蕭條的電影市場，須靠政府支持才能持續產量。活絡市場雖是天方夜譚，至少在國際影展上不缺席。攤開新世紀電影名單，幾乎全是輔導金電影。輔導金類別與金額（新台幣）可分為：旗艦片六千萬；策略性影片三千萬；劇情長片分三種類，一般組二千萬、新人組一千萬、電視電影組五百萬等類別，另有金穗獎（長／短片）二百萬。近年附有「電影票房獎金」獎項，即達到政策規定的票房指標，會另外頒發總票房的 20% 作為獎金。如此良性循環，電影獎金可作為下一部電影的拍攝基金。

在大海撈針的篩選過程，力求原創影片及類型多樣化。創新作品，如科幻片《穿牆人》（2007／黑眼睛／鴻鴻）、寫實通俗片《海角七號》（2008／果子／魏德聖）等。

以族群融合為主題

台灣原有的閩、客、原住民的多族群，到新世紀時，因大環境開放，加入更多新住民族群，來自大陸、越南、印尼、泰國、柬埔寨、北非、南美洲等國家，這些新住民處於工作／婚姻狀態，除了注入多元文化，亦在台灣蘊育第二代。因為不斷的融合與轉化，台灣社會正在褪下老舊包袱，走向新世代文明的面貌。不論傳統族群的變遷或外來文化的刺激，皆成為台灣電影的擷取養分。

例如《人之島》（2005／張作驥電影工作室，伊洛瓦底／王金貴）表達原住民面對文明與傳統的選擇；《台北星期天》（2010／長鏡／何蔚然）展現台灣的異族風情；《拔一條河》（2013／楊力州）由學校的拔河運動來俯瞰大甲鎮的教育及新住民家庭問題，更因為學生的榮譽心態帶動了八八風災之後的振興理念。

為弱勢族群發聲

弱勢族群泛指非主流、邊緣化、話語權弱小的民眾。台灣力行民主制度，全民均等是理想事，仍有缺憾需改進。例如 2008 年金融風暴後，民眾失業率居高不下，貧富差距日趨 M 型社會，政府執政能力受挑戰。底層民眾陷入經濟恐慌，甚至過著居無定所的日子。導演關懷弱勢族群，拍攝此類題材，對政府提出批判，獲觀眾共鳴並在影展大放異彩，如《不能沒有你》。另外改編自真人真事，描述一名全盲鋼琴家與渴望成為舞者的女孩，互相鼓勵勇敢逐夢的溫馨電影《逆光飛翔》，兩岸上映後佳評如潮，讓人直視殘疾人應有的權益與追求夢想的勇氣。

穩固本土文化之根

飲水思源的儒文化，成為漢民族天職，兩岸三通後，前仆後繼的尋親故事，感人上演，也突顯大時代的社會問題，如重婚、失聯或天人永隔的悲劇。新世紀的尋根話題未熄滅，然此次是尋找台灣本土之根。狂野的海島文化，在薈萃數百年的撞擊中，逐漸稀釋中原文化的濃度，自生茁壯為台灣本土文化。或許出於無意，經過變異、轉移，隱然成型……如 KTV、電子花車、民俗、木偶戲、歌仔戲、宗教、檳榔西施、飲食文化、原住民祭典、北天燈、南蜂炮等等，皆屬本土文化的內涵。但凡百姓生活之地，已入鏡成為電影意象，如具文化意涵的國家戲劇院、誠品書店、101 大樓等，風景點如恆春、高雄、旗津渡船頭、宜蘭、台東、花蓮、綠島、蘭嶼等，不再是攝影棚或場景搭建，而是大眾觸及之地，不再是做作的詩意，而是山水靈秀之地。人與人、人與物、人與環境的情感，活生生的跳出呼吸氣息。

新世紀的台灣電影，著重各地風俗民情的體現，城市／鄉村，平原／高山，丘陵／海濱，皆能感受「正港」的台灣文化。新世紀導演揮別往昔沉重歷史，及父輩生離死別的哀愁，轉向探索本土內涵及社會議題。如《眼淚》的旅社場景，道盡底層人物的艱辛。《經過》記錄戰爭流離下的文

物，含有動人故事，以蘇軾「寒食帖」來闡述寄情；《練習曲》的媽祖遶境
儀式；《海角七號》本土與外來文化的拉鋸；《流浪神狗人》的宗教探索。

加入特效、動漫的科技元素

並非每部電影都設計動漫／特效，尤其是寫實片。新世紀電影只要
預算允許，必列加此新元素，故已非科幻片或武俠片的專利。無法完成的
高難度鏡頭，或心理外顯、夢幻想像時，靠它完成形似卡通、魔幻的情
境。現代寫實片突破格局與新科技結合，如《蝴蝶》、《第 36 個故事》、
《飛躍情海》、《經過》、《基因決定我愛你》（007 ／北京中影，三和，縱橫
／李芸嬋）、《囧男孩》、《Z-108 棄城》等片，皆點綴性完善故事濃度。特
效技術領先的日本，趁此風潮，也紛紛改版名導演舊作上映，如深作欣二
遺作《大逃殺》（2000）以《大逃殺 3D：十周年紀念版》於 2011 年 1 月上
映，以饗影迷。李安的《少年派的奇幻漂流》取得國際獎項的效應，估計
會加速電影特效工業的發展。在求新求變下，向 3D 夢想挑戰，台灣電影
工業進程指日可待。

電影趨向靈魂探索題材

全人類昂首期待新世紀到來，科技網路把遙遠國際化為地球村。新
世代電影人，脫離戰爭／戒嚴的恐懼，面向資本主義的競爭、民主社會的
理念、民權正義的伸張，故時代背景的差距，思維與角度在在突顯個人風
格。昔日禁忌題材，如同性戀、亂倫、宗教、政治等議題，擬用通俗語言
揭示真實面向，探索內在不流於艱澀，為活絡心靈溝通不走向形式，讓觀
眾享有藝術與娛樂相容的台灣電影。

著重電影原創劇本

劇本是影片核心，關係著口碑、票房。大陸市場廣大，劇本版權倍
顯珍貴，同理可證，好萊塢一年約有幾千個劇本挑選，萬中選一就是關
乎全球市場，明星也因國際身價水漲船高。台灣市場小，相對不重視編

劇人才與原創劇本。李安提出:「台灣目前的問題是需要更多優秀的劇作家,很多小聰明,小精彩,但是整體來看,卻缺乏深度,這是最大的問題[33]。」台灣電影劇本多來自文學改編、專業編劇,或真人實事、社會案件、老片重拍。一般說,導演居第二創作為主,頂多在劇本基礎上,注釋觀點,加枝添葉地潤飾。上世紀著名編劇有洪信德、張永祥、瓊瑤、朱天文、吳念真、小野等人,曾打造出光彩的台灣電影。

新世紀的電影現象,普遍要求原創劇本,導演大都身兼編劇,或與人合編為上,事必躬親,不假他人之手。此現象表面上為節省預算,深意則更能精準掌握主題、鏡頭語言、場景調度與原創意念。台灣百年電影,擅長人文創意,故除去時尚科技、商業包裝外,簡樸的故事本質才是最動人的元素。

影像攝影技術的當代性

攝影是電影重要元素,可謂是劇本的翅膀、導演的頭腦及觀眾的眼睛。國人寫實審美觀左右電影傳統模式,如畫面要清晰明亮為先、人物以特寫為主、情節以更迭為重,諸多元素形成台灣電影樣貌。「新電影」時期出現長鏡頭的調度,刻印出劇情與人物動作的層次,樹立起人文風格。此時期重要的攝影師楊渭漢,拍過楊德昌《青梅竹馬》與《一一》,王童《紅柿子》、《無言的山丘》,葉鴻偉《五個女子與一根繩子》,「光影詩人」李屏賓拍過侯孝賢《童年往事》、《戀戀風塵》、《戲夢人生》、《海上花》、《千禧曼波》、《咖啡時光》、《最好的時光》與《紅氣球》,皆以深厚的攝影理念與實力,成功拍攝多部膾炙人口的優秀電影作品。兩人曾於 1984 年合拍王童《策馬入林》,同獲亞太影展最佳攝影獎。由此可見電影攝影對好電影的重要,可以說是影片思維的延伸。

[33] 游常山,〈李安儒家教養可以讓全球注目〉,《遠見》雜誌 [S],台灣:天下遠見出版股份有限公司,2006 年 7 月,頁 180。

義大利新寫實、法國新浪潮、台灣「新電影」的攝影取向，重視自然光影與紀實影像。經過革命與觀眾養成，新世紀攝影有突破革新，場景畫面或隨情節有陰暗、背光、逆光、失焦，臉龐或許頹廢、背鏡，這些異質畫面，讓觀眾體認到攝影內涵及複雜特質。攝影的精確操作，讓被攝物的顏色、光線、輪廓等型態，傳遞主題氛圍。

「這種現象似乎說明著影像技術的開發與應用，跟影像美學的價值界定之間，存在著必然差距；這差距意味著影像經驗的確認與轉化為概念的發展，事實上，已經不是透過範疇的疏異性來觸及，而是透過經驗的差異、過渡、互動與滲透，甚至隨著生產條件與市場特性，而依改變的經驗特質，才能夠被進一步認識與創新 [34]。」《黑眼圈》傳達世界末日的絕望感，資深攝影師廖本榕以穩健鏡頭，提供隆盛的視覺饗宴。《穿牆人》有未來感的迷離科幻性，全靠攝影師包軒鳴掌控得宜。攝影師周以文的《鈕扣人》，以流動光影塑造黑暗世界的頹廢與罪惡，強調血腥暴力，誇張面部戲劇性。以上優秀影像作品，使台灣電影品質更上層樓。

女性電影工作者及女導演輩出

電影問世後，在 1896 年女性電影人即加入拍攝行列，法國的愛麗斯‧蓋‧布朗謝第一部作品《捲心菜童話》即在巴黎國際博覽上展出，正式成為世界上第一位女導演 [35]。而後，台灣電影到台語片時期的《茫茫鳥》（1957／高和）上映，才產生台灣第一位女導演陳文敏。資深藝人王滿嬌導演的《矮仔冬瓜遊台灣》（1965），亦有優異表現。

畢竟男權時代，柔弱的女性身分總引人側目。民風未開的年代，女性勇闖電影路，是膽識之舉。半世紀以來的台灣電影，是男性主導的行

[34] 黃建宏，〈電影影像的當代性─從高達的《電影史（事）》到蔡明亮的《黑眼圈》〉。台灣：世安文教基金會，美學論壇。

[35] 秦喜清，《西方女性主義電影：理論、批評、實踐》[M]，北京：中國電影出版社，2008：56。

業，女導演身負家庭與工作責任，易被社會框架束縛趨於保守，對哲理境界的電影，較難駕馭，也不易得到拍攝機會。

但在電影藝術工作之前，應是不分性別，男女平等。新世代的電影工作，這種傳統觀念及性別差距，日漸消弭。越來越多的女性工作者參與，以往男性勝出的製片人、導演、攝影師、燈光師、剪接、場記甚至編劇等類別，皆可看見女性身影，且不讓鬚眉，表現出色。尤其是女導演群人才輩出，更加明顯。她們皆受過良好教育，雖未必出身電影專業，但社會豐富歷練，國際視野已超越性別，對心靈、人文、弱勢族群、邊緣話題、精神分析的題目，擁有敏銳角度及獨特思維，在新世代易爭取表現機會。

台灣電影一路走來，女性電影工作者貢獻心力，不容忽視，如導演黃玉珊曾參與女性影展、南方影展的創辦，集電影學者、影評人、劇作家於一身的焦雄屏，推動「新電影」的國際影響力，女性製片人如邱瓈寬、李烈、葉如芬，皆有豐富的製片經驗，更把觸角延伸兩岸及國際。不論本土電影題材、兩岸歷史片或國際合作，皆創造出票房及口碑。

新舊世代的女導演，風格明顯不同；上世紀七〇至八〇年代女導演，有劉立立的瓊瑤系列電影；黃玉珊《牡丹鳥》、《雙鐲》；劉怡明《袋鼠男人》、《女湯》；王小棣《飛天》、《酷馬》；張艾嘉《最愛》、《少女小漁》、《心動》。新世紀女導演群，人才濟濟，傾巢而出，有蔣蕙蘭《小百無禁忌》、周美玲《刺青》、陳芯宜《流浪神狗人》、王毓雅《飛躍情海》、鄭芬芬《聽說》、曾文珍《等待飛魚》、王逸白《微光閃亮‧第一個清晨》、蔡銀娟《候鳥來的季節》、邱瓈寬《大尾鱸鰻》等，總括而言，電影屬性偏向於文藝風格，相信在兩性平權之時，風格定位亦有可期之日。

尋找銀幕偶像

由於時代審美觀各異，電影主角條件各不同，異於「高、大、全」

的偶像形象,「新電影」多起用本色或草根演員,使銀幕偶像凋零,成為
國片沒落原因之一。新世代電影意識到明星魅力,開始栽培明星產業,
如新聞局於 2010 年 11 月 26 日主辦「國片旺起來──如何打造台灣電影產
業未來明星」座談會,邀請製片人李烈、導演易智言及多位新演員參與座
談,與民眾及學生分享經驗。此舉揭櫫台灣政府已關注到明星產業之價值
性與電影的產業鏈,起著莫大的聯結性。

台灣「後新電影」現象是演員來源趨向寬廣,特別是電視綜藝諧星
的演出,如《第四張畫》納豆、梁赫群;《雞排英雄》的豬哥亮;《艋舺》
的陳漢典。另外有模特兒加入陣容,如《赤壁》的林志玲。歌仔戲演員如
《當愛來的時候》的呂雪鳳。劇場演員如《父後七日》的吳朋奉、《最遙
遠的距離》的莫子儀、賈孝國。素人演員如《練習曲》的東明相、《不能
沒有你》的陳文彬。《九降風》的新人鳳小岳、《茱麗葉》的李千娜等,
使電影充滿新意與驚喜。已嶄露頭角的演員,如桂綸鎂、張榕容、彭于
晏、周杰倫、阮經天、趙又廷、陳意涵、張鈞甯、郭采潔、陳妍希等人型
藝兼備,逐漸塑造出明星魅力。「國片旺起來」明示培養偶像演員已是當
務之急,故尋找銀幕明星,已成新世紀電影的課題。

近年來台灣電影興盛,新聞局重視人才培育,積極輔導學校及公協
會加強電影教育。台灣「原住民委員會」鑑於原住民投入影視、音樂界皆
有不凡表現,計畫啟動影音人才培育中心,挖掘更多藝術工作者投入文創
產業。

舞台式演出趨向寫實性表演

早先奠下台灣電影表演藝術基礎的是歌仔戲及舞台劇演員,所以受
此影響深遠,誇張的舞台痕跡濃重。直到八〇年代「新電影」出現,大量
的西方理論素材湧入台灣,影視界吸取西方表演理論與方法,才逐漸走向
紀實性的表演,達到所謂「不表演的表演」,使觀眾覺得角色演出,如同
真實生活般親切熟悉。現今的影視表演,不論演員出自素人、學院派或土

法煉鋼自成一格者，皆有意識地朝向寫實風格邁進。事實驗證，現今台灣本土電影皆以傳神形式演出，受到大眾喜愛，如《雞排英雄》即例。

紮根台灣電影，放眼全球（華人）市場的行銷策略

二十世紀台灣電影手工作坊及打帶跑的草率現象，已面臨新世代行銷規模的考驗。作為電影文化產業，走出台灣與國際接軌乃勢在必行之路。除了要征服國際各大影展，更要擴展全球市場，除去語言、文化、生活習俗等可克服的觀影隔閡，純熟的行銷策略，則需前瞻經驗來運作。

故現今台灣電影在開拍前，製片公司除了選定導演、劇本外，更積極布署兩岸三地及國際發行線，鏈結成行銷網路後，再開鏡拍攝。在後顧無憂的情況下，確保影片如期上檔，力求邁向成熟的企業量產。台灣導演鈕承澤與香港導演彭浩翔皆有合拍片經驗，同樣獲得高票房關注。兩人都認同電影行銷的重要性，「如果一部片拍出來，沒法發行，沒法拿到院線，沒法把電影宣傳好，拍得多好也沒用。」同為電影人的心聲，「行銷」確為新世代電影發展的主力。

第四節　台灣電影的出路與未來展望

一、文明意識的轉化──文化創意

二十世紀的成長與富裕，活絡台灣人民自主性與創意，傳媒網路的普及，使青少年享有多文化滋養，視野面向國際，非舊年代的封閉短淺可比擬。八〇年代台灣「新電影」，九〇年代的「新新電影」，至新世紀的「後新電影」，成長身影透著台灣與中國本質的區隔，歷史包袱的解放，讓所謂的國族電影界線，益漸模糊難測。法國學者瑞南（Ernest Renan）

提出穩固的「國族意識」[36] 對應學者馬素‧麥克魯漢開放性的「地球村」的概念，確見時代觀點及族群意識的演變。

現代「地球村」概念，使全球空間越來越緊密，人類距離就像村落一樣那麼近[37]。各個國家意識到財富和平的重要性，皆放下槍械炮彈，改以促銷歷史文化作為特色。台灣政府受此潮流，2008 年開始由經濟部商業司主導會展產業及文創產業。「在 2010 年始將文創列入國家重點發展計畫……2010 年的文創電影、電視及流行音樂、媒體園區等計畫……吸引外國人來台灣參加國際會議、觀光旅遊、拍片及增加消費力。根據統計，經由這些產業與國際互動，帶來的周邊消費收益是一般觀光的 15 倍[38]。」韓國「釜山影展」發展為東南亞主流影展，可證操作成功，聚焦全球影視產業的《好萊塢報導》(Hollywood Reporter) 釜山特派影評曾報導：「張作驥自前作品《蝴蝶》破繭而出，羽化為《當愛來的時候》。」大幅提振影片的能見度，可見「釜山影展」逐成電影人重鎮。過去新加坡是會展形象國家，韓國以電影會展加上影視文創工業，成功突顯其地位。韓國發現影視投資比電腦科技業低，獲利率卻高過電子業時，開始以影視文化帶動外銷及觀光。

反觀台灣文創產業在 2012 年「文化部」成立之後，才能大展身手，在這之前仍由新聞局電影處控管。新聞局身負文創重任，扮演產業推手，努力尋找全球市場利基點。首先推動電影產業，於 2009 年 11 月 6 日至

[36] 葉金鳳，《消逝的影像──台語片的電影再現與文化認同》[M]，台灣：遠流出版社，2001：150。法國學者瑞南（Ernest Renan）在 1882 年的演講中提出國族是透過人類意志的行動而達成。藉由人們行使關於地域（疆土）政權、語言、歷史、文化到宗教的意志，國族的內涵才得以具體實現，它可能隨著意志的演變而展現出偶然性。

[37] 地球村一詞是學者馬素‧麥克魯漢於 1962 年的著作中提出，是個新穎概念化的詞彙。

[38] 倪有純，〈從花博分析台灣的會展產業〉，2010 第 3 屆台菲學術交流研討會論文集 [D]，台灣：真理大學出版，2010：285。

11 月 12 日舉辦「國片之全球化與在地化」座談會，此乃建設「智慧台灣」主要項目之一，強調鎖定大中華市場，擴及海外區域。新聞局說明 2009 年台灣電影市場總結：上映影片 375 部，其中國片 27 部，加上外片利潤，產值共四十五億五千萬新台幣。並與大巴黎地區電影委員會簽約合作，深耕國際化市場。表面上成績傲人，但對往昔輝煌台灣電影而言，成長空間仍差一大截。

電影創始於科技領先的美、法兩國，雄霸全球的好萊塢電影，近年營運下滑，須尋找新獲利點。3D 電影《阿凡達》於 2010 年初火熱上映，但半年後熱潮已過，77% 美國民眾反彈，不滿意票價高，3D 眼鏡傷眼睛，認為 3D 電影並無特殊之處，只是畫質較為清晰。另外美國電影導演認為 3D 電影成本過高，影院需購置約七萬五千美金的放映機，同時製作技術未臻成熟。當西方電影界質疑 3D 功能的前景時，不可否認的是亞洲電影正方興未艾躍躍欲試，多家傳媒科技公司均研發此項技術，置入於相機、電視機等產品中，可見此技術前景無可限量。尤其中國 3D 銀幕數量從 2008 年的八十塊《地心歷險記》開始，到 2010 年《阿凡達》上映時的五百塊，估計自 2013 年後將超過此數量。而 2012 年美國 3D 電影收入為十八億美元，同 2011 年持平。2012 年中國電影共上映 3D 電影四十多部，其中將近半數票房過億，發展規模呈現 30-40% 成長。面對市場逐漸白熱化的現象，業者分析：「內地不少觀眾在觀影理念上尚不成熟，比較偏重感官式體驗的追求。」2013 年，國家電影事業發展專項資金管理委員對國產 3D 提供補貼金額，更直接帶動了國產 3D 電影的發展。據瞭解，截至 2014 年 11 月 4 日，內地上映 3D 電影的票房達到一百零五億人民幣，占所有電影總票房的 42%。

李安把 3D 電影拱上電影殿堂，讓觀眾見識到它的力量，除了娛樂，更載有日新月異的科技。他認為：「3D 效果發人深省，它是新的視覺語言，要怎樣處理一個並不存在的電影語言跟觀眾溝通，跟觀眾建立怎樣的關係，有恐懼感也有興奮感，但這將會發現新的道理，新的觀影價值存在裡面。」

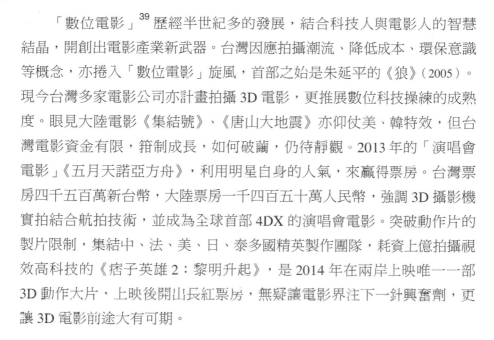

　　「數位電影」[39]歷經半世紀多的發展，結合科技人與電影人的智慧結晶，開創出電影產業新武器。台灣因應拍攝潮流、降低成本、環保意識等概念，亦捲入「數位電影」旋風，首部之始是朱延平的《狼》（2005）。現今台灣多家電影公司亦計畫拍攝 3D 電影，更推展數位科技操練的成熟度。眼見大陸電影《集結號》、《唐山大地震》亦仰仗美、韓特效，但台灣電影資金有限，箝制成長，如何破繭，仍待靜觀。2013 年的「演唱會電影」《五月天諾亞方舟》，利用明星自身的人氣，來贏得票房。台灣票房四千五百萬新台幣，大陸票房一千四百五十萬人民幣，強調 3D 攝影機實拍結合航拍技術，並成為全球首部 4DX 的演唱會電影。突破動作片的製片限制，集結中、法、美、日、泰多國精英製作團隊，耗資上億拍攝視效高科技的《痞子英雄 2：黎明升起》，是 2014 年在兩岸上映唯一一部 3D 動作大片，上映後開山長紅票房，無疑讓電影界注下一針興奮劑，更讓 3D 電影前途大有可期。

　　台灣文明進程中，擁有豐富資源，惜政府未能有效運用，直到出台文創策略，社會各界驚奇於高產值，開始與影視公司策略聯盟，如高雄市出借景點給《眼淚》、《深海》拍攝，台北市政府供萬華「剝皮寮」為《艋舺》主景。由於電影傳媒影響巨大，企業樂於贊助達雙贏局面，如

[39] 資料整理自維基百科 [E]，杜宇全，〈什麼是數位電影？〉，《高傳真視聽雜誌》，2005/1/18。數位電影的發展，溯及 1930 年大螢幕電視發展。1939 年瑞士教授 Fritz Fischer 發明 Gretag Eidophor 投影機最重要。1947 年 4 月，RCA 於美國國家廣播協會年會（National Association of Broadcaster Convention）中，展示 525 線「前投式」投影電視；展示訊號由紐約發射，經過五座微波轉接站，最後於亞特蘭大的「大使飯店」，播出 8 英尺 ×6 英尺的畫面。同年 7 月，RCA 與二十世紀福斯、華納兄弟簽署合約，協力研發「前投式」大螢幕電影電視。1949 年，RCA-Fox-Warner 電視投影系統於紐約為 SMPTE 進行展示，該系統投射出 80 英尺 ×45 英尺的畫面。影視專家視這時期為數位電影的起源。「數位電影」為全新領域，將先進電視科技運用至電影攝製上。使用高解析度數位電視的科技，模擬傳統電影（將影片投映到大銀幕供大眾觀賞）。電視與電影結合產生效力，屬八〇年代 NHK 將 HDTV 引入美國。HDTV 展示給美國電影界時，未受到重視，但美國電影界已開始接觸、運用電視或視訊技術。多位知名電影導演曾與視訊技術結合，製拍數位電影。

1994 年，李安的《飲食男女》獲「開喜」烏龍茶廠商一千萬新台幣廣告贊助費，是台灣電影第一次大規模企業合作案例。

　　台灣行政院於 2010 年 8 月 30 日公告「文創法」[40]正式施行，文化創意產業被政府列為六大新興產業之一，並首次舉辦「台灣國際文化創意產業博覽會」（簡稱文博會）。企業投資文創研究與發展，可依有關稅法或法律減免稅捐；從國外買入機器設備，經認定國內未製造，可免徵進口稅捐。受到政府優惠策略及看好前景，已有多家股票上市公司投資文創產業，如威望、山水、宏碁、中環娛樂等，皆由財團企業成立，是台灣電影新興勢力。經建會成立「國家發展基金」，與企業共設「文創一號」公司，由聯電副董事長宣明智主推，第一階段募資五億新台幣。原本熄燈的「中影」易主民營後，正葳集團董事長郭台強挹注資金，策劃拍片業務，曾投拍《賽德克‧巴萊》。經調研，經建會舉辦 2010 年「全球招商會」，諮詢前五名是文創、生技醫療、雲端及 WiMAX、綠能及綠建築、都市更新五計畫。

　　因兩岸洽簽 ECFA 後，電影輸出大陸已解除十部配額限制，大中華市場可觀，引起廠商興趣。另外行政院會亦通過三千億新台幣成立「文創發展研究院」，專責文創相關事宜。台灣電影轉機來自政府多元策略輔助，韓國雖改造成功在先，即使慢半拍，只要有動作，即為時不晚。文創需要文化底蘊與人才資源，首務之急是落實影視多元教育與推廣實務經驗。

　　曾得金馬獎紀錄片的蘇哲賢說：「『錢』是每個過程都會遇到的問

[40] [E] 維基百科。「文化創意產業發展法」於 2010 年 1 月 7 日台灣立法院三讀通過，2 月 3 日奉總統令公告，計分四章（總則、協助及獎補助機制、租稅優惠、附則）共三十條，依據該法規定，文建會及相關中央事業主管機關，將完成十三項子法訂定及相關配套作業。「文化創意產業」的推展是台灣面對國際發展契機之一，牽涉面廣闊，除在地文化思維、特色，亦要面對國際市場產業競爭，此領域將激勵台灣新生代創作者，面對全球發展趨勢（設計、流行、電影等），在推展過程中培育創意人具備國際視野。

題，每個環節都跟錢有關……最複雜的階段是在發行，所有人都是第一次發行院線街舞紀錄片，雖是紀錄片，又有劇情片元素，市場策略沒有前例可循。」他認為：「對於新導演磨練的是學校只教怎麼拍電影，沒有教學生在商業體系下要怎麼生存，怎麼適應……不是只有單純拍電影這麼簡單，還要考慮到發行等一些後續複雜的東西，這是學校教育要加強的地方。」台灣電影如想延續生命，對時代現象應廣納諍言，衷心傾聽，修正革新路線，掃除阻礙與變數，方可延攬人才，展現新氣象。

二、台灣面向華語電影市場的挑戰與前景

電影不論以商業或藝術片與觀眾見面，皆需面臨市場檢驗。殘酷現實是大眾市場在哪裡，資金就在那裡。中國電影崛起，廣大的人口基數，就算品質差強人意，但輕易就能看到產值。中國官方媒體報導，中國電影

近年大陸電影／兩岸合拍的電影／台灣電影

產業 2010 年票房總收入達一百零一億七千萬人民幣（約十五億美元），
2011 年已達到一百三十億人民幣，2012 年票房達到一百七十億七千三百
萬人民幣，其中，國產影片票房八十二億人民幣，進口片票房八十八億人
民幣。在政經穩定的局面下，民眾追求文化精神的滋潤，相對增多，於是
「電影」成為一種選擇，加上電影產業及周邊設施全面提升，題材趨向多
元有趣，看電影已成為民眾慣性的生活娛樂。從大陸電影票價八十元來
看，2010 年人民年均收六千五百美金的現象來看，長此以往，消費潛力
不容小覷。相對台灣電影已二十多年不見產值，核定准演數少，院線與銀
幕量更少。標榜商業電影的朱延平談到台灣電影近況：「台灣影院已經是
好萊塢的天下，以總票房來算，好萊塢電影就占 95%，其他歐洲片、台
灣片、港片，只有 5%。這對台灣電影業來說，是一個很大的打擊。」好
萊塢電影氣勢銳不可當，且較上世紀票房逐年攀高。

　　韓國電影的崛起，令全球驚奇。韓國前總統盧泰愚見《侏羅紀公
園》收入竟超過現代汽車，決定發展電影，先搶下亞洲市場，再攻占國際
市場。回顧 1999 年，全球目睹韓國電影人發起「光頭運動」，團結的效
應不僅讓韓國電影發光發熱，而後拍出共存共榮的類型片電影，現今韓國
已靠電影策略成功提升國際地位[41]。

　　1993 年美國電影界教父傑克・瓦倫蒂以 WTO 為主軸，挾帶經貿
談判，把好萊塢產品作為籌碼，傾銷世界各地。「美國於 1998 年的經濟
統計，第一大出口行業是影視和音像出版業[42]。」用政治、經濟決定電影

[41] [E] 維基百科。光頭運動是韓國影人於 1999 年，為抗議韓國加入 WTO 世貿組織，
開放外國電影配額，發起大規模的示威遊行，所有電影人動員起來，男性影人剃
光頭在漢城國廳、光華門等地靜坐抗議。包括電影界泰斗林權澤、金基德等七位
知名導演剃光頭靜坐。因為剃光頭在韓國是強烈抗議形式，此活動是全韓國影人
集體參加，所以被世界高度關注，給韓國政府造成極大壓力，遂決定繼續每家電
影院的放映廳，必須放映本國電影一年滿一百四十八天的政策。光頭運動成功之
後，韓國電影士氣大振，成為發展契機。

[42] 尹鴻、蕭志偉，〈好萊塢的全球化策略與中國電影的發展〉，《全球化與中國影視
的命運》[C]，北京：北京廣播學院出版社，2002：106。

配額多寡，意謂出賣國家文化，換取社會民生利益。韓國幸有群熱血之士，抵制住談判，換得電影的春天。當時法國提出文化產品非等同商品的說法，堅持排除交換，此後由國家撥款輔導本國或者非美國的電影製作和發行。台灣電影經過 WTO 搜括，結果是肥沃其他企業，卻貧窮台灣本土電影，影片找不到戲院放映，形成廢片。話說「錯誤的政策，比貪污更可怕」，現實已無可挽回。五〇年代即接受美援，至今美國文化在台灣根深盤據，誠如大陸學者言及：「文化輸出可以影響到其他國家、地區和民族的歷史意識、社團意識、宗教意識以及文化意識、甚至語言，淡化甚至重寫這些地區的傳統和文化，從而創造新的民族文化記憶，促使其與美國的信念和價值融合[43]。」按此情況，如不及時改善，台灣子孫還能看到什麼，感受什麼？台灣文化越來越淡遠的恐懼，無時不在。

　　台灣政府趨於經濟發展，輕忽世貿決策對電影文化的戕害性，於2002 年「因應加入 WTO 的新環境，決定對外國電影採取開放措施。至此，整個台灣電影市場拱手讓予外國電影。美商八人公司更以強勢產品和行銷壟斷台灣電影經濟命脈，國片市場一蹶不振。[44]」關鍵是取之社會、用之社會的納稅制度，並不適用在台灣掠奪經濟的美商八大。聊勝於無的輕稅，對台灣電影的扶植，只是杯水車薪的象徵性。連大陸學者亦不解台灣政府策略，道：「美國八大片商主導台灣電影發行、映演兩大市場及優惠關稅，它們在台灣全年票房盈利高達二十五億至五十億新台幣，當局卻予以賦稅優惠，台灣每年只能對美商課徵一千多萬新台幣的營利事業所得稅，對台灣電影業來說欠失公平，當局表面上聲嘶力竭講『保護本土電影』，但背後美國政商的干預，當局千方百計迎合美商的政策，所謂『保

[43] 尹鴻、蕭志偉，〈好萊塢的全球化策略與中國電影的發展〉，《全球化與中國影視的命運》[C]，北京：北京廣播學院出版社，2002：105。

[44] 黃仁、王唯，《台灣電影百年史話》（下）[M]，台灣：中華影評人協會，2004：227。

護主義』實為欺人之談[45]。」感嘆台灣政府無法採取強硬措施,透過民族建構理念來支持本土電影。

美國經過一戰／二戰的政治冷卻,以軟實力文化散布全球,「文革」後的中國力求經濟提升時,美國文化迅速到位,這說明「中國是他們心中的第二個歐洲,是好萊塢電影帝國期待已久的一個經濟和文化的新大陸。[46]」故大陸自 2001 年 WTO 開放後,電影也趨向淪陷。2010 年大陸賀歲片幾乎全賠,只有張藝謀的《三槍拍案驚奇》賺錢,因為成本低。反觀單以《2012》和《阿凡達》兩部電影,就占有十八、十九億人民幣票房,大陸其他賀歲片合起來僅十六億人民幣票房。只是眼前危機未至燃眉之急,中國政府亦有意識防範外片入侵,保護陸片生存。「中國政府透過種種行政和經濟措施保護著中國的民族電影業,如國家財政部要求中央電視台、地方電視台拿出廣告純收入來補助電影事業……中國電影集團公司按照政府要求支持電影廠和兒童電影拍攝……還有財政部專項資助……減免拷貝增值稅……國家電影事業管理局還發布『關於加強宏觀調控發行放映好國產影片的實施細則』,規定各地電影發行公放映節目數量,必須達到年度推薦國產影片節目數量的 75%。中國政府在未來估計還會長期堅持將電影不列入『貿易自由化』的交易範圍中,對進口電影實行限額或限制,對外國資金和人員進入中國電影生產發行各放映行業給予種種限制……[47]。」

目前大陸限定每年五十部外片上映,遇有重大影片上檔,可依政府策略調整檔期,運用權力改變遊戲規則,一方面找藉口縮短好萊塢賣座片的上映時間,或乾脆全面停止好萊塢電影上映,如 2010 年西片 3D 電影《阿凡達》遇見陸片《孔子:決戰春秋》,即使紅火上映亦全國下片讓

[45] 陳飛寶,《台灣電影史話》[M],北京:中國電影出版社,2008:382。

[46] 尹鴻、蕭志偉,〈好萊塢的全球化策略與中國電影的發展〉,《全球化與中國影視的命運》[C],北京:北京廣播學院出版社,2002:115。

[47] 尹鴻、蕭志偉,〈好萊塢的全球化策略與中國電影的發展〉,《全球化與中國影視的命運》[C],北京:北京廣播學院出版社,2002:128-129。

出院線。如學者尹鴻論及：「電影業的基本任務仍然是進行『社會主義精神文明』建設；必須確保電影的『社會效益』高於『經濟效益』，並『給予最重要的考慮』[48]。」兩岸雖處於敏感政治狀態，但中國對電影藝術專項、專權的保護政策，台灣可引以為鑑。

面對國際貿易的協議，台灣為爭取貿易關稅優惠，須妥協議題內容，政府未能警覺電影文化被壓縮後果，拱手讓出文化版圖。百年台灣電影的坎坷命運至此再受重擊。從二十至二十一世紀的轉身不如預期優雅，甚或跟蹌氣虛……！故放眼國際，目前僅有中國、韓國、法國抵住好萊塢襲擊，守住電影文化產業的邊緣線。

台灣電影人的強韌印證在創作上，一部電影最高成本可能只有二、三千萬新台幣（約人民幣七百萬），甚至更低，遑論與美國大片相比，連港片也無法競爭。基於現實，台灣電影無法拍出功夫片、武俠片、科幻片等類型片，商業片講究大導演、大製作、明星陣容、行銷包裝等規格，故今日台灣電影只能往人文寫實及藝術風格發展，看 2010 年金馬獎影展即驗證，除了《艋舺》形似商業大片，其他電影屬於文創小品。《當愛來的時候》得到最佳美術設計獎，領獎人語出驚人說：「只有以三十萬預算完成設計任務。」得到評審認可，證明電影人感於環境困頓，仍勇敢前進的信心，但不免悲情之嘆。

拍電影如同變魔術，商業類型片的美術、攝影、特效如要協調到位，資金相對龐大。很多台灣導演想突破現狀拍類型片，全面籌措下，資金匱乏就拍不起來，長期就形成文藝取勝的台灣電影。雖如此艱巨，仍有製片人力求突破，開始製拍華語大片，如《一八九五乙未》（2008）達六千萬新台幣，蔡岳勳的《痞子英雄首部曲》（2011）超過八千萬新台幣，時裝愛情片《愛》（2012）砸下三億新台幣，破天荒的是魏德聖的英雄史詩片

[48] [E] 維基百科。尹鴻，〈1999 年中國電影備忘〉。

《賽德克 ‧ 巴萊》（2011），製作費高達七億新台幣之舉，專家預估該片票房須達十四億新台幣，才能平衡支出。《賽德克 ‧ 巴萊》的放映市場，鎖定大陸、日、韓、東南亞、紐、澳、美國、歐洲等外埠，該片克服地域隔閡，深具全球性話題。但更引人關注的是，此片能否創造出亮麗的國際性票房。據瞭解，此片全台票房達八億八千萬新台幣，對籌劃長達十二年、跨國動員兩萬人拍攝的史詩片，應是創下全台最高國片票房紀錄。並以銳不可擋的氣勢在美國主流市場，交出亮麗票房成績。第一個週末票房超過五萬八千美元，是近年來國片在美國首映三天的票房之首。休士頓的票房在全美排行占第二名。唯獨登陸不利，大陸上映十八天，票房累計僅千萬人民幣。因發行、宣傳、檔期的操作失誤，以及盜版與刪剪的問題，都讓此片失利。導演魏德聖承認行銷失誤，「宣傳期短、基礎觀眾發掘慢、片名不好理解是主因……」漸入佳境的票房趨勢，仍存遺憾。雖然失去大陸票房加持，仍無損此片的價值與靈魂。因此部影片在文化和產業意義上，值得載入華語電影史的傑作。而此經驗也提供電影界借鑑，期待下次的再出發。

台灣電影積極尋找出路，故《大笑江湖》的大陸票房，關係台灣導演的市場指標，《賽德克 ‧ 巴萊》更成為本土電影能否走向國際，起著決定性作用。《哈利波特》前六集票房共達一千六百七十四億新台幣，第七集《哈利波特──死神的禮物》在台北上映，繼續發揮吸金功力。故同期的台／美電影可互做比較；《當愛來的時候》2010 年 10 月 24 日至 2010 年 11 月 28 日止，共一個月零四天的台北市票房為二百九十二萬新台幣。《哈利波特》2010 年 11 月 19 日至 2010 年 11 月 28 日止，共十天的台北市票房為五千九百零四萬新台幣。單日票房 11 月 20 日（星期六）為一千二百七十六萬新台幣。在 2010 年 11 月 20 日的金馬獎晚會上，《當愛來的時候》得到最佳劇情片後，票房並未急遽上揚，導演張作驥激動表示：「我拍的是商業片，不是藝術片，希望有更多的院線上映，有更高的票房。」實際情況並不樂觀，倒是國際性大小影展邀約不斷。如資深片商

王應祥言：「每年金馬獎評審的眼光與市場經驗，至關重要，太過學術性的評審會使市場效應失衡，投資人信心受挫，這兩年的金馬獎似乎又回到之前的情形……。」《當》片市場失利，影展卻得勢，莫非如所言，台灣電影又遠離觀眾了嗎？中華民國電影事業發展基金會董事長朱延平言：「侯孝賢主席較重視人文跟創意，這些評審不是說商業不好，但是票房已經給了獎勵，所以這個榮譽就給那些在人文和藝術做得很辛苦，但票房未必理想的那些電影。」

按言，雖力求公平性，對大投資的片商而言，似乎很難與獎項結緣？集結中港台明星演出的《劍雨》（2010／Beijing Gallop Horse Film & TV／蘇照彬），拍攝成本一千萬美元，堪稱東方版《史密斯任務》加《變臉》綜合版商業片，大陸票房超過七千萬人民幣／台北放映兩週票房僅三百一十九萬新台幣，著實跌破業界眼鏡！而且連一項最佳動作獎都沒提名，片商直指金馬獎評審對合拍片或中國片仍有抗拒之嫌。但同樣一千萬美元成本的《風聲》（2009／華誼兄弟／陳國富）在兩岸拿下亮麗成績（大陸票房二億一千九百萬人民幣／台灣票房一千二百萬新台幣）。《愛》製作行銷高達三億新台幣，外界質疑愛情片何須花高成本？導演鈕承澤言：「為什麼大成本只能拍史詩？只能拍動作？各種片型都要被超越、被改變。」大陸一億四千萬人民幣／一億三百八十萬新台幣的火紅票房，令各界訝然。但此現象亦提出議題，到底什麼類型／題材，於票房／獎項能兩岸通吃？隨著兩岸電影開放及時代演進，所面臨到的觀影文化差距問題，製片、導演及電影界人士，莫不密切觀察市場動向。

台灣電影因文創而抬頭，加上本土電影在票房及國際影展再度露臉，雖有起飛跡象，本土片商仍在觀望。新世代導演較能關注現實市場，拍片量仍短少，需靠輔導金才能開拍。台灣電影要真正恢復往日輝煌，或許要考慮往昔及現今兩岸三地情況，再參考專業人士意見，方能有所幫助。

兩岸政策開放及落實影片配額

兩岸政局穩定有助經濟發展，如三〇年代的日殖台灣，可看到大宗上海片，對台灣電影打下根基。現今兩岸解嚴，議定每年各開放十部影片交流，台方秉持協議，讓陸片登台，反觀大陸採保守態度，二十世紀八〇至九〇年代，《媽媽再愛我一次》、《世上只有媽媽好》曾登陸熱映，之後便少有台灣電影登陸。新世紀有 2005 年《一石二鳥》及 2009 年《海角七號》兩部上映。之後陸續有《雞排英雄》、《那一年，我們一起追的女孩》、《賽德克‧巴萊》、《犀利人妻最終回：幸福男‧不難》、《翻滾吧！阿信》、《殺手歐陽盆栽》與《愛到底》、《逆光飛翔》、《等一個人咖啡》、《大喜臨門》等片登陸。按比例論，數量不多，但對於台灣文化的輸出，精彩豐富。至今，累積票房近二十億新台幣，表現亮眼。

大陸電影產量豐盛，政策下的十部配額，以抽籤方式在台上映。事實上，台灣電影欲登陸交流，面臨嚴格把關的局面，形成政治假開放。現只能靠「ECFA」共識打破防線，真正落實上片量，甚至擴充數量，造成影響。

針對兩地電影放映配額，基於生產數量，確有比例失衡之況。電影基金會董事長朱延平表示：「政府不重視大陸市場，增加大陸電影配額政策一直沒通過，而台灣電影對岸累積票房可是比大陸電影在台灣多得多……有了大陸市場，等於開拓出另一個亞洲市場……如能再增加 5 部，是對大陸讓利台灣做了善意回應。」[49] 是言，考驗政府應對智慧，更體現出電影已是兩岸和諧的文化代言人。

經過時日協議，2013 年 6 月 21 日：兩岸兩會領導人第九次會談，簽署兩岸服務貿易協定，台灣開放大陸片進口配額放寬至每年 15 部。

[49] 王雅蘭，〈兩岸電影節開幕：大陸電影配額 朱延平促增加〉，台灣：《聯合報》，2013/6/5，C 版。

中和文化差異性題材

近年兩岸電影票房比較，可驗證出兩岸文化的定位／品味差異；台灣電影《海角七號》（2008）全島有五億三千萬新台幣高票房，大陸票房不到二千萬人民幣（約九千四百萬新台幣），《讓子彈飛》（2011）大陸票房七億人民幣／台灣票房大約一百萬新台幣，《趙氏孤兒》（2011）大陸票房一億七千萬人民幣／台灣票房八十萬新台幣，《金陵十三釵》（2012）大陸票房六億二千萬人民幣／台灣票房三百五十萬新台幣。馮小剛力作《一九四二》（2012）大陸票房三億六千四百萬人民幣／台灣票房不到五十萬新台幣。《人再囧途之泰囧》（2012）正式登陸台灣影院，首週末三天全台北票房僅僅取得十萬新台幣（約合二萬人民幣），和一年前十二億六千萬人民幣的「神話級」大陸票房數字差了十萬八千里。暑期檔愛情片《被偷走的那五年》大陸票房拿下一億四千五百萬人民幣，在台灣強勢取得八千八百多萬新台幣（約合一千八百零六萬人民幣）的佳績，成為截至目前為止 2013 年台灣最賣座的大陸出品電影。

有趣的是同為炎黃子孫，皆是從權威政治體制下，轉型到多元而蓬勃的工商社會，然而，海峽之距，隔離出兩岸文化大不同。題材類型、語言文化、人文風情等各方面的差異，都會影響到讓台灣觀眾對大陸電影的接受心理。近年到北京駐紮的香港電影人，亦極力融入內地文化面。導演爾冬陞認為，「香港電影人之前對中文歷史並不重視，導致在合拍片裡瞎編，可能沒覺得不妥，事實上觀眾接受度偏差。」故何種片型能吸引兩岸三地觀眾？陳可辛說：「千軍萬馬的大場面。」吳宇森說：「古裝武俠。」但這兩種歷史片型都是大製作，台灣製片公司恐是退避三舍。「歷史」是最通用的電影內核，因為遠離當代敏感現實衝突和權力矛盾，具豐富題材資源和自由敘事空間，透過年代錯位回避政治質疑，成為獲得當代利益的策略，各種意識形態皆可置入包裝而躍登銀幕，是歷史片能脫穎而出的理由。上述片型與票房可驗證此類題材共識。但新世代導演偏向現代社會取

材，透過觀察與解析人性，終能贏得共鳴。

向軍情歷史取材的《風聲》，在一個空間展開劇情，環節緊扣，懸疑氛圍令人目不轉睛。浪漫都會喜劇片《愛》，側寫世俗男女的愛情價值觀，真實動人地傳達「愛」的偉大，電影票房反應市場需求，故理解彼此文化差異性，異中求同，方能締造高票房。

提高兩岸合拍意願

許多台商以工廠整體輸出的概念，打穩大陸經濟基礎。電影作為商業產品，早在六〇年代輸出海外，但是電影屬半手工業，膠片可拷貝行銷，而創意屬於智能，非機器量產。兩岸文化、價值認知不一，所以「人」的合作困難。新世代和諧有助兩岸合拍意願，也認知合作背後的龐大商機，華語電影市場則是共同追尋的目標。「美國《新聞週刊》（*Newsweek*）報導，未來十年內，大陸電影票房將從目前的十三億美元，暴增到四十四億美元，這是好萊塢重視的數字[50]。」根據中國現實政經面的長遠發展看來，「《銀幕文摘》（*Screen Digest*）的評估更指稱，目前中國國產電影產量僅次於印度與美國，居世界第三。該機構也預估，中國電影市場的票房成長將帶動新式電影廳院的增長。到 2010 年，中國的銀幕數量將從 2005 年的二千九百四十塊，加倍成長到五千塊[51]。」

過去三年中國電影產量分別為 2010 年 526 部、2011 年 558 部、2012 年 745 部，從長遠發展局勢來看，電影產量應是相當樂觀。2012 年中國電影總觀眾人次達到二十億，其中包括農村地區貢獻的十五億人民幣。電影產量增多，得有地方放映。2014 年全國銀幕總數已達到 2.36 萬塊，比外界預估的還要高。不可否認，因為 2010 年《阿凡達》在中國創造

[50] 葛大維，〈電影如何兩岸通吃？〉台灣：《聯合報》，2009/10/12。
[51] 劉立行，〈中國電影產業支持性策略之政策法規分析〉[E]，台灣：台灣電影網，2008/10/7。

十三億人民幣票房紀錄,吸引一大批區域型商業地產和私人投資進場。中國電影家協會劉藩認為:「國產電影的單片票房紀錄,建立在下游影院增多的基礎上,這是業內的一個共識。」

　　據統計,2013 年,中國電影總票房 217.69 億人民幣,其中國產片總票房 127.67 億人民幣,同比增 54.32%,進口片總票房 90.02 億人民幣,同比增 2.30%,國產片在 2013 年扭轉了進口片在 2012 年占總票房 51.54% 的局勢,重新贏得市場主導權,此已書寫新的歷史紀錄。2014 年,中國電影總票房 296.39 億人民幣,同比增長 36.15%,其中國產片票房 161.55 億人民幣,占總票房的 54.51%。對比 2007 年沉入谷底的 3 億人民幣總票房,到目前飛躍的成績,地位已超越日本,次於美國,成為全球第二大電影市場。面對大好商機,兩岸電影人齊為華語電影努力,應建立誠信互助的機制,健全透明的發行管道,共創大好契機。

提高輔導金金額

　　「台灣電影工業的輔導濫觴,始於 1951 年內政部召開『電影事業輔導會議』……1958 年,電影業務在新聞局之下,公布『國產電影事業輔導辦法』……[52]。」這即是金馬獎由來的前身。在過程中,或有成績不彰,歸因於輔導海外影人、以政治宣導為主,對精進電影美學無大幫助。1989 年設立電影輔導金以來,目前總金額提高近三億新台幣,以建設電影文化規模來看,總體比例低少,還得看政府年度預算,不盡然高額釋出輔導金,在不穩定情況下,每年總有遺珠之憾,而評審以學術為重,恐與商業市場脫節。故提高輔導金勢在必行,降低申請門檻,以多元類型片為重,方能吸引人才靠攏。

[52] 李天鐸,〈台灣電影、社會與歷史〉[M],台灣:亞太圖書出版社,1997:94。

鼓勵民間企業投資

電影被視為娛樂事業，傳統保守的台灣企業絕少插足，或認為是藝術行當，非關利潤。現在政府宣導文創產業，並舉辦全球招商，釋出減免稅務之類的利多策略，鼓舞民間企業投入電影文創。曾與集團企業合作的導演李安，談及：「電影是高冒險行業，但希望可以對企業建立起誠信基礎，讓企業願意投入這種高風險的投資。稅務減免更是吸引外片來台拍攝的重要誘因，雖犧牲少數稅收，卻可回收更大的消費，更可帶動本地人才的培訓。」如果各財團企業能跟進電影產業，資源充足下，定能豐富多元題材，提高電影產量，進軍國際影展，增進市場競爭力。

鼓勵民眾看電影

如果民眾時間、金錢有限，面臨影片選擇，那本土電影一定被犧牲。因為典型的大片模式，台灣電影的工業架構皆無法完備，外片資金投資雄厚，單是後期的通路、行銷、宣傳，便占盡優勢。如果政府支持國片，必須出台配套措施，長期耕耘及培養國片觀眾基礎，以便於推動電影文化。另外，面對民眾福利，可訂立優質的平價電影，或消費性補助票價等策略。強力輸送熱情下，情況必定改觀，調動全民興趣，參與國片運動，把看電影當成日常生活消遣，定能形成電影熱潮。

重視版權打擊盜版

電影是集體的汗水創作，往往耗時費力半年或一年，就為創作精彩的兩小時，可是不肖業者的盜版竊用，只需短短幾分鐘，就造成投資者的虧損，也形成電影惡性循環的死角，如熱門國片《艋舺》票房二億七千萬新台幣，如果不是受到盜版侵害，成績應更為可觀。「自 1995 年 WTO 要求其會員國須共同遵守與貿易相關的知識產權保護協議以來，智財權保護、盜版問題遂成各界關注的焦點。根據商業軟體聯盟（BSA）的調查資料，全球平均盜版率從 2007 年的 38% 上升至 2008 年的 41%，全球軟體

盜版總市值超過五百三十億美元。」……「根據 BSA 調查，台灣盜版率約 39%。[53]」如果形成無法可管的局面，讓製片商停止投資，台灣電影將成絕響，故應當立法嚴懲盜版行為，遏止歪風橫行。

另外片商王龍寶認為國片滯後問題，「就是 DVD 發行速度太快，使觀眾不願花錢買票進電影院，寧願等幾個禮拜後租 DVD，《霍元甲》甚至上映時就發行 DVD。外國電影規定上映半年後，才能在電視頻道播出或發行 DVD。香港是下片一個月後發行 DVD，台灣如不跟進，整個市場回流，發行也毫無利益，而且等盜版出來情況更慘。」應就現實情況斟酌「創意產權」的維護，以免重蹈先前「假電影、真影碟」的窘境。

限制外片進口額度

如前述台灣電影工業不健全，人才不足，八大片商控制主導權，因台美政治關係，主流院線封鎖本土電影上映。外片占據台灣市場，壓縮台片生存空間，故政府應參照中國[51]、韓國政府扶植本土電影，除了限定外片額度，更明文電影院播映本土電影天數，映演業者有所虧損，政府予以補償等方案。此方法為時已晚，仍應研議突破。

[53] 郭乃鋒、劉名實，〈保障創意產權 不能再等〉，台灣：《中國時報》，2010/3/9。根據「聯合國創意經濟調查報告」的定義，所謂「創意經濟」是指以創意產業為核心的新經濟領域，包含了「傳統文化展現」、「文化場所」、「表演藝術」、「視覺藝術」、「出版和印刷媒體」、「視聽產業」、「設計」、「新型媒體」及「創意服務」等九大產業。由於創意產業的高附加價值，與景氣波動的相關程度較低，同時具備工作機會的創造能量，遂成為各國政府擬定產業轉型及經濟復原力的政策重點。

[54] 劉立行，〈進口電影之發行管理模式分析——中國市場案例〉[E]，台灣：台灣電影網，2008/10/7。就目前進口片而言，2001 年中國加入世貿組織，在相關協定中，中國承諾每年進口影片數量，從原本 10 部增加到 20 部（見中國入世法律檔中文版標準版本（全文發布），2002 年 2 月 6 日）。其後制度演變為總體進口片數額每年提高至 50 部，其中包括好萊塢進口分帳大片 20 部，以及其他以買斷版權方式進口大多為非美的影片共 30 部。純香港影片仍計算為進口片，但不受這 50 部外片進口配額的限制。電影進口的管理許可權屬於廣電總局電影局；電影局委託中影公司統一辦理選片、送審、簽約、進口、報關、繳稅、結算等事項，然後再向國內放映單位發行供片。

台灣應成立官方電影公司

自從台灣電影衰微，原有的三個官方電影公司陸續結束營業，對沒落的電影工業，無疑雪上加霜。現在雖然成立「文化部」，但只負責行政管理及輔導，未有製片功能。電影代表台灣文化形象，為長期發展文創產業，政府應該成立直屬電影公司及電影頻道。落實拍攝優質影片的業務，一來控管品質，二來培育電影專業人才，三來可理解台灣電影遇見的問題，從中獲取改進方法，以利推行電影業務。目前民營電影頻道有東森國片台、東森西片台、緯來、STAR TV、好萊塢、龍祥等有線電影頻道，可證，電影除了銀幕票房，更衍生周邊商品，深入每個家庭及消費群眾，產值可期。

小 結

電影帝國夢，日本、韓國能，為何台灣不能？論規模比不上美國大片，動作武俠片不如港片，歷史片追不上大陸，台灣片以在地元素取勝，偶有佳績；但劇本創作常陷於自溺，無法符合命題式市場需求，即使新世代導演擁有天馬行空的壯志，不敵資源題材受限，只能拍人文情懷的電影。華語大片與人文電影的拉距，形成台灣電影在侷限資源裡，突顯特有優勢。如前章節所探討現象，百年台灣電影命運乖舛，不若歐美電影順遂，只因政治干擾，未及時發展出商業模式，演變成政治職責，讓台灣政府忽視娛樂功能與市場價值。

國民政府遷台後，電影長期處於妾身不明狀態，先後隸屬不同政府單位管理，因無法明確歸屬，難以施展藝術美學的前途，如 1949 年內政部主推「電影檢查法」、1954 新聞局成立「電影檢查處」，兩者皆偏重檢查與管理。1966 年大陸實施「文化大革命」，同年，台灣於國父 101 歲冥

誕，11 月 12 日訂為「中華文化復興節」與之抗衡，行使推動文化之效。1967 年隸屬教育部文化局，1973 年又歸新聞局主管至今。在多次更換過程，其他單位如教育部、國防部的政治作戰部、警備總部、中央黨部第四組、第六組，亦參與三大作業：電影檢查、映演檢查、劇本審查，可見戒嚴時期對電影控管之嚴。另外五〇年代由民間人士張道藩曾成立「中國文藝協會」，設有電影委員會。官方與民間機構共同為電影把脈，改變電影娛樂的體質，純為國家貢獻，在不停更換所屬部門的背後，意謂電影無法安定創作，注定漂泊的身影。2012 年，台灣電影將在「文化部影視及流行音樂產業局」管轄之下，迎向新生前景。

延續至今的台灣電影，儘管走過一世紀，島嶼文化認同之時，骨子裡仍然居無定所。幸而「文創」抬頭，電影漸彰顯文化力量，其時機如旭日，將露出曙色。然徒有認知，如未有合適法規及配套，整體產值仍起不來。

長久以來，台灣政府機關各自為政，互不通聯，主控電影的各個部門，常產生多頭馬車、無法協調之境，造成事倍功半的運作。據片商公會人士表示：「政府官員似乎未與電影人士或片商諮詢，便逕行參加 ECFA 會談。如果談出什麼樣的結論，未必符合電影界的需求及期待。故在早收清單裡，雖列入電影項目，明眼人看出那只是一個幌子，形同虛設。」故回歸於政策體制與現實本質而言，團結應是當務之急。看清當代台灣內耗問題，政黨鬥爭消解民主養分，正是一個統一的中國，對付一個分裂的台灣。或許利益派系難免，然而面向國際，全民應有團結共識，捨黨派之分，才能樹立風範，發揮台灣實力。

台灣電影新景象是軟實力當道，各大企業重視文創產業前景，而且擴大產業範圍，不只針對影視文藝，而是利用文創元素，融合其他產業，創造成功商業模式。另外，由於「地球村」經濟正夯，政府簽訂商業指標性的 ECFA 後，大陸市場重要性相當提高，也突破狹窄的台灣電影發行管

道，眼前落實的是喜劇《雞排英雄》成為首部受益 ECFA 的台灣影片，該片已於 2011 年 7 月 12 日率先在北京和福州兩地上映。為配合大陸觀眾的需求，影片製作簡體字幕，並對當地口語做了相關處理。未來，會有更多的台灣電影陸續登陸上映。按此例可循的是台灣電影產業不應只是強調在地化、本土化，應以大陸市場、全球華人、外國人為目標市場，創造東西方元素的商業產品，才能形成「文化創投」的價值性。如美籍攝影師包軒鳴拍攝多部台灣電影後，認為台灣電影前景大有可為，「台灣電影目前尚未有一個標準的電影樣貌，所以有機會實驗創新的手法，每次都可以拍出不同感覺的片子……台灣創作者很願意在商業電影的框架下，去嘗試新的可能[55]。」

台灣社會因民主體制脆弱，易釀成政黨與民眾的衝突、抗爭、謾罵，但台灣仍有強健的民主正義，及不曾斷裂的中國文化傳統。故電影產業在眾多社會題材裡，產生時代新舊的區隔，不能形式模擬，模樣照搬，如魏德聖言：「現在的導演已經慢慢把專注力轉移到講故事上面，而不是在講風格了……哲學、文學、藝術是融合在對白和情境裡，而不應該是單獨被講出來[56]。」故電影人認知時代責任，以電影語言實現社會價值與理念。

其實，全球淪於美國好萊塢大片攻擊，本土電影產業呈現積弱之弊，雖然大陸電影票房產值驚人，仍嚴防外片文化的滲透，如中國廣電總局電影管理局局長童剛認為：「中國電影仍難以抗衡好萊塢巨片。目前中國影片仍不太可能和《阿凡達》(Avatar)和《全面啟動》(Inception)這類電影競爭。觀眾反映良好的本土影片太少[57]。」如言之隱憂，大陸既定

[55] 王玉燕專訪，〈自由靈動的影像風格〉：攝影師包軒鳴，林文淇、王玉燕，《台灣電影的聲音：放映週報 vs 台灣影人》[C]，台灣：書林出版社，2010：286。

[56] 黃怡玫、曾芷筠專訪，〈不曾遺落的夢〉：《海角七號》導演魏德聖，林文淇、王玉燕，《台灣電影的聲音：放映週報 vs 台灣影人》[C]，台灣：書林出版社，2010：103。

[57] 柳向華，〈中國電影票房 去年創新高〉，北京：法新社，2011/1/8。

價值在於十三億人口的消費能力，但隨著西方文化進入，形成視野開放與多選擇後，難保電影的存在價值。

一股隱憂潛伏大陸電影業界時，如同魔幻現實的奇蹟產生，到 2012 年發酵不斷……《西遊：降魔篇》票房開高走高，社會喜劇《人再囧途之泰囧》（簡稱《泰囧》）開出紅盤，接著《致我們終將逝去的青春》、《海闊天空——中國合夥人》、《北京遇上西雅圖》、《小時代》連續上場，以三千萬或六千五百萬人民幣不等的中小資本投資拍攝，其中以《泰囧》最低成本三千萬人民幣獲得十二億六千萬人民幣高票房，最受關注。其他幾部皆衝破五億人民幣以上的票房，如此豐碩的成績，如重彈在低迷市場爆出火焰，燦爛輝煌。觀其內容，不脫青春、愛情、友情、親情、懷舊、夢想的元素，這些片子除了體現當今大陸社會現象，緊接社會脈動的「地氣」，符合觀眾的期待心理。而影片中的國外景致，也讓內陸三分之二的觀眾打開國際視窗，滿足獵奇心理。

這些電影且開創一個特殊的現象，即成功逆襲長期以來西方大片獨占鰲頭的氣勢。從整體看，雖非每部中國電影都能在院線上映，站上高票房紀錄，但相較於以往國產片閃避好萊塢強片的現象來看，這回迎頭痛擊，呈現難得的驚喜。如《鋼鐵人 3》、《古魯家族》（陸譯《瘋狂原始人》）、《暗黑無界：星際爭霸戰》（陸譯《星際迷航：暗黑無界》）等片，皆屈居在後。

相較於第五代、第六代電影人偏於沉重的歷史議題，或紅色主旋律題材，或者《英雄》制定的中國大片模式，這些電影內容來的輕鬆，具有娛樂性。甚至《天機：富春山居圖》在漫天質疑的謾罵聲中，夾著偶像魅力與新奇科技的置入，依然橫掃市場，不到十天創造人民幣兩億五千萬元票房。鑑於 2013 年亮眼的成績，鼓舞兩岸三地電影人的信心，期待緊密結合，共創電影文創實力，才是致勝上策。

綜觀 2012 年大陸電影如雨後春筍般冒出新芽，新世代的風格令人期

許。其實,大餅等待瓜分,大陸電影時局是詭譎多變,電影創作本身就屬於高風險投資,以小搏大始終是最佳途徑,大片看似風光,其實蘊藏的是回收風險。徘徊中小資本的電影,傳達的就是一種熱愛與拚搏。這股暗流從未停止過,只待命運之神的眷顧。

2006 年,寧浩《瘋狂的石頭》以二千五百三十四萬人民幣的收入,成為熱門電影,這部小投資、沒場面、沒明星的影片,它的新奇渲染力,讓中國觀眾第一次感受到沒有大片光環的護持,依然有著無窮魅力。它的成功,真正鼓舞著新世代電影人的夢想。於是,處在內地大導演和北上的香港導演的夾縫中,力求表現。幾年期間,佳作頻頻,票房亮麗,如《瘋狂的賽車》、《南京!南京!》、《白鹿原》、《將愛情進行到底》、《黃金大劫案》、《一生一世》、《匆匆那年》等等。直到未來前景,寄望於天時、地利、人和的條件,一股新鮮勢力更加奮勇向上。

新導演顛覆大片玩法,新能量厚積薄發,影片品質擄獲人心。相形之下,如果名導大片一味尋求形式炫技,而忽略寓教於樂的內涵,久之,電影會失去文化精神,觀眾也會麻痺無感。與其如此,不如回歸紮實的人文故事與心靈共鳴。或許,當下的觀影現象,預示大片時代將面臨新的衝擊,但它必須存在,也必須品質優良。對大片市場而言,這似乎是最壞的時代。北京電影業者高軍認為:「如果全行業都在做中小投資,未來的中國電影市場,將會是什麼樣的局面。沒有大片的中國電影,是沒有希望的[58]。」話雖如此,無論大小片的類型片,仍須透過市場檢驗。《泰囧》在北美市場的表現,是大陸國產片集體命運的縮影。這部中國電影的奇蹟,在 AMC 院線旗下二十九家影院上映。一週票房僅五萬三千美元。偌大的差距,不只在兩岸,更在國際。吳宇森拍攝的史詩鉅片《太平輪》(2014),上映六天僅獲得約 1.14 億人民幣票房,張一白執導的青春片《匆匆那

[58] 盧揚,〈中國成全球第二大電影市場的冷思考〉[S],北京:《文化創意產業週刊》,2013/4/26。

年》首映三天便已獲得 2.22 億人民幣。顯示現在中國電影市場已經牢牢被 80 後、90 後掌握話語權,無論是觀眾還是網路口碑導向,都由這一代年輕人把持,賀歲檔和戰爭、史詩成了水火不容的詞,定調太嚴肅的大片,皆不敵輕鬆的青春愛情片。調性與票房反差,也讓大陸電影陷入一種製片迷思。

瞬息萬變的市場單憑風向球無法準確預測,台灣與大陸各有期許的電影藍圖。中國廣大的市場,不僅牽動兩岸三地電影人的期望,更是亞洲對抗好萊塢電影唯一的根基地。歐美電影界人士均樂觀預期中國在未來十年之內,估計將登上全球第一大電影王國,頻頻接觸大陸電影界,尋求合作商機。但一股不安隱憂依然潛伏,李安接受大陸媒體採訪時曾指出:「希望能夠正常循環,拍出好電影讓觀眾願意進入電影院。也期許能夠拍出一個國家的文化。如果游資想方設法進來,形成搶錢、抄襲、缺乏創意、盲目相信大牌。這就是電影市場的惡性循環。這一惡性循環之前先後搞垮台灣、香港電影,現在同樣的版本正在大陸上演。」語重心長的見解,已替大陸電影把上氣脈。

觀眾就是最佳的影評人,會選擇心中的最佳電影類型。而迎向國際,中國電影必須全新大轉變。或許邁入開發中國家的大陸,所有行業正欣欣向榮,電影行業更站在風口浪尖上,招搖翻滾。分一杯羹的心態,是

紅豆製作提供

台灣「新新電影」的創作元素,向本土文化取材,風格多元傾向國際視野

短視商人打帶跑的慣性，何曾有過耕耘文化產業的使命感。目前但見黃金時機，所有電影人應步步為營，審時度勢，才不枉走過一世紀的電影基業。台灣政府應重新審視電影產業，在既定基礎與良機上，增加利多的扶植政策，活絡民間投資意願，彈性提升經濟機制，面向中國市場，借力使力，連袂出擊，走向國際影壇，共創華語電影的輝煌。

結　語

　　歷時多年完成的《百年台灣電影史》，隨著歷史更迭，長達百年的時光長河皆濃縮於此，讓吾輩隨著過往歲月，理解到台灣移民社會是如何在酸楚中，建構出自己的生命濃度與價值，又如何在每部電影作品裡，蘊涵著時代進程的面貌。

　　在這百年光景裡，明顯地切分為幾塊殖民記憶，因循時代軌跡，踩著多國異文化的足印，才明白台灣人民為何力求心理歸屬感，實因為這塊土地上，積藏過多的政治恩怨與省籍情仇。似乎不管是誰管轄台灣島，老天必須給個說法，方能安撫潛藏的不安定感。

　　二十世紀初，已在世界各國定位的電影「文化」，在海島的命運卻是愚民政策的手段。跟隨祖輩飄洋過海的庶民娛樂，這些含有文化基因的土玩意，不敵西方聲光效果的大銀幕，幾近消匿無聲。但電影之路大開，逐漸成為一項社會工業，與國際接軌。

　　說是接軌，無非還是寄於中國電影之下的體制，包括類型、題材、電影風格等樣式，完全是國共戰爭後的藝術移植，但如果沒有這批影視先鋒者，台灣電影無法產生立基點。或是注定台灣海島該有番榮景，去終結它的漂泊命運，政局已力猶未逮，總算自省而厚待它，讓電影喚發出新的生機。一個結束是另一個開始，對台灣子民而言，不論面對何種朝代與政局，一切耕耘都不算太晚。

　　或是島嶼過小，因而以人才濟濟與物產豐美作為補償，而精彩夢幻的電影，始終隨著台灣一起成長，走完政治飆揚的一百年，稍作安歇後，再度昂首挺向下個新世紀。這也意謂台灣人民在世代交替下，揮別歷史悲情，尋找到身分認同感，踏實地在這塊土地上安居樂業。在電影文化的表態上尤為明顯，從早期的日殖電影、國民黨政宣電影，到革新里程碑的「新電影」，都負有政治力量與控訴悲情，觀眾也逐漸遠離不合時宜的革

命語言。

　　新世紀的復古風潮，反向台灣草根內涵取經，呈現出與中國電影體質上的區別，在大陸人民幣票房過億的電影大片，登台皆慘遭滑鐵盧，而台灣本土色彩濃厚的《海角七號》、《艋舺》、《雞排英雄》，是新台幣票房過億的「三冠王」。而後《賽德克·巴萊》勢如破竹地再寫票房新局，亦得 2011 年台灣金馬獎「最佳劇情片」之桂冠，穩固台片復興之觀，此情勢暫勿言及文創經濟之效益，而是它把觀眾視野提升至另一個高度，除卻地域狹隘及族群隔離，更加印證台灣民心所向及溯源之切。

　　接著《痞子英雄首部曲》火熱上陣、《那些年，我們一起追的女孩》橫空出世，清新亮眼。2012 年春節檔《陣頭》，毫無卡司及宣傳資源，純以民俗陣仗，引出新舊世代的吶喊。兩岸合拍片《愛》，運用龐大的行銷策略，首創兩岸及全球華人區同檔期上映，締造同步破億的好成績。2014 年的《痞子英雄 2：黎明再起》，刷新兩岸合拍片高票房之紀錄，再次突破長久文化隔閡的尷尬局面。這兩個案例，加速兩岸合拍趨勢，倍加樂觀。總計 2011 年，台灣電影共創十五億新台幣票房，是近二十年來的最好成績。2012 年開春就搶下五億新台幣票房[1]，2013 年春節《大尾鱸鰻》持續熱力，2014 年《大稻埕》及 2015 年《大喜臨門》的春節上映，熱鬧滾滾的觀影人潮，創下連續幾年的賀歲片都寫下過億票房，讓人亦加關注春節檔期的台灣電影，因為這代表電影景氣的風向指標，由電影內涵可見識到台灣本土化的票房魅力，也印證南多北少的票房差異。夾著這份強大的氣勢，台灣電影復興運動持續湧動中。

　　全世界的電影發展與版圖一日三變，不變的是好萊塢電影依然昂頭橫行。近十年的韓、日市場，互有消長，卻看得到成就。倒是兩岸三地的電影板塊略有震動，《英雄》首度票房過億，以二億五千萬人民幣的成就，讓人看到大陸市場的潛力，加上香港電影工業的萎靡，團結的香港導

[1] 宇若霏，〈愛，開春催破億，國片聯手榨 5 億〉，台灣：爽報娛樂時尚，2012/2/21，21 版。

演們群起「北上」。2005 年，徐克攜帶《七劍》在大陸論江湖。之後，陳可辛、周星馳、吳宇森、爾冬陞、麥兆輝、莊文強蜂擁而至，在大片的遊戲規則裡，香港導演們展現操盤商業片的經驗，他們在這塊陌生的地盤，大展身手，仗著香港電影曾有的輝煌，以古裝片、警匪、動作片為主，攻略城池。因為殖民心態加上地窄人稠的競爭性，人們的危機意識強烈，故電影就是商品，沒有商機循環，如何生存，可說完全迎合市場需求為主，積極野心及靈活調度，創造常勝軍的票房成績。比起兩岸電影，更落實於商業電影的運作。但要搶攻大陸市場，與第五代電影人分庭抗禮，嚴峻情勢，誰也不敢掉以輕心。2003 年，中國官方基於產業友好關係，出台 CEPA〈內地與香港關於建立更緊密經貿關係的安排〉，「合拍片」的稱謂，給這種合作態勢訂下前瞻性方向。

或許，地球是圓的，好光景輪流轉。「現在是香港電影最低谷的時期，希望我們一起努力，慢慢走出低谷。」劉德華在 2011 年獲金馬影帝時，有感而言。2012 年春，香港電影節副主席林建岳言：「如今香港電影正面臨難關，希望華語電影人團結。」聞言，難以置信的是「東方好萊塢」竟有消沉之時。的確，2011 年的香港市場，台灣電影《那些年，我們一起追的女孩》票房一路高歌，刷新香港最賣座華語片紀錄；內地小成本愛情電影《失戀 33 天》斬獲三億五千萬人民幣票房。香港失去最賣座華語片的寶座，又失去內地「性價比之王」的地位，曾經製造電影榮景的香港製片、導演們，堪稱灰頭土臉。

香港／內地合拍進入十多個年頭，香港電影卻不斷透支產品品質信用，當 2011 年《楊門女將》、《東成西就 2011》、《畫壁》等片出現大銀幕時，觀眾開始對港片出現質疑。一直以來，港片聲勢浩蕩，這幾年卻頹勢連連，檢討聲不斷。但勇於創作與觀察的電影人，精於慢火細燉，《春嬌與志明》（2012／彭浩翔）終於扳回一城。香港兩天半破四千多萬新台幣，大陸也火紅熱映，中港兩地票房已破億元人民幣大關，聲勢與《愛》不分上下。良性刺激循環下，電影文化已非是種僥倖與賭注，亦非

關河東河西的輸贏,而是帶動所有電影人正視市場話語,是一種專業姿態展現,更是對大眾生活／社會／歷史的關注。在瞬息變化的電影工業裡,中國大陸、台灣、香港近年來的票房數字,擲地有聲地檢示著成績,似乎預告著,在可能與不可能的局勢,電影市場潛在性隨時重新洗牌。可賀的現像是 2015 年 2 月,大陸票房在多部熱門國產電影的加持下,飆升為四十億五千萬人民幣,首次超越美國,躍居世界第一,中國電影市場的爆發力,顯示距離電影王國的夢想已不遠,高速成長的趨勢再度引發世界關注。

面對大陸電影的活絡局面,電影型態依然受到諸多限制,可論的是;自由的「類型化」似乎又回歸台灣電影市場,不論是大卡司或小成本投資,在藝術與商業兼具的前提,觀眾靠著口碑與喜惡選擇所愛。市場反映觀影定位與審美模式,當台灣電影力求與中國市場連結時,不免出現文化齟齬的現象,異(藝)文化之融合,如兩江匯流之處,定有浪潮衝擊及色溫差異,終究的交集與迴響,需順勢而為。台灣電影學者焦雄屏直言:「全球影展潮流早已改變,近幾年台灣電影風格太過重複,沒有新創見,在韓流、東南亞流、中南美洲電影美學陸續被發現後,台灣電影不再像十幾年前還具有國際傳播的意義。值此危急時刻,我們也只剩下大陸市場了[2]。」感嘆此言所及,台灣電影人需認識當前處境,維持固有台灣市場外,走出海外,更要探索文化價值的美學認同。

台灣民眾認可本土化傳統,印證新世代子民,逐漸建構出本土文化藍圖,與自我積極的信念。觀賞視野的改變,已非模擬上世紀的觀眾層級,這種差異現象會隨著兩岸互動熱絡之下,突顯本土文化的保留性。「傳統」等同國際資產,但「他山之石,可以攻錯」,兩岸三地與族群文化互為影響後,台灣電影界自會摸索出最適當的道路。尤其當一項產業進

[2] 滕淑芬,〈大電影救國片!——台灣電影工業生存戰〉[S],台灣:《光華雜誌》,2009年 12 月,頁 32。

入白熱化，升高為國家形象時，除了產生商業產值，更可見的是文化與文明的高度。藝術無國界，不論電影西進或固守，理性的民眾會經由手上的電影票來驗證，何種電影才是觀眾所喜聞樂見的類型。

回望 2004 年，台灣電影工作者感於台灣電影處境每況愈下，遂集結團夥振臂高呼，藉由媒體發表《搶救台灣電影宣言》，呼籲民眾連署向政府請願，正視台灣電影的生存環境，慷慨激昂的氛圍，讓社會注視這個藝術族群的請願，宣言分為五大訴求、六份主張，大體為：制定「本國電影保護法」、重新定義「國片」，廣納不同類型與媒材、恢復「國片映演比例」、成立「國家電影中心」、納影視教育於正規教育體系中、放寬投資國片之減稅額度。經過時日印證，電影人的語重心長、集氣請求，終能提醒政府保護本土文化的重要，出台策略加緊輔助電影成長，除影視教育落實為學校課程，成立「國家電影中心」外，其他也都依序實現中，透過按部就班的計畫，期待能持續台灣電影的光熱能量。

電影文化就是時代銅鏡，更是反映時事、身負重任的急先鋒。所有電影人樂見世道回春，更期待廣大的華人市場，如枯枝萌芽，迎向春天。

透過金馬影展與文化交流的形式，兩岸電影人互動不歇，彷彿又回到 1949 年前的光景，跨越那淺淺的海峽，繁華如舊。1990 年代中期以來，中國電影參加競賽項目的數量不僅大增，並且逐漸成為入圍獎項的大宗。東南亞及國際參賽的電影，也日漸踴躍。儘管台灣電影版圖不及往昔輝煌，不可否認的是，它的公平、公開、專業及包容性，一如既往，與香港金像獎、大陸金雞獎並稱是華人電影界三大影展支柱，仍然發揮著獨一無二的影響力，作為台灣電影的重要平台，每逢年度盛會，電影界人士莫不傾囊而出，以饗盛宴。2011 年，為慶賀中華民國建國一百年，金馬影展發起《10+10》電影創作計畫，號召台灣電影人大團結，共匯聚二十位導演，每人分別拍攝五分鐘短片，以「台灣特有」為中心題旨，不限形式與劇本內容，讓每位導演自由發揮、想像與創作。《10+10》意謂共同拍

攝片長一百分鐘的電影，希望藉此聚氣的影響力，激發出台灣電影龐大的能量。

這二十部短片，類型有溫馨、純愛、驚悚、荒謬、紀錄、黑色喜劇，有魔幻想像的社會寫實，有懷舊亦有當代現況，議題包含城鄉差距、校園暴力、時代變遷與嘲諷、家族情感、青春情懷、歷史回顧等等，全面觀照百年台灣的變遷，也從中洗練出歷史不可或忘的記憶與情感。金馬影展期待以《10+10》影片向國際發聲，讓全世界看見台灣文化與創意軟實力。參與《10+10》的二十位台灣導演，堪稱是華語電影的夢幻組合，除了金馬影展執行委員會主席侯孝賢導演，還包括王小棣、王童、朱延平、何蔚庭、吳念真、沈可尚、侯季然、張艾嘉、張作驥、陳玉勳、陳國富、陳駿霖、楊雅喆、鄭文堂、鄭有傑、蕭雅全、戴立忍、鐘孟宏以及魏德聖等人。

第五十屆（2013年）台灣電影金馬獎在台北舉行，本屆適逢「知天命」的五十週年，邀請張曼玉出任形象大使，侯孝賢導演與攝影師李屏賓攜手合作，量身打造形象廣告。典禮尾聲，歷屆帝后集體亮相，星光璀璨，傳達影展繼往開來之意。主辦方摒棄地主之優勢，評審們全憑電影品質及創意評選，如第五十屆金馬獎最佳劇情片大獎頒給新加坡電影《爸媽不在家》，繼之第五十一屆（2014年）金馬獎最佳劇情片大獎頒給大陸片《推拿》。金馬走過風雨五十年，為台灣電影紮下厚實根基，更為華語電影取得國際影響，而今，透過兩岸三地的交流，它的能量將更為發光發熱。菁英薈萃的藝術殿堂，除提供電影人聯誼的機會，更驗收對電影的堅持與拚搏。為增加台灣與國際電影的接軌，除金馬之外，亦增辦各種類型的影展，讓台灣民眾更加理解電影面容，親近電影魅力。

隨著台灣電影的演變，無非也正在書寫一頁頁的歷史。兩岸政治隔離，生離死別、滄桑艱辛，一場夢魘，隨風而逝。電影真實地反映時事變局，也永遠捕捉瞬息萬變的容顏。正如同此書探索台灣電影的來時路，璀

璨的銀河光影明滅不定,脈絡依循在台灣歷史與政治的交會點上,兩者互為牽扯、互為因果,造成縱橫交織的網路,是特定時空下的電影語言與人民心聲。而後,它將會有何種面貌出現,相信,語言自然書寫而成。

當您欣賞一部部台灣電影時,「它」的背後必定陳訴著大時代故事,即使您不在故事的現場,但經由欣賞過程,定可穿越到某個時空,領悟當年的情景,找到「家」的歷史。

參考文獻

台　灣

《文藻之音》[S]，台灣：文藻外語學院傳播藝術系，2007 (05)。

《通訊》[J]，香港：電影數據館，2010 (02)/ 2010 (05)。

《經典雜誌》[J]，台灣：慈濟文化志業中心，1998 (08)/ 2001 (01)/ 2001 (08)。

《遠見》雜誌[S]，台灣：天下遠見出版股份有限公司，2006 (07)。

丁伯駪，《一個電影工作者的回憶》[M]，台灣：亞洲文化事業機構，2000。

三澤真美惠，《殖民地下的「銀幕」》[M]，台灣：前衛出版社，2002。

口述電影史小組，《台語片時代》(一)[M]，台灣：國家電影資料館，1994。

小野，《一個運動的開始》[M]，台灣：時報文化出版社，1986。

巴瑞齡，《原住民影片中的原漢意識及其運用》[M]，台灣：秀威資訊科技，
　　2011。

石婉舜，《林搏秋》[M]，台灣：行政院文建會，2003。

宇業熒，《璀燦光影歲月》[M]，台灣：中央電影公司，2002。

朱光潛，《文藝心理學》[M]，台灣：開明書局，1969。

余英時等人，〈五四新論：既非文藝復興／亦非啟蒙運動〉[M]，台灣：聯經出版
　　社，1999。

呂訴上，《台灣電影戲劇史》[M]，台灣：銀華出版社，1961。

李天祿，《戲夢人生》[M]，台灣：遠流出版社，1991。

李天鐸，《台灣電影、社會與歷史》[M]，台灣：亞太圖書出版社，1997。

李泳泉，《台灣電影閱覽》[M]，台灣：玉山社，1998。

李祐寧，《如何拍攝電影》[M]，台灣：商周出版，2010。

李瑞騰等人，〈愛、理想與淚光文學／電影與土地的故事〉[M]，台灣：國立文學
　　館，2010。

周婉窈，《台灣歷史圖說（史前至一九四五年）》（二版）[M]，台灣：聯經出版
　　社，1998。

林文淇、王玉燕，《台灣電影的聲音：放映週報vs台灣影人》[M]，台灣：書林出
　　版社，2010。

林育如、鄭德慶，《郭南宏的電影世界》[M]，台灣：高雄電影圖書館，2004。

邱坤良，《陳澄三與拱樂社》[M]，台灣：國立傳統藝術中心籌備處，2001。

邱坤良，《舊劇與新劇：日治時期台灣戲劇之研究（1895-1945）》[M]，台灣：自立晚報社文化出版部，1992。

邱坤良，《飄浪舞台：台灣大眾劇場年代》[M]，台灣：遠流出版社，2008。

柯瑋妮著，黃煜文譯，《看懂李安》[M]，台灣：時周文化出版社，2009。

張春興，《現代心理學》[M]，台灣：東華書局，1991。

梁良，《電影的一代》[M]，台灣：志文出版社，1988。

莊萬壽等，《台灣的文學》[M]，台灣：群策會李登輝學校，2004。

陳明珠，黃勻祺，《台灣女導演研究（2000-2010）》[M]，台灣：秀威資訊科技，2010。

陳儒修，《台灣新電影的歷史文化經驗》[M]，台灣：萬象圖書，1993。

焦雄屏，《台灣新電影》[M]，台灣：時報文化出版社，1988。

焦雄屏，《改變歷史的五年》[M]，台灣：萬象圖書，1993。

焦雄屏，《台灣電影90新新浪潮》[M]，台灣：麥田出版社，2002。

焦雄屏，《時代顯影》[M]，台灣：遠流出版社，1998。

黃仁，《悲情台語片：台語片研究》[M]，台灣：萬象圖書，1994。

黃仁，《日本電影在台灣》[M]，台灣：秀威資訊科技，2008。

黃仁，《電影與政治宣傳》[M]，台灣：萬象圖書，1994。

黃仁，《台灣話劇的黃金時代》[M]，台灣：亞太圖書出版社，2000。

黃仁、王唯，《台灣電影百年史話（上、下）》[M]，台灣：中華影評人協會，2004。

黃建業，《人文電影的追尋》[M]，台灣：遠流出版社，1990。

楊孟哲，《台灣歷史影像》[M]，台灣：藝術家出版社，1996。

楊渡，《日據時期台灣新劇運動（1923-1936）》[M]，台灣：時報文化出版社，1994。

葉金鳳，《消逝的影像：台語片的電影再現與文化認同》[M]，台灣：遠流出版社，2001。

葉龍彥，《台灣老戲院》[M]，台灣：遠足文化出版社，1993。

葉龍彥，《光復初期台灣電影史》[M]，台灣：國家電影資料館，1994。

葉龍彥，《台北西門町電影史》[M]，台灣：國家電影資料館，1997。

葉龍彥，《日治時期台灣電影史》[M]，台灣：玉山社，1998。

葉龍彥，《春花夢露：正宗台語電影興衰錄》[M]，台灣：博揚文化出版社，
　　1999，

葉龍彥，《台灣戲院發展史》[M]，台灣：新竹市影像博物館，2001。

葉龍彥，《正宗台語電影史（1955-1974）》[M]，台灣：台灣快樂學研究所，
　　2005。

葉龍彥，《日本電影對台灣的影響（1945-1972）》[M]，台灣：中州技術學院電
　　影研究中心，2006。

趙稀方，《後殖民理論與台灣文學》[M]，台灣：人間出版社，2009。

劉森堯，《母親的書》[M]，台灣：爾雅出版社，2004。

鄭欽仁，《台灣國家論》[M]，台灣：前衛出版社，2009。

鄭樹森，《電影類型與類型電影》[M]，台灣：洪範書店有限公司，2005。

盧非易，《台灣電影：政治、經濟、美學（1949-1994）》[M]，台灣：遠流出版
　　社，2003。

顧乃春，《論戲說劇》[M]，台灣：百善書房，2010。

大　陸

《看電影》雜誌[S]，四川：峨眉電影製片廠，2009(02)（總397期）。

丁寧，《接受之維》[M]，天津：百花文藝出版社，1990。

王岳川，《現象學與解釋學文論》[M]，山東：教育出版社，1994。

朱立元，《接受美學》[M]，上海：人民出版社，1989。

秦喜清，《西方女性主義電影：理論、批評、實踐》[M]，北京：中國電影出版
　　社，2008。

張會軍、謝小晶、陳浥主編，《銀幕追求—與中國當代電影導演》[M]，北京：中
　　國電影出版社，2003。

張緒諤，《亂世風華：20世紀40年代上海生活與娛樂的回憶》[M]，上海：人民出
　　版社，2009。

張鳳鑄、黃式憲、胡智鋒，《全球化與中國影視的命運》[M]，北京：北京廣播學
　　院出版社，2002。

章柏青、張衛，《電影觀眾學—獻給電影100年》[M]，北京：中國電影出版社，
　　1994。

章柏青、賈磊磊主編，《中國當代電影發展史（上、下）》[M]，北京：中國文化
　　藝術出版社，2006。

陳旭光，《電影文化之維》[M]，上海：三聯書店，2007。

陳飛寶編著，《台灣電影史話》[M]，北京：中國電影出版社，2008。

彭吉象，《藝術學概論》[M]，北京：大學出版社，2006。

程季華主編，《中國電影發展史（第一、二卷）》[M]，北京：中國電影出版社，2005。

賈磊磊，《電影語言學導論─獻給電影100年》[M]，北京：中國電影出版社，1996。

劉立濱主編，饒輝著，《電影作者》[M]，北京：中國電影出版社，2004。

劉志福編，《霍建起電影─暖》[M]，北京：中國盲文出版社，2003。

鄭君里，《角色的誕生》[M]，北京：中國電影出版社，1997。

鄭洞天、謝小晶主編，《構築現代影像世界─電影導演大師藝術創作理論》[M]，北京：中國電影出版社，2002。

鄭洞天、謝小晶主編，《藝術風格的個性化追求─電影導演大師創作研究》[M]，北京：中國電影出版社，2002。

鄭洞天，《電影導演的藝術世界》[M]，北京：中國電影出版社，1997。

鄭樹森，《文化批評與華語電影》[M]，桂林：廣西師範大學出版社，2003。

戴錦華，《鏡與世俗神話》[M]，北京：中國人民大學出版社，2005。

羅藝軍主編，《20世紀中國電影理論文選（上、下）》[M]，北京：中國電影出版社，2003。

騰守堯，《藝術社會學描述》[M]，上海：人民出版社，1987。

國外文獻

C. M. 愛森斯坦（俄），富瀾譯，《並非冷漠的大自然》[M]，北京：中國電影出版社，2003。

C. M. 愛森斯坦（俄），富瀾譯，《蒙太奇論》[M]，北京：中國電影出版社，2003。

巴拉茲·貝拉著（匈），安利譯，《可見的人─電影精神》[M]，北京：中國電影出版社，2003。

巴拉茲·貝拉（匈），何力譯，《電影美學》[M]，北京：中國電影出版社，2006。

弗蘭克普（俄），徐鳳林譯，《俄國知識人與精神偶像》[M]，上海：學林出版社，1999。

伊芙特皮洛（匈），崔君衍譯，《世俗神話—電影的野性思維》[M]，北京：中國電影出版社，2003。

安德列·巴贊（法），崔君衍譯，《電影是什麼》[M]，江蘇：教育出版社，2005。

安德列·塔可夫斯基（俄），陳麗貴、李泳泉譯，《雕刻時光》[M]，北京：人民文學出版社，2003。

佐藤忠南（日），李克世譯，《黑澤明的世界》[M]，北京：中國電影出版社，1983。

克拉考爾（德），邵牧君譯，《電影的本性》[M]，江蘇：教育出版社，2006。

勃洛尼斯拉夫（英），李安宅譯，《兩性社會學》[M]，上海：人民出版社，2003。

約翰·馬斯賽里（美），羅學濂譯，《電影的語言》[M]，台灣：志文出版社，1980。

約翰·塔洛克（英），嚴忠志譯，《電視受眾研究》[M]，北京：商務印書館，2004。

約翰·赫伊津哈（荷），何道寬譯，《遊戲的人：文化中遊戲成分》[M]，廣州：花城出版社，2007。

格里塞爾達·波洛克（英），趙泉泉譯，《精神分析與圖像》[M]，南京：江蘇美術出版社，2008。

烏利希·格雷戈爾，《世界電影史3（上下）（1960年以來）》[M]，北京：中國電影出版社，1987。

馬賽爾·瑪律丹（法），何振淦譯，《電影語言》[M]，北京：中國電影出版社，2007。

喬治·薩杜爾（法），徐昭、胡承偉譯，《世界電影史》[M]，北京：中國電影出版社，1995。

普多夫金（俄），劉森堯譯，《電影技巧與電影表演》[M]，台灣：書林出版社，1980。

舒里安（德），羅悌倫譯，《影視心理學》[M]，四川：四川人民出版社，1998。

雅克·奧蒙蜜雪兒·馬利（法），吳佩慈譯，《當代電影分析》[M]，江蘇：教育出版社，2005。

黑格爾（德），王造時譯，《歷史哲學》[M]，上海：世紀出版集團，2005。

賈西亞·馬奎斯（哥倫比亞），楊耐冬譯，《百年孤寂》[M]，台灣：志文出版
　　社，1984。

蜜雪兒（Henri Michel）（法），黃發典譯，《法西斯主義》[M]，台灣：遠流出
　　版社，1993。

魯道夫·阿恩海姆（美），滕守堯譯，《藝術與視知覺》[M]，成都：四川人民出
　　版社，1998。

魯道夫·愛因漢姆（德），邵牧君譯，《電影作為藝術》[M]，北京：中國電影出
　　版社，2003。

羅伯特·考克爾（美），郭青春譯，《電影的形式與文化》[M]，北京：北京大學
　　出版社，2004。

資料部分參考谷歌Google網、百度、文建會台灣電影筆記、台灣電影網。

附錄一　訪談台灣電影製片商／導演／演員

導演　郭南宏　　　　導演　李行　　　　龍祥集團董事長 王應祥

導演　朱延平　　　　導演　李安　　　　導演　侯孝賢

導演　陳坤厚　　　　導演　李祐寧　　　　攝影師　楊渭漢

「新電影」時期的導演與攝影師，至今仍堅持崗位，不懈創作。

蔡明亮

鈕承澤

魏德聖

錢人豪

先鋒藝術電影與新世代類型片導演，同為台灣電影創下佳績。

王滿嬌

黃玉珊

劉怡明

王逸白

不同世代的女導演，勇闖台灣電影之路。

2013 年兩岸電影節，兩岸女性電影工作者探討創作前景

功夫片巨星　王道　　　　文藝片巨星　秦祥林　　　武俠片巨星　石雋
（攝於 2010 年 5 月洛杉磯）

導演萬仁與蘇明明夫婦　　　　歌唱片巨星　湯蘭花

張冰玉女士見證「滿映」時期到台灣影視界發展的歷史。

（攝於 2014 年 5 月台北）

張作驥作品獲最佳劇情片　　　　阮經天獲金馬獎男主角　　　　呂麗萍獲金馬獎女主角

2010 年金馬獎晚會集錦

附錄二　台灣導演電影作品一覽表

二〇年代　台灣電影之始

劉喜陽（台灣映畫研究會）　　1925 誰之過
張漢樹（文英影片公司）　　　1926 情潮
林登波（江雲社歌仔戲班）　　1928 楊國顯巡案、江雲娘脫靴
張雲鶴（百達影片公司）　　　1929 血痕

三〇年代　日本／台灣合拍片

千葉泰樹　1932 義人吳鳳（安藤太郎和台灣鄭錫明、蔡槐堆、林石生、
　　　　　蔡先于成立「日本合同通訊社映畫部台灣映畫製作所」出品）
千葉泰樹　1932 怪紳士（台灣張良玉的良玉影片公司委託台灣映畫製作
　　　　　所拍攝）
安藤太郎　1937 望春風（台灣的第一電影製作所出品／台灣導演黃梁夢）

五〇年代（台語／國語電影）

（台語）【 】代表改編自日本影片
何基明：薛平貴與王寶釧、范蠡與西施、運河殉情記、蘇文達薄情報、青
　　　　山碧血、金山奇案、血戰噍吧哖、福祿鴛鴦
何鋐明：王懷義買父、無膽英雄、何時出頭天
邵羅輝：六才子西廂記、雨夜花【日：愛染桂】、薛仁貴與柳金花、薛仁貴
　　　　征東、雨中鳥、夜半路燈、乞丐與藝妲、西北雨、桃太郎、乞食
　　　　與千金（上下）、舊情綿綿、李世民夢遊地府、金銀天狗、虎豹獅
　　　　象、流浪三兄妹、何日再相逢、尋母三千里、猩救主、心茫茫
林搏秋：阿三哥出馬、嘆煙花、後台（停拍）、錯戀【日：眼淚的責
　　　　任】、五月十三傷心夜、六個嫌疑犯、未拍完的電影（田厝、清

宮秘史、袈裟的位置、海狗與山貓、騙子）

余漢祥：寶島櫻花戀、黑寡婦、離別公用電話、良心賊、女乞丐、怪影淚痕、金交椅、女槍王、追蹤者、諜網姐妹花、鬍鬚哥、阿狗兄與藝妲、隱龜俠、銀色之夜、怪俠燒酒仙、地獄花、大本乞丐、搖籃橋情淚、呆子養父、情人橋、藍色的街燈、命運的鎖鏈

梁哲夫：火葬場奇案、添丁發財、羅小虎與玉嬌龍、海龍王招親、孟姜女、奴才生狀元、我愛少年家、唐伯虎點秋香、釋迦傳、母淚滴滴紅、暴君秦始皇、相逢台北橋、約會八點半、未卜先知、高雄發的尾班車、一斤十六兩、台北發的早車、田莊兄哥、泰山與寶藏、金鎖匙、送君心綿綿、苦海鴛鴦、明天失戀真痛苦

張　英：（台語）小情人與大逃犯、虎姑婆、孤女的願望、孤鳥淚、誰能代表我、難忘的人、綠牡丹、賭國仇城、天字第一號、做鬼也風流、金雞心、假鴛鴦、儂本多情、感情的債、搖錢樹、圓仔花、媒人皇帝／（國語）春怨

郭南宏：（台語）古城恨、鬼湖、男之罪、台北之夜、女王蜂、妻在何處、台北之星、天邊海角、流浪賣花姑娘、矮仔財娶妻、請君保重、只愛你一人、心心相印、颱風雨季、歡喜過新年、古城恨、零下三度【日：冰點】／（國語）明月幾時圓、深情比酒濃、鹽女、雲山夢回、一代劍王、飛燕金鏢、大鏢客、鬼見愁、劍女幽魂、盲女勾魂劍、單刀赴會、陣陣春風、風塵女郎、少林寺十八銅人、火燒少林寺、大俠客、百戰保山河、石人關十八奇、陳益興老師

林福地：（台語）十二星相、西門男兒【日：銀座風雲】、思想枝、婦人心、我的命運、金色夜叉、可愛的人、桃花泣血記、少女的祈禱、明日的希望、悲情城市、寶島夜船、黃昏故鄉、黃昏城、孝女的願望、車馬炮、海上的男兒、鐵樹開花、女性的命運、故鄉的人、世間人、七歲小丈夫、一聲叫君二聲苦／（國語）塔裡的女人、窗裡窗外、遠山含笑、女蘿草、黑牛與白蛇、打一對一、

　　　　福祿壽驚魂記、旋風十八騎、少林達摩祖師、純情、明年今天再
　　　　見、寧靜海、雁兒歸、缺角的太陽

李　嘉：（台語）補破網、痲瘋女、真假美人心、武當小劍客、劉秀復
　　　　國、文夏歷險記／（國語）我女若蘭、黑夜到天明、妙極了、小
　　　　人物出頭記、大地龍蛇、雷堡風雲、戰爭前夕、大摩天嶺、飄香
　　　　劍雨、海埔春潮

李泉溪：赤嵌樓之戀、誰的罪惡（上、中、下）、嘉慶君遊台灣、黃昏再
　　　　會、李三娘、狸貓換太子、丁蘭二十四孝、金華府慘案、八美
　　　　圖、女俠夜明珠、李廣大鬧三門街、蔡端造洛陽橋、無子娶媳
　　　　婦、矮仔財遊台灣、陳靖姑、姜子牙下山、荒江女俠、礦山風雲
　　　　兒、三伯英台、遊俠胡劍明、再見夜港都、鴉片戰爭、乞丐王
　　　　子、戀愛風、五娘思君、祝你幸福、難忘的愛人、暗殺命令、愛
　　　　在夕陽下、呂蒙正拋繡球、豔賊黑蜘蛛

辛　奇：（台語）H國寶過台灣、薄命化、恨命莫怨天、湯島白梅記、恩
　　　　愛三百六十五日、為了五角銀、大災地變彼一夜、河邊春夢、求
　　　　你原諒、女通緝犯、悲戀公路、地獄新娘、難忘的車站、雙面情
　　　　人、破棉被、故鄉聯絡船、後街人生【日：里町人生】、夢中的
　　　　媽媽、死光錶、悲戀關仔嶺、南北歌王、酒女夢、暗淡的月、無
　　　　法度、燒肉粽、湯島白梅記【日：湯島白梅記】、妙英飄零記／
　　　　（國語）三聲無奈

白　克：黃帝子孫、瘋女十八年、台南霧夜大奇案、魂斷南海、生死戀、
　　　　龍山寺之戀

洪信德：嫁妝一牛車、大醉俠與盲劍客、紅孔雀、神簫客、賭命三醉客、
　　　　龍虎豹、墓中生太子、十八羅漢、羅通掃北、陳三五娘、註生娘
　　　　娘、父累子、新天方夜譚

蔡秋林：八卦山浴血記、包公審烏盆、劉備招親、英台拜墓、陳世美、孟
　　　　麗君脫靴、牛郎織女天河會、目蓮救母、烈女養夫、孫悟空出
　　　　世、怪俠紅扇子、楊寶萬、紅目于仔、雪梅教子、桃花香、雪中

四姐妹、恩重如山、台灣英烈傳、一根髮

徐守仁：心酸酸、姻緣天註定、後母與前子、送君情淚、穆桂英掛帥破天
門陣、大道公大鬥媽祖婆、洪武君出世、雨夜花、老長壽、賣油
郎獨占花魁女、老福壽、為子我再嫁、小妹妹流浪記、媽媽在哪
裡、難忘鳳凰橋、鍾馗嫁小妹、籠中鳥、落大雨的彼日、再會
港都、十八姑娘一枝花、霧夜的燈塔、港都十三號、哀愁的火車
站、愛你愛到死、張帝找阿珠

田　清：小燕流浪記、八月十五夜、星星知我心、愛你心口難開、恨無
情、異國之夜、丟丟咚、出嫁彼一日、第六號情報員、神秘的探
長、七七事變的悲慘故事、棺材船、見君一面、黑美人、南海怪
鏢客

陳　揚：女人的一生【日：女人的一生】、思慕的人【日：思慕的人】

鄭政雄：媽媽愛爸爸、月夜愁、雌雞隨鳳飛、假車夫

郭柏霖：桃花過渡、水蛙緣、失妻得妻

唐紹華：廖添丁、林投姐

陳翼青：桃花江上桃花鄉、搖鼓記

周信一：溫泉鄉的吉他【日：溫泉鄉的吉他】

呂訴上：愛情十字路

唐　煌：江湖恩仇

女導演：

陳文敏：茫茫鳥、苦戀、可憐的青春、妖姬奪夫、農家女、薛仁貴與柳金
花續集、乞食拾婿子、可憐的媳婦

王滿嬌：矮仔冬瓜遊台灣、悲戀公路（編劇）

國語：

徐欣夫：戰功、兩劍客、三箭之愛、誰是英雄、血債、鹽潮、路柳牆花、
女兒經（與張石川、程步高、沈西苓、鄭正秋等人合作）、美人
心、熱血忠魂（與張石川、鄭正秋等合作）、珍珠衫、蝶戀花、

　　雨夜槍聲、千里眼、斷腸明月、吸血魔王、回頭是岸、粉紅色的
炸彈、呂四娘、古屋魔影、美人血、永不分離、軍中芳草、歧
路、郎心狼心、日月潭之戀、寒夜孤星劍、呂洞賓、呂洞賓三戰
白牡丹、玉面貓、翡翠馬、金剛鑽、生龍活虎、播音台大血案、
蘭閨飛屍、黃天霸、王老虎搶親、陳查禮大破隱身

莊國鈞：（台語）金姑看羊、基隆七號房慘案、梅亭恩仇記、萬華白骨事
件／（國語）玉堂春、無愁君子、裸國風光、蠻荒情花、鐵甲雄
風、木蘭從軍、烽火鐘聲、飛天三輪車

宗　由：（台語）白蛇傳、母子淚【日：野之花】／（國語）梅崗春回、
碧海同舟、錦繡前程、鳳還巢、苦女尋親記、懸崖、音容劫、宜
室宜家、薇薇的週記、八美奪夫、惡夢初醒

田　琛：（台語）海邊風／（國語）夜盡天明、雪戰、她們夢醒時、永結
同心、蕩婦與聖女、情天夢回、秋怨

易　文：星星・月亮・太陽、關山行、空中小姐、天倫淚、金縷衣、青
春兒女、快樂天使、溫柔鄉

袁叢美：無語問蒼天、暴風雨、鐵鳥、清道夫、日本間諜、第五號情報
員、罌粟花、魔窟殺子報、良心與罪惡、阿美娜

潘　壘：情人石、蘭嶼之歌、天下第一劍、新不了情、金色年代、真假美
人心、山賊、颱風、紫貝殼、明日又天涯、牡丹燈籠【日：牡丹
燈籠】

汪榴照：（台語）路遙知馬力／（國語）風流丈夫、風流冤家、虎妞、諜
海四壯士、癡鳳尋夫記、都市狂想曲、星月爭輝、豔陽天、色不
迷人人自迷、夏日初戀、乘龍快婿、大丈夫能屈能伸、洪福齊
天、神經刀、狼與狼

王　豪：戀歌、孤兒義犬、海角芳魂、春色無邊、太平洋之鯊、一萬四千
個證人

楊世慶：烈火、女拳師、鬼面人、碧雪黃花、王先生奔向自由、豔福齊天

屠光啟：閨房樂、孽海情天、風蕭蕭、戀愛與義務、青城十九俠、翠崗浴

血記

王　引：雙面人、紅玫瑰、勾魂豔曲、仲夏夜之戀、碧雲天、黑手套、春情烈火、小夫妻、金瓶梅、喋血販馬場、天下父母心

唐紹華：馬車夫之戀、沒有女人的地方、沈常福馬戲團、情報販子、皆大歡喜、追凶記、水擺夷之戀

岳　楓：群英會、小毒龍、武林風雲、三笑、奪魂鈴、盜劍、龍虎溝、寶蓮燈、西廂記、白蛇傳、雨過天晴、青山翠谷、彩虹曲、血染海棠紅、妲己、蕩婦心

申　江：（台語）破網補晴天／（國語）何日花再開、三美爭郎、千里明月寄相思、可憐的戀花、江湖三女俠、血灑天牢、盜兵符、插翅虎、警網情鴛、龍虎會風雲、女捕快、百戰保山河

姜　南：採西瓜的姑娘、郎如日春風、茶山情歌

王方曙：夜盡天明、長風萬里

鄧禹平：雙胞女、玫瑰戀

黃宗迅：君子協定

黃　河：癡情

六○至七○年代

李翰祥：梁山伯與祝英台、緹縈、騙術奇譚、騙術大觀、大軍閥、牛鬼蛇神、金瓶雙豔、傾國傾城、瀛台泣血、金玉良緣紅樓夢、三十年細說從頭、皇帝保重、火龍、敦煌夜譚、情人的情人、喜怒哀樂（樂段）、冬暖、西施

李　行：（台語）王哥柳哥遊台灣（上下）、王哥柳哥好過年、武則天、豬八戒與孫悟空、豬八戒救美、白賊七、金鳳銀鵝、王哥柳哥過五關、新妻鏡【日：新妻鏡】、兩相好、凸哥凹哥／（國語）婉君表妹、養鴨人家、蚵女、街頭巷尾、吾土吾民、啞女情深、玉觀音、情人的眼淚、喜怒哀樂（怒段）、母與女、愛情一二三、秋決、汪洋中的一條船、彩雲飛、心有千千結、海鷗飛處、碧雲

天、浪花、情人的眼淚、白花飄雪花飄、風鈴風鈴、婚姻大事、
大三元、群星會、小城故事、海韻、早安台北、原鄉人、又見春
天、大輪迴、細雨春風、唐山過台灣

胡金銓：玉堂春、大地兒女、龍城十日、龍門客棧、俠女、山中傳奇、大
輪迴、天下第一、畫皮之陰陽法王、喜怒哀樂（哀段）、華工血
淚史（未果）

宋存壽：鐵娘子、天之驕女、破曉時分、庭院深深、輕煙、心蘭的故事、
母親三十歲、窗外、晨星、早熟、女記者、水雲、古鏡幽魂、秋
霞、第二道彩虹、花非花、此情可問天、留下一片相思、流水落
花春去、鸚鵡傳奇、歡顏、我歌我泣、候鳥之愛、走不完的路、
老師・斯卡也達、翹家的女孩、夜半怪談

白景瑞：喜怒哀樂（喜段）、第六個夢、寂寞十七歲、家在台北、再見阿
郎、白屋之戀、　簾幽夢、女朋友、秋歌、人在天涯、沙灘上的
月亮、踩在夕陽裡、今天不回家、兩個魍魎的男人、老爺酒店、
門裡門外、東南西北風、楓樹情、新娘與我、摘星、異鄉人、不
要在街上吻我、晴時多雲偶陣雨、我父我夫我子、一對傻鳥、忘
憂草、大輪迴、皇天后土、金大班的最後一夜、嫁到宮裡的男人

丁善璽：歌王歌后、先生太太下女、落鷹峽、霸王拳、秋堇、馬素貞報兄
仇、男子好漢、金色的影子、少女傳奇、人比人氣死人、陰陽有
情天、大腳娘子、天王拳、大盜、永恆的愛、我愛芳鄰、英烈千
秋、八百壯士、辛亥雙十、黑龍會、碧血黃花、有我無敵、能屈
能伸大丈夫、醉拳女刁手、旗正飄飄、飛越陰陽界、將邪神劍

廖祥雄：桑園、小翠、李娃、萬博追蹤、春梅、真假千金、誰家母雞不生
蛋、事事如意、牡丹淚、老子有錢、天使之吻、女學生、愛的賊
船、大霸尖山、你不要走，不要走、新西廂記、緊迫盯人、夏日
殺手鬧香港

姚鳳磐：真假太太、討厭鬼、風流人物、阿西螺與阿花、怒山驚魂、唐山
五兄弟、藍橋月冷、秋燈夜雨、夜變、寒夜青燈、洞房花燭夜、

鬼嫁、殘月陰風吹古樓、子夜歌、落葉飄飄、殘燈幽靈三更天、又是起風時、血夜花、月牙兒、天涯未歸人、古厝夜雨、夜變、玄機、家變

王時政：出外人、蠻牛的兒子、約會在早晨、愛情九點零一分、荷葉蓮花藕、心酸酸、我從山中來、十七歲的夢、夢之湖、奔放青春、情濛濛霧濛濛

劉　藝：葡萄成熟時、還君明珠雙淚垂、長情萬縷、戰地英豪、法網追蹤

楊文淦：小鎮春回、宵待草

熊廷武：窗、硬碰硬、萬里雄風

劉維斌：閃亮的日子、情竇初開、處處聞啼鳥、一片情深、特別治療、賭命的人、我心深處、愛情・文憑・牛仔褲、中國女兵、丹尼爾的故事

張曾澤：紅鬍子、悲歡歲月、珊瑚、菟絲花、故鄉劫、橋、路客與刀客、俠士追命客、筧橋英烈傳、古寧頭大戰、祝老三笑譚

王　羽：龍虎鬥、獨臂拳王、拳槍決鬥、獨臂拳王大破血滴子、少林虎鶴震天下、四大天王、黑白道

張佩成：識途老馬、鄉野人、密密相思林、狼牙口、老虎崖、鐵燕、鄉野奇談、森林之虎、成功嶺上、頤園飄香

張蜀生：怒吼的愛情、強渡關山、一個女工的故事、花飛花舞春滿城、至聖鮮師、報告班長（四）：拂曉出擊、不歸路、愛是做鬼也愛

蔡揚名：少女的願望、海誓山盟、方世玉、警察、在室男、芳草碧連天、殺戒、慈悲的滋味、慧眼識英雄、大頭仔、兄弟珍重、阿呆、俠盜正傳

張美君：（台語）南國一朵花／（國語）千刀萬里追、長青樹、在水一方、亡命天涯、狼來的時候、天狼星、難忘的一天、親情、北京人、銀彈肉彈笑彈、玫瑰玫瑰我愛你、嫁妝一牛車、少年阿辛

徐天榮：仙妻、火鳳凰、水玲瓏、真假情婦、瘋女十八年、臭頭小子皇帝命、李鐵拐成仙、可憐花、艋舺白骨奇案、頑皮偵探三遊龍

賴成英：桃花女鬥周公、月下老人、煙水寒、愛有明天、煙波江上、男孩
　　　　與女孩的戰爭、翠寒湖、昨日雨瀟瀟、秋蓮、悲之秋雨中鳥、愛
　　　　情躲避球、再會吧，東京、工讀生、嗨！年輕人、愛的羽毛在
　　　　飄、人頭蛇

李岳峰：三顆糊塗星、你笑我叫他跳、戒煙船、女學生的悄悄話、長大的
　　　　感覺真好

劉家昌：二〇年代、生老病死、家花總比野花香、七滴眼淚、有我就有
　　　　你、往事只能回味、老爺車、串串風鈴響、問白雲、楓林小語、
　　　　只要為你活一天、晚秋、小雨、煙雨、愛的天地、一家人、四
　　　　季發財、雲河、雪花片片、純純的愛、初戀、雲飄飄、星語、
　　　　十六・十七・十八、少女的祈禱、小女兒的心願、楓紅層層、梅
　　　　花、星語、台北66、日落北京城、秋詩篇篇、白雲長在天、誓
　　　　言、黃埔軍魂、背國旗的人、聖戰千秋、洪隊長、初戀在台北、
　　　　梅珍

李作楠：浪蕩江湖、補破網、魔鬼教頭巧鳳凰、卜段高手、師妹出關、紋
　　　　身、燃燒零點七度、大地親情、鷹爪與螳螂、龍虎平魔、神刀流
　　　　星拳、南拳北腿活閻王、棍王、魔幻紫水晶

屠忠訓：刺客、龍城十日、殺人者、黑道行、賊公計、鬼琵琶、刺客、獵
　　　　人、燈籠街、歡顏、尋夢的孩子

楊靜塵：小廣東、我愛傻瓜、十八羅漢拳、妙手千金、南王北丐、豪客、
　　　　雌雄雙煞、浪子神劍、神出鬼沒

徐進良：雲深不知處、拒絕聯考的小子、年輕人的心聲、不妥協的一代、
　　　　夕陽山外山、大地龍種、海誓山盟、野性的青春、蝴蝶谷、望春
　　　　風、我們永遠在一起、青色山脈、香火、西風的故事、愛的迷
　　　　藏、沒卵頭家

陳俊良：糊塗俠女三個半、春寒、賭國仇城、茉莉花、天下一大笑、少爺
　　　　當大兵、情報販子

金鰲勳：七武士、黑白珠、傻福星、起床號、最長的一夜、天天天亮、Z

字特攻隊、血濺冷鷹堡、血濺歸鄉路、風雨操場、又見操場、過
河小卒、小卒戰將、叛逆與愛、校園敢死隊、學校霸王、金馬大
兵、報告班長、報告班長2、報告班長3、超級班長、超級天兵
之機車班長、想飛—傲空神鷹、野店、學校霸王、八番坑口的新
娘、報告班長6：報告總司令

陳耀圻：三朵花、無價之寶、東邊晴時西邊雨、鄉下畢業生、愛情長跑、
追球追求、我是一沙鷗、蒂蒂日記、追趕跑跳碰、初戀風暴、月
朦朧鳥朦朧、無情荒地有情天、源、東追西趕跑跳碰、癡情奇女
子、驚魂風雨夜、失節、霹靂大姐、誘惑、晚春情事、明月幾時
圓

張鵬翼：達摩密宗雪裡飄、大旗英雄傳、午夜蘭花、楚留香大結局—楚留
香之玉斑指、情人看刀

高　立：宋宮秘史、魚美人、魂斷奈何天、儒俠、晨霧

林大超：少林叛徒、寒樓・俠客・斷魂橋、新雨夜花

侯　錚：孤妻、十三條蟲、雲洲大儒俠

林　鷹：楚留香傳奇、楚留香與胡鐵花

游天龍：神鷹・飛燕・蝴蝶掌

王　瑜：新月傳奇、桃花傳奇

郭清江：槍口下的小百合

張　衡：七俠八義

歐陽俊：折劍傳奇

黃衍聰：勝利者

女導演：

劉立立：一顆紅豆、雁兒在林梢、彩霞滿天、金盞花、聚散兩依依、夢的
衣裳、卻上心頭、燃燒吧！火鳥、昨夜之燈、問斜陽、神腿鐵扇
功、你那好冷的小手、一根火柴、雲且留住、暖暖冬陽

汪　瑩：女兵日記、錦標、萬里親情、小菁一家人、目擊者、第九類媽媽

楊家雲：晨霧、美麗與哀愁、小葫蘆、握握你的小手、誰敢惹我

八〇至九〇年代

林清介：一個問題學生、學生之愛、台北甜心、畢業班、同班同學、隔壁班的男生、失蹤人口、孤戀花、台上台下、瘋狂大家樂、金水嬸、安安

王菊金：地獄天堂、南京基督、六朝怪談、上海社會檔案

李力安：誰是無業遊民、明天只有我

翁大成：白癡的歲月

謝燈標：鄉土呼喚

朱延平：小丑、大人物、天才蠢才、紅粉遊俠、迷你特攻隊、紅粉兵團、天生一對、七隻狐狸、小丑與天鵝、老頑童與小麻煩、臭屁王、四傻害羞、好小子、大頭兵、大頭兵出擊、天下第一樂、七匹狼、異域、火燒島、火燒島2之橫行霸道、五湖四海、新烏龍院、忍者兵、小姐遇到鬼、翹課歪傳、泡妞專家、遊俠兒、花祭、祖孫情、男生女生配、孤軍、賭國仇城、野孩子的秘密、搞鬼、一石二鳥、中國龍中國龍、功夫灌籃、刺陵、大笑江湖、新天生一對

陳坤厚：我踏浪而來、天涼好個秋、蹦蹦一串心、俏如彩蝶飛飛飛、小畢的故事、小爸爸的天空、最想念的季節、結婚、流浪少年路、桂花巷、春秋茶室、一八九五乙未（前段）、孩子的天空、三角地

陶德辰：光陰的故事第一段〈小龍頭〉、單車與我

楊德昌：光陰的故事第二段〈指望〉、海灘的一天、青梅竹馬、恐怖分子、牯嶺街少年殺人事件、獨立時代、麻將、一一

柯一正：光陰的故事第三段〈跳蛙〉、帶劍的小孩、我愛瑪麗、我們都是這樣長大的、我們的天空、娃娃

張　毅：光陰的故事第四段〈報上名來〉、野雀高飛、竹劍少年、我兒漢生、玉卿嫂、我這樣過了一生、我的愛

侯孝賢：就是溜溜的她、風兒踢踏踩、在那河邊青草青、兒子的大玩偶第
一段〈兒子的大玩偶〉、風櫃來的人、冬冬的假期、童年往事、
戀戀風塵、尼羅河女兒、悲情城市、戲夢人生、好男好女、再見
南國, 再見、海上花、千禧曼波、咖啡時光、最好的時光、紅汽
球、刺客聶隱娘

曾壯祥：兒子的大玩偶第二段〈小琪的那頂帽子〉、霧裡的笛聲、殺夫

萬　仁：兒子的大玩偶第三段〈蘋果的滋味〉、油麻菜籽、超級市民、惜
別海岸、胭脂、超級大國民、超級公民、傀儡天使、跨海跳探戈

王　童：假如我是真的、窗口的月亮不准看、百分滿點、苦戀、看海的日
子、策馬入林、陽春老爸、稻草人、香蕉天堂、無言的山丘、紅
柿子、自由門神、紅孩兒大話火焰山、風中家族（又名：對風說
愛你）

李祐寧：殺手挽歌、老莫的第二個春天、老科的最後一個秋天、父子關
係、竹籬笆外的春天、那一年我們去看雪、遊戲規則、紅字、麵
引子

楊立國：高粱地裡大麥熟、生命快車、小祖宗、黑皮與白牙、魯冰花、我
的志願、我的兒子是天才、熊貓小太陽、巧克力戰爭、肝膽豪情

陳國富：國中女生、只要為你活一天、雙瞳、我的美麗與哀愁、徵婚啟
事、風聲

徐小明：少年吔，安啦！、去年冬天、夏日午後、望鄉（紀錄片）、彈子
王、五月之戀

虞戡平：要命的小方、大追擊、三毛流浪記、頑皮鬼、搭錯車、台北神
話、兩個油漆匠、海峽兩岸、孽子、孫小毛魔界歷險

邱銘誠：大地勇士、魔鬼戰士、熱血、進攻要塞地、女學生與機關槍、白
色酢醬草、在室女、人間男女、我在死牢的日子、小鎮醫生的愛
情、黃袍加身、我的一票選總統

柯受良：咖哩辣椒、亞飛與亞基、韋小寶、摩登闖天關、摩登共和國、壯
志豪情

柯俊雄：大阿哥、彩雲片片、我的爺爺、一代梟雄曹操、諸葛孔明

葉鴻偉：舊情綿綿、刀瘟、五個女子和一根繩子、燒郎紅、悍婦崗、山頂
　　　　上的鐘聲、夢鎖蘭河、戰馬、新賭國仇城、你是否依然愛我

王重光：我的爸爸不是賊、鹿港摸乳巷、少婦的秘密、激情過後、歹路不
　　　　可行、為愛拚生命

麥大傑：國四英雄傳、阿福的禮物（與李啟華、羅維明合作）、情定威尼
　　　　斯

周晏子：青春無悔、二月十四、天使之塵、我的心留在布達佩斯、婚期

何　平：陰間響馬、感恩歲月、十八、國道封閉、浮世繪（又名：捉
　　　　姦）、挖洞人、公主徹夜未眠、兄妹（又名：寄生人）、舞鬥

陳朱煌：媽媽再愛我一次、世上只有媽媽好、十小福再出擊、雌雄至尊、
　　　　乞丐玩藝旦

周　騰：黃金稻田、菜刀與六個朋友、官兵捉強盜、萬能運動員

張乙辰、施克昌、陳傳興：今生今願（聯考大夢、魚人、愛情魔力徽章）

張志勇：靈芝異形、細漢仔、沒大沒小、一隻鳥仔哮啾啾、沙河悲歌

王冠雄：七步干戈、大紐約華埠風雲

張智超：還鄉、企業流氓、漂ノ七戆郎、禁海蒼狼

秦　漢：衝刺、情奔、鐵血勇探

劉德凱：停車暫借問

李道明：吹鼓吹、殺戮戰場

廖慶松：期待你長大、海水正藍

王俠軍：大海計畫

王獻箎：阿爸的情人

林博生：報告班長：女兵報到

鄭進一：成功嶺 2 全面出擊

余為政：1905 年的冬天、月光少年

余為彥：童黨萬歲

但漢章：離魂、暗夜、怨女

賴聲川：暗戀桃花源、飛俠阿達

邱剛健：唐朝綺麗男、阿嬰

吳念真：多桑、太平天國

黃正彬：我有話要說

葉金勝：莎喲娜拉，再見

王正方：第一次約會

王財祥：給逃亡者的恰恰

金國釗：黃色故事、第一次親密接觸

李　安：推手、囍宴、飲食男女、理性與感性、冰風暴、與魔鬼共騎、臥
　　　　虎藏龍、綠巨人浩克、斷背山、色戒、胡世托風波、少年派的奇
　　　　幻漂流

蔡明亮：青少年哪吒、愛情萬歲、河流、洞、你那邊幾點、與神對話（紀
　　　　錄片）、天橋不見了（短片）、不散、天邊一朵雲、臉、郊遊

林正盛：春花夢露、美麗在唱歌、放浪、天馬茶房、愛你愛我、魯賓遜漂
　　　　流記、月光下，我記得、世界第一麬、（紀錄片）一閃一閃亮晶
　　　　晶

張作驥：暗夜槍聲、忠仔、黑暗之光、美麗時光、蝴蝶、爸爸，您好
　　　　嗎？、當愛來的時候、醉・生夢死

易智言：寂寞芳心俱樂部、藍色大門、關於愛、行動代號：孫中山

黃明川：西部來的人、寶島大夢、破輪胎

尹　祺：在陌生的城市、黑狗來了

李　崗：條子阿不拉、今天不回家

瞿友寧：街頭石子、假面超人、殺人計劃、英勇戰士俏姑娘、親愛的奶
　　　　奶、為你而來

徐立功：在陌生的城市、夜奔

陳玉勳：熱帶魚、愛情來了、總鋪師

李幼喬：白棉花

符昌鋒：絕地反攻

吳樂天：台灣鏢局
吳宗憲：神探兩個半
江　浪：失聲畫眉

女導演：
黃玉珊：落山風、雙鐲、牡丹鳥、（紀錄片）蔣經國與蔣方良、真情狂
　　　　愛、（紀錄片）世紀女性台灣風華：女建築師修澤蘭、南方紀事
　　　　之浮世光影、（紀錄片）池東紀事、插天山之歌、夜夜、百味人
　　　　生
張艾嘉：最愛、黃色故事、莎莎嘉嘉站起來、夢醒時分、新同居時代、少
　　　　女小漁、今天不回家、心動、想飛、二十‧三十‧四十、生日
　　　　快樂、一個好爸爸、向左走向右走、念念
王小棣：黃色故事、飛天、我的神經病、魔法阿媽（動畫片）、擁抱大白
　　　　熊、酷馬
李美彌：未婚媽媽、晚間新聞、女子學校、大情人與小跟班
劉怡明：袋鼠男人、女湯、追愛（原名：幫我找到張秀倩）

二十一新世紀
戴立忍：兩個夏天、台北朝九晚五、不能沒有你
魏德聖：海角七號、賽德克‧巴萊
鈕承澤：情非得已之生存之道、艋舺、愛、軍中樂園
鄭文堂：夢幻部落、深海、夏天的尾巴、經過、眼淚、菜鳥
吳米森：起毛球了、松鼠自殺事件、給我一支貓、九命人
鴻　鴻：3橘之戀、人間喜劇、空中花園、穿牆人
劉議鴻：外星人台灣現形記、我看見獸
陳以文：果醬、想死趁現在、運轉手之戀、戀戀海灣
林育賢：六號出口、翻滾吧！阿信
洪智育：純屬意外、一八九五乙未
蕭雅全：命帶追逐、第36個故事

鍾孟宏：停車、第四張畫、失魂

陳義雄：晴天娃娃、夏日

潘光遠：深深太平洋

汪惠齡：我們結婚去

鍾炳煌：校園大作戰

李康生：不見、幫幫我，愛神

連錦華：哥兒們、小雨之歌

程孝澤：渺渺、近在咫尺

楊順清：扣扳機、台北二一

錢人豪：混混天團、鈕扣人、Z-108 棄城

蘇照彬：詭絲、劍雨

李　鼎：愛的發聲練習

林正道：狂放

徐輔軍：夢遊夏威夷

林靖傑：最遙遠的距離、愛琳娜

周杰倫：不能說的秘密、天台的愛情

王育麟：父後七日（與劉梓潔合作）、龍飛鳳舞

黃朝亮：夏天協奏曲、白天的星星、痞子遇到愛、大喜臨門

陳駿麟：一頁台北、明天記得愛上我

楊雅喆：囧男孩、女朋友．男朋友

戴泰龍：哥兒們、彈簧床先生

林書宇：九降風、星空、百日告別

林孝謙：街角的小王子、回到愛開始的地方

陳宏一：花吃了那女孩

陳正道：盛夏光年

董振良：解密 831

鄧勇星：7-11 之戀

陳懷恩：練習曲

王明台：鹹豆漿

鄭乃方：我，19 歲

卓　立：獵豔

丁亞明：候鳥

鄭有傑：一年之初、陽陽、野蓮香、《10+10》中的〈潛規則〉（短片）

侯季然：有一天、茉麗葉（與陳玉勳、沈可尚合拍）、南方小羊牧場、大
　　　　野狼和小綿羊的愛情

沈可尚：昨日的記憶（與姜秀瓊、陳芯宜、何蔚庭合拍）、美好的旅程
　　　　（與智利／路易斯西伏安提斯合拍）

九把刀：殺手歐陽盆栽、那些年，我們一起追的女孩、愛到底（與方文
　　　　山、陳奕先、黃子佼合拍）

葉天倫：雞排英雄、大稻埕

林家緯、廖人帥：態度

林子章、朱賢哲、姜秀瓊：三方通話

何衍德、陳立任、陳俊傑：阿貴槌你喔

楊力州：青春啦啦隊、拔一條河

霍達華：三振

江豐宏：初戀風暴

澎恰恰：帶一片風景走、鐵獅玉玲瓏、鐵獅玉玲瓏 2

連奕琦：命運化妝師、甜蜜殺機

蔡岳勳：痞子英雄首部曲、痞子英雄 2：黎明再起

羅安得：烏龍戲鳳 2012（台灣又名《寶島大暴走》）

黃建亮：燃燒吧！歐吉桑

曹瑞原：飲食男女——好遠又好近

鄒奕笙、邱柏翰：什麼鳥日子

王建順、李佳芳：為你而來

黃銘正：第三個願望

張世儫：手機裡的眼淚

翁靖廷：女孩壞壞

高炳權、林君陽：愛的麵包魂

劉　玹：舞陣

馮　凱：陣頭

周守訓：港都 2012

鄭東樹：貧民英雄

林福清：不倒翁的奇幻旅程

吳宏翔：心靈之歌、藥草師

張訓瑋：寶島雙雄

楊貽茜、王傳宗：寶米恰恰

馬志翔：KANO（嘉農棒球隊的故事）

蕭力修、北村豐晴：阿嬤的夢中情人

林世勇：BBS 鄉民的正義

張榮吉：逆光飛翔、老張的新地址（與伊朗／阿里瑞箔卡泰咪合拍）、共犯

左世強：變羊記

陳敏郎：你的今天和我的明天

黃嘉俊：一首搖滾上月球

劉名峰：現場、戰場、夢工廠、五月天諾亞方舟（與五月天、黃中平共同拍攝）

許肇任：甜‧秘蜜

謝駿毅：對面的女孩殺過來

趙德胤：窮人‧榴槤‧麻藥‧偷渡客、沉默庇護（與法國／瓊安娜普蕾斯合拍）、冰毒

范揚仲：權力過程

曾英庭：椰仔

陽靖：愛情線索

呂俊銘、林尚霖：西門町紅包場

王仁里：犀利人妻最終回：幸福男•不難

傅天余：黛比的幸福生活、帶我去遠方

梅長錕：報告班長 7：勇往直前

江金霖：等一個人咖啡

王維銘：不能說的夏天

賴俊羽：追愛大布局

林冠慧：我的媽媽

張時霖：變身超人

喬　梁：基隆

潘志遠：沙西米

任賢齊、雖安得：落跑吧愛情

李　中：青田街一號

女導演：

王毓雅：蛋、飛躍情海、中國功夫少女組、終極西門、以愛為名

李芸嬋：人魚朵朵、基因決定我愛你、背著你跳舞

陳映蓉：十七歲的天空、國士無雙、不完全戀人、騷人

周美玲：豔光四射歌舞團、刺青、漂浪青春、花漾

陳芯宜：我叫阿銘啦、流浪神狗人、豬（與南韓／尹傑侯合拍）

鄭芬芬：沉睡的青春、聽說、熊熊愛上你

陳秀玉：愛情鬥陣

熊瑾聲：青春 21 響

蔣蕙蘭：小百無禁忌

李靖惠：麵包情人

王逸白：微光閃亮•第一個清晨

蔡銀娟：候鳥來的季節

邱瓈寬：大尾鱸鰻、大尾鱸鰻 2

王佩華：犀利人妻最終回：幸福男•不難

陳慧翎：吉林的月光、只要一分鐘
周旭薇：金孫
謝庭菡：屍憶
陳玉珊：我的少女時代

編劇群：

（台語）紹羅輝、郭伯霖、鄧綏寧、潘壘、呂訴上、陳文敏、王滿嬌、慕容鍾、凌雲、郭南宏、王天林、張淵福、白帝、趙之誠、李川、袁秋楓、金超白、劍龍、林搏秋、周旭江、許金水、黃志青、梁哲夫、杜雲之、傅榮俊、張聲、林福地、陳舟、鍾雷、高立、雷天鳴、尹海青、高青楓、莊慧芳、朱超、徐天榮、白克、鄭政雄、張維賢、張深切、邵榮福、施翠峰、謝劍、蔡秋林、唐紹華、仰光、程剛、畢虎、王清河、白雲、洪信德、李泉溪、丁衣、凌漢、葉福盛、鄭樹堅、白戈、陳守敬、洪聰敏、禹民、李玉書、陳玉峰、胡同、林火明、黃振基、周金波、陳鑫、鄭義男、杜詩、魏中民、江風⋯⋯

（國語）李英、方豪、朱向敢、古龍、易文、陶秦、徐天榮、趙琦彬、周旭江、張藝、陳文貴、唐基明、韓保璋、鄧育昆、熊廷武、魯稚子、潘壘、宋項如、羅臻、鍾雷、劉家昌、朱延平、王方曙、楊世慶、汪榴照、劉藝、張永祥、吳桓、瓊瑤、小野、吳念真、朱天文、侯孝賢、楊德昌、楊立國、李安、王童、李崗、張艾嘉、張作驥、蔡明亮、楊璧瑩、蔡逸君、王小棣、郭箏、何平、易智言、林正盛、柯淑卿、周騰、林清玄、廖祥雄、張光斗、紀蔚然、陳玉勳、瞿友寧、連錦華、黃黎明、陳以文、陳世傑、陳國富、鄭文堂、萬仁、段貞夙、黃玉珊、黃春明、何昕明、閻鴻亞、楊順清、賴銘堂、華嚴、戈筆、邱剛健、蔡康永、程慧華、葉鴻偉、蕭矛、徐小明、賴聲川、馮光遠、余為彥、孫法鈞、黃明川、尹祺、戴文采、王蕙玲、李黎、王獻篪、劉怡明、江瑞宗、魏瑛娟、廖慶松、柯一正、徐輔軍、劉知容、蕭颯、袁瓊瓊、廖輝英、許淑真、丁亞民、余光中、周美玲、陳芯宜、王毓雅、徐樂眉、王逸白⋯⋯

附錄三　新世代台灣電影紀事

1. 台灣行政院文化建設委員會回應「藝術電影需要更多空間」的呼籲，在華山文化園區規劃約四百個席位的藝術電影院，於 2006 年 10 月開始招標，2007 年對外營運。至今，此地點常見各類活動展演，除了固定的「光點」電影院之外，其他如戲劇、展覽、觀光、餐飲等一應俱全，已成為台北市區重要的藝文重鎮及休閒園區。

2. 台灣電影「影音國寶計畫」，是希望將過去台灣製作的影片及文宣品，都移由國家電影資料館代為永久保存。於是公開徵求散落各地的影片與資料，希望以政府的力量來保存與修復這些記錄台灣文化演進的影像，中影公司首先回應，將歷年來出品的 244 部劇情片加上紀錄片、短片，寄存的影片共 947 部，全部交由國家電影資料館永久典藏。這些影片將以新進數位科技再造這些影像的生命價值（2009/12 月 21 期，電影攝影會訊）。

3. 北台灣的桃園縣文化基金會及桃園縣政府文化局曾於 2009 年 11 月 13 日至 11 月 22 日兩週，共同主辦《獨立視野影展》，文化局表示：「電影」是當代文化傳播及記錄的重要形式，辦理《獨立視野影展》目的在於推介全球各國獨立製片之優良電影，藉以瞭解好萊塢影業體系之外的獨立電影，呈現視野、敘事思維及影像風格，並在理解與認識之後，用更廣闊的眼光看待電影、感受不同的世界。此次承辦規劃《獨立視野影展》的崗華影視傳播有限公司創立人李崗導演表示：目前台灣電影放映票房占有率，其中九成五是好萊塢電影，另外百分之五包含台灣電影、中港華語片及全球各國獨立製片，獨立製片因為不受主流電影公司資助與限制，往往更能呈現多元豐富的文化特色，觀眾可體驗到不同的觀影趣味及感動。

4. 中影投入新台幣三千萬資金全新打造「梅花數位影院」登場，為慶祝

開幕，由國片《茱麗葉》及外片《我為琴狂》打頭陣，從 2010 年 12 月 3 日至 10 日止，票價一律新台幣 123 元，同時揭示梅花影院專門播放國片及藝術電影的定位。不過，值得關注的是中影董事長郭台強開幕時說：「電影是准慈善事業，是一種長期投資。」特別在全台老戲院紛紛凋零、改建豪宅之時，中影逆勢重新啟動這座擁有三十多年歷史的老戲院，及策劃國片經典影展活動，格外引人注目。梅花戲院可說見證台灣電影榮衰歷史。

5. 2010 年之際，「金馬創投會議」是全球唯一針對華語電影的媒合平台，創意方參與徵選企劃案達一百多件，最後由金馬執委會選出二十五件進入會議；投資方有五十一家影視相關產業公司，另包括各地政府十餘個文化、新聞或觀光單位。金馬影展主席侯孝賢表示，希望大家都能清楚自己興趣的方案，創造合作機會。第一屆創投會議為期三天，百萬首獎出爐，脫穎而出的得主為陳鴻元監製、高炳權和林君陽共同執導的《愛的麵包魂》。

6. 2010 年 3 月底，台灣導演朱延平一行二十多人電影團訪問香港，參加「台、港合拍電影交流座談會」，出席者除了「中華民國電影事業發展基金董事長」朱延平之外，還有焦雄屏、製片人有邱瓈寬、葉如芬、劉蔚然等人，香港有導演吳思遠、導演泰迪羅賓和張同祖等人。朱延平說：「兩岸三地的電影各有本位，但希望處理電影產業的領導能夠坐下來好好談，談出一個有利三地電影業發展的方案，從資金的流通到人才的互補等等，來跟好萊塢抗衡。」

7. 繼海基、海協兩會後，兩岸於 2010 年 12 月首次協商指定民間機構「台灣著作權保護協會」（台著協）代表我方辦理台灣輸往大陸的音樂著作，和音像產品的認證作業。除了代表兩岸對於智慧財產權的重視，也替台灣的創作爭取優質經營環境，該協會表示，認證作業已開始接受申請，完全免費。台灣流行音樂的產值由之前的新台幣一百二十億元降至現今二十億元，消失的百億元與著作權息息相關，

成立認證機構是個好起點。近年來國片前景看好，尤以 ECFA 簽署後，大陸取消對台灣電影配額限制，有專責視窗進行相關認證及防仿冒等作業，必可增加國片在陸票房。

8. 行政院經濟建設委員會表示，行政院國家發展基金確定「文創一號」公司營運計畫，由宣明智擔任董事長、王偉忠任創意總監，已於 2011 年 1 月正式運作。這是國發基金首次投資文化創意產業；國發一號創投基金規模約新台幣五億元，申請國發基金超過一億元。這項投資落實行政院推動「全球招商、投資台灣」十大旗艦產業中的文創產業，國發基金將投資三成，其餘資金來自民間。國發基金管理會創業投資審議委員會決議，通過台灣「文創一號」公司的申請投資案，後提報國發基金管理會。經建會表示，「文創一號」經營團隊整合文化創意、科技產業和創投管理的人才，預定營運 7 年。經建會指出，「文創一號」的投資標的包括電影和電視劇，並參與國內其他電影、電視劇的製片和發行外，還將投資文化創意商品。

9. 台灣中小企業約一百二十四萬四千多家，占全體企業家數 97.77%；提供七百七十五萬就業人數，不論在經濟貢獻度或就業胃納人數，皆扮演重要基石。兩岸簽署兩岸經濟協議（ECFA）後，台灣貨品將可以公平立基點，進入大陸市場與他國競爭，在早收清單上，獲得比美、日、韓、歐更佳的競爭優勢。ECFA 不單開放兩岸貿易大門，更為台灣打開世界通商之窗。因應全球貿易自由化風潮，馬政府提出建構「壯大台灣、連結亞太、布局全球」的經濟戰略，對內要強化競爭，以創新研發精神，如行銷、通路、設計、品牌、文化等形式，提升台灣產品價值與競爭力；對外要連結亞太、與國際接軌，及參與區域整合趨勢，開發國際商機，壯大台灣實力，提高傳統產業的附加價值，具國際市場競爭力。

10. 2012 年 5 月 20 日，行政院新聞局裁撤，電影業務改由新成立的「文化部影視及流行音樂產業局」管理，文化部計劃將國家電影資料館

朝向組為行政法人的「台灣電影文化中心」為目標。2014 年 7 月 28
日，國家電影資料館改制為「財團法人國家電影中心」。未來，新北
市新莊副都心將成為台灣電影文化中心電影園區的新址，將於 2015
年動工、2017 年完工遷址啟用。

11. 台灣主要各類影展活動：

高雄電影節：這是南台灣的一個大型電影節，由高雄市政府文化局、高
雄市電影館主辦，民間單位招標承辦。高雄電影節自 2001 年開始，2006
年擴大影節主題、增加影展片量，至 2010 年已舉辦十屆，已成為高雄市
一項重要的文化活動。高雄電影節除了電影放映外，亦逐年新增活動特
展，如「48 小時拍攝」與「高雄電影節短片競賽」等活動，於閉幕舉行
頒獎，鼓勵台灣本土的電影創作。

第十個年頭特別推出十週年企劃「愛欲星球」，精選全世界各地「愛與欲望」傑作，於 10 月 22 日至 11 月 4 日於高雄市電影圖書館、夢時代喜滿客影城、駁二藝術特區盛大展開。

每年舉辦的高雄電影節，藉此擴大南部觀眾的視野，支援台灣電影與國際接軌。

台北電影節：由台北市政府主辦、台北市文化局承辦的「台北電影節」，自 1998 年創辦以來，已成為台灣電影界年度盛事，具國際口碑，吸引國際佳片及影人陸續到訪。「台北電影節」涵蓋多單元，有「國際青年導演競賽」透過國際競賽與觀摩，進行國際與國內電影的互相切磋。另培植許多台灣本土創作人才的「台北電影獎」，高額獎金、多類別、不限題材的特性，鼓勵並行銷台灣的影像工作者。鼓勵市民創作的「台北主題獎」，降低創作門檻，增設平面觀摩類；衍生的「影像工作坊」單元，邀請知名講師傳授影像創作，培養台北民眾用影像說故事能力，提升敏感度，擴大創意可能性。

歐洲魅影影展：歐洲魅影影展由歐盟駐台官方單位——歐洲經貿辦事處、台灣歐洲聯盟中心共同主辦，每年邀請歐盟會員國駐台單位響應支持，透過歐盟推薦熱門影片，打破「歐洲電影＝藝術片」的迷思，吸引熱愛電影的觀眾參與。另有「歐盟創意短片競賽」，鼓勵台灣學生發揮創意，提高民眾對歐盟的認識，獲選前三名的得獎影片，隨歐洲魅影巡迴放映。舉辦至今成績斐然，地點每年更換，讓全台民眾皆能近距離接觸到歐洲電影。

台灣國際女性影展：由社團法人台灣女性影像學會所策劃主辦之「台灣國際女性影展」，每年 10 月舉行盛會。主旨在鼓勵與展現優秀台灣女性影像工作者的藝術成就，希望藉由更多元類型的影片放映與議題討論，提供國人更寬廣的視野，以更尊重的態度看待女性角色與其生存處境。藉此活動，為台灣新人好手設立平台，用劇情片、紀錄片、動畫片方式，展現各式各樣的女性新視界，呈現女性智慧之美，記錄跨越時代、地域、文化的交流。

南方影展：由社團法人「台灣南方影像學會」主辦，由國立台南藝術大學音像學群校友、與歷年南方影展工作團隊成員共同發起，集結一群常駐南部發展，具備影像製作專業與影像推廣熱誠的年輕人，期望持續發表優質的影像作品，期望透過影片放映促進各界交流與對話，產生影像力量。「南方影像學會」之宗旨：建立亞洲電影交流平台、鼓勵全球華語獨立製片、行銷推廣藝術電影、振興台灣電影產業、促進創作者與觀眾之交流，尤其以台灣台北以外地區為主要推廣場域，平衡台灣各地之電影文化資源。

台灣國際紀錄片雙年展：文建會自 1998 年創辦「台灣國際紀錄片雙年展」，每兩年舉辦競賽影展，並於來年辦理得獎影片巡迴展。紀錄片雙年展在歷屆努力下，繼「日本山形紀錄片影展」後，已成為亞洲知名國際紀錄片影展，如 2008 年第六屆雙年展參與競賽影片多達 618 部，觀影人次達六萬五千人。2010 年於 10 月 22 日至 31 日舉辦「第七屆台灣國際紀錄片雙年展」，報名期限未截止前，收件高達八百四十七件。影展為國內紀錄片工作者提供發表與交流平台，雙年展規劃不同專題，將記錄台灣在地文化、政治制度、社會結構等生活情境，以真實影像與國際對話，讓國際看見台灣；影展引介國際紀錄片觀摩，拓展紀錄片工作者創作視野，使觀眾獲得世界文化概念，讓台灣走入國際。影展提升台灣紀錄片環境實力與活力，是國人躍上國際培養世界觀的舞台。

大學影展：原名為「大學生影展」，於 2008 年由國立中央大學電影文化研究室創設，目的是以「電影」作為大專校園人文通識教育的推動媒介。藉由影展活動，每年為大專院校精選具國際視野、人文關懷、公共議題、風格獨特的國內外獨立電影。尤其結合映後影人座談的特色，累計至今，已與全國 120 個大專院校合作舉辦影展活動。

實驗影展金穗獎：金穗獎創辦於 1978 年，以 16 釐米或 8 釐米的劇情片、長片、短片、紀錄片競賽為主。當時稱「實驗電影金穗獎」，顧名思義金穗獎電影不同一般的商業電影，而是嘗試新題材、新技巧、新觀念，引導

時代思潮的非商業電影。以金穗象徵豐收,是為提升電影藝術創作內涵與水準,鼓勵攝製優良創作短片及錄影帶,鼓勵電影愛好者及錄影藝術工作者所舉辦的獎勵活動。金穗獎活動原由「台灣電影事業發展基金會」負責辦理,自 1991 年 7 月 1 日電影基金會移交民間後,基於財力有限,又鑑於金穗獎為培育影視工作者設立,從 1992 年度開始,直接由台灣當局編列預算,提高獎金額數,以達獎勵目的。

金穗獎除了每年援例舉行盛大頒獎儀式,為得獎者寫下榮耀紀錄外,也委由電影資料館在台北、新竹、花蓮、雲林、台南、高雄等地巡迴展出。

亞太影展:亞太影展(Asia Pacific Film Festival)係「亞洲太平洋電影製片人聯盟」(Federation of Motion Picture Producers in Asia-Pacific)組織之年度盛事。以亞洲的 22 個國家為主,除了影展活動,具促進國際文化藝術、敦睦邦交及貿易觀光交流之功能。此影展寄望將亞洲電影創作人、演員結合,凝聚會員國力量,發揚亞洲電影。影展宗旨係促進亞太地區對電影工業的興趣,藉由發展電影工業達到文化交流的目的,及增進影展會員國的良好友誼。

金馬影展:「金馬獎」自 1962 年創辦,台灣政府為促進國片製作事業,對國片及電影工作者,提供競賽獎勵。1996 年擴及兩岸三地國片競賽為主。「金馬」二字取自金門、馬祖的縮寫,符合全球主流影展以「金字招牌」之故。台北「金馬影展」是台灣重要電影文化盛事,活動分兩部分:一是金馬獎華語影片競賽。二是台北金馬國際影片觀摩展,廣邀世界年度電影作品參展,目的將世界優秀電影介紹給國內觀眾,拓展觀影視野,並激發創作活力。近年增加「國際數位短片競賽」,邀請世界數位短片作品進行競賽,以符數位媒材作為影像創作的新趨勢。1990 年開始,第二十七屆金馬獎由行政院新聞局交由「中華民國電影事業發展基金會」主辦,並設立台北金馬影展執行委員會,敦聘九至十五位電影學者、從業人員擔任執行委員,設主席一人、秘書長一人、副秘書長一人負責推動會務,下設三個組,「行銷宣傳組」負責廠商合作、造勢、周邊活動、媒體

宣傳、文宣刊物製作等業務,「競賽組」負責華語影片競賽、金馬獎頒獎
典禮、國際數位短片競賽等,「影展組」則負責影展內容策劃、影片、影
人邀約、字幕翻譯製作、拷貝運送、影展現場執行等各項事宜。

兩岸電影展:2009 年首開先例,李行導演帶領兩岸電影交流委員會舉辦
兩岸電影展,為兩岸電影人建立交流平台,也為兩岸觀眾開啟欣賞兩岸
傑出華語電影的寶貴機會;第一屆在台北、台中及北京、天津四地隆重舉
行。延續至今,除了持續推廣協助兩岸電影走入社會大眾外,更希望此活
動可讓兩岸民眾看見近年來兩岸電影交流的成果,近而帶動兩岸電影於華
語電影市場的市場蓬勃與互益合作。

致　謝

台灣文化部影視及流行音樂產業局

中華民國電影事業發展基金會

台灣台北金馬影展執行委員會

台灣財團法人國家電影中心

台灣行政院原住民委員會

台灣財團法人胡金銓導演文藝基金會　石雋先生

台灣台北市電影電視演藝業職業工會　陳桓浩先生

台灣台北市電影戲劇業職業工會　楊芸蘋女士

台灣台北電影節統籌部　胡幼鳳女士

台灣龍祥影視集團董事長　王應祥先生

台灣青睞影視製作公司　潘鳳珠女士

台灣豪客唱片股份有限公司　吳定春先生

台灣現場整合行銷公司　伍中梅女士

北京中國藝術研究院　章柏青教授

北京大學藝術學院影視系　陳宇副教授

北京中國電影藝術研究中心　楊曉雲女士

郭南宏導演	李　行導演	林福地導演	陳坤厚導演	侯孝賢導演
朱延平導演	李祐寧導演	萬　仁導演	黃玉珊導演	蔡明亮導演
劉怡明導演	鈕承澤導演	湯湘竹導演	王育霖導演	林育賢導演
錢人豪導演	葉龍彥先生	黃　仁先生	梁　良先生	邱坤良教授
李天礩先生	王滿嬌女士	秦祥林先生	王　道先生	湯蘭花女士
蘇明明女士	林盈志先生	陳少維先生	許淑真女士	倪有純女士
陳紀雄先生	吳亮儀女士	張富美女士	柴智屏女士	程明仁先生
王佳宜女士	段存馨女士			

國家圖書館出版品預行編目（CIP）資料

百年台灣電影史 / 徐樂眉著. -- 二版. -- 新北
市：揚智文化, 2015.09
面； 公分. -- (電影學苑；10)

ISBN 978-986-298-163-4(平裝)

1.電影史 2.台灣

987.0933 103022003

百年台灣電影史

作　　者／徐樂眉
出 版 者／揚智文化事業股份有限公司
發 行 人／葉忠賢
總 編 輯／閻富萍
特約執編／鄭美珠
地　　址／新北市深坑區北深路三段 260 號 8 樓
電　　話／(02)8662-6826
傳　　真／(02)2664-7633
網　　址／http://www.ycrc.com.tw
 E-mail ／ service@ycrc.com.tw
印　　刷／彩之坊科技股份有限公司
 I S B N ／ 978-986-298-163-4
初版一刷／2012 年 1 月
二版一刷／2015 年 9 月
定　　價／新台幣 450 元